一起邁向自由
Toward Horizon

2014 第十六屆海峽兩岸建築學術交流會
2014 第三屆海峽兩岸建築院校學術交流工作坊

序篇 4

設計工作坊篇

題目與基地 10

工作坊—作品、設計構想與評圖回應

第 1 組 拾米 這麼遠，那麼近。 17

第 2 組 遇見 29

第 3 組 Touch 41

第 4 組 Libration 53

第 5 組 樹語夕陽，千里與君同。 67

第 6 組 板塊運動 79

第 7 組 Mapping Happiness 91

第 8 組 另一條路 103

工作坊觀察 114

專題演講篇

建築設計中的科學調查分析方法／李早　118

微觀策略：創造生活性空間／姜梅　136

視知覺與建築心理空間／羅卿平　146

大跨度建築設計教學方法研究／宋明星　162

11/30 工作坊演講討論　176

全球地方化下的中國建築拼圖／吳志宏　182

地域的現代性一用設計思考 ／肖毅強　196

類型與分型／魏春雨　216

12/3 工作坊演講討論　234

兼容 > 開放：談當下的地域交往空間／薛佳薇　240

精明建造：朝向可持續的未來／孫一民　256

古村落一夜一金溪古村落解讀 ／王炎松　274

12/4 工作坊演講討論　296

耕耘一 本土設計思考與實踐／崔愷　304

Living in Place ／黃聲遠　322

12/5 工作坊演講討論　336

學術交流篇

凡塵不凡／邱文傑 342

建築的「意」與「形」／任力之 354

都市漫遊者的風景／張瑪龍 364

創新與傳承／桂學文 376

我涼涼的歌是一帖藥／姜樂靜 390

家鄉營造 1999—2014／吳耀東 410

文化、環境與空間創意／劉培森 420

建築師的城市設計實踐／李琦 432

兩岸夢、我們共同的創意／陳哲郎 442

活動篇

第十六屆海峽兩岸建築學術交流會 452

2014 海峽兩岸建築院校工作坊行日程 453

2014 海峽兩岸建築院校工作坊系列演講 454

工作坊宜蘭參訪行程 455

活動照片 456

參與名錄 464

序篇

在中華全球建築學人交流協會的精心組織下,第十六屆海峽兩岸建築學術交流會和第三屆海峽兩岸建築院校學術交流工作坊於 2014 年 12 月在臺北圓滿結束。嗣後,交流會學術報告和工作坊學生設計作品又得以結集刊印,我謹代表中國建築學會對此表示熱烈的祝賀。

本屆交流會和工作坊分別以「創意建築、建築創意」和「一起邁向自由」為主題,邀集大陸和臺灣地區的建築學人和建築學生共同參與討論、交流以及合作設計,取得了良好的效果。在學術交流會中,來自兩岸的八位建築師做了深刻的學術報告,並得到兩岸大師、院士的精彩點評。學生工作坊更是將兩岸師生混合編組,在互動、交流中迸發出新的思想,設計作品充分反映了兩岸師生的共同智慧和實踐能力。我相信,兩岸建築師、建築院校師生在本次活動中結下的友誼將在未來的職業道路上結出累累碩果。

在此,我代表中國建築學會向參與本次交流會和工作坊的所有建築師、建築院校師生表示感謝,對組織和承辦此次活動的中華全球建築學人交流協會及陸金雄理事長、淡江大學建築系表示感謝,對所有給予本次活動支持和幫助的相關單位和個人表示感謝。

期待著下一屆交流會和工作坊在大陸舉行並與新老朋友見面。

車書劍 理事長

中國建築學會

2014 年 12 月

立足台灣、放眼大陸、胸懷世界！(Toward Horizon)

前言

　　首先感謝台灣及大陸各校學生、帶隊老師的參與，策劃人崔愷院士（大陸）、黃聲遠建築師（台灣）的擘劃，總召集人李祖原大師的統籌，淡江戴萬欽副校長的蒞臨主持、工學院何啟東院長、建築系黃瑞茂主任的協助，新北市大家長高宗正副市長蒞臨致詞，城鄉局張溫德副局長介紹新北市城市發展。

沿革

　　中華全球成立於 1991 年，跟大陸中國建築學會是對口單位，專責兩岸建築學術交流工作，一年在台灣、一年在大陸輪流舉辦「兩岸建築學術交流會」，今年是第十六屆，經過多年的交流後發現層面不夠深，涵蓋面不夠廣，所以自 2011 年起，在兩岸交流會的架構下推動「兩岸工作坊」，這次是第三屆，重點放在未來的人才培養上。大陸八校 + 台灣八校，每校五名學生加一位老師，約一百位師生，所以能把大家聚在一起是件很不容易的事。

過程多舛

　　最近兩岸的氣氛有點緊張，台灣宣佈公務人員不得到大陸進修，大陸宣布台灣情治單位吸收陸生收集情資，又碰上 11 月 29 日是台灣九合一大選（其實台灣天天在選舉，沒人把它當回事，尤其是台北市長選舉，有人比喻：一個是笨蛋，一個是渾蛋）。但是政治敏感度的較高的地方單位（省台辦），限制大陸各校在大選後才可以入台，所以湖南的魏春雨院長要延到 12 月 1 號才能來，但是還蠻幸運的，經過多方努力，學生跟老師們都可以如期前來。

專業 + 學術

　　過去學術與專業分家，工作坊邀請在建築專業界致力於中國建築現代化着有聲譽李祖原大師擔任召集人及兩位有實際創作經驗且以地域風格著稱的崔愷院士、黃聲遠建築師擔任策劃人，學生採混合編組方式（大陸、台灣各半），增加彼此交流的機會，大陸及台灣各一位老師指導來自不同學校的學生相互切磋與融合。中國建築學會代表團員都是各設計院的院長或總建築師，也會參加工作坊，「一起邁向自由」的評圖（12 月 6 日上午），可以看

到各位同學的努力成果。各位同學也務必參加兩岸交流會 (12 月 6 日下午)，以「創意建築、建築創意」為討論主軸，看到兩岸建築師在專業努力上的成果，所以兩岸交流會及工作坊交疊是這次活動的最高潮。

期望

1992 年趙利國先生在哈爾濱建築工業大學舉辦中國建築青年、學生交流會，當時參加的老師；劉克成是現在西安的院長、吳長福是同濟前院長、張伶伶是瀋陽的院長、黃瑞茂是淡江系主任，當年的學生；劉彤彤現在是天津副院長、章明是同濟的副系主任、張利是清華教授 (上海世博會中國館旁各省館設計建築師)，參加的老師及學生都是一時的俊彥。

希望藉由這次交流，創造兩岸學生間深厚的友誼，隨著大陸的經濟發展，世界各國建築專業者蜂湧而入 Rem Koolhaas 庫哈斯 荷蘭 (中央電視台、北京)、Zaha Hadid 札哈 英國 ((廣東大劇院)、Herzog de Meulon 赫佐格、德梅隆 瑞士 (鳥巢、北京)、西澤立衛 日本 (建筑艺术实践展馆、南京)、Paul Andreu 安德魯 法國 (北京大劇院)、GMP 德國 (天津大劇院)、PTW 澳洲 (水立方、北京)、SOM 美國 (金茂、上海)、Cooper Himmelblau 藍天組 奧地利 (大連國際會議中心)、Isozaki 磯崎新 日本 (中央美院新美術館、北京)。年輕人發展的機會在大陸，但在大陸要面對全世界的競爭，台灣有語文及文化上的優勢，不會像磯崎新一樣感嘆 (我雖有心向明月、奈何明月照溝渠)。這種優勢最多再持續十年吧 (中韓 FTA 簽署，台灣經濟發展面臨困境，年輕人何去何從)，2000 年時北京籌辦 2008 奧運會，白瑾老師 (1979-1981 淡江系主任) 也參與總體規劃競圖，並且入圍前八名，他當時在台北市建築師公會演講：「到 2008 奧運會時，上海及北京的發展就會超越台北」，當時覺得是天方夜譚，但現在預言已成真。在這樣蓬勃發展的趨勢下，兩岸華人如何建立自己的建築理論體系，成為導引世界的潮流，如何能夠出現開疆闢土的國際性團隊，在世界各地揚名，也希望 20 或 30 年後，普利茲克獎得主能出現在各位之中。

展望

　　這次華南理工大學特別來了兩位副院長孫一民及肖毅強，是希望吸取淡江的主辦經驗，為籌辦第四屆兩岸工作坊作準備，樂見這有意義的活動能持續的為兩岸建築界培養優秀的人才，希望大家在淡江能留下愉快的回憶，在專業上能有所精進，在友誼上能永續長存，最後祝大家身體健康，事事如意。

陸金雄 理事長

中華全球建築學人交流協會

2014 年 12 月

設計工作坊篇

題目與基地　　　　　　　　　　　　　10

工作坊—作品、設計構想與評圖回應

第 1 組 拾米 這麼遠，那麼近。　　　　17

第 2 組 遇見　　　　　　　　　　　　29

第 3 組 Touch　　　　　　　　　　　41

第 4 組 Libration　　　　　　　　　　53

第 5 組 樹語夕陽，千里與君同。　　　67

第 6 組 板塊運動　　　　　　　　　　79

第 7 組 Mapping Happiness　　　　　91

第 8 組 另一條路　　　　　　　　　103

工作坊觀察　　　　　　　　　　　114

一起邁向自由（Toward Horizon）

策劃人：黃聲遠 建築師、崔愷 院士

……自從上世紀九〇年代以來，台灣各地皆明顯出現比以前更開放、更親民的公共空間，為茁長中的民主開放的新公民社會揭開新的空間願景。這些涵蓋公私部門的公共空間作品展現出一種新企圖心，不以移植國際流行形式為滿足，也不閉門造車而套招了事，而是深入地方環境問題、思考新可能性、從中摸索新的空間機會，因此而產生更貼切於台灣豐饒生活經驗的建築空間形式。

　　近年來台灣也在外銷導向的經濟發展模式外，開始關切內需發展，並且提倡「庶民經濟」，建築應也屬於真正的庶民經濟的火車頭產業之一，而且也將應該是庶民經濟發展的落實結果。因此，建築師應從自身所在的真實生活中了解庶民習性，從中淬煉基本設計素養，並在專業實踐過程中去形塑新的真實生活場景。

題目與基地

研究及提案範圍描述

1. 本次工作坊基地並非一塊空地，也非傳統設定的一宗基地，而是指包涵既有建築物、植栽、公共設施在內的整體三度空間，涵蓋指定區全部加上毗鄰的自行設定區所形成的範圍。

2. 指定區如下載自 google map 的圖片所示，顯示出台灣二、三級城鎮非常普遍的狀況。

3. 自行設定區約等同於指定區大小，並與既有的指定區密切相連、共存，形成有意圖的組合關係。

提案

　　請根據以上建議之需求及各組所提出之未來願景，製作至少一份足以介入並改善真實生活環境、且提升生活經驗品質之環境改造提案，並合理假設未來經營主體為何種機構或機制。

行動準則

1. 建築設計作為一種善意的公共行動，從原有的社區尺度、質感來汲取養分，以漸進的行動，開創美好的環境價值，設計反應對生活的看法，改造都市基礎設施，提供市民扮演不同角色的可能。

2. 為追求積極的公共利益，土地使用管制及法規得從寬、善意解釋。

3. 建議少用混凝土而以植栽、磚、石、木、紙、竹、輕鋼構或再生材料為主，如有不足才輔以型鋼及少量 RC 構築。

建議可以參考的七種自由途徑

1. 展演：調整出二個可提供聚集 50-200 人之廣義劇場（一可蔽雨、一為露天）。

2. 社交：十個以上 2-10 人可相約停留、又有特色的環境。（例如：平日可供學生男男女女約會、行動不便者及其照顧人員休憩，觀望都市活動、假日可讓外勞聚集）。

3. 遊戲及體育：形式不拘，可供親子活動使用。

4. 知識：書店、文化市集、閱讀空間及成人終身學習場所。

5. 生態生產：與水有關或與耕種有關的空間。

6. 交通：自行車、機車相關設施。

7. 其它：廟宇、教會、衛生所、商店、產業、小工廠、資源回收、住宅、辦公、鄉鎮市公所規模之行政服務窗口（含警政、戶政、地政、稅務等機關）…等。

提案呈現方式建議

1. 請在有限的篇幅下，指認一些好的實質空間。（以能夠清晰闡述環境態度為要，有勇氣提出看法，有誠意溝通，表現技法與完整度不是重點。）

2. 嘗試描 述與各組組員原生地生活圈特質進行比較。

3. 選擇呈現與真實居民接觸對話的內容。

4. 描述或設定可能的角色與故事。

5. 依據分組指導老師或組員的專長（例如水系、電力、汙水、結構、……等）進行可能的延伸調研，並應用於提案之中。

6. 空間提案圖面建議：

1. 全區以等角透視或透視等表示（比例自訂）。

2. 系列文化地景長向剖面（比例自訂，位置請標示）。

（上述 1，2 項可互相協調說明，期望能看出改造前後的差異，以及未來調整的可能性。例如：10 年 20 年後的發展、不同季節的不同情境）。

3. 擇一具代表性空間，能表達設計思想，繪製構造性大剖面透視圖或構造性大剖面等角透視圖（1/50 或更大，內容必須接天、接地。意即至少須表達一般所稱屋頂以及與地面接觸部分關係）。能表現出本次設計材料哲學、材料間轉換以及對空間秩序、氣候、人文、美學、與既有建築關係提出設計回應。

4. 能表達公共性、時空發展、設計動人之處的大區塊平面圖，比例自訂（剖開往下看的高程自選，位置請標示清楚，以闡明室內外空間關係，包括開口、樓梯等）。

5. 請至少以一處設計行動超越現行建築及都市相關法規的解釋習慣。並請闡述其價值及對未來其它環境可能構成的啟發。

很高興大家來到北台灣，
讓我們不怕真心承諾，
仍然願意試著相信彼此，
勇於發展親密關係，
準備出一個又一個難忘的人生場景。
在天色漸明之際，聽見別人的聲音，
由住在這裡的人自己決定，
一個以前沒有看出來過的真實家園。

1. 拾米 這麼遠，那麼近。

指導老師：黃奕智　李早

組　　員：江岳翰　王亭琦　鄭智謙
　　　　　謝獻庭　許庭愷　許　歡
　　　　　顏會閻　郭俊超　黃均炎
　　　　　鄭　珩

設計說明

　　10m 的邊界，這麼近，那麼遠，來到淡江，發現了淡水河，沿河尋找出海口。調研初期，感覺與其一直用尋找並解決問題的眼光來看基地的不友善，不如在淡江大學沿路的考察中，發現更多眼前一亮的場所，這些場共構了這片區域的美好。我們所熟知的場所與場所間的邊界，並非一片空白，或只被劃分成為道路被隔斷成為消極，邊界由於同時受到兩方場域的影響，也成為空間中最有魅力與不確定地方。人在邊界的活動開始產生更多想像。用發現美的眼光去尋找，用融入環境的心態去想像，透過「場所」「微環境」的改善，誘發人們參與去突破邊界，一起邁向自由。淡江由於多數學生常往返學校與宿舍間，使大學城邊界成為學生接觸頻繁的場所，由於場所的接近，使居民與學生共同利用學校資源，融入學校環境。《圍城》裡所描述的，城裡人想出來，城外人想進去。」而由於兩邊界從屬關係的不同，邊界往往處於混亂，既是居民學生接觸頻繁的場所，也可能是人跡罕至的邊緣。我們試圖通過最容易實現的手法處理，開放這塊場域誘導學生發現並一起改善環境，使校園邊界不再是邊緣，成為承載學生及居民的活動場域，與校園內部形成互補互動的關係。

校內與校外，學生與居民，建築與自然，邊界 10m 看似近但卻遙遠的距離，透過材料堆砌與引導促進自發性活動。在邊界間遊走，見識到那些被我們忽略的美好。從運動場走到淡水河，我們想像可以看到「被遺忘的長廊」，簡單的弧形線條勾勒出一個完整的空間；「坡上滑梯」，彷彿回到童年的時光；「獨木橋」，搬過來的一條長木就可以跨到河的對岸。

　　厭倦了喧鬧，「睡在林間」聽聽鳥叫蟲鳴；想家了，「掛起一面明鏡，倒立的豔影」裡出現的也許就是自己的老家；若是敢於挑戰，和周圍居民一起比試「彈跳吧，青春」吧。

評圖回應

崔愷：

　　聽了小紅點的故事，是挺感人的，用這樣的方法來描述設計，挺獨特，我想提一個問題，小紅點出生在淡江大學的縫隙邊，所以她的食量、一天還有一生似乎跟淡江有必然的聯繫，但敘述當中為什麼沒有講他的家庭、朋友跟淡江校區旁的生活是什麼連結，他好像是一個人，好像虛擬孤獨的人，他只是認識了女朋友才發展出這樣的關係，所以看上去有點不真實，是不是該補充一下他的社會關係，一方面人和空間的體驗會更豐富。

同學：

　　我們是這樣想的，他雖然是一個獨立的人，但如果把他的生命週期線切成一段一段，我們有可能來淡水念書或旅行，當與這個城市發生關係後，這個故事就與小紅點是相同的，以他跟朋友與愛人相處的這個故事投射到出現在這個場域的每個人，發生的故事和素材。

陳哲郎：

　　我自己的看法，我試著要看出你們整個設計思考的方法，我得到一個結論是逆向的設計方法，他跟傳統正向思考的議題、空間不太一樣，我們通常從微觀、宏觀，然後順著不同的尺度，大、中、小一直進入到微觀，看起來這個議題是從微創想，然後慢慢微聚合，用這種程序，改變這個環境互動深沉的力量，剛剛這個小紅點，類似一個生命的小意志，稱為量子，在環境跳來跳去的，讓整個空間環境產生一些改變，我相信你們的方法論，問你們方法論太呆板，我有兩個建議，第一個，說故事的能力8分鐘，你剛說完故事就剩3分鐘，那全世界最好的廣告15秒就要說出很彭湃感動的故事，我想說故事的能力很重要，包括這個小紅點幸福的故事，我們都很羨慕，想信很多男生都追不到女朋友，應該會躲在牆角後面默默流淚，那個空間，我們希望看的到。我希望可以看到剛剛那個影片，兩人在談戀愛，但旁邊的居民在撿破爛，我的意思是，這個故事的宏偉性，時間可以很短像微電影，他的關係網絡，或是撼動人心的層次，挖越深，你所謂的微觀想像、新生代的這種微設計，也許力量會更大，我的講評到這邊。

黃聲遠：

　　我很喜歡這個，事實上我覺得你們講不出來，可是大概有意圖讓大家去體驗，被忽略的那些土地阿、會晃動的事情，其實你們把地景的部

分透過一個鏡頭讓大家感受，這是很成功的。但是題目裡面還有幾件事，我發現年輕一輩對環境、構造、材料都達到了題目的多樣性。你們的弱點是你們還暗示這兩三件事情，第一個是現地的互動，那其實你們是有，可是你們跟自己排像的人物，所以就顯現不出他的正面的影響，如果還有另外一面會是什麼，深度也比較夠，那另外一個，記得嗎？大家來自大江南北，跟你故鄉本身最大的差異點，可以把時空距離拉開，這有一點點可惜，有感覺，但是很隱諱。最後還有一點，你們應該有機會，這個描述還可以在視覺上，希望大家回到統整性，舉例來講，你們某一個特別專業，看起來你們對水，是有感覺的，對某一個特定的技術，在這邊提出一些看法，謝謝。

Research Brochure 30th NOV 2014/ 5TH D

研究者日记——我们将城市建立成一个巨大的记忆宫殿将每一个场所记忆于脑海中。

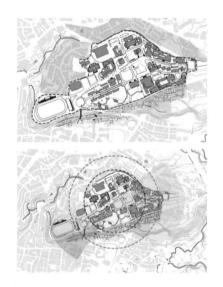

基地分析

設計構想

最美的不是下雨天

獨木橋

2014
記得和妳在高塔上的那個約定

你是我的淡水河

我們曾希望共同遙望河畔度過一生

DIFFERENT WAY
i like it,evern it is Heardly.

Friday 5 December 2014

2014
翻过墙壁，只为了与你相约
攀岩牆
曾经的我们中间隔着一堵冰冷的墙

Friday 5 December 2014

THE SKY IS MINE

conceptual analysis

WOOD

SKY

這片天空
是我的

I WANT VIEW

Friday 5 December 2014

撐起一面明鏡
倒立的艷景

Friday 5 December 2014

WAKE ME UP AFTER 5MIN

2014
在林间的学生居住社区

睡在林间

伴着鸟鸣声醒来的清晨，微风徐徐的午后

5 December 2014

I FOR GOT THE END OF ST.

2014
行走在星空下，穿梭在树林间

林荫忘尘嚣的
享乐

那欢乐的走廊，不再是烟尘滚滚的马路

MY LIFE STYLE
Ran So Hard The Sun Came Up

Friday 5 December 2014

傍晚山脚下的
肴氧呀呃

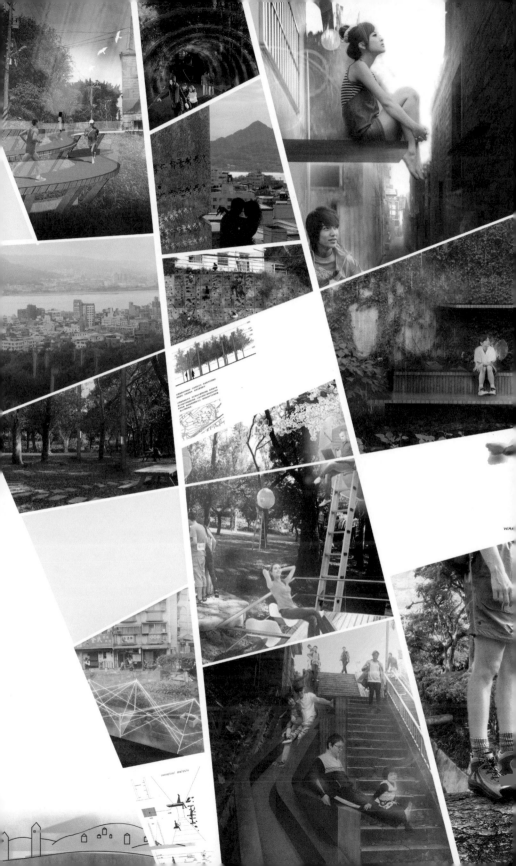

2. 遇見 MEET POSSIBILIITY FREE LOVE

指導老師：陳宣誠　孫一民　肖毅強

組　　員：吳杏春　王梓童　周　茜
　　　　　姜子薇　查竹君　李昱辰
　　　　　賴育珊　葉惠婷　黃湘耘

設計說明

隨著時代的發展與科技進步，人與人間的溝通變得快速與便捷，但人卻常像一座孤島，在家裡、捷運、公車、甚至行走的途中，在朋友吃飯、家庭聚會、群體活動時都低頭盯著手機，沉浸在自己的世界中，僅僅透過虛擬世界來彼此聯繫，而不是用眼睛去發現自然的美、用耳朵去傾聽身邊的人，用雙手去創造更多可能。本設計透過實際調查，探討淡江大學及其周邊社區、公共設施、人文、自然中的實質空間，它們有的被設計成公共空間，有的期望可以和周遭有所聯繫，但實際沒達到效果，甚至面臨廢棄。我們從人的感官角度出發，考慮地理、氣候、人文、社會與人的關係，設計一系列更貼近人的生活空間，創造出更多人與人的交流，從而發展出更多可能性。

設計策略：

通過五感的釋放，開啟一扇窗，將原本人的孤島與基地裡的孤島聯繫起來，使人們不斷遇見，讓人們擁有無限的可能。

嗅覺部分：

借由漂浮的路徑，架構出新的水道逕流，提供一個探索、休憩、閱讀....的發散空間。

聽覺部分：

改建現有建築，開放城市公共活動空間，讓人們感受最熟悉的聲音所帶來的新感動。

觸覺部分：

改變不同介質鋪面的雙腳觸覺步行體驗，延伸視覺感官的知覺範圍。

視覺部分：

通過豐富的層次，增加流動空間，提供一個可約會停留的場所。

味覺部分：

利用橋和可食地景的重構連接本無關聯的兩個地方，以展覽形態，刺激味覺聯想。

評圖回應

崔愷：

　　我覺得這是很有意思的設計，但聽到最後，就是這個「愛」字跟這一系列的設計，這種相關並不能讓我感覺到。基本上你們橋的呈現，像棧道這樣一個線性的流動，是不是「愛」的會產生的地方，這是要想想的，還有這種愛是呈現人和人的，還是人跟環境的等等，到底這愛是什麼，應該有些表述。另外我更感興趣，你們用愛這五大觸覺，五大感知，用感知的感覺說這件事，好像更切題。

同學：

　　愛這件事，我們不會覺得說，愛是需要被定義的，覺得這是一個自由契機，其實愛是非常廣泛的，我們才會透過五感這件事，其實空間裡有許多情感的因子，那些是無法用言語說的，所以我們才會由知覺、五感，透過知覺，再一次觸發人對最初的感動，其實現在人都以視覺為主，其他五感其實沒有真正用到，我們希望透過設計，重新觸發人在空間裡最初的感動，透過設計看見在某一些空間裡，是有許多情感因子的，那些我們定義為那是愛，並非我們狹義認定的那種愛。因為我們認為愛是可以超越國界、年齡、時空的界線，所以我們認為那是自由的。

崔愷：

　　我同意你們的說法，我們這些老師男生很難了解小女生愛是什麼意思 (全場 笑)，我今天終於了解，謝謝。

陳哲郎：

　　我剛剛表達的不是要做分析，首先這些設計深度已經夠了，我想要在剛剛那幾分鐘內感覺到，這愛的層次和愛的表現或是形式，我舉個例子，我們中國人講愛是很含蓄的，像我們那一代，牽個手就要結婚，所以他說愛的時候，中國人的個性就是這樣，我覺得這是很好的一種方式，很隱諱、說不出來，欲言又止，我不曉得各位會不會赤裸裸，我覺得愛就跟廣告片一樣，激盪人心，所以剛開始我們看到這個愛的時候，再分析的時候極度理性，我的意思是說，其實，你可以類似像我們這個民族，再談愛的時候，喜歡寫情書，這個詩的文體，不必多說，不必分析那個剖面跟斷面，就跟詩一樣短短，因為時間不夠，用詩來表達愛，那裡面都有空間，有你們要講的縫隙，你在呈現說故事要善用九個女生的感性力量，因為你們剛剛講到愛，我很興奮，但是我聽到的分析是我大學畢業的那種分析，那座橋什麼的，善用女性特

質，善用中國人這個詩，短短二十個字包含天地這種力量，謝謝。

吳光庭：

我覺得這九個女生已經做很好了，看各位的圖，在很短一個禮拜不到的時間，把圖整理成這樣，我覺得很不容易。唯一不了解的是你們再多做一點最後聲音的說明，那個摩托車的聲，跟學校邊緣的接觸，他不在校園裏頭，我不曉得為什麼你們會選那個地方，用這樣的地方來討論聲音這個問題。

同學：

有些同學是大陸來的，聽到機車的聲音一開始覺得很吵，但想到走在路上聽不到車的聲音，可能會更可怕，這樣想機車的聲音變得不是討厭的東西，這是一個公共交通進入學校的部分，這是一張車流和人流比較多的部分，我們將車子的聲音變成一種場地關係，和一種熟悉感，因為平常我們都跟機車平行，然後機車很霸道，所以我們把人的地位抬高，架在機車上，平常沒有聽到機車在我們下部穿過的聲音，只是說這一個不同的體驗，在材料上，是木製的部分和輕製材料部分希望會有一些小小的震動，就機車穿過的時候，透過材料的震動來傳達聲音，然後吸音板的部分，把機車的聲音吸掉，看是什麼感覺，再去一個機車聲音很大的地方，再去體驗是什麼感覺，謝謝。

同學：

再補充一點，我們想在這裡聆聽到豐富的交通工具的聲音，感受到熟悉聲音帶來的一些感動。

朱文一：

我問一個小問題，剛才有一些不清楚的，透過問答清楚了，你們找到五種感官經驗是在淡江大學裡面，你能不能用一兩句話，找一個例子，淡江裡面現有的，符合你們愛這個主題的，有沒有？淡江大學有沒有這樣的環境，轉角…等等，舉一個。

同學：

我發現淡江裡面有一個很重要的中軸線，他從宮燈路一直連到最底端操場的部分，那邊有一個圓環，在圓環的空間去連接了，算是一個過道，早晨時候可以發現很多人聚集，包含老人活動、下午學生活動、晚上情侶活動，那空間已經包含很多空間與情感因子，我們認為中軸線的部分，成為學校裡我們尋找中觸發的一個很感動的點。

朱文一：

你認為你們設計超越現有的環境了嗎？你怎麼打分給你們自己的設計？

同學：

我們透過很多的走動，很多的點帶給我們感動，我只挑了一點。我想說的是我們不是要改變或改造一個什麼，只用我們的一個小小的想法和創意，帶給人們一種感動，這種感動甚至可以影響大家，或許這就是一種愛吧，用愛去延伸，讓愛去發現身邊美好的東西，發現身邊忽略的一些細節，例如人和人的交往，家庭跟朋友，甚至跟不認識的路人交往，或是不同年齡、不同國家、性別的交往，我們希望做一些事情，期望這些事是不是能夠發生什麼，那都是一種可能性。

黃聲遠：

謝謝，你們做得很好，我在十分鐘內聽到愛講最多次的，你們的設計還蠻動人的，選這個基地範圍，當時可能要求要有一倍的面積，那你們點出這個主題，如果我是你的話，是否回頭重新整理一遍，我不會講這個字，稍微暗示一下，你們剛剛鋪陳的對聲音阿，那確實是人生裡面的項目，最後竟然會在一大片凡塵俗事沒有談，這最後一大片是我們最關心、最想要看見、最想要告訴大家，我們再注意一下它們這樣，謝謝。

基地分析

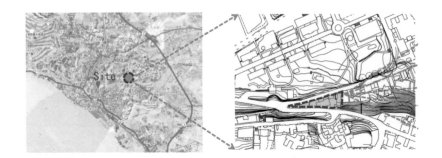

公共交通

地形高差

景觀視線

機車噪音

人流密度

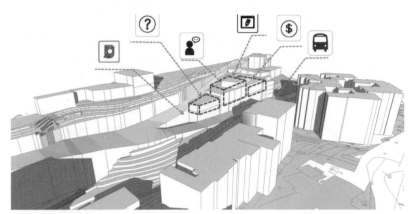

在基地內加入信息展覽、公車等待、咖啡吧等空間，希望經過這裡的人在這裏遇見邂逅不同的美好。

改造基地現有廢棄住宅，將基地開放為城市公共活動場所，改善校園與社區割裂關係。

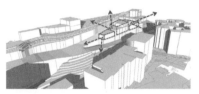

不同功能空間加入露台、瞭望台、走廊等場所，讓遊走的人可以欣賞到基地周圍最美好的風景。

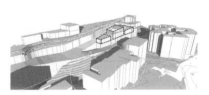

通過各個方向步行道的連接解決原有基地由於地形高差造成的人行不便問題，使來自不同方向的學生居民遊客能安全方便地到達。

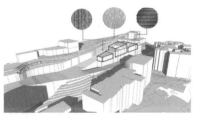

採用穿孔版、玻璃、木材等不同材質覆蓋功能盒子，材料不同的反聲特性讓遊走在這裡的人聆聽到變化豐富的機車聲音，感受最熟悉的聲音帶來的感動。

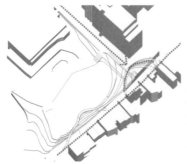

動線

與街道關係

榕樹空間

與地形關係

軸線

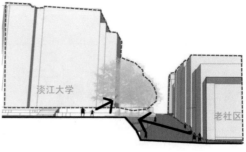

淡江大学

老社区

與地形關係

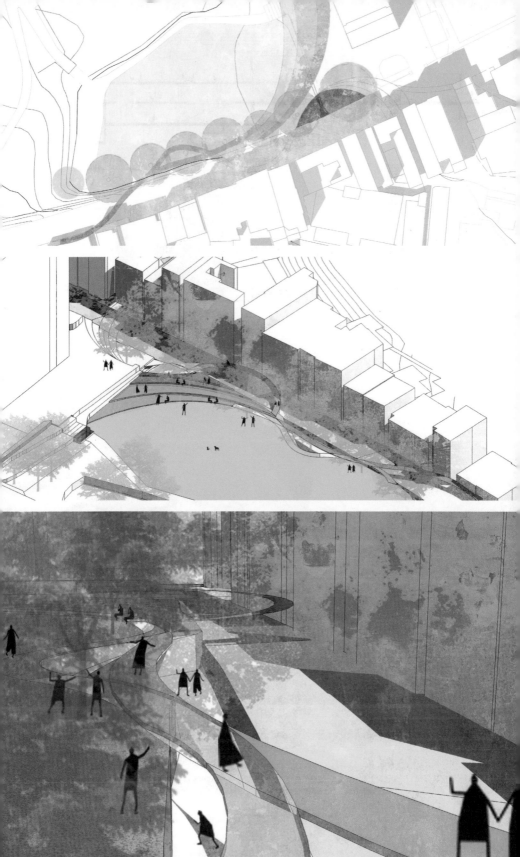

廢棄空間的再創造

校園與社區的連結

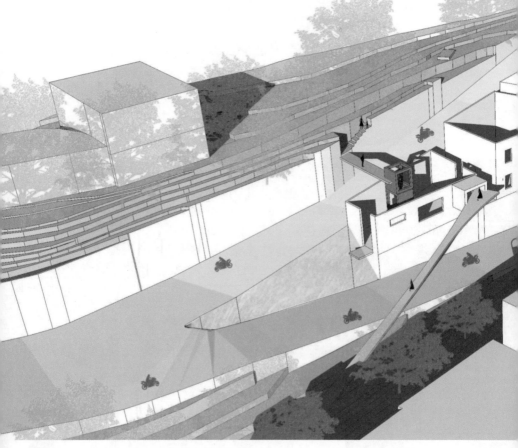

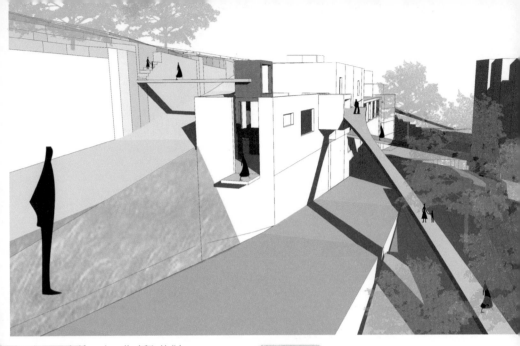

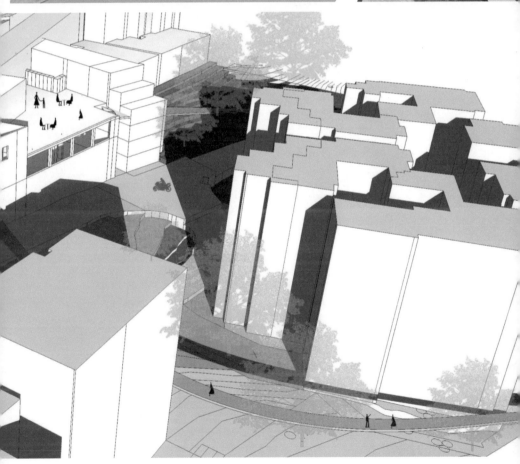

3. Touch

指導老師：莊亦婷　吳志宏

組　　員：謝明璿　李瑋哲　黎詠琳
　　　　　李健功　陳惠敏　楊基楠
　　　　　陳亦琳　趙曉青　劉語瑤
　　　　　劉思敏

設計說明

　　什麼是學校？學校未來的定位又是什麼？在淡水，在淡江大學，學校的價值與意義又是如何？

　　淡江大學位處高地，到達大學的交通方式除了公車以外，就是汽車與機車，自行車在這幾乎看不到。位處山區使淡江大學的校園空間充滿了起伏高低，水道溝渠與極陡的山壁形成了鮮明的邊界，筆直的斜坡也造就了校園軸線方向，種種天然要素與山腳下的城市紋理使學校配置漸漸定型。然而這種逐漸定型的校園配置卻也隱藏了一些人們不常接觸的空間，其存在於校園的角落、邊緣，由此出現了一些現有空間所存在的問題，其中有交通安全、局部空間使用率低、私密性、空間體驗性不足等問題。基於這些現象，我們提出了「觸電」的概念，希望能一觸即發的連鎖效應，以原本為大家所熟知的空間去「串聯」我們所陌生卻極具潛力的「灰色空間」。

　　觸點－希望藉由空間上熱絡的交點，經由設計，例如：熱點掃描，來進行點與點之間的串聯，使人不會只是在某個地點體驗完就離開，而會著熱點媒體指標的指示引導至下一個校園空間節點，進而形成一連串的空間體驗旅程。

　　觸電－以虛擬媒體的運用，藉由影像的呈現方式，當做啟動活化空間連接的媒介和能量，同時也有一觸即發的蝴蝶效應之概念，象徵校園本身就是思想碰撞激發的反應爐。

　　觸店－打破學校與周邊商家的壁壘，依據校園與店家彼此的需求進行邊界上的空間縫補，使兩者緊密相連，用多媒體工具使活動資訊透明化，進而促進學生＆學生、校園＆周邊、本土＆外地之間的交流。

　　對於身處當代的我們，面對未來的願景是希望大學能夠走出學術的象牙塔的框架，從獨善其身走向兼善天下，分享知識，彼此激發，緊密相連，與業界、人民、政府、媒體、社會團體建立起對等的資訊交流平臺，並提供更豐富，更寬廣、更無遠弗屆的介面與資源。

評圖回應

崔愷：

用這個主題 touch 我覺得挺有意思的，就是如何接觸環境，當然你們談到了觸點，也是我覺得很有趣的一個話題，但接下來的設計有點轉變，就是基本上它是一個視覺投影，創造某一種特殊的效果，跟前面的主題有點脫節，或是解讀的沒有邏輯，憑藉視覺的投影去活化空間當然是一種方法，但因為它動的資源不太多，具某種戲劇性，但如果考慮到每個人都拿手機的時候，那種選擇性會更加個性化，並不需要設定一個電影是不是有開頭沒有結尾，這樣的形式，再找個辦法，我們大家常用的手機熟悉的文化，這之間內在的邏輯在哪？

同學：

其實這個柱狀的東西是熱點，我們剛沒有提到的事就是熱點可以用手機刷，所以你在排的時候，實際地點沒有影響，但是你可以刷那個熱點，可以自己帶耳機，所以在體驗空間的時候，不會吵到其他人。所以熱點是可以基於自己的需求。它不會是有一個音響在那邊，不是只把它放在那裏，只是提供一個媒介，去擷取你要的資訊，在擷取時不會互相干擾。我們想藉由互不干擾其實同時重疊的動作去進行空間

上的串聯，這些柱子就是熱點的節點，然後它軟體間的串聯就是，你只要刷一下熱點，就能知道還可以體驗哪些空間，然後要怎麼去，不會只是一個快閃的動作，他可能在聚集這個點的時候，還可以往下，你不會覺得說，來這邊之後就不知道怎麼辦，他是一個路徑組織架構，然後你可以選擇你想要的路徑，不會是線狀的，會是網狀的，很活潑。

時匡：

非常感謝，整個情況，通過你們的介紹，把周圍整個關係解讀清楚，我感覺你們找的點跟環境分析的蠻透徹，但是在設計的時候，怎麼把這個環境跟前面做的分析，跟後面的工作，分別的進行，我感到很訝異。我感覺你們是透過一個形象、來宣傳這個主題，跟原來的自然環境，好像淡薄了一點，背道而馳。

同學：

這是我們之前做的調研，40%是活躍的點，是大家在學校喜歡去的點，我發現有些地方密度不高，是大家不喜歡去的，是被忽略的點，我們提升空間品質的原因是如何把人從喜歡的地方引到這些地方，後面的圖，就是串連的動作，這裡有

兩方面的串聯，一個是虛的，一個是實的，我們看到最左邊這一條和中間這這一條是巴士線，然後把之前調研的，比如說這邊的體育場跟這邊的 L 型轉角空間，這些人喜歡去的地方，跟我們做設計的地方串聯。那實際的校園，有的是折板，通過滑板，是一個人流的關係，還有通過地上材質的變化，或說飄在空中的飄帶，這些飄帶也不只是形式上的東西，因為飄帶有柔性，有時候降到座椅上，有時候提供一些照明，都跟串聯有關。

同學：

我們做的設計是一些點在進行串聯，剛剛說的是一個硬體與軟體的串聯，軟體之外我們無法看到，硬體我們是想成一個帶狀的，在現實生活中需要看到一些東西才能引到各個點去行走，根據不同地點會發生變化，他有高差變化，可能是一條電纜，就是上去，未來可能是遊覽車的情況，在樹比較直的，地面走路的情況下會是一些折板，可以讓那些滑板在折板上滑動，這樣形成一條紐帶，在樹比較多的地方，會是一些飄帶飄在樹冠下面，在公車站那個情況，從公車站到捷運的部分，就是公車的行車路線，整條

帶狀成為一個環狀迴路和網狀的東西，讓捷運站和校園彼此串聯。

陳哲郎：

簡單講評，整個設計比較有系統跟層次，主要說的是你們想要表達互聯網，所以你想要透過媒體科技，造成環境聯網，空間聯網等等。這個敘述傳達上我們都看到了，我覺得你們文字寫很多，宏觀也很清楚，透過交流得到自由，這些也很清晰。光用科技造成環境聯網、空間聯網，這個自由還不徹底，我覺得應該要達到生命聯網，彼此分享最深的經驗或是生命最深層的交流，這會觸發最大的自由，我看這組跟上一組，上一組清一色都是女生，都在講愛，你們這組不是電就是科技或媒體，極度的理性，你們應該發揮各一半男生女生的優勢，我覺得這工作基本上是男性主導，極度理性分析，主場優勢是誰主導我很清楚。我覺得現在女性至上，你們應該學第二組用感性、愛、跟科技狠狠的結合，你們就有可能是一個優秀的團隊，謝謝。

同學：

我想講一下我們也有感性的一面，因為剛剛講到選點，怎麼跟自然環境結合，這一條算是通道的部

分，他是開放空間，開放空間我們
就會做開放的投影，他會是一個串
連性的動作，所以他會是布幕的形
狀，或是對面樹影的投射，是一個
很開放性的空間，那也有一些私密
性的空間，像這樹蔭的環繞，這地
方我們就在做迷宮，私密性的空間
我們會做與外面的交流，我們可以
用我們的手機跟遠房的親戚或是來
念書的外籍生做聯繫，他就會去找
一個螢幕，可以一對一的對話，這
是我們跟感性結合的部分，當然都
會跟數位連上關係，這是跟環境的
一些對話，利用環境的圍塑，還有
人的流動，去做不同的變化。

基地分析

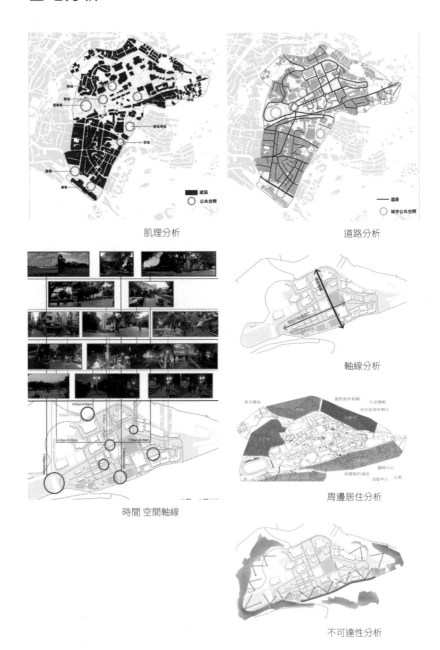

肌理分析

道路分析

時間 空間軸線

軸線分析

周邊居住分析

不可達性分析

同學喜歡去的地點

同學喜歡去的地點

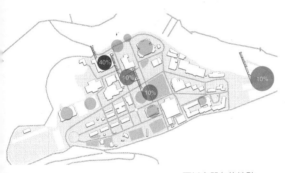

可以交朋友的地點

能夠吸引同學課後返校
的活動

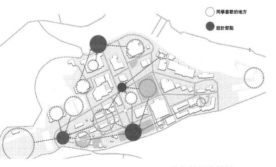

進行設計的節點

路徑概念生成

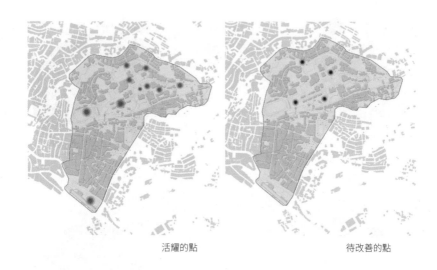

活耀的點 待改善的點

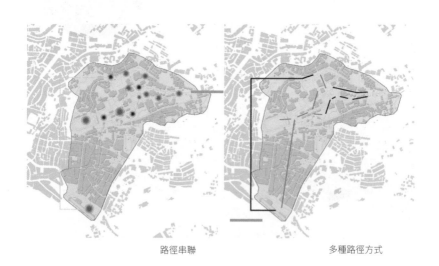

路徑串聯 多種路徑方式

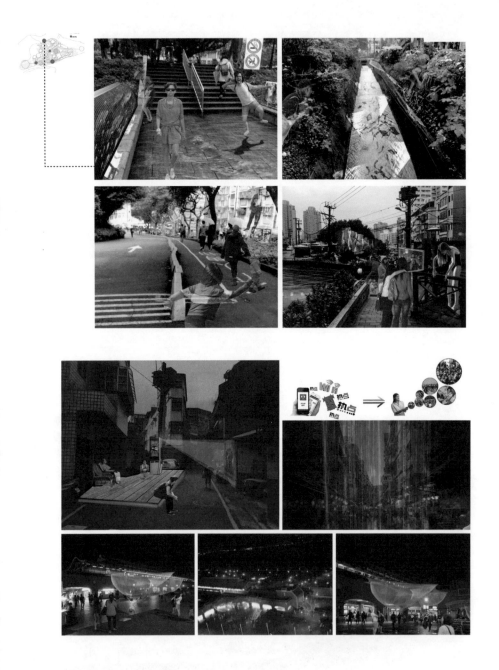

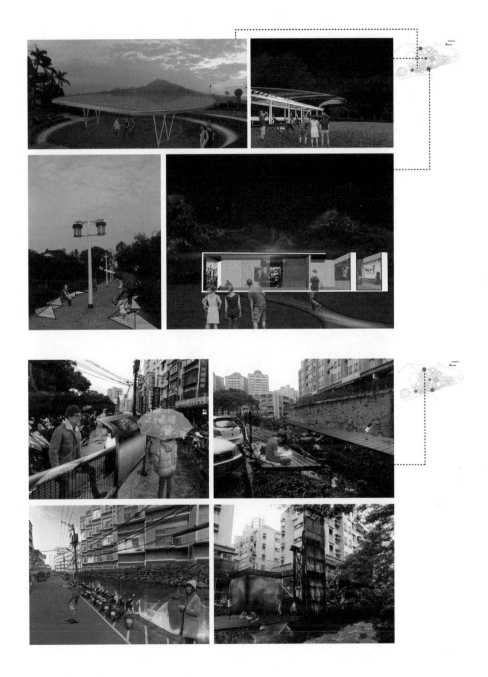

4. Libration

指導老師：高敬賢　王炎松

組　　員：呂偉加　徐毅佳　黃韋智
　　　　　林柏卉　趙心怡　胡亞薇
　　　　　應元波　秦雪川　李傳琛
　　　　　徐嶄青　李亞運

設計說明

淡江位於五虎崗上，隨時間演進，淡水人口組成也開始產生變化，外來學生的比例上升，學校邊界擴張，周遭逐漸蓋起學生的住宿空間，學校與社區活動開始交錯滲透，蔓延至周邊巷弄，像吃飯上課，活動…等交錯影響，既有的邊界被淡化，使校園內的活動空間使用率降低。

從過去英專路到校門口的生活圈，轉往現今大學城與水源街社區，此種過程可看出淡江在都市化進程中，因大學社區在地化和土地密集的使用趨勢，課程或活動拓展至外邊，社區交流活動也滲透至校內，淡化校園邊界，產生學校與社區共生的風景，因此，我們認為大學在未來應更加在地化，利用公共空間的分享去貼近居民，強化在地與學生的認同。

設計手法藉原路徑的改道連接原本校內的兩個大眾運輸點，形成一對外的暢通道路，而原大田寮道路因尺度所造成的使用效率低下轉換為校內步行區，將原本紅27與紅28公車站拉進校內做整合，方便住宿區管理與創造新形象的淡江入口。

地面層連接部分，則利用淡江特有的山坡地形，將路面下挖成隧道上方跨接的手法，橫斷的主要道路與完整的校地舖面可同時並存，使校內的活動不受干擾。

我們嘗試用溫和的手法回應西南側操場與坡地下方社區的隔閡問題，運用原有紋理與地景重新縫合此區的邊界，我們在坡地上方利用具時間彈性的 program 空間和平台設置，去連接操場與社區，在高差極大處創造一之字形的緩坡道，希望透過此條坡道能連結並回應遠方的淡水景致，也成為居民與學生下班下課運動的路線，而屋頂下方能容納不同團體 program，利用坡地創造一層層巨型階梯的架構，並加入垂直動線的活化連結，將原先山上的校內活動帶至山下，最後創造如淡江北、南面般的密切融合。

評圖回應

桂學文：

我覺得這個解放邊界是很有意思的題目，給我印象最深的是你提到一個與社區居民的交界，非常多的感覺表達，比較空泛。第二你談到機車，更多的是一個隔離的方式表述，我們能有一個更友好的解決設計方式。

同學：

因為發現淡江大學西南側活動無法延伸跟串聯，淡江周遭很明顯是學生與居民的活動，不是發生在淡江的裡面或外面，而是互相去融合的，我們發現西南側這邊造成阻隔的原因有兩個，一是地形，交通動線的阻隔，我們一開始是把巴士站跟交通節點整合，環繞淡江的外面道路拉到淡江裡面做一個整合。交通不會是這區域的阻隔線，所以只要解決地形這邊的部分，加上一條漫遊的步道，活動的 program 放在後面，大家就能看到設計的剖面，去創造出社區跟學校需要的一些活動帶到空間裡面，做一些串聯，讓大家知道邊界不是西南側這個地方，他不是一個文化沙漠，做一個連結。

朱文一：

有點遲懷疑你們機車改道，改道後是在校園中間區裡面，然後你

的目的是讓學校體育場邊緣上保持一種開放，但前提是有問題的。

同學：

調研後，發現環操場這條路道路的尺度是比較小的，使用率不高，那整合到校園就是用一個地景的連接或跑步動線地下化，我們用一個設計手法去解決這件事，把進入校園的道路做一個下挖，這條路會經由一些交通整合，第一是好管理，第二是環車道這部分道路使用率不高，我們去連接交通兩個點，會把效率提高外連接活動。

時匡：

你們組跟其他組的差別是很多圖很感性，用感性方式來解決，針對一個邊界問題，你們用一個幾何的方式解決，我感到有些倉促，但我想解決邊界問題，除了技術的之外，還能不能透過其他方式來解決，例如說淡江大學裡面的一些功能，跟社區的功能互補，這方面也是一個很好的管理，它不一定是單一的技術，你就是解決它們通路的問題，但功能上有互補就更好。

同學：

我們感性上的動作其實是想解放這個邊界，我們想要把學生跟校園裡原本產生的活動，透過解放邊

界，形成一些特殊地帶，開始發生一些活動，有些像是學校社團活動，有些是教學活動，像學校有一些音樂性質社團，那我們可以提供一些平台，或學生研究室的平台，他們可以補足校內不足的空間，在這些平台上產生活動的時候，當地的居民也會看到，他們就能加入這個交流活動，藉由這些交流，促進居民與社區的關係。

崔愷：

　　一般的校園活動就是聚集到校園的中心，你們這組抓住一個校園的邊界，一般已經聚焦的中心，我們稱他是有活力的地方，而有中心就有邊緣，你們從調查上可以知道淡大繞著體育場這裡叫邊緣，找到邊緣後怎麼定位，這就是一個從設計角度上不同的定位，你們這觀點也很明確，想法很激活，變成未來的中心，有這個意思吧，這個那麼多年已形成的地形和邊緣，讓校園有很多個中心，更加平均化，是這意思吧，所以用了一些手法，把自動車也弄下去了，還有電影院，我欣賞這方法把邊緣激活，類似現有的中心嘛，對於策劃的功能，怎麼來活化這個邊緣，像一堆電影院，感覺有點突兀，電影院還比較大，這是辦公、社區、聚餐，不夠均衡，

電影院這塊是大的，其他是小的，為什麼這些功能你們覺得能把邊緣激發？

同學：

　　透過調研，發現他有兩個核心，一個是學校的，一個是屬於居民的，居民的在下半部，我們覺得所謂連結是互相滲透。

崔愷：

　　為什麼是電影院還有這些功能，我想上一組觸點的擺在一起，可能還更能激活這邊。

同學：

　　其實當時做這設施的時候，並不是很明確，他有一個坡度，會有座椅，他可以是電影院可以是演講，可以是居民休息的場所，例如看夕陽，電影院只是裡面其中一個功能。

崔愷：

　　怎麼把邊界變成未來的活力區塊，實際上功能是很重要的，當然不一定要電影院可以是別的，但未來就是你準備了一種功能，才能激活，功能配置某種情況下比邊界更重要，我們經常看到城市裏有一個建築帶動周邊發展，房子本身就是功能的選擇，他並不亞於邊界的重要性。

同學：

　　關於電影院的話，像我家附近會有廟口，會放一些廟口的電影，吸引周圍居民來看，這樣的功能是說，看電影本身只是一個事件，聚集來的居民可以進一步交流，互相討論。

崔愷：

　　這樣的功能肯定是有考慮過，但裡頭很明顯的隨意性，同樣的前面也有調查邊界，調查居民活動、學生活動，這麼理性分析，本身是不是電影院不是我要問的，我是要問那個方塊，往那一擱，可能邊界也激活，擱在任何一個地方都可能被激活，是指本身區位也很重要，功能也很重要，不是說不能弄電影院，電影院也很好。

學生：

　　其實電影院我們也有考慮到那是英專路，平常很多小吃店，那其實不是真的電影院，是大家可以買東西坐著吃的一個空間，電影院只是露天的一種說詞。

黃聲遠：

　　還蠻喜歡你們不怕大尺度的調整，覺得蠻倉促所做出的一個可能性，我提醒一件事，昨天晚上跟幾位老師走到巷子裡面，淡水健身院，非常奇怪特別質感的健身院，他不是大家尋常的形象，原來題目設定的一部分就是看出好的巷子口空間，如果可能，你們這組要用另一種眼光，不見得是好山好水，有一種非常台灣或在歷史痕跡留下的一種味道，如果把這些細節處理滲透到裡面，就能避免呈現尷尬，也能把另一條線拉出來，謝謝。

陳哲郎：

　　剛才這題目發下來詳讀一下，這題目是建築是有善意的公共行動，那我們的詮釋是自由且是具有善意的公共解放，他在誘導「善意」、「公共」、「自由」跟「行動」，從你這個案子上，我個人給予肯定。你所有的企圖心在最後一頁講得很清楚，透過你們取得遺址，裡面的一條線而已，校園的活動由上往下延伸，山下居民的活動由下往上帶到校園，我覺得蠻切題的，當然在敘述上，應該可以更吸引人。

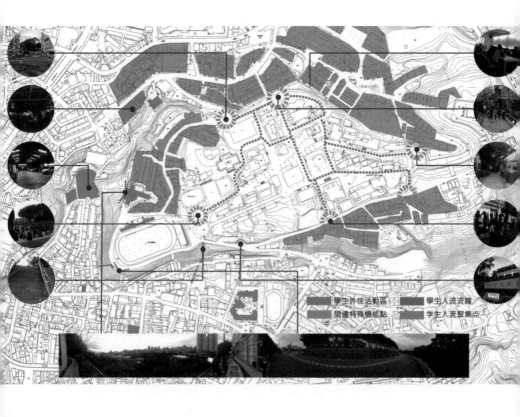

學生外住活動區　　　學生人流流線
周邊特殊機能點　　　學生人流聚集点

基地分析

淡水位置

淡水區位於新北市的北端，是一發展久遠的古城，由於靠近河海交接處過去從事貿易漁業為主，現今多為觀光居多，淡水這個城鎮南面面淡水河，後輩五虎崗包圍，過去的發展多聚集在山崗下，出入淡水的交通較受地形限制，所以其發展為車站（捷運站）點狀發散擴張，也影響位於山崗上的淡江大學的活動和與校區周遭的空間的發展。

淡水人口

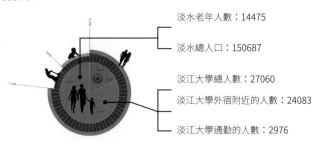

淡水老年人數：14475

淡水總人口：150687

淡江大學總人數：27060

淡江大學外宿附近的人數：24083

淡江大學通勤的人數：2976

65 歲以上老年人口比例超過 7%，顯示淡水區已人口老化。而淡江大學生的人口占全淡水人口的 1／5，其外宿於淡水的學生又多達 8 成，其活動影響當地甚大，在這淡水城鎮中舊的居民和城鎮與新外來的學生們的活動彼此互相影響。

全區發展演化

從 1921 至今隨著時間演變，淡水區發展由淡江學生和交通習慣改變產生的活動，商業區和學生住宿區的轉移，以捷運站（過去淡水火車站）向北擴散，漸漸與淡江校區連接在一起。

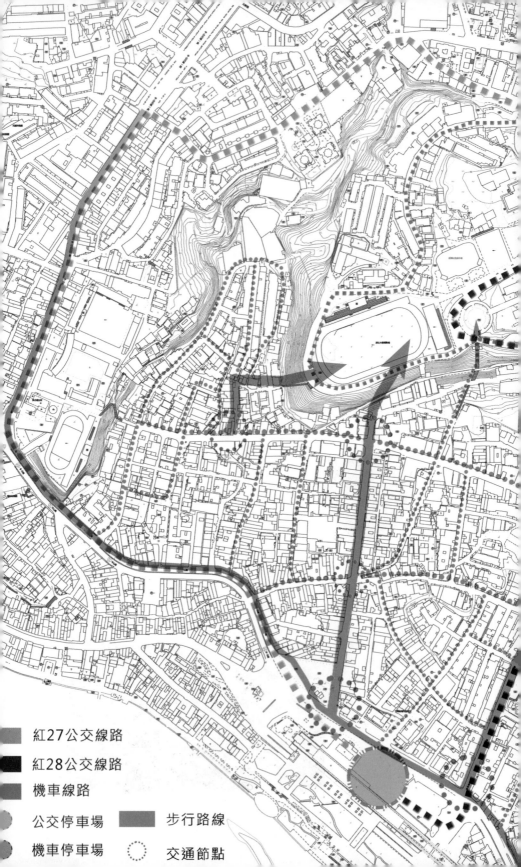

	紅27公交線路
	紅28公交線路
	機車線路
	公交停車場
	機車停車場

步行路線

交通節點

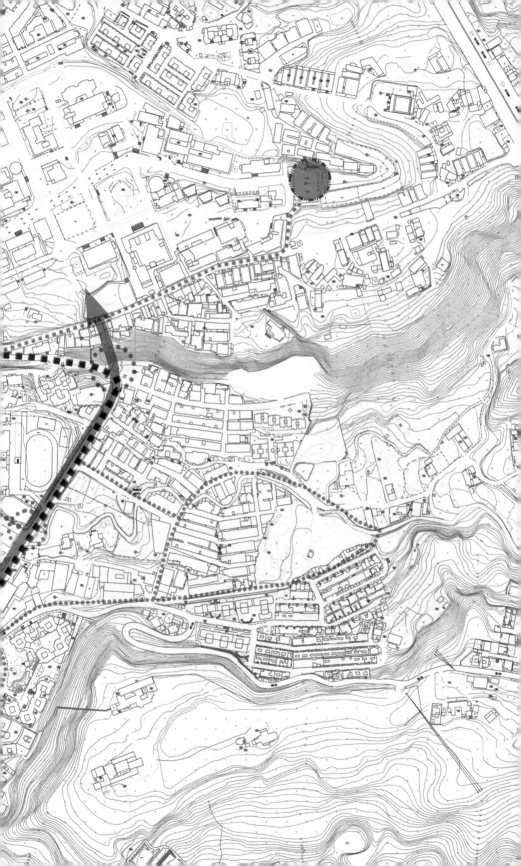

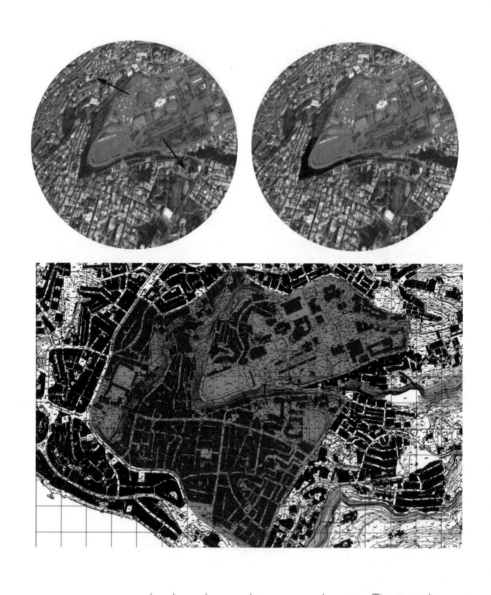

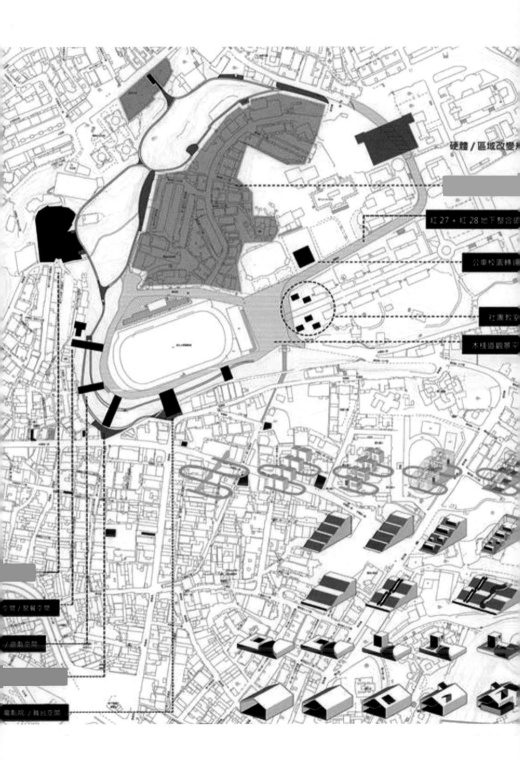

硬體 / 區域改變

紅 27 + 紅 28 地下整合坊

公車校園轉運

社團教室

木棧道觀景平

空間 / 聚餐空間

/ 遊憩空間

電影院 / 舞台空間

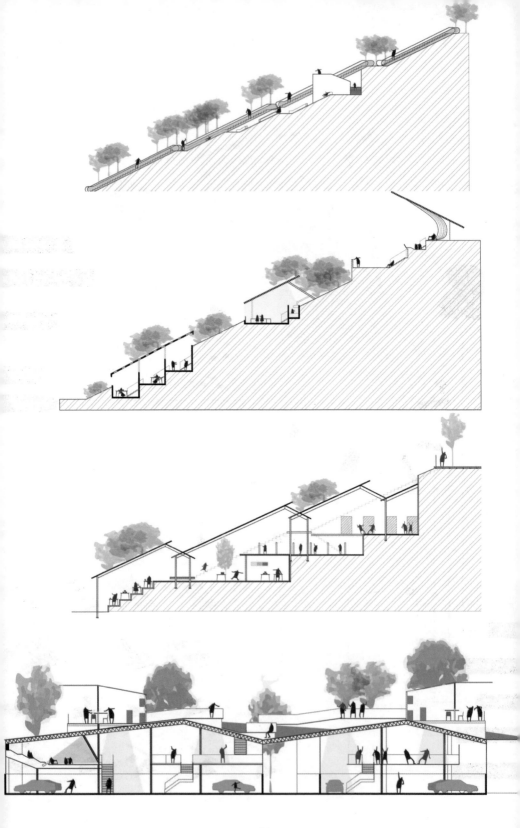

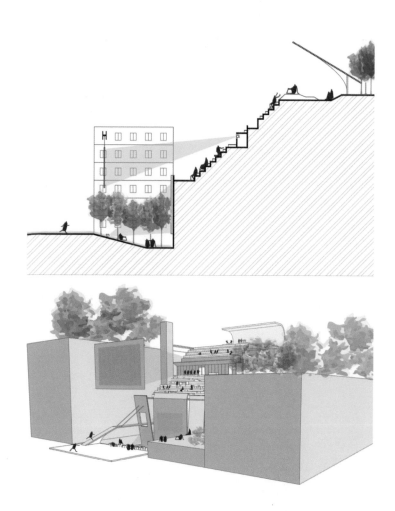
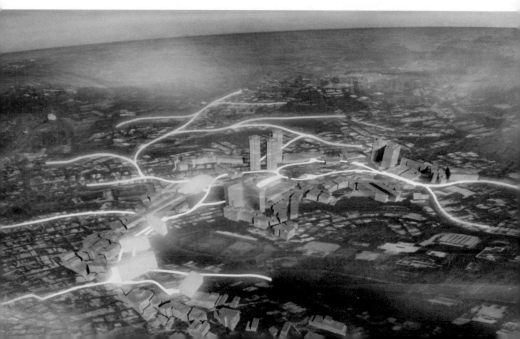

5. 樹語夕陽 千里與君同

指導老師：梁銘剛　姜　梅

組　　員：蔡俊昌　劉官豪　簡瑋傑
　　　　　吳汶庭　吳信之　薛麗娟
　　　　　王曉帆　徐伊含　楊　燊
　　　　　廖綺琳

設計說明

傍晚，剛吃過晚飯，坐在系館中回憶著一整天的工作，淡江校園的合適尺度及周圍社區關係，給人留下深刻印象，大夥兒開始自然的在淡江大學的邊界上作文章，一方面因為本身地理邊界位置的特殊，二來因為題目的導引暗示，使人感覺討論淡江內外部的連結，是重要的事。

在校園的邊界上列出五大問題後，大家忽然覺得有些迷茫，原因是才來第二天，瞭解還不夠全面，才短短幾天，就打算解決歷史悠久的校園與鄰里關係，顯得過於淺薄，也許該進一步思考心中扮演的角色，反而更加重要，而作為一個短暫停留的過客，如何呈現淡水的第一印象及突顯其優點，我們感覺才是重要的，於是大家開始談起初來淡水的感受……。

街道內宜人的尺度、自然的包圍、校園中的動物、自然環境是都市人對自由的渴求。校園像是懸浮於樹海之中、面對不熟悉的環境，淡水的感受更為敏感，淡江像是一個有活力的老人，歷史悠久，充滿能量、感覺淡水最自由的活動就是在河口看夕陽，淡江的一天從邊界滲透開始、好像觸手可及的森林。

學校有名的宮燈大道是淡江創校以來精心保存的軸線，正對著淡水河口，是觀看夕陽的著名視角，然而過強的禮儀性使觀看者欣賞的行為不夠浪漫，宮燈教室南面的綠化樹影橫斜，卻似乎被忽略，每到黃昏，日落西斜，宮燈初上，樹梢中的落日時隱時現，珊珊可愛，然而缺乏更好的視角，顯得美中不足。

腦中一陣風暴後，我們決定站在大榕樹上一起看夕陽！

然而理想主義的烏托邦並不孤單，除了美麗的夕陽，我們還想呈現珍貴的點滴，連結了樹林與宮燈大道，拉近校園內外，並擴大公共空間：跨街天橋解決了校園外車速過快，午後行車的炫光問題；一層退縮的騎樓擴大了行人行走的寬度，解決人車雜處與人無交流節點的問題。

評圖回應

陳哲郎：

　　向九個小詩人致敬，我們中國人是詩的民族，從一開始講這個詩，就覺得蠻有趣的，如果仔細讀你剛才念的詩，詩裡面傳達的就是剛剛那些字，有限的生命跟環境，變得嚴肅，最後整個話題提到，生命可以無限，這無限就是一種自由，也是今天對自由解釋的多種層次，一直到詩的解釋的時候，最後幾張，故意透過潑墨，想要引燃有限生命、環境，渲染成一片，大塊天地，這跟中國的詩，從有限到無限，是一致的。所以建築師做為空間的詩人，來解讀自由是蠻有趣的，相當具有文化深度，自由本身是哲學的議題，不僅是感受問題，我個人持予肯定，這樣的表現方式，有很難得的一致性，我嚇一跳，包括表現法、模型、不是不同人在做，而是一個 team，這是我的點評。

崔愷：

　　我這裡接著說兩句，確實設計團隊的調查是非常到位，包括分析、選定場地，到最後的表達，跟前面朗誦的詩連上了。有時候學生是會顧此失彼的，不是不好，是某一方面特別突出，也是有啟發，當然你們這組我很喜歡，顧此顧彼。把裡面跟空間，就是樹影裡面那張做為你們的想像圖，是吧。這張圖不能說是上帝的視角，應該叫鳥瞰，意境還在。最後一張，你們人工做了一個橋，把這個意境頭尾呼應，非常的詩情畫意，落到空間上，這張圖還是個圓的，有中國古典構圖的韻味，在樹梢上跟這既可以暢想又可以實現，這個想法，特別符合工作坊只有六天的行程，實做只有三四天的時間就能把這個技術層面表達的不錯，所以剛剛陳老師說的，我也同意，表示一個致敬吧，你們這組有十個人，多一個就是不一樣，謝謝。

朱文一：

　　我也覺得這提案很有意思，我這兩天也有機會到淡江大學走一走，我覺得用樹影跟夕陽來形容這個校園還是挺敏銳的，因為校園是東西向，所以剛好夕陽有角度，要嘛就看夕陽，要嘛看夕陽照耀下的校園，很有詩情畫意，當然樹也是很漂亮，所以這兩個詞是表現空間感，一是詩情畫意。然後一開始我也很欣賞你們讀詩，確實透過詩的引導，我看有八個短劇，每一個都有一個提示，是風、或者是水、或是夕陽，你們有那麼多同學，我看到你們都在做棧道、做樹，我覺得如果你們在認真的看你們這首詩，就有八個

不同的題目，把這八首詩變成一種
情景，可能更有意思，但這麼短的
時間做那麼多工作跟模型，我覺得
還是不錯的。

Intensity Of Use

基地分析

Program Analysis

User Time Analysis

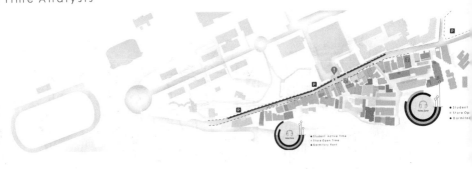

Design Goal

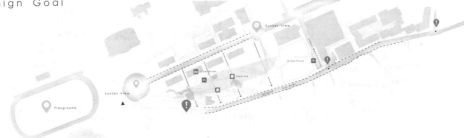

基地速寫

設計構想

空橋意象

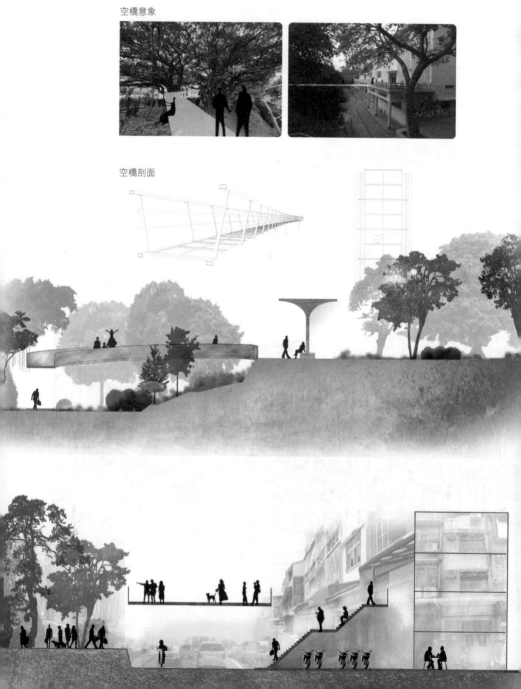

空橋剖面

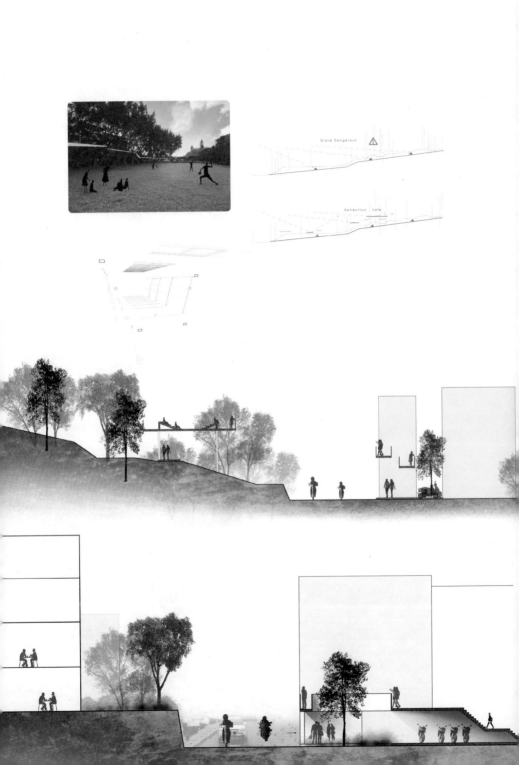

Glare Dangerous

Reflection : Safe

A

B

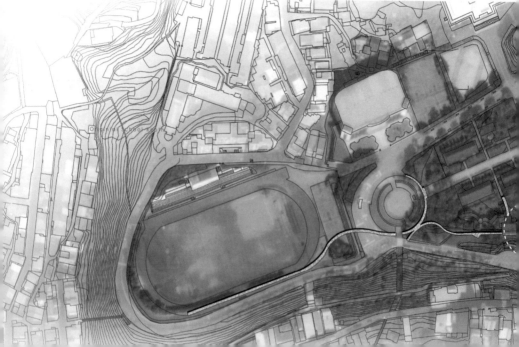

C

D

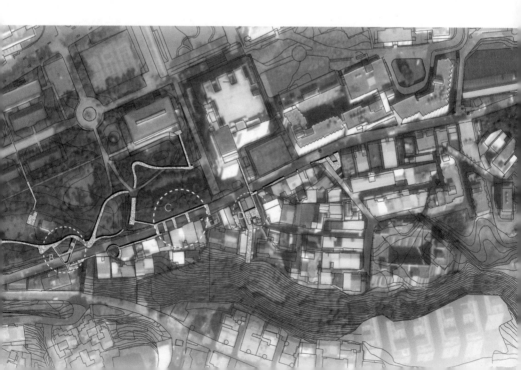

6. 板塊運動 Plate Motion

指導老師：賴怡成　羅卿平

組　　員：董睿瀅　吳東霖　林　靖
　　　　　陳　棣　鄭喻雲　周一帆
　　　　　桂梓期　劉江德　王　瑋
　　　　　陳桂欣　杜婭薇

設計說明

在我們的觀察下，發現淡江為全台第一所接收盲人學生的高校，學園中常見到盲生手持導盲杖行走，亦有一些因受傷或其他原因而行動不便的學生，但由於校區位於山坡地帶，頻繁的高低落差，使行動不便的同學造成困難，校區北側的水溝將學校與社區分隔，中部以橋相連接。而南側與外界道路則以駁坎分隔。

透過實地訪談，我們將小組分成兩組，對學校及周邊地區居民進行採訪，以了解學校與社區間的互動關係。主要以南側水源街、西側大田寮、北側大學城為調研對象，人群分為淡江學生、店鋪老闆及本地居民。通過訪談了解到以下信息：

1. 南側水源街由於為最早學生公寓區，因此當地居民與學校關係密切。

2. 西側大田寮目前學生居住較少，當地居民與學校互動性較弱。

3. 北側大學城為新興學生公寓區，成為新的活動焦點。

4. 一些居民會使用學校公共設施如操場、黑天鵝展覽館等。

5. 學生住宿區機車眾多帶來安全、環境、噪音等問題。

6. 學校坡地環境對一些行動不便者造成一定障礙。

邊界的意義—根據本次任務書給出的四種基地組合，可以發現如果沒有邊界，那麼四種組合方式將毫無意義。而由於邊界的存在，才使學校與社區間產生張力，而在前期調查下，可總結出四種邊界類型：歷史、身體、物理、心理，如何通過設計使邊界連接起現實與過去、不可觸及到可觸及、校內與校外最後從陌生與到熟悉，淡江校園與社區間本身雖為相異的場域，但實際上存在許多積極的空間，這些空間提供交流、激發靈感。

評圖回應

朱文一：

　　這組同學做了很大的工作，我長話短說吧，這板塊運動一開始出來，我想到的是大陸那邊的板塊，地質學裡面的，就是大陸飄移說，解釋地震的原因，所以一看到板塊運動，就覺得要地震了，就關注地震或預防地震這方面的。後來又轉換到邊界，最後結尾是邊界，板塊沒了，就從概念具體落到淡江大學，可能這有點問題。你們有十一個人是吧，所以組織協調要求更高，當然後半截聽到怎麼搭接這個邊界，做了很多節點設計，我覺得還是非常精彩的，有很多設計，樹林裡邊、兩個橋之間，還有很多的圖，看了非常精采，就是整體前後沒搭接起來，特別就是板塊運動，後面都不提了，還有英文字 BANG，從頭到尾沒有解釋過，到底是不是板塊運動，還有一個驚嘆號，總體做了很多工作，因為你們這組是人最多的組，協調方面要求較複雜，謝謝。

同學：

　　跟老師解釋一下，老師你說我們最後重點沒有放在板塊，但我們這是板塊運動所產生的結果。

朱文一：

　　板塊運動是你們定義的，某一種活動是吧，這個詮釋是自己定義的，可能也有問題，你還得借用我們約定俗成的空間及行業認可的概念，所以我剛剛想到地震學去了，我知道你們定義的是某類的活動，叫一個板塊，學生活動裡也差不多，就定義為另一個板塊，這個板塊與板塊間的縫隙就是邊界的概念，可能是我個人的感覺需要學習。

同學：

　　比如說，我要造句，這個小孩非常幸福，我也直白的說這樣一句話，沒有特點。小孩幸福的像花兒一樣，我的花兒就是比喻這樣。

朱文一：

　　我想如果要轉換一下，往地域特色、永續發展這邊靠，就沒問題了，但這板塊我不理解，萬一未來方向沒有在這裡，你剛剛的例子非常對，像花一樣，花是一種美好的東西，雖然我知道花不是你的建築，但你的方向是往美好這個方向去，但板塊是中性的，沒錯吧，看不出來這個花兒板塊運動，永續板塊運動我也稍微明白一點，板塊這詞太中性，看不出你們要表達的意圖。

崔愷：

我跟朱老師看的不一樣，我看到這個，是有一種期待的，我多少有從這區域的城市規劃來理解板塊會衍伸的可能性，這個城市有不同的分區，也是我們這個城市的問題，因為板塊切分的太清楚，功能太單一，在淡江的附近實際上也存在小小的矛盾，不像大城市那樣突出，但仍然可以看到校園裡的板塊哪裡是教學的，哪是運動的，哪是景觀綠化的，周圍哪是以吃飯為主的，很多小街區、小山路，也有修車的機車鋪，我在走的過程也發覺這板塊是存在的，因為距離不遠，就覺得板塊是需要被疊合的，但說到板塊運動，我想這不僅是邊界問題，像是疊合的可能性，時間衍伸這樣的話題，對城市規劃的一種反思，就有專業上的價值。我也同意朱院長對板塊的解讀，後面稍微偏題，不是一層層的板塊。另外有個小小的質疑，你們認為邊界都是要有人的，造成裡面那條小溪，往北的小溪，要把他蓋起來，這件事我有點質疑，說明你們對環境的認知，可能不是對環境有清晰的價值判斷，認為反正有人相遇就最好，隔閡相遇或那條小溪的那種疏離感，恰巧特別珍貴，就生態來說，價值也非常大。

同學：

我回應一下就是老師說的水渠把他蓋起來，其實我們都以剖面方式呈現那條溝渠，我們分三段。一這部分是老師剛說到的，把他加蓋，這其實是現有的橋連到對面，其實這橋不友善，都是階梯，我們想到淡江有些盲生可能會發生一些事故，需要繞一圈才能進來學校，我們取某段橋加進來，不是把整個水渠放大只是把橋放大，保留水道的部分。

時匡：

你們補充的意見，剛才兩位評委進行一些評述，你們抓住學校跟外面社區邊界來做處理，把這點跟題目的¬「自由」做思考，我要補充一個問題是，你們剛講的，這兩者間的關係，可能要放在城市規劃的角度上，不單是一種物理的幾何連繫，例如說，校園這塊教學區跟外面市民區之間的互動，能不能找到一些互動，學校商業區跟運動區能不能有互動，功能上的互動，例如校園的運動區開放給市民，居民的商業區開放給學校，功能上的板塊互動，你們缺乏城市規劃上的提醒，不同功能的互動，也會帶來板塊上不同的處理。

基地分析

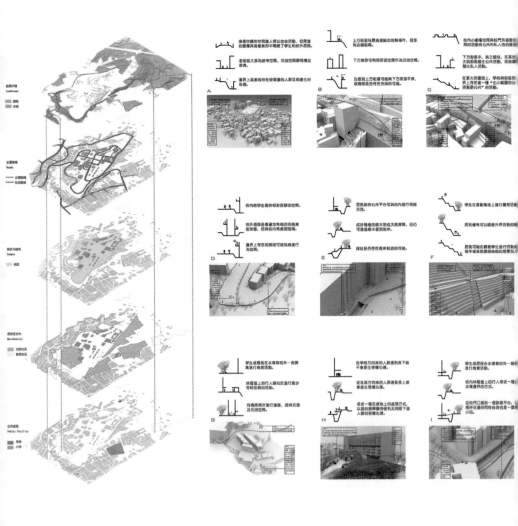

邊界的種類

物理的邊界

身體的邊界

歷史的邊界

心理的邊界

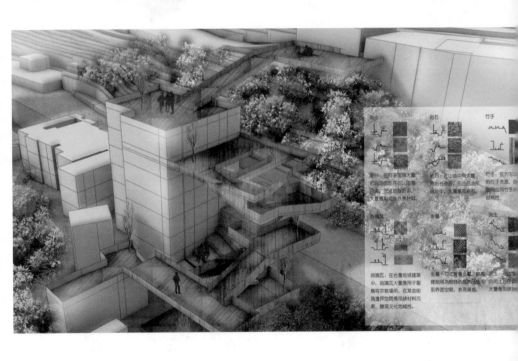

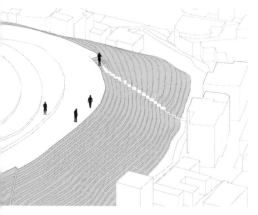

A. 利用地形的優勢，加進觀景平台，促進學校與社區的聯繫。

B. 通過不同高度的平台，創造大學、居民和小學三個族群之間的聯繫。

C. 利用原本的坡度和自然優勢，創造快速行進的路徑，以及適宜的休息空間。

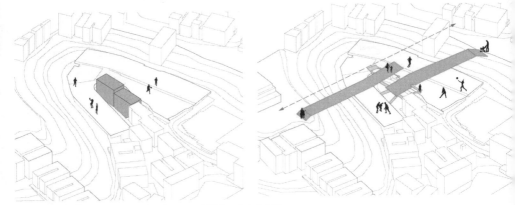

D. 運動場地兩邊的人群通過公共的連繫平台，創造多元的空間經驗。

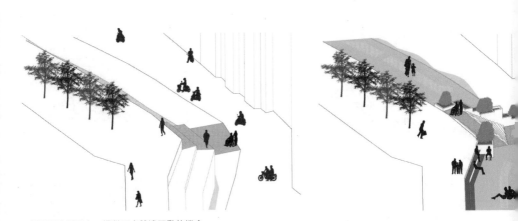

E. 通過創造新平台，提供更多雙邊互動的機會。

F. 利用學生上下課之路徑，設置交流平台，提供更舒適的空間使用經驗

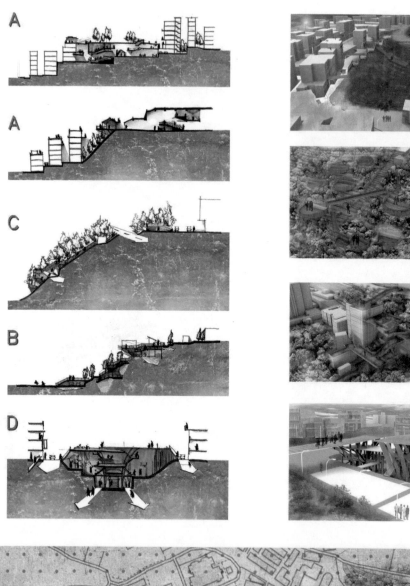

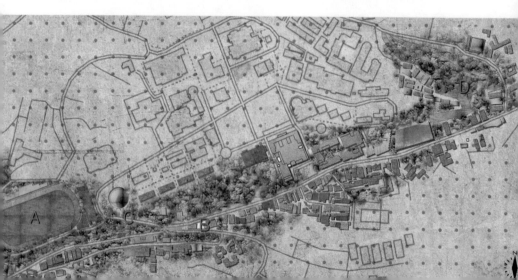

G

H

E

E

E

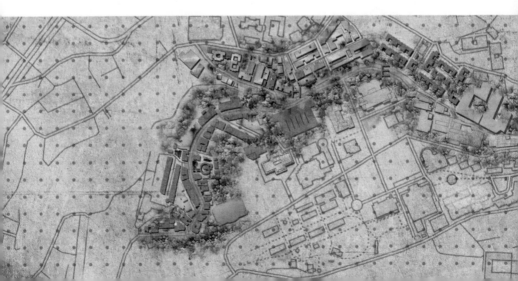

7. Mapping Happiness

指導老師：薛丞倫　薛佳薇
組　　員：鄭宇鈞　陳思潔　吳妍緻
　　　　　楊乃涵　周宜蓁　宋洋洋
　　　　　仇普釗　田永樂　翟星玥
　　　　　鄭嘉禧

設計說明

建築設計作為一種善意的公共行動，不以移植國際流行行式為滿足，也不閉門造車而套招了事，而是深入地方環境問題、思考新可能性、從中摸索新的機會，產生更貼切於台灣豐饒生活經驗的空間。

本次設計給我們一個機會去欣賞身邊環境美好的一面，而不總是急著否定它，因此這幾天中感受到淡水這個美麗的沿海地區，用感官仔細體驗，細細品味它的美。

每位同學單獨在基地範圍中與範圍外尋找自己印象深刻、喜歡的空間，並將各自的感動互相分享，發現彼此感動的共通點，再以小組方式進行更深入不同時間點的調查，訪問學生與當地的居民們，了解他們的想法，這此過程中，任何人分享的場景可能也與其他人關注到相同的要素，就能在相同場景激發多數人的共鳴。最後，將大家最感興趣的場景提出，發揮每個人所要素中的美好方法，對每個場景進行細微的調整，襯托出原本很美很特別的地方，力求不改變屬性、不破壞原有環境與使用機能，又能將美更為突出，例如：在能夠看到觀音山的街道縫隙中，設置一圈型裝置藝術或塗鴉，使經過的人駐足停留，讓他們放慢步調，感受縫隙間一閃而過的美景；在沒有路燈的小巷中，天黑後如果有盞燈依舊亮著，不僅有安全上的顧慮，還能帶給回家的人心中溫暖，像是有人在為他／她等門一樣。

利用這些手法將感動每個人的特質融合設計，相信透過許多雙眼睛的感動與用心，能夠結合不同想法與使用者的角度，藉由這些小小的設計能夠使遊客發現淡水的另一面，讓在地人注意到原來淡水這麼美。

評圖回應

朱文一：

　　我覺得這組同學從分析方法、觀察空間的視角這方面做了很有意義的試，特別從觀察空間上態度是積極的，實際上也發現了一些不友好的空間，你們的態度是用積極的角度去串聯，我印象比較深的是觀察方法，用的詞跟概念是呼應的，MAPPING，地理學完全對應到一個城市規劃的概念，用到空間設計裡，還是三維的，城市規劃很多都是二維的，你們用是三維，我看到後面空間的改造，有立面還有陽台等等的空間。具體的改造方式也展示的很到位，很有創意，可以感覺到跟你們前面邏輯推演出來的一些改造方案。而不是直接將方案放在這裡用，特別是剛才那張，打開一個缺口，讓人們鳥瞰的，是這個意思吧，這是根據你們自己的觀察、考察出一些想法，根據舊的淡水，他的女兒牆這麼高，一般的樓可能不需要這樣的做法，因為女兒牆沒那麼高，這邊女兒牆你們觀察有一米七、一米八，人正好看不過去了，總體上我對這個方案很讚賞，你們組有多少人？有 10 個人，這 10 個人非常不錯。

吳光庭：

　　我注意到你們這組跟別組不一樣的地方是，你們把整個淡水鎮當作調研，這一張圖我還蠻喜歡的，這張圖看到淡江校園外的淡水鎮，刻意表現出 MAPPING 的地點，還有市民生活的一些調研，這些我很喜歡，我還是很好奇，就是你們怎麼從校園衍伸到鎮裡面來觀察的。

同學：

　　這開始涉及到一開始工作坊到後面小組內的分工模式，我們脫開尋找問題、解決問題的思路。先各自去尋找美好的東西，先認識美好的淡水，找到小組每個成員都感興趣的點，發現這些點後，我們會在地圖上 MAP，到一定程度後，我們會把每個人覺得幸福的照片，拿出來分享，分享過程中會覺得照片上有很多元素，你的元素我覺得很棒，但是別的地方我關注我的元素，可能比上面的某些再好一點，進行更深入的研究後，做出一些小小改動，原則上不變動它的性質，只是讓幸福更放大的工作方式，最後變成我們的成果，改動也許不大，但對人、環境、對一種行為的塑造會有更積極的作用，所以會導致最後地圖上是一個不確定的用地範圍，就這樣形成，很自然的行為。

吳光庭：

是不是有同學做校園 MAPPING 的調研？

同學：

有，校園裡面有關注平台、像視線的引導、也有關注遠山的，都有。

吳光庭：

但整個沒辦法變成一個系統。

同學：

整件事情可能會，因為我們工作方式是把小的東西往前推一點點，我們要把它做成串在一起的東西，而是每個點都會發現他的美，然後運用這種美的手段。

吳光庭：

我覺得你們影片拍得不錯，幾個人物串連起來的關係蠻好的，你們是什麼樣的安排。

同學：

我用三分鐘，再放一下視頻。

吳光庭：

我覺得有幾個鏡頭很好，像空拍這個女孩在走，然後圖裡面 MAPPING 的效果，看到這個男生，可能到了轉角又看到上面的另一個人，他們的路徑是在這邊連接的？

同學：對。

吳光庭：

我覺得這是一個好設計，我建議你們可以在後續完成，正常情況下要回到剛剛那張圖去 study，看到議題的那些是，這部分在你們圖裡就比較看不到。

黃聲遠：

其實你們設計蠻切中題目的一部分，我蠻同意吳老師講的，如果你們是透過這些小觀察，對幸福去定義，有一點萎縮，你的體會是一種剖面性，而且這個剖面的尺度，DIMANSION 不是一個正常的尺度，這跟感知還有時間可以調整，我有個建議是，你們可以畫一個很特別的剖面，是順著你想要的地方切，它的尺寸可以在變動，可以產生一個開放性的經驗，小確幸最危險的是沒有往下創造，只有純快樂。我覺得這是一個好的出發，很可惜這有關剖面的部分不詳盡。還有一個，你們可以用和真實的人互動，真實的人講話，剛剛騎車的就是一個真實的人嘛，你剛剛不是講說，本來一個不愉快的事，有一個原因它就變成還不錯，我覺得這應該認真追究，這可能跟他的自由度有關，你們的表達方式就侷限在平面圖，

蠻可惜的，有點打自己一個嘴巴，
謝謝。

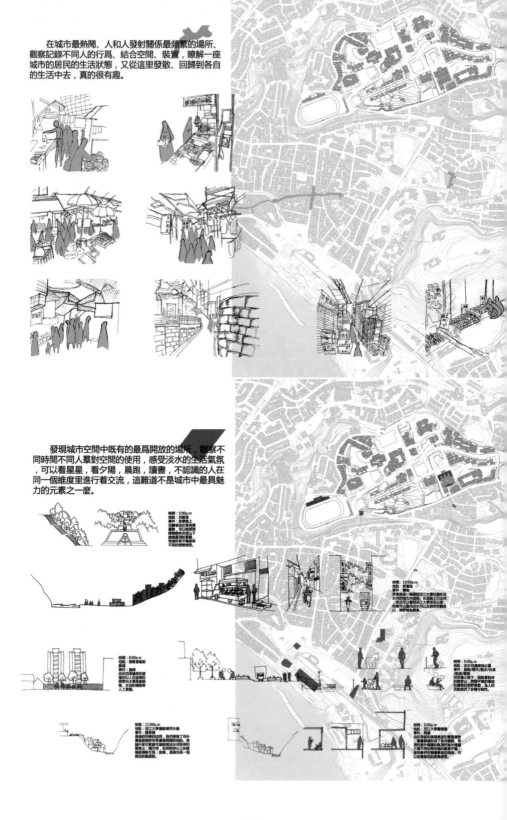

在城市最熱鬧、人和人發射關係最頻繁的場所、觀察記錄不同人的行爲、結合空間、裝置、瞭解一座城市的居民的生活狀態，又從這里發散、回歸到各自的生活中去，真的很有趣。

發現城市空間中既有的最爲開放的場所，觀察不同時間不同人羣對空間的使用，感受淡水的生活氣氛，可以看星星，看夕陽，晨跑，讀書，不認識的人在同一個維度里進行着交流，這難道不是城市中最具魅力的元素之一麼。

探索感是角落空間迷人指出，從狹窄的路徑穿過後到一個獨立的空間，這樣的空間有些是幾棟建築圍的空地，它離街道有一笑短距離，而且前面還有陡的坡度因此形成獨特的氛圍，也許在中間擺一張椅子就可以享受整個下午的美好時光。

① 進入巷子才是中才看得見整個景象是一種令人驚喜的使方。

② 帶小的小樓梯連繫天井與巷子，因此形成巷中的空井。

③ 擁擠逼窄的這樣這種空間感，但在地方的空間與空隙恰到好處也與景色。

④ 內部五金製的內部之樓梯，並不不是循這種螺旋式的上的步道與空間交流。

⑤ 因此這種螺旋又是這麼做到這麼之悠地，必須得做為之的這種螺旋台階方式顯適。

⑥ 與見越的這種又是任意的陡的這種路度。

① ② ③ ④ ⑤ ⑥ ⑦ ⑧

一開始只是一盆植栽，在混凝土充斥的街道內略綠意，後來漸漸的增加了，兩個、三個......當它們佔陽臺之後，一部分開始向下延伸，令一部分側去樓打招呼，這些小傢伙鏈接鄰里上下，使周圍關係更親密......

階臺上，每家每戶有各自不同樣式的欄杆，防密窗以及甬樓，配上每家每戶各自喜愛的盆栽植物，整個住宅的沿街立面如藝術方塊一樣變化多端，且不顯亂。

留有足夠餘地的獨有住戶才會可能利用地種植盆栽，甚至小喬木，形成相對高的落葉喬木。

從淡江大學校園到臨近老街之間的老街圖之中，各住樓蓋滿五到七層，在入戶處遍的披露，到層非市集稀疏享受著色與陽光，在每層的隔層與隔層之間住戶自行攀爬的植物有上生長，同時又角下延伸，懸下垂子，形成一種隨形而延續實存在的海邊關係。

設計構想

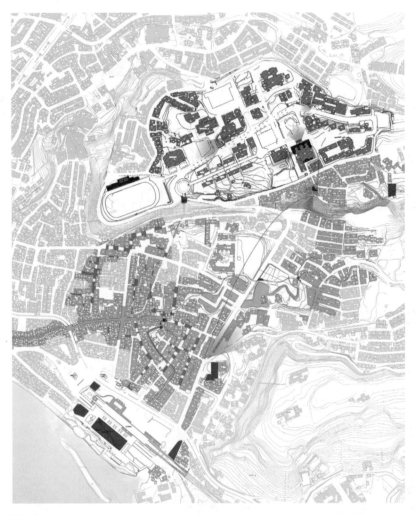

Mapping

我們把每一個組員的點標註到平面上，會有一些重合的部分，會有一些獨立的部分，他們與校園的關係若隱若現，每一點都很重要，但又顯得那麼不確定，不過令人開心的是：每一點都是真實的淡水，之後我們將開始分享，把我們從淡水學到的美的方法用在淡水自身。

過道處能看到很美的景色，
只是在狹小的過道裡還需要
擺放機車，使得沒有更多空
間容下一把讓人坐下來觀景
品茶的椅子

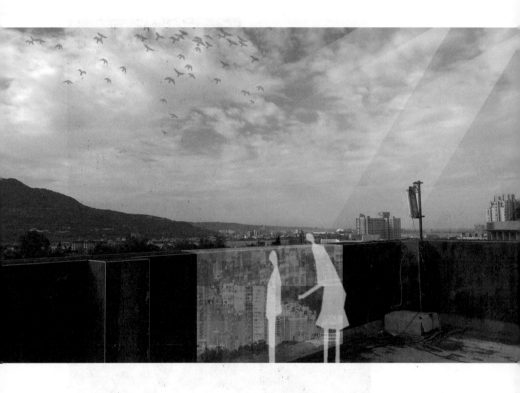

在露台上能夠看到極遠的景色，但我們覺得有一些小瑕疵。

或許只需要一小個窗口，就能讓人可以由站立變成坐姿，由此帶來更多的活動可能。

瑕疵源於女兒牆的高度，需要站立靠近邊緣才有較好的視野。是否可以嘗試在一些地方把不透明的女兒牆換一種透明材料或者透明手法，讓使用者能變換一種更加舒適的姿勢，也能看到遠處的觀音山。又是否可能在不破壞女兒牆的基礎上，假裝一些身體裝置，結合桌椅，形成停留載具。

可能你過馬路的不經意間，發現地上有一行字，或是一個告示牌，提醒你抬頭，讓你抓住可能錯過的風景。

在一處充滿故事和綠意的空間裡，假裝一點點鏈接，或許在一段時間之後會變得更加詩意。

在坡上架設新的平台或許是個好主意，獨立於通道，不容易受到機車往來的影響，自由地享受眼前景致。

平台可能是很多種形態，小一點的開口也會有考慮到使用者的一些領域感。

8. 另一條路 Another Way

指導老師：王本壯　魏春雨　宋明星
組　　員：彭子峻　宗聖倫　章希聖
　　　　　林銘寬　陳　雍　馬倉越
　　　　　向　剛　于超奇　馮曉康
　　　　　田　琪

設計說明

基地位於新北市淡水區，淡水碼頭落日，淡江中學小徑，真理大學教學樓等等風景，限縮了當地將居民和學生的親密互動，忽視了淡水的美，在調研中不難發現，學生終日重複在校園三點一線的僵化生活，對淡水河畔的記憶趨於模糊。通過訪談不同院系學生平日的校園動線，得出校內各院學生動線的交叉點，設置節點空間並引發其活動行為，本次設計重在不影響現有空間和原有肌理，設計創新公共空間，以校內動線交點為起點，跨越淡水老街街區延伸至淡水河畔。橋樑流線基於「五點一線」，即為五個現狀節點，一條歷史老街。

起點：

通過不同院系學生的日常交匯點。引導大家走向河畔，作為校園中最大的交流空間場所，在此節點設置雨水回收裝置，發揮綠色環保的功能。

豎向節點：

由於地勢高差導致橋樑在此處產生斷點，通過垂直動線聯繫橋樑上下活動。緩和克難坡高差，在正對歷史街區的上層觀望台。設置遮雨棚，除了避雨公用還擁有交流的空間。

啟動點：

引導橋樑穿越百貨公司，提高客流量，啟動商業活化。

過渡點：

設在淡水捷運站前廣場，除疏導捷運站人流外，還引導大家走向淡水河畔。此過渡點也起到疏散人流的功能。

終點：

跨過淡水河畔直達淡水河中的沙洲，矗立水中的觀望台為橋樑終點。在此觀望平臺上開孔，可從一個新的視角看淡水河，也為平臺創造更多新的趣味性。而由於橋樑矗立在水中，故在汛期應充分考慮防洪防災問題，不因橋墩規格問題引起安全上的隱患。在行程約 1600 米的橋上，設置多處電子雲端設備。民眾發現淡水獨特的美景後，拍攝並上傳至雲端供大家欣賞。此條橋樑不僅組織了淡水交通，同時應用了許多綠色技術，諸如雨水回收等，本次以橋樑為手法的公共空間設計，超越原有橋樑的交通想像，提供市民新穎的交流場所，期盼未來更有在地性，成為民眾學生交流的活動場域。

評圖回應

朱文一：

打開那張圖，你們真做了那條路是吧，高架橋，

同學：

這是一個概念過程，我們給他一個實質的地方，我們想保留它原有街道的活動。

朱文一：

如果是真做的，這還有陰影，誇張了，我個人非常欣賞，終於出現一個整體的，把淡江從建築師的角度去看，你們的主題是另一條路，方案也是另一條路的設計，非常簡明，我非常喜歡。

時匡：

我想這個新的路跟老的路可不可以結合，不要完全拋棄老的路，老路這種畸零的文化跟品質特點，全部結合起來。

同學：

這邊我想回應一下老師，大致上百分之八十我們依照舊有道路，在上面進行穿插，在一般民房上面，這是他們的公共空間，人民可以從頂樓接到我們平台到河畔，藉此可以回應當初的歷史紋理，彼此的脈絡。

時匡：

如果它變成現實的話，這條路肯定有一個根基，比如我到紐約，剛好看到一條高架路也做得很成功，它是利用原來的高架，變成一個花園，利用原來舊有資源。

崔愷：

我覺得你們解讀蠻有獨特性，讓我想起剛才其他組還沒真正解讀這個主題，實際上淡江跟周邊區域是個丘陵地帶，或一個小山、前山，實際上很難找到地平線，除非看得很遠，實際上淡水河是代表水嶺，是一個很好的生態景觀，如果從淡江大學有一個引導性的空間序列，即使是很客觀的地形、路徑的描述，都可以適切地呼應這樣一個主題。但加上一個橋，我覺得把這件事簡單化了，實際上，我們的主題的是「讓我們一起邁向自由」，所謂的一起不是一條，是很多路，因為看到圖上面從淡江往水邊走的時候，有很多路徑，這是一種多重的體驗感，每條都有它的特點，這樣有一種一起的感覺，現在呢變成一條，其他的路變得不需要了，你要去淡水河，一定要走這個高架，我覺得從現實和整個文化城市的關注上，對於社會性的參與，稍微莽撞了，對社會還有城市的觀察，稍微弱了一點。

同學：

之前我們在這方面欠考慮，但我們設這條路的原因是淡江有很多路通往淡水河畔，雖然沒有淡江這條路，大家也能到達，但經過訪談後，發現大家不會自發的想去，同學都是三點一線的生活。這是一條實際的路，也是一條可以說偏概念的路，能引導大家往那裡走，所以我們做了這條路的引導，讓大家能夠有共同的路前往淡水河畔，當時是基於這個出發點，設計一條空中路橋。

陳哲郎：

我簡單講評一下，第八組是最後一組，跟其他組比較之下，算是比較宏觀的尺度，你們是唯一一組把時間跟空間的向度拉到最長，張力拉到最大的一組，這是幾個老師點評的特點，那希望能跟其他各組的優點結合，像第七組就屬於非常微觀的小確幸，但有些感動像剛才第五組詩的，這個宏觀尺度跟微觀的小確幸，這兩種面向在你這個案子如果能有更完美的結合，我相信會更出色。

同學：

回應一下老師的問題，我們不否定其他組的觀點，也承認他們做的東西，我們只做一件事，把這條路升上去，活動能在這裡發生，通過我們一些節點裝置的設計，上面能夠發生很豐富的活動，可以早上起來一起看日出，吃完飯聊天什麼可以在這裡發生。我們做一件最簡單的事，就是加上這條完整的路，在路上我們設了許多節點，可以說是一些細節，例如上橋的地方、橋上的活動、空間構造等，還有如何處理那些高差，節點會銜接什麼活動，會想賦予這條路上更多的可能性，用一些細節產生的活動微觀的去看它。

黃聲遠：

其實我覺得後面一些小張的畫，會被看出破綻，你中間不經意講到在五坪上面，你有沒有想過這個剖面，就是這是一條議題上的存在，如果你覺得可以把所有的屋頂串連，全部讓出，讓大家都能走上去、走下來，走別的走一些奇奇怪怪的路，可是都到達一定的高度，這高度是由眾觀去解決的，是零碎而構成的集體性，有沒有可能做到這件事，所以你另外需要一些小的遮蔽、變化、暫時停留，他本來就會存在，如果這樣會不會更有趣，這也是大家一起的意思。

同學：

　　這可能是我們的小失誤，就我們圖上沒有表現出來，他們會路過一些屋頂，交通動線是連在一起的，有時他可以穿到馬路中，可以從這上去，從那邊下來，或許我們可以選幾個點，通過他們的屋頂，隨著它們垂直的交通，能從這邊上去再下來，所有人不一定是從起點一起上來，大家可能會從中間就加入隊伍一起去河邊，看淡水的夕陽和觀音山。

基地分析

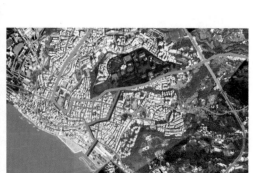

延續歷史紋理建立步道

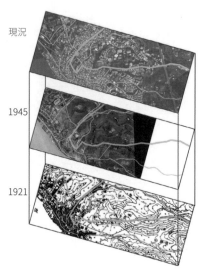

現況

1945

1921

綜合活動動線

文學院同學動線

商管院同學動線

教育學院同學動線

節點

與設計相接鄰房

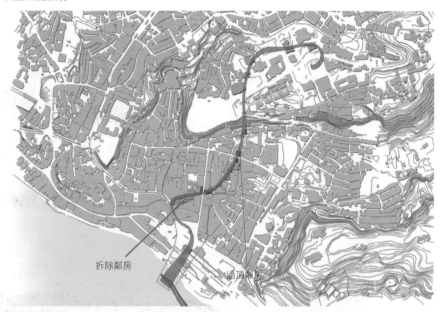

拆除鄰房

過頂鄰房

橋樑設計細節

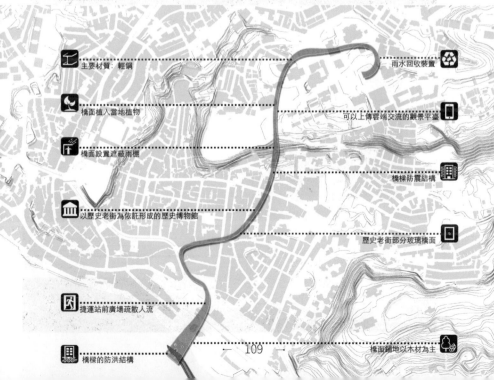

主要材質：輕鋼

橋面植入當地植物

橋面設置遮蔽雨棚

以歷史老街為依託形成的歷史博物館

捷運站前廣場疏散人流

橋樑的防洪結構

雨水回收裝置

可以上傳雲端交流的觀景平臺

橋樑防震結構

歷史老街部分玻璃橋面

橋面鋪地以木材為主

設計構想

A

B

C

D

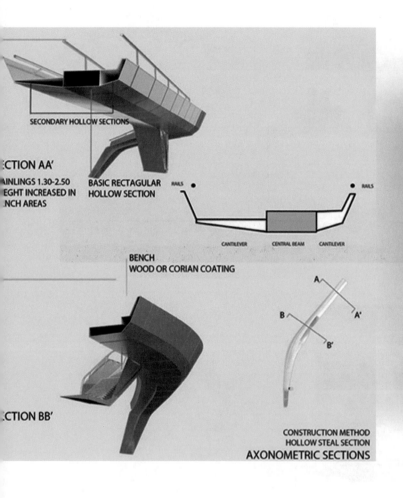

SECONDARY HOLLOW SECTIONS

CTION AA'

AINLINGS 1.30-2.50
EGHT INCREASED IN
NCH AREAS

BASIC RECTAGULAR
HOLLOW SECTION

RAILS

CANTILEVER CENTRAL BEAM CANTILEVER

RAILS

BENCH
WOOD OR CORIAN COATING

CTION BB'

A

B

A'

B'

CONSTRUCTION METHOD
HOLLOW STEAL SECTION
AXONOMETRIC SECTIONS

工作坊觀察

淡江大學建築系
黃瑞茂　主任

將設計帶到生活世界

二十一世紀，開始消化針對現代主義之後的建築理論與種種論述的整理，系譜學成為重要的課程教學的基礎，而除了更精準的掌握知識體系之外，關於議題 -- 全球普同下的在地實踐的課題，成為蓬勃的建築設計與論述的內容。激烈的狀況超越以往。「亞洲城市」二十年，確實創生了新的建築以及更多停不下來的建築的問題，海峽二岸位在這個議題的不同象限上，科技、社會、文化或環境議題呼前忽後的成為辯證關係，議題的軸線可以停在任何的象限上。或是說，我們需要努力移動議題，從這個象限，到另一個象限。關鍵在於「回到學校」，從教學與學習實踐中恢復指認議題的能力為出發點。以學生為主的「交流工作營」就從這裡開始。

今年二岸交流工作坊邀請台灣的黃聲遠建築師擔任出題工作，在李祖原大師與崔愷院士二位建築師的激盪下，定調了「邁向自由」的題目與相關說明內容。「邁向自由」對焦於建築的「代理作用」，選擇淡江校園作為操作基地，真實的生活計畫與路徑作為設計討論的展開，基地與內容的寫作是二岸學生交流的出發點。透過在地學生的解說，彰顯了空間形成邏輯的重要性，來自於人與環境經過時間所形成的習慣，「參訪者」扮演不斷質問的角色，而建築專業作為最後的確認，指出了設計的提案與方向。所以每一個提案的設計都是敏感的、不拘的、與基地對話的、邀請參與的，也是暫時性的。這也呼應了陸金雄教授以「Toward Horizon」另一個議題，指出了經驗中的思想出走，所經歷的在真實中征戰的視野是重要的。隨著建築所拉開的不只是對於生活世界的真實改造，也是對於還在成長中的建築學子重要的提示作用。

這次的工作營正在一個情境下展開，來自大陸各高校的學生與老師扮演積極的「參訪者」，他們在工作營前一天到訪，正逢台灣「選前之夜」，當夜十點之前高亢的心情籠罩島嶼。時間一過，激情在下一秒中，歸於平靜。於是對話從工作營開幕之後，各小組進駐工作空間中開始。

淡江建築系有機會承辦二屆在台灣所展開的「海峽兩岸建築院校學術交流工作坊」，主要是本系陸金雄教授與系友王聲翔建築師所促成與支持。而隨著密集的國際交流活動，「設計教學活動」已經成為資訊時代建築學院的標準配備，在

正式課堂之外，對於學生可以產生更多更廣的激勵作用作為目標；也透過活動的積極意義，能夠在文化經驗的差異下去挖掘自己的優勢，確認下一步的自我目標。

下一個世代的機會已經非既有的未來學或是趨勢學能夠完全掌握，回到建築教育中的成長教育做為出發點，練習建築設計的代理作用，可以將建築設計帶到世界，或許是讓世界更美好的一個進路！

黃瑞茂 系主任

淡江大學建築系

2014 年 12 月

專題演講篇

建築設計中的科學調查分析方法／李早　　118

微觀策略：創造生活性空間／姜梅　　136

視知覺與建築心理空間／羅卿平　　146

大跨度建築設計教學方法研究／宋明星　　162

11/30 工作坊演講討論　　176

全球地方化下的中國建築拼圖／吳志宏　　182

地域的現代性—用設計思考／肖毅強　　196

類型與分型／魏春雨　　216

12/3 工作坊演講討論　　234

兼容＞開放：談當下的地域交往空間／薛佳薇　　240

精明建造：朝向可持續的未來／孫一民　　256

古村落一夜—金溪古村落解讀／王炎松　　274

12/4 工作坊演講討論　　296

耕耘— 本土設計思考與實踐／崔愷　　304

Living in Place ／黃聲遠　　322

12/5 工作坊演講討論　　336

建築設計中的科學調查分析方法

合肥工業大學建築與藝術學院
李早　院長

建築設計是一門綜合性的學科，而在建築設計的過程中如何運用科學嚴謹的調查分析方法來補充佐證方案自身的可行性、邏輯性和創新性，需要在方案創作和課題研究中不斷地加以探討。正如此次海峽兩岸工作坊的設計活動中，在方案成型的最初也需要進行深入的實地調查分析，其中也將涉及到不同的調查分析方法，比如實地觀察法、問卷調查法和現場訪談法等。

本文以文化創意產業聚集區為例，分析語義本體構築、GPS 行動解析、空間句法等多種學科交叉的科學調查分析方法在研究課題及設計實踐中的運用，從語言、心理和行動各個方面對在聚集區文化傳達、空間環境塑造以及設計要素的運用等方面展開分析，進而探討科學嚴謹的調查分析方法在設計過程中的運用。

一、文化創意產業聚集區的建設現狀及問題點

在產業轉型和文化消費不斷增長的大背景下，中國大陸地區文化產業在 GDP 中所占比重逐年提升，對社會經濟發展的拉動作用也逐步增強。文化產業已成為中國大陸地區城市經濟的支柱產業和新的經濟增長點，一批新興的文化創意產業聚集區正處於建設中。

但是，由於缺乏科學合理的規劃建設體系的指導，文化創意產業聚集區建設往往存在一系列的問題：①對聚集區文化主題定位不准，文化性挖掘不夠；②對於文化創意產業聚集區內部的空間行為規律缺乏研究；③文化創意產業聚集區未形成適宜的設計和建設模式。④欠缺對於人這一主體的行為及心理的客觀考慮，人性化設計不足，等等。

由此可見，文化創意產業聚集區規劃設計方面的相關研究亟待深入推進，必須重視對於本土傳統文化與藝術的理解吸收和分解重構。

二、文化創意產業聚集區創新建設模式的分析研究

（一）基於網路文獻的文化創意產業聚集區要素語義本體構築

研究者通過檢索文化創意產業聚集區相關案例文獻，彙集整理出關於聚集區類型、構成要素、地域屬性、展示方式等方面的關鍵字。通過語義本體（Ontology）應用軟

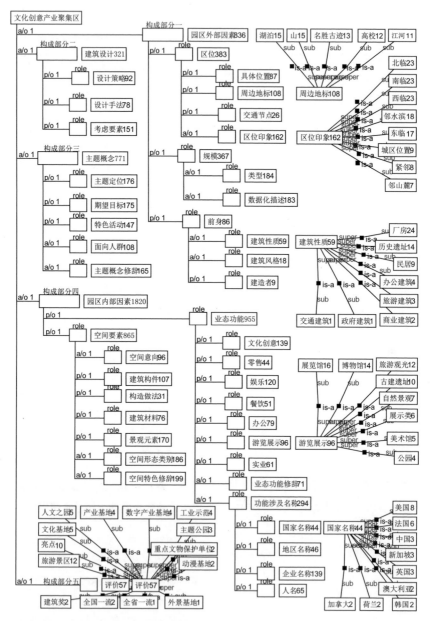

圖 1 文化創意產業聚集區語義本體構築（部分）

體的構造體系化分析，進而建立文化創意產業聚集區要素資料庫（圖1）。

1、園區名稱的語義研究

文化創意產業聚集區的名稱的選擇傾向於歷史遺址、文化遺存等方面，也包括對園區特色景觀的描述，總的來說，園區名稱的內容類別主要體現園區的主要功能及業態，反映園區最重要的特徵。

2、園區內部因素的語義研究

研究資料表明，文化創意產業聚集區的業態功能主要包括：文化創意、零售、娛樂、餐飲、辦公、遊覽展示、實業、業態功能修辭、功能涉及名稱九類。其中功能涉及是業態功能描述最常被提及的部分，而企業名稱詞數又占到功能涉及名稱總數一半，由此可見企業名稱是國內創意聚集區內部描述最常出現的詞語。

3、園區外部因素的語義研究

外部因素主要包括區位、規模和前身三個方面。①區位：出現頻率較高的是城市、周邊名勝古跡、高速公路等；②規模：建築面積、用地面積出現較多；③前身：主要是廠房，其次為歷史遺跡、民居，由此可見創意聚集區由廠房改建的最多。

4、園區建築設計的語義研究

①設計策略：利用現有建築改建的居多；②設計手法：綠色生態、場景再現和有機結合等為主；③關注要素：主要為主題文化。

在基本概念明確和基礎調研結果的基礎上，研究者構築了文化創意產業聚集區語義本體，進而分析把握了文化創意產業聚集區設計項目的應用現狀。研究從相對宏觀的層面概述文化創意產業聚集區應用類型狀況入手，進而分析設計項目在文化創意產業聚集區設計中的方式與作用，為實際案例的調研分析提供理論基礎。

（二）文化創意產業聚集區內傳統元素的應用效果評價

研究以成都「寬窄巷子」等文化創意街區為研究物件，對園區內建築立面、環境、節點空間等構成要素進行設計項目的圖像圖形解析應用研究，並運用 AHP 法進行要素權重分析，進而總結傳統元素在文化創意產業聚集區的的應用效果。

圖 2 寬窄巷子園區立面研究物件示意

1、調查概要

　　「寬窄巷子」是成都著名的文化歷史園區，是清代滿城遺留下來的古街道，巷子兩側錯落佈置四合院組群，園區空間肌理較為密集，空間層次完整豐富，清晰流暢。

2、傳統元素的圖像分析

　　對「寬窄巷子」進行圖片攝像採集，整理分析並歸類。通過對園區的色彩色相、明度、純度及材質的分析，把握園區內傳統元素的應用及重構效果。

3、傳統元素應用的語義研究

　　調研選取了兩條沿街立面—寬巷子南立面和窄巷子北立面作為研究物件，對建築立面中出現的傳統藝術元素語義進行提取，從而建立該街區建築中傳統藝術元素的語義資料庫（圖 2）。

4、基於 AHP 方法的園區建築立面分析

　　運用 AHP（層次分析法）針對影響傳統藝術元素在建築中應用效果的因素——建築立面構成要素進行評價。具體操作為選取典型的建築立面 20 例，並對其中的每個要素進行重要度排序，分析構成元素的組合應用方式及其相應的效果，探討文化創意產業聚集區傳統氛圍整體營造的設計方法（圖 3）。

（三）基於 GPS 技術的文化創意產業聚集區遊人行動軌跡解析

　　研究者通過採用 GPS 行走實驗和行為觀察的研究方法，從行為學角度來定量分析選定園區內不同空

間下的人的行為活動特點，從而揭示不同的空間模式對人行為的誘導作用，進而把握人的活動與各種限定性空間的相互關係。

1、調查概要與空間分析

研究者對合肥市「金地.1912」與南京市「南京.1912」進行 GPS 行走實驗。前者室外空間類型豐富，但在經營開發上稍顯不足。後者園區功能較完善，經營也更成熟，且位於市區中心位置，園區內遊人來往絡繹不絕。

2、街區步行行動的核密度分析

對兩個街區的資料分別進行統計分析，從而把握整個街區行動軌跡線的特徵，進而得出人的行動路徑與空間場所特徵的對應關係。兩個街區核密度圖像與行人活動趨勢的分析如下所示：

①南京市「南京.1912」的核密度圖像與行人活動趨勢的分析。通過分析可知，從整體看來社會性活動對於人的行動吸引是顯著的，外部街區對人的吸引程度也較強，外部街區的吸引力明顯強於「金地.1912」（圖4）。

②合肥市「金地.1912」的核密度圖像與行人活動趨勢的分析（圖5）。通過分析可知，「金地.1912」對人的吸引程度較強的為內街，而其外街對人的吸引程度較弱。

3、富有活力的文化創意街區空間的建立。

由分析研究可知，文化創意街區的建設中需注意：①形成良好的步行體系至關重要；②標誌性的入口空間，有助於提高整個文化創意街區的形象；③有特色的庭院空間對於行人有著一定的吸引作用；④相對較為安靜的內街對於行人的吸引較大；⑤合理地佈置雕塑、景觀設施、標誌性標牌，即文化氛圍的合理營造，對吸引行人起著積極作用。

（四）文化創意產業聚集區內遊人行為觀察

研究者選取具有代表性的文化主題公園實例—徽園和包公園為調查對象，其中徽園是市郊以安徽地域文化展示為主題的封閉式主題公園，包公園是位於老城區周邊，圍繞歷史人物包拯為主題展開的開放式主題公園。通過對兩個園區中遊人的游憩停留行為進行觀察，進而

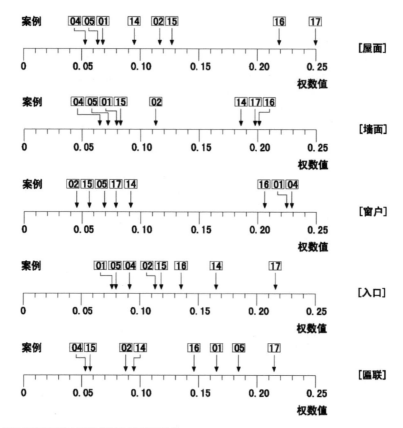

圖3 寬窄巷建築立面構成傳統元素權重分析

調查園區內不同空間中人的行為活動。

1、在遊人全天遊園情況調研中，研究者通過分析各時段遊人出入園人數和園內人數的變化，從而把握不同類型園區遊人遊園的習慣和規律，同時也發現遊人出入園規律受到園區類型和所在區位的

影響（表1）。

2、結合園區內遊人問卷調查，研究者也把握了遊人對園區主題、園內空間佈局、園內景觀設置等的需求，同時還得到遊人出行方式、遊園時間等基本資訊。通過對這些資料進行進一步的統計分析，研究者把握了遊人對於園區

主題、內容、空間等各方面的主觀評價和需求。

.3、通過對園區內遊人的停留行為進行觀察統計，瞭解了園區內具體的空間類型與不同的遊人具體行為類型之間的相互關聯性，從而幫助設計者掌握更符合於遊人遊園行為規律的空間規劃及景觀設施的設計及佈局（圖6）。

（五）文化遺產聚集區及周邊空間結構分析與創作實踐探討

1、 基於空間句法的宏村及周邊空間結構分析

　　研究選取安徽省皖南地區世界文化遺產巨集村、相鄰的傳統村落

際村，以及新開發的水墨宏村進行調研，為了切實瞭解宏村及其周邊的空間特徵，在通過問卷調查和訪談法，瞭解了宏村及其周邊居民的生活狀況、村民意願的發展模式，

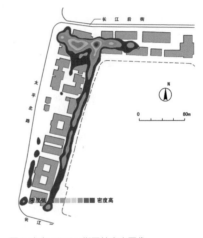

圖 4 南京 .1912」街區核密度圖像

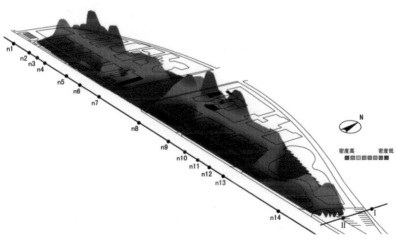

圖 5 金地 .1912」三維核密度分析圖像

表 1 全天不同時段入圍人數統計

単位：人数

徽园			时间	包公园		
园内人数	出园人数	入园人数		入园人数	出园人数	园内人数
103	0	103	8:30-9:00	137	71	66
318	4	219	9:00-9:30	197	85	178
624	7	313	9:30-10:00	243	151	270
937	41	354	10:00-10:30	293	250	313
1177	98	338	10:30-11:00	282	286	309
1258	150	231	11:00-11:30	155	173	291
1132	293	167	11:30-12:00	206	196	301
1026	214	108	12:00-12:30	208	292	217
907	267	148	12:30-13:00	285	230	272
870	212	175	13:00-13:30	221	146	347
900	221	251	13:30-14:00	222	112	457
1028	166	294	14:00-14:30	318	153	622
1026	187	185	14:30-15:00	260	157	725
757	415	146	15:00-15:30	205	187	743
666	232	141	15:30-16:00	155	170	728
368	344	46	16:00-16:30	264	253	739
139	245	16	16:30-17:00	73	102	710

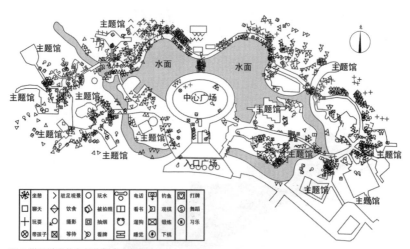

圖 6 徽園遊園停留行為觀察可視圖

以及遊客對巨集村及周邊的認知、需求等情況後，研究採用了空間句法理論，對宏村及其周邊的空間結構進行研究。力圖通過分析空間整合度、可理解度、協同度、人流介面和拓撲深度等空間特徵值，來瞭解宏村及其周邊的道路的可達性、空間結構複雜程度、空間核心度特徵、空間穿行度以及巨集村周邊相對於巨集村的便捷程度，進而把握

巨集村及其周邊區域的整體空間結構及不同村落的相互關係。

由（圖 7）可知，宏村內部的路網共由 307 條軸線組成。宏村的路網自成體系，主要是通過兩座宏村橋以及停車場與周邊產生聯繫。水墨宏村一期為新建仿古的徽派建築群，其軸線數量相對較少，有 25 條軸線組成，其中有 11 條軸線與外部道路或際村、水墨宏村二期相連。從圖上可以看出，村落結構簡明，軸線轉折較少，水墨宏村二期和印象宏村也類似。進而，研究者對空間的整合度、協同度等展開分析，總結了以下幾點：

1) 通過可達性分析發現，區域整合度核心為際村主街、巨集村雙橋、巨集村村口和南湖至月沼流線以及與主街相連接的際村和水墨宏村巷道。其中際村東側主街具有區位聯繫上的重要性，以及較高的可達性。其中，可達性最高的區位具體表現為進出宏村的 2 座橋，以及與橋相連接的主街段和宏村村口、南湖畫橋。結合實地調研可見，其業態分佈大量為巨集村旅遊的配套服務設施，其位置符合其商業服務的業態特徵的要求（圖 8）。

2) 協同度分析表明，水墨宏村的村落為舞臺廣場和八角亭組成的雙核心結構，巨集村為由村口、畫橋、月沼和活動廣場組成的多核心結構，而際村為由線性老街和主街組成的多核心結構。多核心的空間體系，由於多核共存、各成區域，對空間的可理解度也產生了影響，核心空間越多，組織結構越複雜，可理解性越差，其中宏村遊客較多，應加強主要核心的道路的可識別性以及參觀景點的聯繫度，以便於遊客遊覽和交通疏導（圖 9）。

3) 可理解度的分析中發現，宏村作為為傳統徽派村落旅遊的主體，其基於原址保護的策略而形成的村落結構，導致其可理解度為 3 個研究物件中最低。新建的水墨宏村由於其空間形態簡潔直接，道路開敞，可理解度則最高。傳統古村落宏村的街巷蜿蜒曲折，強調曲徑幽深的意境，但是遊客在參觀的過程中，容易迷路，缺乏方向感，對於自己所處的方位也比較難確定，需加強道路導識系統的設計及景點流線的規劃。

住宅
共建
古建
規劃中

高 ▬▬▬ 低

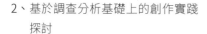

圖 7

2、基於調查分析基礎上的創作實踐探討

　　根據調研結果，可以看到雖然際村整體村落街巷保持一定的原有肌理，但隨居民自建與加建過程，其建築風貌與宏村存在較大差異。以下是以際村改造為題的兩個建築畢業設計作品，運用科學調查分析方法，期冀在保留原有區域風貌與環境品質的基礎上，改善村路的路網結構，協調與巨集村保護區的整體關係，有效保護與活用歷史建築，傳承並發揚傳統文化（圖 10、11）。

1）《田·際》設計小組（設計者：王達仁、孫霞、張丹）

策略：通過空間脈絡梳理、體驗式農業引入，推動沒落古村落的重生。

目的：引入體驗式農業既能延續村落過去以農業為主的歷史現狀，又能最大程度上滿足當代遊客對田園原始生活的嚮往，同時還能激發村民對際村的場所記憶。

手段：失地農民就業方式轉型。在將所有功能彙聚在此最終形成一個完整的產業鏈。遊客體驗中心為際村居民提供就業崗位，且與傳統手工藝、廚藝等非物質文化遺產相關，起到傳承與保護的作用。新的體驗方式也給遊客們提供了更多的選擇，通過不同的體驗可以更加貼近當地

圖 8 協同度分析

居民生活，感受傳統地域文化，增加對遊客的吸引力。

2)《村落更新代謝——重織肌理》設計小組（設計者：馬聃、侯邵凱、汪灝）

策略：通過研究村落自加建行為，模擬村落的肌理演變。

目的：還原際村真實的生活場景。

手段：使用 AHP+DELPHI 法，試圖創造有序的房屋生死機制。

　　該方案通過電腦類比生成的手法，為際村房屋更新制定新法則，讓村民充分參與到肌理更新過程中來，以一種「自下而上」的方式重塑際村風貌。

　　從設計中涉及到的科學調查分析方法來看，以上兩者都通過訪談測繪等形式，在調研階段對場地就有了充分的認識。兩個小組分別運用了空間句法、問卷調查法和層次分析法（AHP）、德爾菲法（DELPHI）等研究方法系統地分析了場地的空間脈絡、不同人群的需求、傳統風貌延續等方面的問題。進而，在對傳統古村落保護與發展的設計實踐中，就如何處理歷史保護與更新發展的矛盾，以及如何延續歷史文脈、保持村鎮特色，如何提升用地價值、復興區域活力等問題展開設計思考，並最終提出各自的設計策略和方案。

圖 9

（六）基於 SD 法和分形理論的傳統古建聚落空間環境效果評價

在對安徽省合肥市巢湖湖畔的長臨河鎮改造設計研究中，研究者選取長臨河古鎮改造前後具有典型特徵的場景樣本，首先通過分形理論比較改造前後立面的分形特徵，進而運用 SD 法分析總結古鎮改造前後視覺環境的優缺點，進而探討傳統建築改造立面形式改造設計的效果及方法（圖12）。

由（圖13）可以看出，改造後的街巷空間在整體度、變化度、吸引力以及愉悅度上，均比改造前的評分要高出許多。樸素感降低的同時，街巷空間傳統感與特色感卻得以增加。由此，在 SD 法等科學研究方法的指導下，建築創作更具科學性和嚴謹性，也更加符合人的視覺心理的要求。

三、文化創意產業聚集區建設系統的構建及對策建議

在以上各個階段研究的基礎上，研究者總結了文化創意產業聚集區的建設模式流程，即由文化系統構建、空間系統構建、設計方法系統建構，以及建設與管理四大部分，共八個階段組成（圖14）。

設計小組	《田·際》	《村落更新代謝——重織肌理》
研究方法	空間句法、問卷調查法	AHP+DELPHI 法
設計策略	空間脈絡梳理、體驗式農業	模擬村落的肌理演變
設計目的	激發村民對際村的場所記憶	還原際村真實的生活場景
設計手段	失地農民就業方式轉型	試圖創造有序的房屋生死機制

圖 10、11 兩組方案構思比較

（一）文化創意產業聚集區文化系統構建。

研究者建立了文化創意產業聚集區要素資料庫，通過語義本體分析，總結得出文化創意產業聚集區的基本要素屬性，尤其是園區文化類型和空間特徵。對園區建築外部形式進行設計項目應用效果、手法等方面的研究分析，總結出色彩、材質及設計項目圖形應用的重要性。文化創意產業聚集區文化特色不僅體現在具有所屬區域的地域文化特色，同時也應當體現出創意產業應有的文化主題。因此本階段主要工作為確定文化創意產業聚集區的主題。

（二）文化創意產業聚集區空間系統構建。

通過前文的研究，發現人在聚集區空間中的行為與環境空間有著較強的關聯性特徵，文化創意產業聚集區從選址、空間結構、街巷走向、視覺廊道等的設置不僅要符合環境行為發生的規律，同時還要考慮到行為發生的時間性。通過對上

述特徵的分析及運用，有助於確定文化創意產業聚集區的規劃佈局形態、空間組織方式、展覽空間展示方式及內容等。

（三）文化創意產業聚集區設計方法系統構建。

結合前面的研究結論，本研究試圖將研究成果運用於實踐方案設計，建立了文化創意產業聚集區的設計模式，主要包括：①基於語義資料庫的方案設計；③基於 GPS ／ GIS、空間句法等分析的方案調整與完善；②基於 SD 法的方案初評、複評和定案。

（四）文化創意產業聚集區建設的管理與建議。

①整體性的建設方式：文化創意產業聚集區的建設不僅涉及空間的組織和安排，而應是設計、建造、管理的整體推進；②完整的產業鏈：一個完整的、具有生存和拓展能力的聚集區，一般具備生產、服務、培訓教育、資訊發佈、會展交易、休閒娛樂等六大功能；③協同的經營理念：文化創意產業聚集區不應單純強調商業氣氛，而應在於營造出安靜的、悠閒的文化氛圍，因此需要建立協同一體的經營理念；④

文化性的娛樂活動：文化創意產業聚集區的空間營造不應僅僅關注靜態的景觀環境和物質化的歷史要素，動態的活動和非物質文化遺產的介入，也是讓產業園形成活力和場所感的重要因素。

四、結束語

2011 年以來，合肥工業大學建築與藝術學院專題研究小組針對文化創意產業聚集區的傳統元素構成、使用者的行為心理、設計方法等方面進行了深入研究，探討並建立規劃建設模式及評價體系，希望以上研究方法及成果能夠給予相關領域的設計者、研究者和管理者以啟示，從而有效地指導和規範文化創意產業聚集區的規劃及開發，提升文化創意產業聚集區的建設水準。

課題來源：文化產業聚集區規劃技術體系研究，安徽省軟科學計畫專案，1402052010；傳統藝術元素在文化產業園中的應用效果研究，文化部科技創新專案，13—2011；文化創意產業園區建設模式創新研究，安徽省軟科學計畫專案，11020503065；基於行為模式分析的文化主題公園規劃技術研究，教育部歸國留學人員基金專案。

圖 12 長臨河古鎮建築改造前後

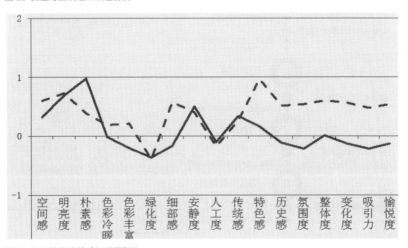

圖 13 改造前後總體感知評價對比

① 文化系统构建

确定文化创意产业聚集区
　　选择文化要素关键词

检索文化要素应用数据库
　　获取表现类型、形式构成要素、地域属性、表现形式

研究园区传统元素的应用
　　提取文化要素表现形式、设计手法、运用元素

② 空间系统构建

园区游人行为调查与分析
　　分析园区游客构成及其行为活动特征
　　确定规划布局、展馆展示方式、内容

③ 方案设计

方案再设计

　　文化创意产业聚集区规划设计
　　设计方案 1
　　⋮
　　设计方案 N

④ 方案初评

　　多方案比较、评价与筛选
无合适设计方案　设计方案文化要素形象认知评价
　　筛选设计方案
　　选定设计方案

⑤ 方案再评价、再调整

采用 SD 法进行方案评价
　　形容词对、评价因子及评价尺度的设定
　　多方案评价结果对比

GPS 成果在方案中的运用
　　确定文化创意产业聚集区的功能设置
　　GPS 成果与园区功能设置结合

⑥ 方案定案

循环往复的设计过程
　　文化创意产业聚集区规划模式的建立

⑦ 园区建设

整体性的建设方式
　　设计、建造、管理的整体推进

⑧ 园区经营管理

经营管理模式的创新
　　完整的产业链、协同的经营理念、文化性的娱乐活动

设计指导与评价体系资料

文化要素应用
数据库、文化
要素应用模式
图

文化创意产业
聚集区环境行
为与空间关联
性的模式图、空
间规划建设指
导体系

文化风貌
评价体系

方案评价、调
整、再评价、再
调整的循环往
复体系

文化创意产业聚
集区的建设原则
与规划方法
创新性的经营管
理体系、政策性
规定的制定

图 14 文化創意產業聚集區建設模式流程

課題負責人：李早

參與成員：葉茂盛、曾俊、徐震、
　　　　　王明睿、竇小鹿、郭雯雯、
　　　　　董家鑫、許理、高敏、楊燊
　　　　　等

微觀策略：創造生活性空間

華中科技大學建築與城市規劃學院
姜梅　副教授

摘　要：本文簡要介紹了 5 個武漢城市設計研究案例，結合設
計研究實踐，探討微觀策略的城市設計方法。指出以
「創造生活性空間」為主旨的城市設計微觀策略，強
調尊重和保留城市生活現狀，挖掘現有城市空間的特
徵與潛力；通過關鍵節點的最小化設計實現設計目
標，提倡小尺度、連續性的城市設計；通過對城市自
發性成長機制的研究，與城市設計相結合，使城市設
計具有面向未來開放的能力。

關鍵字：城市設計、微觀策略、生活性空間

一、當代城市設計的日常生活轉向

日常生活是當代城市研究與設計的基本經驗背景，根據其在城市研究與設計上的地位，可劃分為缺失、零碎化以及本體三個階段。

（一）缺失階段

功能主義、結構主義等理論思想佔據城市設計的主導，研究主要集中於城市的功能、宏觀結構和秩序上，追求城市的整體、和諧、統一。強調從物質空間形態和政策管理等有形且易於操作的層面入手，試圖以簡單的科學理性來解決城市問題；以「自上而下」的姿態構建所謂的城市空間秩序，而將人的真實體驗和日常生活的意義排除在外；忽略城市的複雜多樣，妄想將人為的秩序強加於城市之上。日常生活處於被埋沒和隱匿的地位，顯示不出重要的價值和意義。

（二）零碎化階段

城市設計試圖擺脫功能主義、結構主義的束縛，開始向日常生活、日常交往等微觀領域邁進，強調城市空間與日常生活的關聯，通過對日常生活過程性、流動性的研究，將城市設計的物件從單純的物質空間形態轉移到城市中活生生的人，逐步關注城市的複雜性、多樣性。

（三）本體階段。

　　日常生活開始作為城市研究與設計的「主角」逐漸登上舞臺發揮作用，其本體性特徵逐漸突顯。日常生活、日常經驗、可操作性的城市設計實踐以及連續性在場等問題都受到不同程度地研究和思考。在此背景下，城市設計領域針對日常生活的討論和研究呈現多元化態勢，「自下而上」、微觀尺度、個體參與的城市設計研究與實踐得到重視，主張在日常生活基礎上對城市設計動態過程進行研究，更多關注當下及未來城市的靈活性、相容性和不確定性。

二、微觀城市設計——5個武漢城市設計研究的案例

（一）生活世界的喧囂：基於現象學方法的城市設計——以首義－蛇山地區為研究物件（2008）首義－蛇山地區位於武昌舊城

　　我們第一次試圖將現象學方法運用於城市設計中，希望通過設計者在城市空間中的行走和直接體驗，認知城市空間，發掘它的特色和問題。它可能是零碎的、片面的，但卻是真實的、活生生的。同時，城市設計也不再是整個城市區域的更新改造，而是尋找特殊的空間節點，通過對這些微觀節點的低介入設計，凸顯優點，解決問題，並促進節點對周圍空間的影響和催化。

　　這次城市設計的另一個重點是城市設計與景觀的結合。由於專業的區分，建築、規劃、景觀分屬三個系，當前城市設計也較多關注建築物質實體，並較多依賴控規導則等手段。然而景觀作為城市基底，對城市空間的影響具有與建築同等重要的作用。在城市設計中，地理學特徵永遠也不應該被忽視，嘗試在城市和自然環境之間重建對話，既是必然的也是有必要的。蛇山作為武昌舊城一處寶貴的綠地，用盡可能少的建造手段，在保留盡可能大的綠地景觀的同時，重建城市與自然地理的關係，營造適宜人活動、交往、休閒、運動的公共空間，成為首要的設計目標。

　　方案一：關注的重點在蛇山北部，因為有鐵路穿過，陽光也不充足，人的活動較少，空間使用率不高。949m是整個蛇山範圍內火車鐵軌的長度，設計者以鐵路景觀為核心，組織動線，既有視點的變化，

又有豐富的活動，形成獨具特色的城市公共空間。

方案二：以聽覺體驗為關注重點，採集蛇山區域各種特色的聲景觀，火車的鳴笛與呼嘯聲、黃鶴樓的悠遠鐘聲、祈福風鈴的清脆、雨打芭蕉的零落、落水平臺的潺潺，以及鳥鳴、人語，兒童的嬉戲、老人的攀談、戀人的絮語……通過一系列簡單的節點設計，再現、強化聲景觀體驗，在生活的喧囂中，讓人慢下腳步，閉上雙眼，聆聽自然和生活的聲音。

(二) 我們的城市、我們的故事——珞獅路沿線概念性城市設計 (2010)

珞獅路位於武昌較新的城市建設區，周邊聚集了武漢大學、華中師範大學、武漢理工大學三所高校的五個校區，和「北有中關村，南有廣埠屯」的電子商務一條街，以及以青年人和學生為主體的生活消費人群。這裡既有現代的商場寫字樓，又有低矮的民房、城中村，混亂而充滿活力。

方案一：以高校與城市的邊界空間為關注重點，通過對邊界空間中人的交流活動的研究、激發，將分割的邊界轉變為交流的平臺，封閉的校園空間被打破，不同學校的人之間，學校與城市之間的交流得以建立。

整個設計包括節點設計和活動策劃兩部分，節點設計如：「我們的微笑」節點，利用學生流行的大頭貼對現有校園圍牆進行改造，是一個人人參與、持續變化、每年都有所不同的城市互動裝置，畢業後可以回來再看看，再找找。「隨心說隨意聽」，bbs、微博、朋友圈，5460、同學錄、人人，年輕人的社區不需要精緻的會所，只需要資訊、交流，呼朋喚友，尋找知音……，同時通過每年舉行「城市一校園」徒步定向活動，將沿邊界設計的所有節點串聯起來，幫助學生瞭解學校，也瞭解城市，同時形成學校和城市居民的共同參與。

活動策劃包括學生燈會、女生節、購物節、動漫節、滑板節、攝影展、啤酒節、跳蚤市場、圖書漂流、社團展示、掌機對抗等等，吸引學生的參與，提高節點公共空間的使用效率，加強人們之間的交流。（表1）

方案二：關注的是珞獅路的另一特徵。這裡除大量高校的聚集，

還有大量剛畢業從事 IT 行業的年輕人。他們收入不高，租住的條件也不好，渴望在忙碌的工作之餘有健康、安全、舒適、有活力的公共空間，供他們與其他年輕人交往。設計者利用簡單構件改造現有的城市縫隙空間，為這些剛剛工作的年輕人提供居住、休息、娛樂、交往、健身的空間，將青年人社區形成一個虛的網路疊加在現有的城市結構上，利用原有社區內的道路形成新的慢行系統，提高原有城市空間的使用效率。

（三）模糊地帶的姿態—武漢京漢大道（大智路至黃浦路段）沿線城市設計（2012）

京漢大道由原來的京漢鐵路改建而來，1996 年鐵路停用後，在原址修建了京漢大道。2004 年，又在京漢大道的上空修建武漢第一條輕軌線。從鐵路到道路到輕軌，京漢大道見證了武漢城市空間的變遷，也造成了京漢大道非人性化的道路特徵。因此，在這一設計中，我們著重探討基礎設施與公共空間的整合發展，提高城市基礎的使用效率，促進城市空間發展的緻密化，反思在城市設計中的重新區輕舊城、重建築輕設施的傾向。

同時，京漢大道作為漢口租界區與週邊華人住區的邊界，道路兩側的城市狀況迥然不同：內側租界區因為城市保護，舊的租界肌理與低矮的社區交織；外側緊接繁華的解放大道，高樓林立，使京漢大道成為混亂而模糊的獨特過渡地帶。

方案一：針對京漢大道沿線的步行空間，通過建立街道與兩側社區空間的連接和滲透，在激發社區活動的同時啟動街道活力。激發器和街道裝置的置入，一方面提升地面層街道空間的公共性，給步行活動帶來更加多樣化的可能和更加有趣的場所特色；另一方面增強進入社區公共空間的可達性，為其帶來效率。同時引入時間進程，促進街道空間的自我更新。

表 1 背街步行活動帶一年 1~12 月學生活動企劃

区域	January	February	March	April	May	June	July	August	September	October	November	December
A				攝影展						攝影展		
B		女生节		动漫节	滑板节			图书漂流				
C	学生灯会		购物节	跳蚤市场		啤酒节				社团文化节	动漫节	
D					动漫节				掌机对抗			

方案二：主要針對輕軌橋下空間，通過豎向設計，將功能單一的城市交通基礎設施轉變為集交通、綠化、運動、休閒、交流於一體的綜合性城市空間。通過降低和抬高道路的形式，不僅保證汽車的便利，也滿足人對於城市連續性和舒適性的需要。新建的二層地面覆蓋下沉的交通設施，恢復建築入口處的城市平面，並為步行者和自行車提供人行道的連續。在既有城市基礎設施系統之上對城市公共空間的設計進行更加大膽的探索，原本繁忙的京漢大道以及被高架輕軌割裂開的兩側城市空間，通過人的活動與交往，又緊密地結合在一起，道路成為街道，不僅是車的，也是人的。

（四）傳統商業空間的再生—武漢市解放路商業街城市設計（2013）

武漢市解放路商業街位於武昌舊城，是一條百年老街，始於清末。1990 年代盛極一時，為武漢重要的商業街；後隨著武漢城市的擴展，其他商圈的興起，逐漸衰落。解放路商業街附近，有著名的黃鶴樓、武漢長江大橋、歷史氛圍濃厚的曇華林、傳統小吃聚集的戶部巷；商業以中低檔的零售業為主，吸引不少學生和中低收入市民。由於位於武昌舊城，建築密度與人口密度極高，缺少綠地和公共空間，環境較混亂，但混亂中仍蘊含活力。商業對城市公共空間的影響是本次研究關注的重點，挖掘商業空間中的公共空間是設計的目標。通過對現有城市的重構，探索城市高密度地區公共空間實現的可能。這種城市設計旨在探索一種從城市內部引導城市未來的新方法，而不是總著眼於擴展城市邊緣或整體替換現有區域。

方案一：關注於橋下空間的使用。武漢長江大橋引橋從解放路上空穿過，與解放路垂直交錯，並形成 16 米左右的高差，橋下約 13 米高的空間橫亙在解放路上，兩側是作為基礎設施的護坡和樓梯，散落著小商販、織補女工、算命的以及休息的路人。設計者結合周邊針對年輕人的商業零售，以極限運動為主題，將原來模糊的場地改造為極限運動體驗、參與、售賣、教學、比賽、觀賞的綜合性城市空間，打造出與商業緊密結合的公共空間，同時針對位於武昌橋頭的黃鶴樓與解放路的高差，通過對護坡和樓梯巧妙的豎向設計，使原來對於解放路消隱的景觀得以重新呈現。通過提供將新的活動引入舊城區域的機

會，促進城市「新的向心性」。將商業活動與公共活動、商業空間與公共空間進行整合。

　　方案二：關注的是商業街上司空見慣的廣告箱。將單純從外面觀看的廣告箱設計成可進入的空間，在保留原有廣告功能的同時，為單調的街道提供通行、停留、休息、商業促銷、綠化甚至臨時儲藏等多樣化功能。作為一種可以提升城市空間使用效率又不用對現存的建築或功能進行重大修改的策略，現有城市中既有設施的潛力被重新發掘了。同時引入商家對廣告箱的自主使用，允許不同模數廣告在各種不同條件下產生不同結果，促進街道空間的歷時性演變，催生新的城市節點空間。由於人們對個體空間有著高度的支配權，自發性的空間實踐得以實現，城市空間新秩序的形成即是公眾集體參與的結晶。

（五）自主建構：自下而上的城市空間再造－武漢原法租界城市公共空間研究與設計（2014）

　　武漢原法租界位於漢口舊城租界區，東臨長江，西接京漢大道，歷史悠久的中山大道便在此區。法租界內保有較多的歷史建築和傳統社區，並不像毗鄰的英租界那樣商業化和現代化。街道寧靜，甚至蕭瑟，少有遊客和外來者。社區居民平淡地起居生活，買菜、做飯、洗衣、拉家常。對這樣一個有歷史有當下、有本地有他鄉、有故事有日常的地段，我們宣導一種在文脈中工作的設計策略，突顯城市中有意義有價值的片段並組合在當下的設計中，對城市中存在的拼貼的異質性予以深入研究和保存；並通過自主建構這種自下而上的城市空間再造活動，關注城市設計的時間進程與過程性。

　　方案一：就是這樣一個基於時間線索的針對街道空間的設計。雖然法租界有較高的建築密度，但社區居民有在社區各個角落養花種草的習慣；另一方面，雖然法租界遊客不多，但它的歷史建築和街道風情仍吸引著一些攝影愛好者。設計者以社區居民自發的綠化活動為載體，以攝影愛好者的路線為線索，營造人們停留、交流、展示與被展示的空間，通過公共空間的置入恢復城市活力。冷清的街道熱鬧起來，困於社區內的人們走了出來，設計傳達出樸素的「以人為本」的非設計與均質化的城市小型公共空間理念。人的活動構建了城市節點，同時隨著時間的不同隨之而來形態的變化和功能的差異。

方案二：則更關注於社區內公共空間的營造。偉英里社區內既有長居於此的老人，也有租住的年輕人，設計者通過低成本的臨時搭建達到營造城市公共空間的目的。里分次巷有社區居委會傳統的壁報宣傳欄，將其與兒童的塗鴉、青年人的 bbs 相結合，成為各位社區成員溝通交流資訊的平臺。單一停車的廢棄空間，通過簡單搭建形成可以晾曬、打羽毛球、放電影、唱卡拉 ok、社區跳舞、兒童遊戲的場所。二三層高的傳統里弄建築的屋頂空間也被開發利用，可以養花、養魚、晾曬、打牌、喝茶、聊天……即使在這樣一個低收入的社區，仍然可以通過設計者與居民共同的簡單搭建，改善公共空間品質，使社區更溫暖，彼此的關係更緊密。這種對公共空間的漸進式改造，使得這些幾乎被遺忘的社區恢復了活力，修復後的社區空間對於社區居民及其交往活動具有強烈的吸引力。從這一城市設計研究課題，可以看出：在舊城更新時，並不是簡單的讓歷史決定未來，而是歷史作為一種線索，在對它們的精心研讀中規劃城市的未來，把城市的物理現狀及其歷史演化看成一個不可分割的連續整體。通過自下而上的城市設計，強調細膩的尺度與空間的自發性，達到對地域性生活的追求。城市設計需要對隨時間而演變的城市狀況做出回應，預見可能性和變化的能力是城市設計的責任，它為變化帶來永恆，確保城市漸進地發展，避免大規模城市更新，使城市更加具有可持續性。

三、微觀策略：創造生活性空間

從上述 5 個案例，我們會發現一些城市設計方法上的不同：

（一）城市研究的範圍大，城市設計的區域小。

每次設計都會在中觀尺度上涉及較大的城市區域，與現行城市設計範圍相當，當通過前期的城市研究完成選點，真實的設計實踐只涉及少數幾個關鍵節點。

（二）前期研究不僅需要進行資料統計分析，現場觀察、體驗、圖解分析更是必不可少。

設計目標會更具體，針對性更強，更關注城市空間生活的差異性而非普遍性，局部而非總體。

（三）過程導向甚於成果導向。

城市設計的週期長，期間會有各種新問題新任務，這就要求城市

設計具有靈活包容的能力，城市設計是一個動態的過程，而不僅僅是美好的靜態藍圖。

同時，與依靠控規的傳統城市設計相比，隨著設計範圍的變化，更多樣化的實踐手段也進入城市設計，通過自下而上的市民參與，引導人的行為活動，逐步改變城市空間環境，是城市設計實踐的重要途徑。今天，我們在進行城市研究和城市設計時，面對著空前豐富多樣的方法和工具。考慮到專案尺度的不同、所討論現象的差異以及管理的特殊性，某些方法在適用性上優於其他。方法是很重要的，城市已經非常複雜了，若不借助這些方法的力量，我們甚至都無法深刻瞭解它。因此城市設計上的創新與方法的探索緊密相連，這種探索在處理新的城市現象時會帶來新視角，並說明我們制定積極的策略。從微觀的人群活動和城市空間入手進行城市設計，使得城市設計不再抽象冰冷，與普通大眾更近距離。這樣的城市設計方法強調了城市公共空間是城市活動聚集的場所，是資訊交換的空間，也是精神消費的空間。它可以融合城市肌理，協調城市功能，解決現存城市基礎設施的矛盾。相對比於傳統的城市設計方法，以「創造生活性空間」為主旨的城市設計微觀策略，將盡可能尊重和保留城市空間的現狀，挖掘現有城市空間的特徵和潛力，充分利用場地的現有資源。盡量減少設計對場地介入的範圍與深度，以小尺度、點對點的城市設計取代大規模的「造城」，通過關鍵節點的最小化設計實現設計目標。

提倡小尺度、連續性的城市設計，更經濟，易於實現，更有利於公眾參與。從對建築等物質形態要素的關注轉移到對城市其他要素，特別是非物質化要素的關注，從對城市空間的直接設計，轉為通過引導人的活動行為，激發良好城市空間的出現。提倡適度的城市設計，通過適當的模糊性為未來設計留有餘地，不進行過度設計。通過對城市自發性成長機制的研究，與城市設計相結合，使城市設計能面向未來的各種可能性開放，擁有進一步完善的空間和管道。

感謝 2008 年至今陸續參加武漢城市設計研究小組的諸位同學：羅四維、唐亮、侯晨、楊燦、程婧如、杜小輝、黃松松、武澤奇、遊詩雨、彭雯霏、李藹峰、李麗澤、劉若琪、肖蔚、陳安瀾等。

視知覺與建築心理空間

浙江大學建築工程學院建築系
羅卿平　系主任

摘　要：在我們認識事物的過程中，視覺在所有感覺器官中接受資訊的程度高達到 80%。客觀存在的物理空間在經過我們視覺資訊和大腦動力系統的組織之後，在心裡投射出一種由透明模糊的介面圍合而成的虛擬空間——心理空間。本文基於視知覺的四個基本組織原則對建築心理空間的影響做一個概要的探索，提供一個認識空間的方式，試圖讓建築空間設計有更深的層次，並具科學性和理論性。

關鍵字：視知覺、建築心理空間、知覺原則

蘆原義信在《外部空間設計》開篇第一句話就提到：「空間基本上是由一個物體同感覺他的人之間產生的相互關係所形成的。這一相互關係主要依據視覺確定。」在我們認識事物的過程中，視覺在所有感覺器官中接受資訊的程度高達到80%。心理學家威特海默通過對心理學研究發現知覺組織過程中的四個基本原則：相近性組織、類似性組織、封閉性組織和完形趨向組織，並提出整體的形成不是零碎元素的簡單集合，其變化也並非由個別元素的變化所確定，部分元素的特性依賴於他們在整體組織結構中的地位的觀點。大腦是一個動力的系統，通過視覺在這個系統內輸入的元素在一定的時間段裡會積極的相互作用，並且按照組織的原則和規律在知覺中形成一種全新的整體結構─即格式塔，這種結構並非依賴於感知者的實際經驗或者高級心理過程，而是由刺激本身引起。

我們平常所提到的空間，大多指的是由天花、牆面和地面組成的三維、客觀的物理空間。然而由於視覺認知的特性，客觀存在的物理空間會在經過視覺資訊的接收、知覺規律的進一步組織之後，賦予新的內容，這種知覺中產生的投射能夠產生虛擬的空間，稱之為心理空間。心理空間依靠模糊透明的心理介面圍合而成。本文正是基於這些

視知覺的組織規律對建築心理空間進行研究和探討。

一、建築心理空間的相近性組織

　　相近性組織的基本原則是：在時間或空間上緊密聯繫在一起的物體容易被知覺為一個整體。緊密相連的各單位比相隔較遠的單位更容易被組合為一體。視覺單元之間相對距離越近，他們之間相互牽引的力也越大，而視覺單元也就越有可能將他們知覺為一個整體。（如圖1）所示，元素排列的豎向間隔明顯小於橫向間隔，在接近力的作用下，我們更容易把豎向的點的集合知覺為整體，而橫向組合的排列則相對較弱。

　　在我們建築空間的設計當中，

圖1

知覺的這種組織規律大量的出現在我們的視覺環境中。不管是屋頂的吊燈、平面的柱列、整齊的傢俱等，他們都會通過大腦機制的活動將其連接在一起，形成穩定、簡潔的圖形。不同建築要素的相近聯繫就可能構成所說的心理上連接的「線」、「面」，其在建築中將成為分隔心理空間的心理介面。（如圖2）

　　表現整體特徵的獨立單元，通過與其他相同獨立單元之間的接近性作用共同組合可以形成更大視覺環境中的整體，從而在心理空間中產生層次感。如圖3所示，該設計是某校區的整體規劃；教學單元之間由於接近力的作用，形成了7個相對獨立的教學組團，在知覺中呈現視覺環境的第一個心理空間層次；各個教學組團內部的教學樓之間由於接近力的作用，形成幾個相對獨立的小組團，在知覺中呈現視覺環境的第二個心理空間層次；教學樓的樓棟之間通過進一步的接近力的作用，可再劃分為棟與棟之間的獨立單元，形成心理空間的第三個層次，以此類推。空間的作用力通過單元之間的相對距離互相作用，形成完整、簡潔的整體。若失去相近性組合的作用力，視覺對資訊的處理就比較複雜，整個規劃在心理空

圖 2（a） 建築心理空間元素組合

圖 2（b） 心理空間介面分析

圖 3 相近性組合的外向表達

圖 4 非相近性的外向表達

圖 5 林肯紀念堂平面圖

間的呈現就相對自由和離散。（如圖 4）

知覺的組織是各種外部物理力和各個物體內力之間相互作用的結果。這種力場在心理空間的劃分中形成虛擬的心理介面。不同於物理空間的實體介面，這種介面是透明且模糊的，它不僅能夠起到分割空間的作用，同時還能保證視覺的穿透、空間的流通。例如林肯紀念堂內的兩排柱網（如圖 5），通過知覺的接近性作用將空間自然而然的劃分為三個部分，保證參觀者可以通過柱列的空隙從各個角度看到林肯離像的同時，還能起到劃分空間主次的作用，凸顯大廳的中心位置。

二、建築心裡空間的類似性組織

類似性組織的基本原則是指單元體之間某方面類似的部分傾向於被知覺為一組。彼此之間類似的部分越明顯，越容易被知覺為一個整體。如圖 8，黑色的單元和白色的單元由於其顏色的類似更易被知覺為四組橫向的序列，而非四組縱向序列，更非斜向序列。原因在於類似性單元之間有組合力場的作用力，非類似單元之間存在排斥力場的作用力。這兩種力場在心理空間中都起到空間劃分、圍合和限定的作用。

（一）類似性組合力場的心理空間作用

心理空間當中，表達類似的元素有：大小、形狀、色彩、明暗、材料、位置和動作等等。不同於物理空間的實體元素，類似性元素在心理空間中的運用，不僅能起到劃分空間、突出主次的效果，而且還能保證視覺的連貫、空間的流通。（如圖 7），除了中央皇座的柱子塗成金色外，北京故宮太和殿內部的其他柱子都為紅色。而皇座的崇高性和唯一性暗示正是通過色彩的類似性進行組織，拉開了與周邊環境的層次，將皇帝的寶座引入到一個

圖6

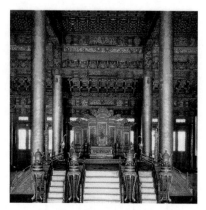

圖7（a） 故宮太和殿室內

由虛擬介面圍合的心理空間當中。這一點與接近性原則所產生的介面相同，而其特殊的空間意義是在非類似性的體現上。

（二）非類似性排斥立場的心理空間作用

知覺除了會將類似的元素組合為一個整體外，還會排斥非類似的元素。非類似元素之間由於力場的排斥就必然存在心理介面的分隔，這種隱晦而模糊的心理分隔在視覺上能夠流通空間，在心理上又能夠劃分空間。但實際上，這種空間的劃分效果是微弱的，只有在接近非類似交接變化的地方才會顯得明顯。但是，當增加一個類似的組合因素與其相對應時，心理空間的感覺程度又會明顯的加強，隨之與背景空

間產生的分割程度更強。如圖8，該設計是某辦公樓的室內，接近視線盡端的部分，由於吊頂和牆面的分割手法非類似，心理空間很明顯的被劃分為左和右兩個部分：左邊的部分因為低矮的吊頂、盡端的實牆、寬而窄的條形長窗形成相對私密的領域；右邊的部分由於正對開放的樓梯間，右側的牆洞和通高的吊頂形成相對開放的領域。但這兩部分的非類似程度都隨著遠離視線盡端而不斷減弱，越靠近視線的部分，心理空間非類似性的排斥作用越弱，融合越強。

三、建築心理空間的封閉性組織

我們的知覺有一種完成不完善圖形、填補缺口的傾向。它可以把

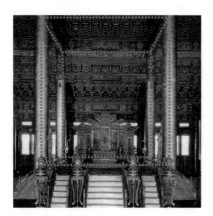

圖 7（b）色彩類似性分析

在物理上不連貫有缺口的圖形盡可能在心裡使之趨合。知覺這種填補空缺的能力將圖形上不連續的部分連接起來，將斷裂的部分封閉起來，使部分的單元建立起整體的意義。如圖 9（a），圖形雖然由幾組斷開的線段組成，但我們仍然能夠知覺到完整的矩形和三角形整體。而當封閉性運用在三維立體空間設計當中（如圖 9（b）），就具有空間作用力，缺口的部分能夠在心裡自我完善成封閉的心理介面從而起到空間分隔的作用，其中實體元素的間距越小其趨合封閉的程度越高，心理空間封閉的作用力也越大。

實際上，心理空間的封閉性原則無處不在地隱藏於我們的身邊，其表現方式主要有以下兩種：

圖 8：非類似性排斥
　　　力場心理空間作用

（一）空間自身實體介面的變化

構成物理空間實體介面的牆、柱、天花、地面等，在形體上的變化和組合會引導閉合的心理介面產生。如賴特設計的的紐約古根海姆美術館（圖 10），雖然受到中間三角形交通體和各個輔助空間缺口的干擾，但我們依舊可以封閉缺口，知覺到完整的圓形空間。

如果內部實體介面在空間上變化複雜，破壞了一定的秩序和對應關係，那麼就會增加視覺感知的難度。但通過整體分析，依然可以發現組織的規律，將其封閉成簡潔的圖形來重新認識。荷蘭 NL 建築事務

圖 9（a）知覺圖形的封閉性

圖 9（b）知覺圖形的封閉性的程度變化

所設計的臺北演藝中心（圖 11），雖然各個立面和內部的空間受到了不同程度的掏空，平面、立面和剖面空間的變化也異常豐富，但我們的視覺依然可以通過封閉性原則找到變化的規律，將缺口的部分填補完整。內部空間的每一次退台和挑空，都會形成一層心理介面，整個立方體空間就是由這些大大小小的心理介面圍合組織而成。

（二）空間中增加實體介面的變

在物理空間中，通過增加實體介面，同樣可以運用封閉性原則產生心理空間的分隔和閉合。如賴特設計的普萊斯塔樓（圖 12），整個平面圖形雖然經過一定角度的旋轉和多邊形體塊的插入，但我們視覺依然可以通過封閉性原則填補塔樓平面圖形的缺口，形成由兩個正方形和四個多邊形組成的完整的圖形。

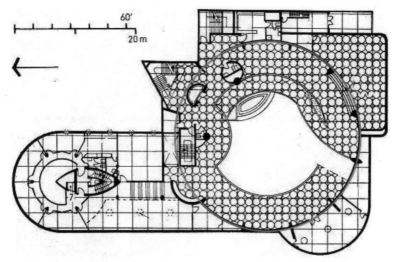

圖 10 紐約古根海姆美術館平面圖

同理，安藤忠雄設計的光之教堂（圖13），儘管東側的實牆因為增加傾斜的牆體插入，破壞了連續性，但視知覺依然會通過實體介面的延續彌補空缺的部分，自然而然地在心理形成一個完整連貫的矩形空間和折現形實牆。

四、建築心理空間的完形性組織

心理學家們研究得出：在許多刺激條件下，我們的知覺有盡可能把物件看成「完好」圖形的趨勢。元素的結構越是清晰、簡單、連續，越是容易被知覺為一個整體。如圖14，我們總是會把圖形 a 看成 b 那樣，比較少會看到圖形 c。因為兩點之間線段最短，我們視覺會選擇最簡潔的方式組織資訊，回饋到我們的大腦，說明我們重新認識事物。

一個完好的圖形是不可能使其再簡化或者再整齊的。這樣的圖形所需要的視覺組織信息量少，所以被知覺到的可能性就大。簡單完美的形總是給人舒適平靜的感覺，他解除了因混亂而引起的定向喪失，使內在的緊張得到消除。例如擅長運用幾何圖形交疊營造心理空間氛圍的大師安藤忠雄（如圖15），在其作品維特拉研究中心中就運用了心理空間的完形性組織。平面看似由不同的不同方向、不同形狀的圖形

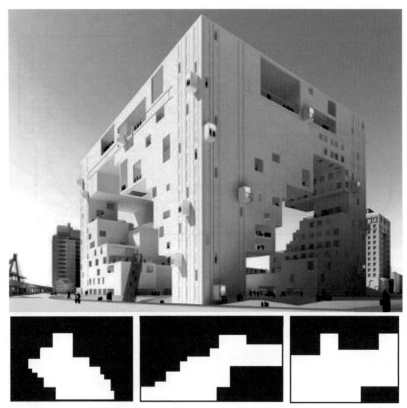

圖 11 臺北演藝中心封閉性表達

組成,但我們的視覺很快便會將這些零碎的元素通過心理空間的的完形性規律形成幾個簡單的幾何圖形,可以發現其實整個設計只是由兩個矩形空間、一個正方形空間和一個圓形空間組成。類似的案例,還有像安藤的姬路文學社(如圖 16)——由兩個矩形空間外套一個圓形空間組成和芝加哥住宅(如圖 17)——

兩個正方形空間被一個矩形空間連接等,都是反復運用的簡單幾何圖形進行組合,但依然能夠通過的完形法則,找到建築師設計的規律。

任何複雜的圖形都可以通過完形的組織找到其對應的簡單圖形的變化。知覺就是通過最簡單的「完形」來認識複雜的現象。建築師進行設計的時候通常是從簡單到繁雜,

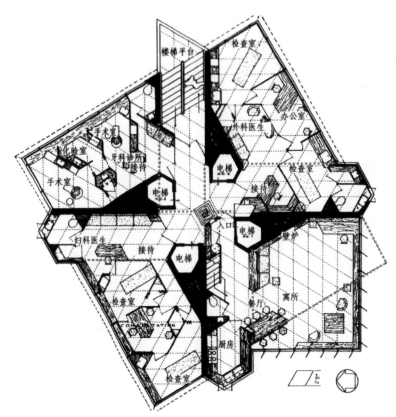

圖 12 普萊斯塔樓平面圖分析

而我們的認識空間時則是化繁為簡。例如陶磊在建造凹舍的外部空間的時候（如圖 18），採用的就是一步步對四邊形空間進行分解和重組形成最終複雜的庭院空間。

五、結語

至此，我們討論了視知覺的四個組織原則與建築心理空間設計的關係。雖然他們並非是空間設計的全部，但也是重要的組成部分。通過實際案例的研究，我們可以得到啟示：

物理空間是誘發心理空間產生的外部因素，心理空間有其自身內在的組織規律，它並非是機械的對外部空間的簡單複製，而是一個動態的認識過程。通過找到相應的組

圖 13 光之教堂平面圖分析

圖形 a　　　　　　圖形 b　　　　　圖形 c

圖 14 視知覺完形性組織平面圖形

織規律，就能說明我們能夠更好的
理解和改造物理空間。

　　本文討論的只是視知覺與建築
心理空間的基本問題，文章只是提
供了一個認識空間的方式，試圖讓
建築空間設計有更深的層次，並具
科學性和理論性。但是不同的設計
師對其有不同的理解和運用，最終
設計的結果好壞還是需要設計師自
己去體會和評價。

圖 15 特拉研究中心平面圖完形性分析

圖 16 姬路文學社平面圖完形性分析

參考文獻：

【1】杜‧舒爾茲和西德尼‧舒爾茲。葉浩生譯（2005）現代心理學史。南京：江蘇教育出版社。

【2】蘆原義信。尹培桐譯（1985）外部空間設計。北京：中國建築工業出版社。

圖 17 芝加哥住宅平面圖完形性分析

圖 18 凹舍的外部空間完形性分析

大跨度建築設計教學方法研究
─湖南大學參數化大比例模型教學實踐

湖南大學建築學院
宋明星　教授

摘　要：本文通過湖南大學建築學專業 2009 級、2010 級四個大跨度大空間設計的案例，闡述了近年來湖南大學建築系在大跨度建築教學中，以參數化數位技術為手段，加深學生對結構體系的理解。教學分為四個階段十個環節，其教學方法的核心在於利用日趨完善的電腦軟體和數位切割技術，結合大跨度建築設計的特點，啟發學生開展設計構思。

關鍵字：大跨度、參數化數位技術、模型建構、公開教學評價

目前建築教育界對數位技術在教學上的理論研究與教學實踐日趨重視，隨著技術的迅速發展而跟著改變課程的內容與方向，透過參數化數位設計產生新的設計思考模式與在此新模式下的建築物，已經成為創造新的空間與造型的方法之一。在大跨度建築中，參數化數位建築技術的引入可以極大拓寬學生對常規大跨度建築形式的束縛，產生眾多新穎的、超出常規想像的、無法用常規表達方式表達的新的方式。在湖南大學建築教學體系四年級二學期建築設計課的教學計畫中，以大跨度建築設計基本理論及¬知識為教學目標，從結構選型、大空間平面選型、大跨度大空間建築複雜流線、建築物理聲學技術條件等教學環節來向學生講授該類建築的功能構成、空間構成、技術構成等問題。在傳統的教學中，四年二期的建築設計課通常以觀演建築作為授課載體，影劇院和中小型體育館是多年來一直延續的設計題目。自 2006 年開始對該課程進行以大跨度模型製作為核心的教學改革，至今已經 9 年了，逐年完善教學方法，改革評價評分方式，結合參數化數位技術，鍛煉學生動手製作大跨度模型的能力。建築設計課程跨度為 16 周，大跨度模型建構設計占 8 周，觀演建築設計占 8 周。

一、課程簡介

（一）課程教學環節與教學內容

教學組將課程劃分為四個階段十個環節：

第一階段為建築與結構知識講授。分為兩個環節，環節一一知識傳授與直觀感知，建築學老師講授大跨度結構基礎知識及大空間建築發展歷程，各個階段標誌性結構類型及代表建築解析，側重知識講授與分析，授課時長控制而內容眾多，給學生以腦力風暴的感受，極大拓寬學生對大空間大跨度建築的視野，利於後期設計創作；環節二一結構類型講座，結構專業老師講授各種常用大跨度結構類型的受力特點、受力分析、應用範圍，此部分講授以講座的形式出現，結合各類不同結構類型可由不同老師講授（如膜結構邀請相關膜結構設計公司技術總監講課），課程短而精，貼合實踐，改變此部分給人枯燥無味的模式。

第二階段為大跨度模型製作階段。結構知識的儲備與建築設計的脫節是個難題，學生基本理解了各類結構類型的原理後往往只在腦中留有印象，這些知識如果不通過實踐加強記憶，在設計階段就會發生結構類型混亂，甚至在日後的工作中完全沒有結構基本概念，達不到教學大綱的基本要求。激發學生對大跨度結構設計熱情是本學期教學成敗的關鍵，在 2006 年第一次開始引入大比例模型製作，就發現學生迸發出了往年學生完全沒有的熱情，其成果也有了質的飛躍，因此大跨度結構實體模型製作是重要的教學環節。

此階段分為四個環節，環節一：結構類型自主調研，將學生按照各類不同的結構類型分為小組，包含網架、網殼、拱、懸索、折板、膜結構、樹狀結構等，各組分別進行結構設計，通過 PPT 的方式將結構類型調研結果在課內進行組間交流。此環節能夠在老師講授的知識點基礎上發揮學生能動性，要求學生自己製作所研究類型的結構草模，以小型試驗的方式展現該大跨度結構的受力原理，同時各組分別調研，公開講評，又能起到知識共用的作用。環節二：成員獨立創作方案，大跨度結構設計階段，小組成員每人拿出各自方案，發散思維，由老師公開點評，此階段評審由建築、結構老師共同參與，在小組中推薦一到兩個最優方案，開始下一步設

計，要求有實體草模和基本受力圖紙。環節三一擇優方案深化，全組成員選擇唯一一個最優方案開展深化，重點在結構基本類型、受力方式、節點建構、表皮研究、空間設計等方面，此階段對功能不做特別高的要求，僅表達基本流線和功能分區，因為更複雜和實際的功能設計會在第三階段引入。環節四：表達與公開評圖，重點是大跨度模型製作和表現（表 1）。此環節是第一第二階段授課成果的體現，也是學生最為投入和感興趣的環節，要求製作出大比例結構實體模型，表達結構主體框架、荷載測試、表皮覆蓋、受力關鍵節點、結構基礎、周邊環境，體現設計意圖，配以圖紙、視頻、彙報檔，邀請建築、結構專家公開講評。

第三階段為觀演建築知識授課階段。經歷了大跨度模型製作的巨大精力投入後，通過一周左右的知識講授，從腦力上是一種再充電行為，從體力上也是一種恢復。此階段分為兩個環節，環節一為觀演建築知識講授，內容涵蓋觀演建築發展歷程、東西方觀演方式的對比、

表 1 教學主要內容

知識點	包含內容	參與老師與課程
多種大跨度結構知識	桁架結構、剛架結構、拱結構、殼體結構、折板結構、網架結構、網殼結構、懸索結構、膜結構、樹狀結構、張弦梁結構、開閉結構、大跨度膠合木結構等 [2]，每種結構類型都講授基本受力特點、常見形式、變化及組合方式、常用材料等內容。	建築學教師 結構專業教師 相關結構專業人士（如膜結構製作公司技術總監）
參數化數位設計知識	犀牛軟體，Grasshopper、Paneling Tools、Tsplines 等外掛程式程式設計建模技巧 [3]	學生自學及湖大 DAL 工作營，外部軟體供應商及事務所
多課程多平臺融通	建築物理、室內設計、傳統建築保護與更新、電腦輔助設計、中國木建築文化研究、園林景觀綠地等課程	題目與其他課程銜接，成果與其他課程共用，老師之間相互穿插，利用大跨度建築設計這一課程將本學期理論課、設計類課程串聯在一起，既保持各個課程授課內容的獨立性，又將彼此之間通過設計題目隱形的聯繫。

當代觀演建築的發展方向、各類觀演建築的結構類型與優秀案例解析等基礎知識，影劇院及體育館功能構成、各類人員流線、人員疏散要求、消防設計要求、聲學視線計算方法和表達等技術知識。環節二為實地參觀考察。參觀本地比較有代表性的劇場、音樂廳、體育館、跳水館、游泳館等觀演建築，特別是學生很少有直觀感受的舞臺及後臺、運動員裁判員休息區、道具加工、金工車間等，邀請場館技術人員對觀眾廳的規模、平面剖面類型、聲音混響時間範圍等技術問題現場講解，達到鞏固強化知識點的目的。

第四階段為建築設計階段。此階段要求學生根據含有具體功能要求的任務書開展建築設計，與第二階段不同之處在於此階段是對建築本體的回歸，成果包含完整的建築各層平面圖、立面圖、剖面圖、分析圖、技術圖紙、模型渲染、效果圖、構思概念說明等，要滿足功能分區明確、結構選型適當、交通流線明晰、視線分析合理、聲學設計達標等要求。此階段分為兩個環節，環節一提出設計構思，草圖與草模，與老師進行交流；環節二是正圖繪製與公開講評階段。

（二）教學內容的知識點

第一二階段的教學內容包含的知識點包含三個方面（詳表 1）：

二、課題簡介

（一）評分標準

參與學生通過對小組整體貢獻和在製作模型及圖紙過程中完成度來獲得評分。大跨度模型的各個環節，均考慮了不同的評分側重點，同時兼顧小組成員設計平均分數與方案創意人的單獨加分。

環節：實踐磨合、發散思維、整合輸出、驗證評價

評分要點：小組 PPT 對所選結構類型分析是否準確，案例選擇是否貼切新穎，資料完整。

個人提出方案是否符合結構受力原理，是否有新意，草模完整性。

小組方案結構合理性，新穎性，各階段草模對方案修改的意義。

小組模型是否反映設計構思，節點建構精度，表達是否充分清晰，答辯是否流暢。

（二）教學組織形式

課程結合湖南大學建築系未來將要嘗試推行的年級組教學模式，即每學期以建築設計課為核心，其餘相關理論課和設計類課程均圍繞建築設計課的題目、教學內容、成果要求來開展教學組織，達到各個年級的目標教學終極目的。以本課程為例，4—6位建築學專業（全過程所有環節）、1位元結構專業（環節2、4、6、7）、1位元設備專業教師構成（環節7、9、10），相關外部設計院結構負責人及專業大跨度公司技術總監，每年提前一個學期討論題目的側重點，新的知識點。

在教學的第一二階段，學生分組進行，以每組4—6人，一般共12個組，這樣的人數能夠保證大跨度模型製作階段較為繁雜的工作量，又比較利於小組討論不至於流於泛泛。建築學教師每次討論課均集體參加，參與所有12個組的討論，保證老師對學生的方向指導，這種教師思想的滲透性力求把握度的分寸，即不能由老師主導設計，保證學生自身的構思完整性，又在結構類型的基本受力原理和構思上不至於偏離方向。

公開評圖方式是教學改革的關鍵點，每年將公開講評作為這個學期建築設計課的最重要環節，老師、學生都要做精心的準備，邀請設計院總建築師、結構專業教授、學院相關教授、建築系其他老師及授課老師，共同組成評閱組，在聽取學生自我PPT、視頻彙報後，討論提問與回答，當場給出分數。

三、案例

本文選取2012—2013年4學生小組作品，從其概念構思和建構體系，對作品分析，通過大跨度模型製作，反映前文所述的教學思路。

（一）滴一水之意，索之境

設計理念：本設計選用懸索結構，發揮其輕盈與精細的特性，儘量給場地帶來最小的介入感。充分抓住懸索的材料與力學特性進行結構設計，最大限度利用其抗拉性，結合中心的穩定環與邊緣壓杆構件，將屋頂荷載轉化為各個單元索杆上的均質拉力並最終導入地下，形成符合力學邏輯的穩定結構整體。在結構設計時便充分考慮建築的功能需求與最終需要表達的藝術效果，使結構服務於功能與藝術，而非僅僅是一座充滿形式感的雕塑。

建構體系：其結構體系首先構建主體支柱並搭建外圈屋頂及雨棚框架，使用 Y 形拉索與菱形拉索進行加壓，再以中央穩定環來固定屋面拉索，並搭建承重索承受主體屋面荷載，最後利用穩定索來平衡中央環和承重索受力。（圖1、2、3）

（二）索—風箏

設計理念：本設計在結構上實現了對索在以往應用中常規性設計方法的突破，以一種全新的傳力模式，實現了索結構單邊懸挑的大跨度開放空間。設計在形式上明快輕盈，用小的支點挑起大空間，以一種向上飛揚的動勢，表達一種反重力反常規束縛的設計哲學。

建構體系：在模型構建上，建構起點為整體結構中唯一承受外部垂直向上方向上支撐力的構件，不間斷的繩索通過柱子與地面連接，使得柱子不受拉力。第一個同固定柱體相連的活動構件採取鉸接的形式，當上一步的構件連接完成之後，新的連接構件為上一構件提供穩定作用，同時上一構件也為新的構件提供支點。最後兩根起到穩定作用的索同地面的拉結結構連接時，既穩定了最後一個構件，同時也穩定了整個大跨度結構。（圖4、5、6）

（三）布於木

設計理念：設計最初來源於對膜的性質的研究，利用膜的可透光性和輕質將其作為大跨度建構的一個維護結構。膜的存在解決了採光隔熱排水等等問題。同時在承重結構上借鑒了以往的汴水虹橋結構，並加入平面和曲面上的擴展，形成一種獨特的編織結構。也利用這種編織的形式，為膜的附著提供了新的形式法則。

建構體系：整個建構體系包含用於體育館採光的上層膜結構、承受看臺以及膜荷載的骨架、防水氣枕與根據形體關係生成的看臺四部分。在結構上通過對虹橋結構的探索實現了電子施工技術下古老結構形式對於現代流線型建築形態和大跨度要求的回應。對於建構邏輯的分析和運用以及參數化工具的介入，為古建築系統傳承提供了全新的可能性。（圖7、8、9）

（四）梅溪湖會展中心設計

設計理念：建築基地位於梅溪湖路與環湖路之間，為了減少與濱河景觀空間的衝突、避免阻斷人流通往濱河景觀，建築在形態上更趨柔和與自然，並將臨街一側進行抬

2012. 3. 7

2012. 3. 21

2012. 4. 10

2012. 6. 17

圖 1

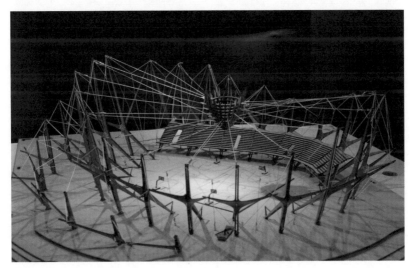

圖 2

圖3

升，有利於人流引入內部庭院，最終通往梅溪湖畔。內庭院的形態與主軸線產生一定的偏角，提供了通往湖畔的方向感。

建構體系：會展中心主體結構共有六個主要部分，內部為鋼筋混凝土框架結構，外部由主環和次環形成一層包裹體系，通過控制線調整加固，再由連接構件將上、下兩部分的主環與次環連接起來，最後在主次環外覆蓋鋪設一層由鋁板製成的表皮。建築內部空間主要服務於展覽、會議、電影娛樂等功能。(圖10、11、12)

四、教學小結

在以建築設計 A（6）課程為載體下的大跨度大空間教學改革，模型製作經歷了學生徒手製作大比例模型，逐漸過渡到鐳射切割機拍平組裝模型；教學內容經歷了從單一大跨度結構設計為主到如今的多門課程橫向打通融合，教學方法經歷了從完全建築學老師授課學生動手設計到如今結構、技術老師全程參與教學過程並公開講評，教學題目從簡單的做出一個無基地和環境的大跨度空間到如今與建築歷史、建築保護、景觀室內相結合，課程的教學過程、教學方法不斷在進行著完善與微調。在下一步的教學實踐

圖4

中，將會進一步在數位化參數設計
背後的數理邏輯，結構的生成邏輯，
建築與綠色技術相結合等方面開展
教學研究與變革，以適應現今飛速
發展的建築設計課程的內涵和外延。

圖5

圖6

參考文獻

[1] 胡濱 .「天空之下」——空間敘事模型表述空間，建築學報，2012，（03）：84—88.

[2] 羅鵬 . 建築與結構的交響——大跨度建築與結構協同創新教學實踐探索 .2013 全國建築教育學術研討會論文集：478—482.

[3] 劉愛華 . 參數化思維及其本土策略——建築師王振飛訪談 . 建築學報，2012（9）：44—45.

圖片來源

本文圖片由湖南大學建築學院提供，案例為建築學 2008、2009 級同學小組作品。

圖 7

圖 8

圖 9

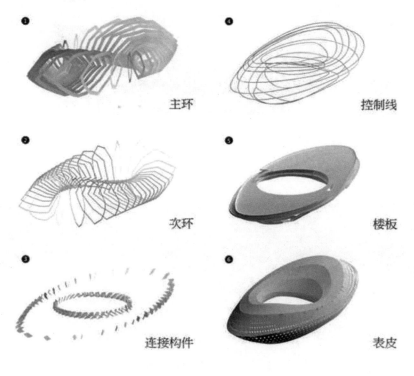

❶ 主环

❷ 次环

❸ 连接构件

❹ 控制线

❺ 楼板

❻ 表皮

圖 10

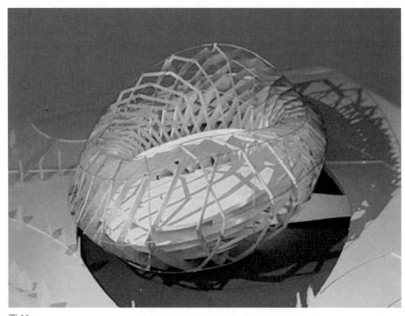

圖 11

圖 12

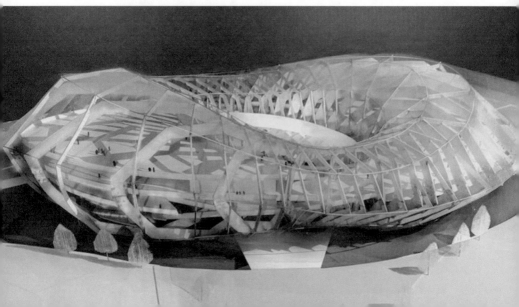

11 ／ 30 工作坊演講討論

主持人：鄭泰昇
與談人：李早／姜梅／羅卿平

同學：

為什麼還要去保留像馬國強這樣的建築？

李早：

實際上我們參加團隊裡有一組中央北院的同學，他們建築類學生是從藝術類上來的，提的觀念跟你的有點像。他們做一個純黑的建築，而不是馬國強類的建築，他們認為所有特徵都可以沒有。怎麼說呢？中國建築出版社出了一個作品集，反應了不同的心聲。實際上，水墨宏村已經做一些退讓，宏村後面有個雷岡山，從雷岡山可以看到濟村還有水墨宏村，應該說，它是它的一個前進，就是一個對鏡，那如果像你說的，他風格不再是馬國強，它天際線完整性會受到破壞。中央北院的同學做這東西以後，我們也想，居然大膽做了這個東西，他受到了老師們抨擊，但學生的思考到底能不能突破原有心態。我剛剛也說我們學生在他對向濟村的一側，採用曲線型態和山脊呼應，也是做了調和的成分，其實任何形式都是有可能，只要它在場所裡有存在的必要，謝謝。

姜梅：

你提的問題，我從兩方面解釋，第一，就是為什麼我們選址。選在千龍密谷比較高的區域，開始做這城市是因為受到西洋學方法城市的設計應用，我大概是 08、09 年曾經看過那篇文章，那時候已經意識到國內城市設計有個問題，你看城市設計文本你分不清是哪個城市，武漢和重慶基本是一樣的，南京上海的也差不多，都是 CCTV 或是 21 世紀這種模式。

在做城市設計的時候，除關注問題本身，很重要另一方面是關注特徵，所以我們一定得從特徵出發，像是已經建城的區域，學生不只是關注問題，還須關注特徵，就像一個女孩子化妝，她適合她自己的方式，他不僅是避短還要揚長，當時我們把西洋學方法用在建築設計，實際上他的方法不是一整類解決，是一個個解決，我當時寫文章時就想到這個城市設計方法，因為每個城市都需要針對他的特徵，適合這塊節點另一個就不適用了，只能一點一點的做。那時是在城市更新過程中，主要強調提高城市空間使用效率，但去過武漢就知道，城市範圍非常大，從武漢到漢口坐車要兩小時，基本上從城市建設角度不建

議他城區繼續擴大，應提高城市現有空間使用率。

第二方面，當新區要城市設計的時候，我們強調宏觀結構的方法一直在用，那種方法在新區建設會用的比較多也比較合適，建的密度會比較高，然後對現況保護較多，所以城市設計有用多種方法，你可以在不同的情況下選擇用不同方式去做。

鄭泰昇：

我想利用主持人身分提問，我一直很想知道如何把心理學這事帶到建築設計教學，有沒有什麼樣的成果、過程已經實施，可以讓我們多多學習。

羅卿平：

心理學特別是知覺這塊，我研究的歷史比較長，而且是非常有意思的，因為建築很多都是靠視覺去感受的，所以這個視覺這東西是離不開的，我們知道知覺中基本的規律，然後在設計中運用，這是個很好的過程，所以特別是在研究生教學，給他們做一些基本課程，跟今天講的類似。具體的應用就是很複雜的過程，建築師還有自己的其他方面，也不能講到心理學就把我們這東西講得非常重要，好像不能

沒有它，好像了不起的只能靠這方面，因為建築是很複雜綜合的東西，所以我教學當中只講這些原理，在指導設計後，我自己做設計很有意思也會運用到，它不是純的理論，特別我講到的四個四項基本原則，跟他會有點相關，謝謝。

鄭泰昇：

好，還有沒有其他問題。最後兩個問題。

同學：

我想問一下第一位和最後一位羅老師。第一位老師講到的是把建築跟 GPS 這種地理信息結合去做一些研究，羅老師是把心理學的東西放進來，我想問的是現在建築的發展會不會變得各學科的交叉越來越多，那建築要怎樣去保證或最重要的東西不會被丟失，還是建築，會不會最後亂七八糟，最後建築在哪也找不到了，好像都我在用科學的方法去拼湊，拼出一個東西，這是我的一個問題。

李早：

恩，我今天講的題目是，研究方法，並不是所有方法都能夠取代建築師感性的認識，一個優秀的建築師，像黃聲遠這樣，他不需要透過方法，也知道該怎麼做，實際上

就是為什麼我們看有些東西覺得美，有些東西覺得不美，而且多數人會贊同，這是有原因的。

我們今天看到很多是事後評價的方法，不是設計前作為引導的方法，除了最後兩個實例，事後評價我們希望知道是什麼原因，黃建築師的作品美，希望發掘到裡面的關鍵點，把這些不需要用方法能夠感知的東西，讓更多設計師或學生去把握到。我前面講的調研有成功的也有不成功的案例，我們希望知道原因，這是一個。

學科的交叉和發展肯定是一個方向，我只講其中一部分，隨著學科交叉發展，我們可以使更多感性的東西定量化，定量化以後可以用做設計前期的指導。前兩天中國建築學會，做的是建築策劃學的講座，他的觀念是所有設計前都進入建築策劃，以這個策劃完成建築設計或城市設計，才是有理可依，而不是所有城市設計都是你拍腦袋拍出來的，今年中國建築學會的主題也是強調多元交叉的學科，這將引導我們今後拓展設計研究方向一個很重要的面向。

我自己研究是在日本京都大學讀的，讀博士要靠設計拿到學位基本上不可能，所以必須做研究，如果是要研究某個建築大師或是某大師的思想，也不可能，所以要走交叉學科的路子，從那時起，我才從一個單純做建築和指導設計的人，走向開始研究設計方法。在日本那項目較少，大部分高校老師不會把理論方法研究和設計結合，等我回到大陸後才開始拓展，我想理論不該完全跟設計脫節，所以我現在想讓這些方法，真正用於指導實踐，這是現在後兩個案例我想做的工作，我希望我的學生在畢業設計的階段或碩士階段，能多用不同學科的方法去定量指導他們的設計思路。

羅卿平：

這位同學問題非常好，因為我們確實面對很多東西。各種各樣的理論、各種各樣的設計方法。許多不同的概念，包括我自己也很困惑，所以要真正清晰，不是容易的事，也就是問到建築的本質是什麼？其實我覺得各種東西都是你的參考，建築本質的東西很關鍵，為人與社會的需求在做，所以找出一些基本的再加入些別的方法，在這基本的以外，你再去發揮、再去增加豐滿度，再去增加其他的東西，說比較簡單，有把握好不容易，就要像黃聲遠大師一樣，用敏銳去抓住。

同學：

　　我想了解在做設計或量化的時候，有考慮過人性嗎？到底那些人怎麼想的，我覺得人性有點難量化，不管是李老師科學化的數值去分析或是羅老師那種心理層面的事，他們是不是有中間灰色的空間？就是比較彈性的區域能去討論。因為我覺得太相信科學，好像就沒有感情了，如果只討論心理這事的時候，他好像也是種科學的方法，大家都在想不一樣的事情，要怎麼去整理脈絡或如何說服大家，讓大家相信這件事。

羅卿平：

　　其實我們真正講到人性化的東西，就是非常個性化的東西，因為人性化一落實到每個人，都不一樣，從心理層面、需求層面都不一樣，所以我們真正做一個項目的時候，你要很現實考慮你面對的對象，去研究具體的人性化，我覺得這是我們應該要做的。但我們現在在做研究或講學層面上，我肯定要講大眾化的東西，要講大家都有的東西，不能針對個人最人性化的東西去講，這樣的話就沒法解釋，因為太多不一樣，要講共性的東西，不是說不關心人性化。

李早：

　　羅老師已經講的很清楚了，我只想舉個例子，就是第二個案例。日本三大國寶級景觀大師做的景觀，上千萬的設計費，他用徽文化做磚雕，地上寫的農具，似乎沒有人發現這件東西，後面甲方是我們這邊畢業的學生才找到我們，希望能有幾個雕塑，有幾個場景的物件才能吸引人，實際上我不是做雕塑的，所以我去旁聽雕塑老師的課，覺得很有意思，我做我的實驗研究，老師做他的雕塑，除了那個駱駝以外，還有春夏秋冬的系列，像仕女圖的銅雕…等等，做完以後，我就問那些東西放哪，他指了幾個地方，然後我給他看研究的圖，我說你放的地方恰巧是測出來效果很差的地方。

　　後來我沒有再去驗證他放那些東西後，人氣的提高或停留有增加，但這說明一點，一個水平高或有較強感悟能力的設計師，是可以不通過方法去把握哪些地方需要去提升效果，當然也說明即使是大師，他也需要通過現場的調研去了解當地人需要什麼，就是說它傳遞了一種信號，他希望喚起人們對徽文化的記憶，但他是一個日本建築師，他沒有了解到什麼是當地人需要的，也說明研究不是把所有東西都量化，

羅老師講的滿足一個共性的問題，就是解決大多數人所需要的，對調查研究來說，也強調數量的樣本數，樣本數越多，可信度越高，也是這個關係。

鄭泰昇：

今天非常高興，提到非常好的議題，跨領域的學科研究如何 support 這樣的建築本質，另外是用什麼切入點去看這個城市，建築的本質是什麼？這只是第一天，相信大家會持續不斷問這個問題到最後一天。謝謝這三位很棒的演講者，給三位演講者一點掌聲。

全球地方化下的中國建築拼圖

昆明理工大學建築與城市規劃學院
吳志宏　院長

摘　要：全球地方化（Glocalization）[1] 是描述了一種地方在全球化壓力下而形成的一種新的地方條件，全球化和地方化是一種同時的、相互共生的狀態，即同時具有普遍化與特定性的傾向。全球地方化也是一個雙向的過程，這種雙向性既體現在全球化與再地方化（受其影響的結果）同時伴生，另一方面則是這種伴生關係，是一個歷史過程向空間建構的轉化。最後形成了全球地方化的社會空間結構和形態。認為當代中國建築傳統的「中國性 vs 現代性」的建築話語已難以應對當今的現實，而「全球地方性」卻能為中國城市建築空間邏輯的理解提供一種適當的分析架構：一種將建築空間邏輯置於更廣泛社會空間情境，並對傳統專業立場、其範圍、價值和策略進行重新認知。

關鍵字：全球地方化、中國性、地方性、空間邏輯

對於當代中國建築而言，無論是從歷史角度還是空間角度，全球地方化均可作為「現實」的一個有力分析工具，甚至可說它本身就是一個最基本的現實：作為社會空間建構的一種時間和空間的存在向度。

在歷史過程層面，中國的全球地方化可上溯到 1840 年起始的中國社會的現代性轉型過程，然後是 1980 年代之後開始真正融入全球經濟體系的過程。前一階段在相當大程度上是不斷以西方為參照的現代化，甚至內化為中國性的過程；後一階段則是受全球市場和文化影響的中國、各個區域和地方的社會文化重構過程。這是現實中歷史脈絡的延續和沉澱。結果是中國社會結構、經濟模式、政治治理，文化思維、美學價值等全面重塑的過程，同時也是對全球秩序、以及對應的空間結構關係、在這個關係影響下全球的各個地方重塑的過程。

在空間建構層面，這種歷史過程體現為城鄉地景和具體空間形態的再結構化，一方面是依據全球市場邏輯和分工形成的區域等級化地方空間和它們之間的鏈結關係，在地方內部形成空間等級和性質（功能）重新定義、特定社會空間形態的消亡、分化、重建。另一方面，這種變化預示著一種新的社會空間秩序的建構，既有威權社會與全球市場特殊的結式和演化，在諸多矛盾和問題中似乎又浮現出某種空間性，在中國萌生的超現代的空間結構和模式。

一、全球地方化的歷史斷面：中國現代性歷史話語的消解

（一）中國性[2]的產生、演變與轉化

在當代中國建築史中，如果有什麼學術話語會一直延續，甚至成為一種國家層面的議題，那麼一定是「中國性」（或者其他各種表述方式和不同分支）和「現代性」，甚至在中國，它們本就是相互交織在一起的一體兩面的概念，也許可以說是在對「中國的現代性」或「現代的中國性」的討論。因此這裏所謂歷史話語，指的正是「中國性」。

中國性不止是一個建築學話語，而是涉及整個政治、文化、藝術各個領域，甚至一度成整個社會顯性和隱形的「意識形態」。在當代建築史中它呈現為各種理論形態、代表著各種爭議的內涵，形成各種建築表達的「公式」和「語法」。

國人產生「中國性」的意識最初卻是源於西方入侵，它既給中國固有文化自身帶來全面的危機，讓中國人開始有「民族國家」和「國族[3]」的意識；另一方面又是孕育中國現代文明的開端，於是「西方」（或者現代、後來的全球）既打破了中華的自我優越感、作為一個外部威脅；卻又成為「中國」重新建構的起點、參照系、甚至融入所謂「中國性」建構本身。

然而，中國性最早的建構卻來自西方的建構，把中國當作西方文化的「他者」[4]，甚至在建築上有意識的中國樣式也來自於西方，在義和團運動之後，傳教士深刻意識到「建築藝術對我們傳教的人，不只是美術問題，而實是吾人傳教的一種方法。」（傅朝卿，1995），而何士（Harry Hussey）、墨菲（Honry Killam Murphy）開創了「西體中用」

建築的公式：這是一種西方古典與清代宮殿屋頂相結合的建築樣式。

其後深受巴黎美院學派影響的中國建築師（呂彥直、趙深、童寯、楊廷寶），後來得到民國政府的大力宣導，為中國樣式新建築注入更多的民族文化復興的內涵，創造了許多構圖上的經驗和技巧，形成了所謂「中體西用」的建築模式。1949年以後，建築設計受到蘇聯「社會主義的現實主義」的影響，形成「社會主義內容＋民族形式＝中國樣式」的設計公式（楊廷寶、梁思成、張開濟）。文革之後的 1980 年代，文化從先前壓抑的體制中逐漸解放出來，一方面現代主義建築開始登上舞臺，另一方面，對於建築「中國樣式」的討論仍在繼續，在學界形成對「形似」與「神似」的爭論，結果是簡化或抽象的「傳統樣式」與現代建築語法各種嫁接模式。同時，「中國」被多樣的「地方」和「少數民族」建築（民居）所代替，然而它仍延續「中國性」的軌跡，為各地的現代建築提供各種「中國」的建築語彙（吳志宏,2014：15）。

20 世紀 90 年代末，「現代主義」逐漸代替「西方古典復興風格」，成為中國建築的參照體系。新一代建築師，將材料、建造、空間等建築內在的自明性作為設計的原點，而非傳統的形式特徵，他們試圖在當代文化的視野和價值體系之下來重新審視傳統，將傳統作為一種資源，探討它為現代建築形式和空間的品質創造帶來的新的可能（崔凱、張永和）。但也有觀點認為以西方視域來審視評價中國傳統建築，難免會對中國傳統的誤讀和貶低，因此以觸及到發生中國建築式樣背後真正的中國固有的價值和文化機制，只有重新找回中國建築傳統固有的審美價值和自我認同的文化體系才能創造真正的中國現代建築（劉家琨、董豫贛）。雖然在具體內涵和設計公式上同樣有各種爭議和手法，傳統建築特徵變成一些更加抽象化美學和空間語言，大屋頂、傳統裝飾等形式特徵被抽象表達連續轉折斜面、均質的建築表皮，以及結合院落、園林空間意象的表達（張永和、李興剛、董功）（吳志宏，2008.10）。

如果從文化心理層面上看，以上這些做法並未有根本不同，均是在不同時代條件下類似的社會集體文化焦慮和文化心理在建築上的體現，目的是採用不同建築設計方法來解決文化身份或認同（Culture

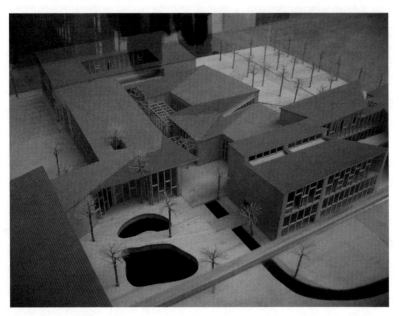

圖1 張永和柿子林會館

Identity) 的社會需求。建築學界對
於中國性建築思辨和探索，其實是
中國整體社會文化思潮的縮影，不
管是闡揚民族文化的優點，還是批
判民族性中的弊端，他們都想通過
對民族傳統的分析整理，為中國建
立起一種符合現代要求的國族意識
（national consciousness）或民族性
格（national character），並以此來
推動中國社會現代化進程。他們研究
「中國性」，正是爲了要改造「中國
性」（塗經詒，2007：111）。

二、全球地方化的空間斷面：朱中國全球地方化下的社會現實

新世紀之後，當年民族和文化
本體性的危機感的歷史情境逐漸消
退，中國建築樣式「解放性」的內
涵早已不在，社會整體層面文化認
同需求的減弱，「中國性」建築也
逐漸喪失了內在動力，要麼成為專
業領域內的學術話語、設計模式的
追求或慣性。在2001年加入世貿組
織之後的十餘年間，中國充分獲得
全球化市場紅利並在在經濟上迅速

圖 2 張永和概念住宅研究

圖 3 董豫贛清水會館平面圖

崛起為世界第二，奧運會及世博會的成功舉辦，整個社會文化心理反映著中國地位和身份從全球化的邊緣國家向全球利益的主要攸關方的轉變。建築設計業的對外開放使中國建築設計迅速融入並逐漸跟上世界建築設計的主流，隨著全球市場而來的最新建築思潮和實踐而變為建築設計的日常狀態，甚至政府也採取更加開放乃至前衛的姿態（北京新十大建築：國家大劇院、中央電視臺、國家體育館（鳥巢），國家游泳館（水立方），國家歷史博物館）。中國（民族、地方）建築

樣式的各種公式也變成為不同建築的「著妝」方式，或者成為滿足市場特定的文化消費的品位和獵奇的需求（仿古街區、仿古建築、民族村、度假區建築和酒店）。

自 1989 年以後，民間自下而上的文化和政治訴求被消弱，1992 年經濟層面的改革開放以及之後市場經濟體制的建立，使得文化危機更多來自於顯性市場力量（雖然其後仍隱現著「社會體制」的控制）。市場既成為基於消費文化多樣性的動力，卻又成為「真實」文化多樣性的毀滅者。原先基於文化復興而探索中國樣式的現代表達宏大敘事之路，早已轉變為全球資本主義市場（圖：安迪沃霍爾的毛澤東像、新天地共產黨一大會址）下的空間生產和對建築消費邏輯的順從或抵抗。

1998 年住房商品化和大型基礎設施的建設成為應對亞洲金融危機和拉動經濟的基本手段，資本迴圈被帶入第三條回路（大衛列菲弗爾）：城市空間的再生產，也深刻的改變了中國城鄉地景，形成新的空間結構、模式和形態。在住房市場化、土地財政和投機的驅動下，政府和開發商「結盟」進行中國式的大規模造城、造屋運動，舊城更新、工業（居住）區改造、城中村拆遷、非正常的農村土地徵用，作為結果則是高房價、公共空間的私有化、社會空間隔離和社會潰敗（孫立平）……這種對空間利益的再分配模式，不僅變相剝奪了城市和鄉村弱勢人群、甚至是普通市民大眾的基本權益，實質上是強勢群體對弱勢群體的剝奪，造成社會和自然生態和人民整體和長遠利益的破壞。

與西方市場經濟社會不同，政府在這個迴圈中掌握著巨大的資源，沒能很好發揮作為公共利益代言人、公共產品的提供者和社會利益調解人的角色，反而是成為政策制定者、市場的重要參與者和受益者。在面向大眾公益性的公共建築和公共空間越來越少有政府的身影，而城市最好的區位則經常有政府辦公和居住社區，政府大樓、其附屬廣場或者新城行政中心，重要的紀念性空間依然徘徊著文化認同和復興的「中國性」的幽靈，中國樣式的建築也依然會被用作國家主流意識形態、民族團結、和地方特定集體記憶塑造的空間手段。

在建築學現實實踐中，教育、執業全都越來越捲入到市場之中，

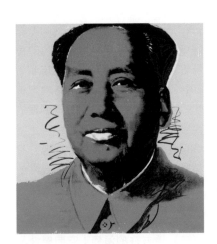

圖4 安迪沃霍爾的毛澤東像

圖5 董豫贛清水會館

在全國以同樣的模式進行高效低質的空間生產[5]，商業建築和樓盤可占到大中小型設計院的60－70%，甚至是90%，而這當中，很大一部分基本上是同種模式、甚至同一圖紙，在全國不同區域的拷貝。

建築學院廣大師生關注的更多是時髦的理論、建築風尚和先進技術，對於真實的社會現實要麼視而不見，要麼無能為力，認為建築學本就應該專注自明性的專業領域（如建構學），建築師和建築只是對社會存在的再現，本身無法解決社會問題，那應該是其他專業如社會學的領域。

針對社會現實也有形成批判性的學術話語和實踐，借用「批判的地域主義」這種思想資源，中國性（民族＼地方）建築化身為「抵抗性建築學」，對全球市場、大眾消費文化和持批判立場，涉及社會、人文、環境等廣泛內容，以王澍獲得中國首個普利茲克建築獎，似乎代表著「中國現代性」或「抵抗性」建築的階段勝利。然而與歷史上西方同類先例類似，90年代以來包括王澍等「先鋒」建築師的批判性的作品和中國所謂全球化代表性建築師（馬岩松）的作品一樣，都被市場所吸收成為某種高端空間消費品（圖7：王澍昆明和韻中心會所）。

雖然他們基本價值觀念和方法存在巨大差異，而對於市場和業主而言，只不過是不同口味的空間美學。建築學究竟如何面對這個現實？

三、全球地方性的空間邏輯：全球空間網路中鏈結地方系統

（一）地方性

要應對這個現實，首先就必須先理解這個現實。當前現實的很重要的一個因素就是全球地方化造成「空間性質」和以往發生了很大的不同，我們將這種空間性成為「全球地方性」。要探討全球地方性，首先必須要對地方性[6]進行簡要的說明。

地方性是建築存在的一種基本向度，是「人文—地理」特徵在人居環境上的自然呈現和與之相伴的社會和文化認同建構過程。因而，任何建築都或多或少的具有某種程度的地方性，但在特定的主導意識形態下，卻只有某些地方性的建築表達得到社會文化的認同，成為「合法的」地方特色。例如某個國家或地區只認同某段歷史、某個民族、某類建築作為地方的「傳統」或地方「特色」，並尋求特定價值下「合理」的建築表達方式。在建築學的「中國」、「民族」、「地方」（傳統）建築特色創作大多屬於此類。

於是，如果特定文化認同被移除或改變，這種建築地方特色的合理性基礎就會不符存在（吳志宏，2014：16），因此可說具有地方特色的建築設計並不一定就是合理的建築——「建築的地方特色≠建築合理性」。而真正合理的「地方建築」應該是建立在對地方的人文地理現實（地方性）進行適當的應答和詮釋基礎之上的。

（二）地方性的演變：空間屬性及社會文化內涵

地方是一個地區特定人文地理關係的空間系統，這個系統既有其本身結構和屬性，又受到地區之外環境（其他地區）的影響。因此，地方性從來就是一種「內部性」與「外部性」雙向建構的過程和結果。而從歷史層面看，這種建構具有三次重要的變化，形成三類典型的地方性。其中，地方之間空間連系模式（深受科技、經濟和社會模式的影響）的變化是造成地方性改變的最重要方面。

在前工業社會，地區是相互分隔和相互獨立的，地區之間的連系受到地理疆界很大的限定，對應於特定的地理區域形成了特色鮮明的文化區。在地區內（包括國家到較小

的地域）的城鄉聚落空間關係可描繪為「斑塊中的簇狀、樹狀結構」。

在工業社會，地區之間聯繫變得密切，地區性的改變由工業生產、區域貿易和西方殖民所改變，形成以西方為中心的文化地區的「中心－邊緣」和等級結構，形成「西方」和「東方」的文化身份建構。中心

文化區影響大大超越其對應的地理範圍，東方和其他文化區變邊緣化。在邊緣地區內的地方性除了一些特定的區域（西方殖民區）總體上仍是一種前工業社會的特徵，他們在爭取自身的權力和獨立運動中，增強並建構了地方（國家、民族）的文化身份和認同。在區域內部，地

圖 6 新天地共產黨一大會址

圖 7 王澍昆明和韻中心會所

圖 8

區空間結構關係體現為基於生產和消費市場的社會空間關係，是同心圓結構和樹狀等級結構的結合。

在後工業社會全球化的影響下，地區之間互相融合、影響和依賴，並在全球層面上構成複雜的中心邊緣空間網路系統。地區之間的關係超越地理上的限定。這樣，似乎就出現了地方性的「悖論」：地區內的性質在很大程度上由地區外（可能是地理上遙遠的區域）的力量所決定，形成了在地方內的「他地」構造、甚至是由「他地」支配並決定了地方的性質（這個現象雖然在工業社會的一些區域也存在，但是在全球化時代成為一種典型的空間現象）。於是，在理論層面似乎讓人看到所謂「地方即世界」的同時「世界即地方」。

（三）全球地方性與地方主義的建構

全球地方性既是一種社會空間的存在，它實際上由地區在這個全球網路中的節點位置和連接關係所主導，造成中心城市之間的密切度遠大於邊緣城市節點。在一個地區內部，特定區域（往往是城市中具有高勢位元主導性區域）的經濟社會文化可能與遙遠區域的聯繫更加緊密，甚至遠勝過與地理上近鄰區域的聯繫。另一方面，在區域內較小的空間範圍內，卻可能並存了從前工業化社會、工業化社會到全球社會各類典型的地方性與社會空間構造。

全球地方性又代表社會空間的演變及建構過程，是一個複雜的社會空間互動的雙向建構，即全球地方性在城鄉空間結構及空間形態上的呈現，伴隨這種空間建構過程的「全球」與「地方」之間的矛盾和問題，以及新的社會空間秩序建構，包括社會、文化意識形態（依據不同權力結構）的不同建構方式。

全球化下的地方通常會產生兩類變化：一個是不同地方不斷適應超越其邊界的（全球）影響，會主動利用其從歷史文化、自然資源到社會空間的優勢（可轉化為資本的地方獨特資源），與其他地方競爭流動資本（包括各級產業和文化旅遊資本）。而另一類由於其空間結構和形態成為資本積累的障礙時，地方的固定性和資本的空間流動性之間就構成危機，要麼可能是地方內部社會空間的深刻變化，要麼可能是資本撤走後的地方衰落和地方的邊緣化。可見，全球地方化既是

一個依賴於地方存在的特殊性（可能轉化為資本增殖的地方資源）的社會空間建構過程，又會是一個不斷重構、創造，或是消耗甚至消滅地方獨特性的過程。

全球地方化的牽引力雖然是全球資本邏輯在地方的重新塑形，把地方（或地方內的某些區域）變成全球資本空間系統中的一個區位，形成有利於資本流動和增殖的空間結構、形態和建築模式。然而，地方的塑造遠不止這一個結構性力量所能主導，它與地方的結合方式也依賴於歷史、自然和社會的特點和條件。因此這個重塑的過程可能給地方帶來繁榮，使地方享受全球的資源和紅利；也可對地方社會和自然造成深重的破壞，造成地方（社會）的抵抗和形成更加珍視原有地方，包括地方既有的社會空間形態、及其生活方式、感情和價值觀，即所謂各種類型的地方主義。

因此「全球地方性」問題是：在當今資本重塑地方結構的條件下，地方如何思考自身的角色和可持續的未來基礎上重新塑造地方，在「歡迎」與「抵抗」之間找到平衡點，使地方獲得整體的（社會、環境、經濟、文化）和長遠的可持續發展？

建築學身處這個歷史和現實之中，如何應對這個現實？可以建立怎樣的空間分析和理論框架？在這個現實中是否應該和如何重設建築合理性的基點？

参考文獻

Cresswell,T. Place： A Short Intruction. Blackwell Publishing Ltd, Oxford,2004 徐苔玲，王志弘（譯）.地方：記憶、想像與認同 . 群學出版有限公司，2006：87—130

Harvey,D. Justice, Nature and the Geography; a Critical Survey of Difference. Blackwell Publishers, Cambridge. 1996：306,309

Mssey,D. A Global Sense of Place in Barnes, T. and Geography, D.eds. Reading Human Geography Arnold, London,1997：315—323

傅朝卿 . 中國古典樣式新建築 . 南天書局，1995：95

塗經詒 . 略論「中國性」問題研究的歷史與現狀 . 臺灣東亞文明研究學刊 第 4 卷第 1 期（總第 7 期）2007.6：153—164

吳志宏. 芒福德的地區建築思想與批判的地區主義. 華中建築，2008（02）：35—36

吳志宏. 現代建築「中國性」探索的四種範式「華中建築」，2008（10）：20—23

吳志宏. 鄉土建築研究範式的再定位：從特色導向到問題導向. 西部人居環境學刊，2014（3）：14—17

注釋：Glocalization 是英文 Globalization 和 Localization 兩個詞的合成詞，這個概念最早由日本經濟學家在「哈佛商業評論」（Harvard Business Review）首次提出，後來由美國社會學家羅伯森（Roland Robertson）他在這一領域的學術貢獻使得這一個概念廣為流傳。在空間批判領域，社會或地理學家早有很深刻的分析和理論。哈威（1996：292—310）對地方與特定社會關聯持批判立場，認為地方建構實際是權力的展現、記憶爭奪的場所，強調根著性、真實、邊界的地方會形成排外的地方政治；瑪西（1997）的論文《全球地方感》提出進步的全球化下開放性的地方概念，地方是各種社會關係的交匯地點，提出地方的多重認同，這也是在超越地方（甚至是全球）的多重尺度中建立起來的地方經驗和理解；克萊斯·威爾（2004）《地方，一個簡要的陳述》其中「解讀全球地方感」一章，敘述了對全球地方感的負面、正面和中立的立場，對地方歷史記憶、根著性、多樣性、邊界、聯繫等重要概念進行了分析和歸納。

1. 所謂「中國性」，在不同的學者筆下也往往被稱作中國的民族性、國民性、國民心理、文化特質等等。雖然可能各有不同側重，但總的來說，這些名詞所指的都是在中華民族的歷史當中「一以貫之」的文化精神。從橫向來說，這種文化精神把中國文化同其他各國、各民族的文化區別開來，標明瞭中國文化的特殊性。從縱向來說，它是貫穿於中國政治、經濟、思想、文化各領域的歷史產物，是維繫和發展中華民族共同精神生活和社會生活的基本前提。具體而言，它又可以被細分爲民族性格、價值觀念、思維方式、生活行動方式、家庭與社會結構等諸多方面。

2. 民族國家是基於 20 世紀主導的現代性民族自決和自治概念及實踐而形成的以主體民族或國族認同的獨立自主的政治實體。它是一個現代

的概念，由近現代歐洲資產階級革命和由西方到東方的持續的民族自決和民族獨立運動而建立起來的國家政體，其中所有公民共用一價值、歷史、文化、或語言。（百度百科）

3. 國族為一個廣義的人的聚集體，通過共同的血緣、語言或歷史被緊密地聯繫在一起，以致形成了由某個人民組成的獨特的種族，通常被組織為獨立的主權國家且佔據一定的領土（簡明牛津英文詞典，1993年版）

4. 西方把中國當作文化上的「他者」加以觀察研究有相當長的歷史，最早大概可以上溯到十六世紀在華耶穌會教士的著作。在此後數百年間，傳教士、外交使節、商人、漢學家、以及對中國感興趣的一般外國學者，紛紛從不同角度對中國進行考察研究，在西方建立起一個「中國學」的傳統，同時也在西方人心目中營造出一種「中國性」的觀念。

5. 「中國建築師的數量是美國的十分之一，設計收費標準是美國的十分之一，在五分之一的時間內設計了相當於美國的五倍數量的建築，這就是說，中國建築師效率是美國同行的 2500 倍。」（庫哈斯）

6. 在大陸學術界，有地方性（place）、地域性（locality）和地區性（regionality）稱謂，基本上都是表達相同的概念，但它們內涵上也稍有微差，地域性的「本土」意涵更強一些，地區性則隱含對文化價值判斷的中性立場，而地方性則介於二者之間，因為這一議題是不可避免的會帶有某種特定文化價值認知。在此一些議題下進行的建築實踐，也有不同的稱謂，如地區建築、地區主義建築、地區性建築等，同樣也有概念上的微差。本文比較認同臺灣地區的稱謂「在地建築」，表述的更加簡明和貼切。

地域的現代——用設計思考

華南理工大學建築學院
肖毅強　副院長

很高興來到淡江大學和大家交流。首先我們看看廣州和臺北的地理空間上的關係，兩個城市幾乎在同一個維度區域，廣州距離臺北的距離也很近；從城市氛圍上，也具有相似的高密度和充滿活力的都市形態。城市的地域性應包括城市的歷史性發展以及當地的生活對氣候的回應，而建築的地域性則是城市地域性的進一步演繹。這裡要討論的「現代性」，是當代中國文化中繞不過的問題。用「地域」的名義，是希望縮小討論的範圍。無論是個體的經驗，或者是中國現狀的問題，都是「地域」的。

在廣東與臺灣有相似的氣候環境，同屬亞熱帶濕熱氣候。我們的傳統建築除了民間的傳統建築，還有近代建築的傳統；如澳洲建築師設計了許多具有地域氣候特色的廣州建築，具有亞熱帶地區建築的共性，如外廊，騎樓、天井等等。今天我想給大家彙報的有兩個方面：首先，是關於地域現代建築發展的傳統問題；其次作為對地域性現代建築傳統的繼承，嘗試通過幾個自己工作室完成的建築設計專案作出嘗試。（圖1~4）

第一部分是關於地域的現代性開創與傳統問題。從廣州的地域來

看，這裡的現代性建築思想來源於從建築教育的開創，上個世紀初由來自於歐美及日本留學的建築師開始在廣州辦教育和進行現代建築創作。這裡起到重要作用的華南理工大學建築學科近 80 年的發展。我們的建築學教育開始於 20 世紀初留洋建築師開啟的現代建築學。林克明等先生創辦廣東勷勤大學建築工程系，開創了我們建築學院的前身，當時學院的教授都是來自於歐美及日本留學回國的建築師。勷勤大學在 1938 年整建制地編入國立中山大學，其

圖 1

圖 2

圖 3

圖 4

圖 5 林克明先生（1900—1999）

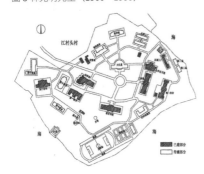

圖 6 石榴崗校區

年於法國巴黎 AGSCHE 建築事務所實習。1926 年底回國，1932 年在勷勤大學建築工程系創立我國最早一批的建築學科。歷任廣州中山紀念堂建築顧問（1929—1931），廣東省立工業專科學校教授（1932），勷勤大學建築工程學系創系主任及教授（1933—1938），中山大學建築工程學系教授（1945—1950），廣州市設計院院長（1956—1965），廣州市建築工程局建築工程學校校長（1958—1979）、華南理工大學教授（1979）、華南工學院建築設計研究院院長（1979）等，曾任廣州市城市建設計畫委員會副主任（1952）、廣州市建築市學會理事長（1963）、中國建築學會理事及副理事長（1953—1963）、畢生從事建築教育和建築創作活動，並在領導崗位上為華南建築事業發展作出重要的貢獻。

林克明教授的帶動下，當時學生主辦的《新建築》雜誌提出了「反抗現存因襲地建築樣式，創造適合於機能性、目的性的新建築」的現代建築信念。在學校的石榴崗校區的規劃建設中，結合山崗地形，採用非軸線的佈局，並採用了現代建築風格的校園建築設計。（圖 6、7、8）其他的著名教授如：陳伯齊（1903—

後在 1952 年成為華南工學院建築學科，發展成為今天的華南理工大學建築學院。林克明（1900—1999）（圖 5）廣東省東莞石龍鎮人，建築師、建築教育家、華南建築教育的開創者。1921—1926 年就讀於法國里昂建築工程學院主修建築專業，1926

1973）（圖9），廣東臺山人，是建築師、建築教育家、亞熱帶建築科學研究與實踐的開創者。1931年考取公費留學日本東京高等工業學校特設預科，1934年轉至德國柏林工業大學建築系就讀並獲學位。1939年回國，1940始歷任國立重慶大學建築工程系創系主任教授（1940—1943）、同濟大學教授兼建築組組長（1943）、中山大學建築工程系教授兼系主任（1946—1952）、華南工學院建築系教授兼系主任、創立華南工學院亞熱帶建築研究所任所長（1958），曾任廣州市建築學會副理事長、中國建築學會理事、中國城鄉規劃委員會及建築創作委員會委員、廣東省政協委員。畢生投入建築教育事業，為華南建築教育發展以及亞熱帶建築科學研究的開創作出了重要貢獻。龍慶忠（1903—1996）（圖10），原名龍昺吟，字非了，號文行，江西永新縣人。建

築教育家、建築史學家、我國建築防災研究和建築文化研究的重要開拓者、華南建築歷史與理論研究的奠基人、半個世紀獻身華南建築教育。1927—1931年就讀於東京工業大學建築科。1931年畢業回國，曾任重慶大學、中央大學教授（1941—1943）、同濟大學教授（1943—1946）、中山大學建築工程系教授及系主任（1946）、中山大學工學院院長（1950—1951）、華南工學院建築系教授，成立華南理工大學建築防災研究所（1986），1981年為我國首批博士生導師。畢生投入建築教育事業，弘揚中華民族建築傳統，為華南建築學科發展作出了重要貢獻。夏昌世（1905—1996）（圖11）廣東新會人，建築師、建築教育家、園林史學及理論家、嶺南現代建築創作最具影響力的開創者。1923年留學德國，1925—1928年德國卡斯魯厄工業大學建築與建

圖7 右榴崗校區

築史專業畢業，1930－1932 德國圖賓根大學藝術史研究院完成博士論文。1932 年回國，歷任上海啟明建築事務所建築師（1932）、中國營造學社社員（1935－1937）、國立藝術專科學校教授（1939）、同濟大學教授（1940）、中央大學、重慶大學教授（1941－1943），曾任中山大學建築工程系教授兼系主任（1945）、華南工學院教授（1952）、成立華南工學院建築系中國建築研究所任所長（1953）、中國建築學會理事（1957－1966）、廣東園林學會第一屆理事會副理事長。一生創作了眾多優秀建築作品，影響和培養了一批嶺南現代建築創作人才，

圖 8 《新建築》雜誌

圖 10 龍慶忠

圖 9 陳伯齊

為嶺南現代建築及嶺南現代園林發展作出了重要貢獻。

在前輩教授的開創下，幾代建築師的不斷傳承推動了嶺南地域建築的發展。這裡特別提一下，當時的廣州中山大學通過校友對臺灣建築教育作出了貢獻。著名的廣州中山大學校友有賀陳詞、王濟昌，吳梅興、彭佐治，楊卓成等。

賀陳詞：（1918—1994）為臺灣戰後重要的建築師及近代建築研究學者。1946年畢業於中山大學建築系。1948年隨軍來台，1956年任成大建築系專任講師，1962年升任副教授，1967~1970年間分赴英國倫敦大學與美國麻省理工學院進行短期研究，1970年回台後升任成大建築系教授，1979年由成大退休並轉任東海大學建築系專任教授，1990年自東海大學建築系退休。賀陳詞是臺灣戰後少數幾位有心探索現代中國新建築的建築師。（圖12、13、14）

王濟昌：中國廣州中山大學畢業，（54.8—61.7）任成大建築系主任，（60.8~61.7）任都計系主任，退休後參與逢甲都計系的創系主任，後來還到文化大學市政系擔任系主任。被認為台灣都市計劃學的先驅者。

圖 11 夏昌世

吳梅興：中國廣州中山大學畢業，1961,08~1967,07任成大都市計畫學系主任。被認為台灣都市計劃學之父。

彭佐治：（George Tso Chih Peng，1921—1996），1943年畢業於中國中山大學，1947年在臺北工業專科職業學校（今臺北科技大學）土木科主任；1950年轉到台南，在省立工學院建築工程學系（今成大建築系）擔任專任副教授。1952年赴美深造；先在華盛頓大學，再轉到伊利諾大學獲碩士學位；1955赴歐，1956年德國亞琛工業大學讀都市規劃與設計，1960年獲得德國城市規劃工程博士學位元元，在美國定居

圖 12 賀陳詞 成大學生十二宿舍 1958'

圖 13 賀陳詞 學生活動中心 1960'

任教。

楊卓成： (1914—2006) 從西南
聯大與中山大學取得建築系學士學
位。畢業後創立和睦建築師事務所。
1949 年隨中華民國政府遷往台灣
後，因受到前總統蔣中正及夫人宋
美齡賞識而參與許多臺灣戰後重要
的地標性建築。其中包括圓山大飯

圖 14 賀陳詞 學生第三餐廳 1959'

店、中正紀念堂、國家音樂廳與國
家戲劇院以及慈湖陵寢等。晚年赴
美定居。

我們這裡可以看看幾位校友在
成功大學早期的建築作品。賀陳詞
設計的學生十二宿舍、學生活動中
心、學校大門、及第三餐廳。王濟
昌設計的醫務室，還有王濟昌、吳

圖 書 館 二 層 平 面 圖
SECOND FLOOR PLAN OF LIBRARY S=1:100

梅興設計的圖書館，表現了現代建築方式的設計探索現在回到廣州的建築創作發展。這裡特別要提到夏昌世先生。夏先生的設計實踐開創了嶺南現代建築的創新發展。這裡介紹他的一個作品—廣州文化公園水產館。夏先生開創性地將中國園林和現代建築結合起來，採用圓形中心庭院的佈局，組織了「移步異境」功能性展覽空間。並很好地結合了地域的氣候條件，通過建築佈局和建築部件設計在經濟節約的條件下解決遮陽、防熱和通風問題。

我們還會看到夏先生影響了他的晚輩，其中的佼佼者莫伯治、佘畯南先生，這裡介紹一個他們的作品—山莊旅舍（圖15、16）。今天看來依然是非常傑出的作品。其後，廣州在1960年代、70年代及80年代都持續地發展著地域性現代建築探索（圖17）。而我們受建築教育

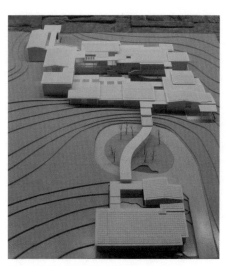

圖 15 莫伯治、佘畯南先生 山莊旅舍

圖 16 莫伯治、佘畯南先生 山莊旅舍

時的老師，都是是夏先生他們這些留洋教授們的學生。我們必須承認我們在 1945 年以後建築教育的相對停滯。我們作為晚輩建築師，要做的也許不是去推翻什麼，而是要去繼承什麼！並在此基礎上尋找出創新的可能性。

第二部分介紹幾個我們的小項目。在地域建築上的理解，我們認為在包含基本建築學要素的同時，需要在地域性的定位上做出嘗試——關注如何用被動方式進行建築節能和可持續設計。這裡以三個自己的作品作為設計思考。

第一個專案是從化圖書館（圖18~24），是工作室成立後不久中標的專案。一萬平方米的建築，要求用兩千萬人民幣的造價完成。這意味著需要用非常經濟的方式進行設計、並且需要解決建築的運營成本。設計中我們從場地中得出建築與城市、周圍景觀的關係，採用庭院組合和立體庭院的方式進行建築佈局。建築將庭院作為氣候空間來考慮，並結合溫度羅盤，將建築的不同立面進行對應的遮陽處理。遮陽板與外窗之間形成一個空腔，利用相互的空間關係，解決建築西南向的遮陽問題。混凝土遮陽板進行了切角，將直射陽光遮擋掉的同時，反射漫射光線進入室內。

第二個項目是一個發電廠的綜合辦公樓（圖 25~33）。辦公樓位於廠區臨近城市幹道的一側，建築物用地為方形。建築採用了方形的體量，將建築體量的中部掏空，形成了一個辦公中庭空間，形成了建築的自然通風氣候空間佈局；在設計中還將西側的入口處理為騎樓式。通過建築建築功能的豎向佈局，構築了一個微型城市的建築系統，人們可以從屋頂花園一直漫步到首層門廳，樓層間辦公人員可以通過中庭的樓梯步行到達其他樓層，節約了電梯的使用。健康、節能的空間設計方式為建築賦予了新的意義。我們在這棟建築中採用了 L 型的穿孔遮陽板，通過溫度羅盤的分析，將 L 型遮陽板朝向西南方向佈置，獲得了良好的遮陽和漫射光線效果。建築中的立體庭院，為建築提供了豐富空間體驗的同時，為建築的使用者提供了豐富的戶外交往空間。

第三個項目是在同一個產業園區的消防站（圖 34~40）。消防站承擔整個產業園區及周邊城區的消防救援工作。建築物為簡單的長方形體量，分別在不同的方向上打開，形成了豐富的樓層變化。首層為消防車停放、消防中心和食堂；二層為消防員宿舍和室內活動區；三層為辦公和活動室。二層屋面為三層提供了良好的屋面綠化，並通過圓形的天窗為下部局部兩層通高的交通空間提供自然採光。

在幾個設計中我們從濕熱氣候環境出發，通過空間設計的方式去思考建築的節能和可持續問題。通過遮陽、防熱、自然通風、自然採光等問題創新設計，以系統性的概念提出綜合解決綠色建築和可持續建設的問題。

圖 17 中國出口商品交易會流花路展館 1974'

圖 18 從化圖書館基地圖　　　　　　　　　　圖 19 從化圖書館日照分析

圖 20 從化圖書館量體演化

圖 21 從化圖書館開放空間及錄帶演化

圖 22 從化圖書館外部空間

圖 23 從化圖書館內部空間

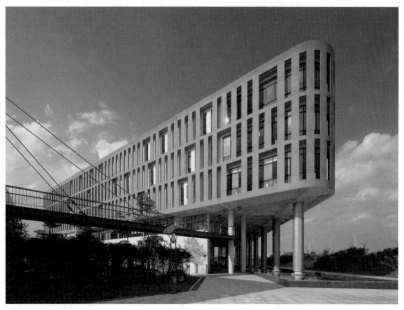

圖 24 從化圖書館外觀

圖 25 基地位置

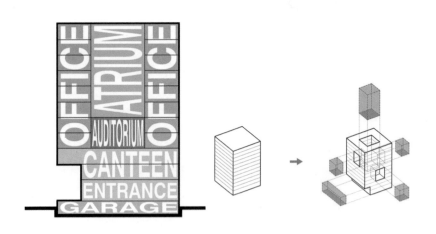

圖 26 program 圖 27

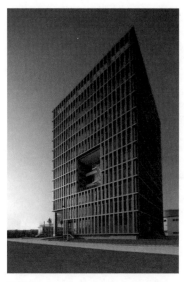

圖 28

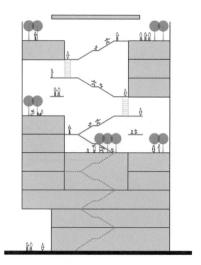

圖 29

圖 30

圖 31

圖 32

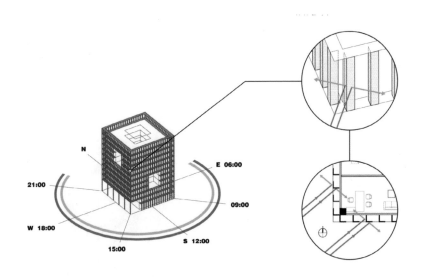

圖 33

圖 34

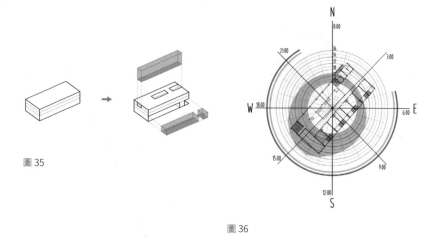

圖 35

圖 36

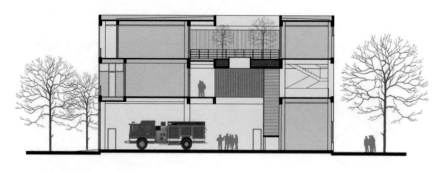

圖 37

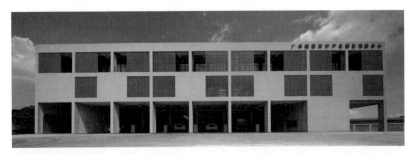

圖 38

圖 39

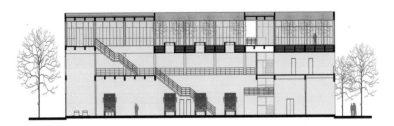

圖 40

類型與分形

湖南大學建築學院
魏春雨　院長

在湖南從事建築學習與創作，我設計活動幾乎全部根植在三湘四水之中，所面臨的問題是：湖南相對缺乏一流的營建條件與環境，在經濟與技術方面不具優勢，但深厚的楚文化與巫文化給我們提供取之不竭的源泉。所以非中心狀，偏居一隅也許正有燈火闌珊處的效果。我們認識到：地域性是制約同時是機緣，更是種態度。所以，我們工作室自稱為：地方營造工作室。也許這是一種使建築文化保持延續性和複雜多義性的一種設計價值觀與設計哲學。

一、關於審美認知

眾裡尋他千百度，驀然回首，那人卻在，燈火闌珊處－辛棄疾

剝離了紛擾的表像與炫目的外衣，透析設計者的內心，總可以尋覓到審美的個人情結，構成我們設計的內因與支點，可能是跨地域與學科，亦有生長環境的浸透影響，有時甚至一件藝術品或簡單事件，觸動了我們心靈深處，都會影響我們的建築審美認知。德、契裡柯達神秘主義形而上畫作總能打動感染我。契裡柯連接了 19 世紀浪漫幻想和 20 世紀的非理性主義、達達主義、超現實主義運動，「把一般日常體驗並置在一起，將真實的，可信的東西變成不大可能存在的幻想的東西。」從而透過表象揭示內在的真實與神秘概念，而精神分析學關於潛意識，夢幻象徵主義亦證明人類行為之中直覺和情感對我們認知世界、還原世界有深刻的主導作用，是抹不掉的印痕。建築師的精神趨向一定與其生活場景、記憶存在關聯，只是我們在作品中往往是無意識的表達自我。應該承認穩定中有動感，平和中有神秘，序列中有變異、表達複雜的多義，契合了自我意識中的建築圖式。

二、關於地欄位型別 —「類型並不意味事物形象的抄襲和完美的模仿，而是意味著某一種因素的觀念」

湘由於湖南地處中南部，三湘四水是一方文化積澱深厚的水土。以湘西為例，其帶有濃郁神秘色彩的巫文化和浪漫氣質的楚文化中此延綿生息。當地人努力適應氣候特徵，保持生活習俗，傳承地方文化，形成了獨特的建築類型與建築空間形態，如：吊腳樓、風雨橋、曬樓、石頭寨、窨子屋、籽蹬屋、戲臺、禾晾、過街樓、狀元樓、轉角樓、

沖天樓……為我們進行類型與介面構成研究提供了豐富的寶藏。

我們從地域性中尋求慰藉與養分，並持續性進行體系與思辨性研究，嘗試對地域建築類型進行類型轉換，形成一套地欄位型別設計語言。

建築是特殊性和一般性結合的產物。Raphael Moneo 稱類型「可以簡單定義為描述一群物件具有相同內部形式與形態結構。」19 世紀，巴黎美術學院常務理事德·昆西（Q.D.Quincy）在其著作《建築百科辭典中》通過區別「類型」與「模型」提出了最具權威性的定義，他說：「類型並不意味事物形象的抄襲和完美的模仿，而是意味著某一種因素的觀念，這種觀念本身即是形成模型的法則……模型，就其藝術的實踐範圍來說是事物原原本本的重複。反之，類型則是人們據此能夠劃出種種絕不能相似的作品的概念。就模型來說，一切都清晰明確，而類型多少有些模糊不清。」

以類型選擇為依據的類型學的設計（Typologic design）—— 設計必須類似特定文化背景的人們頭腦中共有的固定形象。其過程往往是生活方式與建築形式相互適應。

A.Colquhoun 給予類型及常規形式進一步的解釋：「他們既可視為概括實存的個體建築無限變化形式中的不變因素，也可視為歷史的保留延續。這種歷史保留是以片段的形式給予我們的。但是類型的意義不取決於他在特殊事件的特殊方式的構成」。

對複合介面的實踐，我們除了加深對複合介面形態的研究之外，還用心對複合介面的深層結構進行了探索。通過歸類分析，我們把複合介面的來源分為了三類成因：

（一）歷史文化，是一股靜態的動力，隨著時間的推移而變化。

（二）氣候因素，是具有永恆性的，因為他決定了文化及其表達方式。

（三）場所因素，是隨機性的，脫離了場所特性的複合介面類型表達終究會走向形式的孤立。

複合介面在進行類型分析的時候，如何將原型外化成了一個比較棘手的問題。因為複合介面作為元素類型的一種，在進行類型提取過

程中缺少實體的依託，空間化的語彙很難得到形象的表達。同時複合介面的表達方式多種多樣，如何將它們簡明扼要而且形象的表達出來，我們在這裡借用了迪朗的類型學的方法，將分類和圖形化結合了起來。

典型化的傳統形式及民俗性的大量形式類型雖源於特定功能需要，但隨時間流逝、空間變遷，其功能需要雖消失或轉變，而形式類型卻依然延續下來。這說明形式類型隨時間發展可不依附功能類型而存在。

根據類型學原理，形的要素可以脫離功能的本體而相對獨立存在，我們嘗試將多年來對湖南傳統聚落與民居中的原語言提煉出來，並結合現代空間體系及行為與審美，探索了類型與介面的概念模型（圖1），做了幾十組原型，其中有一部分已經應用於設計中，並建成，主要涉及複合介面、邊庭、竹井、風拔、空中邊庭、吞凹空間、狹縫空間等空間與形態原型。藉以指導地域化及適宜技術的設計實踐研究。

三、關於複合介面

「邊界不是某種東西的停止，而是某種新東西在此出現。」——海德格爾

「介面」在物理學中是指具有不同的物理性質的物質之間的相互接觸部位。

近年來我們一直致力於建築介面的複合化研究，我閱讀、認知許多城市的體會是：城市介面是否連續、是否有機、是否具有吸納與包容性，直接影響每個人，而其相對私密與個體化的功能特質倒退至幕後，所以研究並在設計中塑造複合化的空間介面可以作為一種開放性的設計理念與方法。

複合介面的概念構成：包括介面、建築介面、組群介面、城市肌理與介面。複合介面的本質屬性涉及介面的空間性、場所性、及構造生態性。建築複合介面是城市設計過程中建築介面與諸多因素有機複合形成的整體。它涉及建築單體及群體與城市空間作用產生的介面；與城市外環境相互作用產生的介面；與人的行為、感知心理互動關聯產生的介面等。

它有特殊的場所性及歷史文脈延續等要求。在環境污染、雜訊干擾嚴重的區域，它還承擔吐納的生態調節功能；它還為恢復城市具有人情味的街道空間過渡銜接功能。複合介面新的研究領域關注：邊界

圖1

與邊緣、非線性複合介面、生態化複合介面、大地地形肌理等。

複合介面的研究發軔於亦聚焦於地域複合介面與類型研究，例如，我們對湘西民居中的吊腳樓、吞口屋、曬樓、涼亭、風雨橋、窨子屋等進行空間介面類型總結，抽取那些生活方式、氣候特徵等相適應的複合介面形式，並借用類型轉換原理，萃取出適應度更廣的複合介面原型，應用於現代建築設計中，保留了其基本基因核，用傳統類型語彙演繹出現代功能、語義和結構，產生了

如「吊腳架空」、「邊庭」、「竹井」、「吞凹空間」、「空中引橋」、「風拔」等空間形態。

四、關於結構主義與「群構」

「新的工具帶來新的理論和發現」——法蘭西斯·培根

結構主義（Structuralism）是我讀研究生時寫的畢業論文「結構分析法與當代建築形式構成研究」所接觸的思想。對後來我在相對理性的設計價值觀產生了較大影響。

瑞士結構主義心理學家皮亞傑（Jean Piaget）認為結構具有整體性、轉換性和自調性。法國結構主義學者列維－斯特勞斯（C. Levi Strauss）給予「結構」進一步的解釋，認為：

（一）結構顯示了一個系統的特徵，它由若干部分構成，其中任何一個成分的變化都要引起其他成分的變化。

（二）對於任何一給定模式都有可能排列出一個轉換系，通過這個轉換系可以產生出同一類型的一組模式。

（三）這種結構能預測出：當它的一種或數種成分發生變化時，模式將出現怎樣的反應。

當前的城鎮建設中，許多地方由於缺乏整體「整合」，建築設計與城鎮整體環境割裂的現象較為嚴重，使大規模的城市新建、擴建和改建過程中暴露許多問題。因此我們提倡應以整體形態學方法組織建築形體及空間，而不再是簡單地按功能分區來劃分處理城市及建築空間。反觀傳統聚落，有著天然的整體性。湖南丘陵崗地約占 1／3，民族眾多，以漢、土家、苗、侗等主要民族構成，有眾多傳統聚落保留至今，如湘北岳陽的張谷英村，湘南江永的上甘棠村，湘中新化的紫雀界以及湘西會同的高椅，永順的王村，洪江古鎮，乾城舊屋，鳳凰古城，裡耶古鎮，湘西南的通道侗族的肇興大寨，芋頭寨等等。它們如此完美地與山川丘壑融為一體，或綿延或散落，仿如有個無形之手天工造物，其成因是群形態結構使然。

「整合」原則－以結構的整體性為依據，結合「格式塔」（Gestalt 完形）有關接近、相似、封閉、連續的理論，來建立建築與組群的連續與整體性的原則。

建築群形態與城市空間設計研究主要採用「形態學」（Morphological approach）方法，運用「群」的理念及方法，通過分析建築及其組群的空間與形式特徵，在建築與城市間增添一個新的、有可操作性的研究層次－建築群形態研究。另一方面結合建築與環境間複合介面的研究，關注介面複合化產生的「吸納性與包容性」，綜合的分析建築群與城市環境在介面連續、空間性質、層次性、文脈、生態、人性化等方面的關係。

主要考慮：

1. 公共空間和私密空間應達到有機平衡。

2. 注意公共空間的限定元素的尺度和性質。

3. 建築單體的位置、體量、取向等因素應與外部空間協調，並注意利用建築單體和組群空間之間的過渡空間。

4. 強調公共空間的幾何形態的連續性，造就可識別性大的公共空間。

5. 以點、線、面控制建築組群，並在基礎網格中引進變形網格。

五、參與項目

（一）湖南大學法學院、建築學院建築群（圖 2-4）

竣工時間：2004

建築面積：法學院 10784 平方米建築系館 5000 平方米

　　設計說明：設計體現了「場域」意識，讓「建築從土裡生長出來」。在自身限定的區域中，設計從場地到建築統一採用水刷石飾面，對光形成漫反射，使建築「折舊」而易於融入周遭，結合坡地地形設置的舒緩臺階踏步，在逐級上升過程中自然漸變為建築本體。完成一個共同的「場域」。嘗試用湘江中的石子作為材料，用水刷石這種傳統工藝做外牆。把石子牆面延伸到室內，水刷石對光具有漫反射和折射效果，在不同季節、天氣和陽光角度下可以呈現不同的色澤和感覺。法學院對校園廣場交叉口處，形體採用「吊腳架空」的吊腳樓形態，以「軟化」交界空間，並以梁、枋、與柱的結構語彙的強烈力學效果隱喻法律的約束力與法規的限定性。建築學院中對立方體進行切割和複合處理可以強化形象特徵，借助流動的影像、變化的光影、穿插的形體來塑造多維的空間。並以「結構體系 —圍護體系、」「交通體系 —空間體系」為雙軸展開設計，保證自律性與多樣靈活性兼得，功能用房則多以靈活輕質隔斷處理。通過牆的阻隔、分割與圍合可以隔離外界的喧囂與繁雜。由整體實牆面進行刻意分離與界定，中空部分則吸納人流。另配以「邊庭」與「竹井」，形成風拔。空中庭院上設引橋，南北貫穿，花園中種植桂花樹，竹井內種植南竹，相映成趣，使之成為立方體的呼吸器。

（二） 湖南大學綜合教學樓

（圖5、6）

竣工時間：2008

建築面積：17056平方米，地上五層、半地下一層

設計說明：專案為學校天馬山新校區南端首期啟動部分。由於地處嶽麓山國家風景名勝保護區週邊控制區，建築何以與環境共生是焦點問題。建築採用線型體結構，以「側身」形態偏居南端，最大限度避免對天馬山主景區山體的遮擋。並作為山體視覺延展的新的部分。連續線體中嵌入「空中邊庭」及類似湘西民居中的「吞凹空間」，中部以「風雨橋」將兩部分串聯，形成三合院，開放空間對景山體。整個組團仿如聚落，以「群構」形成統一群形態，綜合樓部分則是整體群形態的組裝部件。

（三） 常德市規劃展示館、美術藝術館、城建檔案館 （圖7、8）

建築面積：25800平方米，半地下1層，地上4層

項目進展：施工中

設計說明：

1. 地形肌理：建築城市新的景觀主軸之上，南向為人工湖面，場地開闊大氣。方案採用地形肌理相關線控制形體，並以「三位一體」將三部分整合，以大地「型構」手法，勾勒出起伏跌宕丘陵微地形，以隆起公共平臺，將相關協助工具隱匿其中，並形成引橋、庭院豐富軟化介面，既呼應城市公共活動區域，同時又形成相對獨立的公共化場所。

2. 環境共生：這種地形建築融入大地的方式，某種程度上消解了建築自身的人工形態，或者有意讓人忽略建築「完形」本體的存在。地形建築在保持與原有環境連續的同時，重新賦予了場地新的內涵，成為原有環境的創造性延續和再生。

3. 順應環境：設計將模糊屋頂和立面的界限視為核心，三個體塊仿如三個丘陵在一整體丘陵上起伏而成的小山丘。建築局部架空則可形成自然的峽谷和風穀，這是基於地形在自然形態上的組織，並合理地組織了峽谷風。如果說已有地形是經自然環境鬼斧神工雕琢而成，那麼該建築則是建築師對自然力的順應和模擬。

圖 2

（四）中國書院博物館（圖 9-12）

竣工時間：2012

建築面積：4736 平方米

建築高度：11.48M

設計說明：一簷青瓦，片索牆，一簇翠竹，一通回廊，內向式的開放，簡潔精煉，乃是中國書齋的精魂，它剝離了紛繁蕪雜，為人們提供了一個去除雜念，去欲思靜，精神歸一的場所，整齊與乾淨本乃齋的原意。

（五）長沙天心閣簡牘文化廣場（圖 13、14）

竣工時間：2011

建築面積：：18632 平方米

綠化廣場面積：8474 平方米

圖 3

設計說明：

1. 城市節點：簡牘博物館綠化廣場處於長沙古城象徵的天心閣俯瞰之下，作為簡牘博物館的入口廣場，成為連系天心閣古城牆與簡牘博物館的節點。作為在一個重要文化節點上的城市綠化廣場，在體現她的文化象徵同時亦需改善城市公共生活環境，為市民生活提供一個有價值的活動場所。該設計主要考慮廣場與簡牘博物館的聯繫，軸線與天心閣節點呼應。

2. 廣場下沉空間：設計不僅僅把簡牘博物館廣場打造城城市的開敞空間，而是打造成可以進入的從內側空間來體會的給人以高度藝術感染的藝術作品。在環境整體性方面。充分考慮天心閣的歷史文化內涵和

圖5、6

圖4

圖 7

圖 8

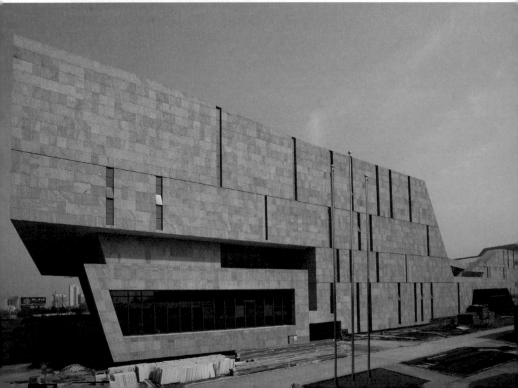

時空連續性等問題，也竭力控制下沉廣場的規模與尺度，以其與整個城市空間和諧有效的共存，融為一體。因為本方案採取的是下沉廣場的形態，故設計時非常注意吸引公眾的參與性，讓城市居民真正成為廣場的主人。

（六）梅溪湖小品時間規模

1. 坡（圖15）

設計階段：2011.6—2012.03

建築面積：285.3

2. 透（圖16）

設計階段：2011.6—2012.3

建築面積：133.8 ㎡

3. 相（圖17）

設計階段：2011.6—2012.3

建築面積：284.8 ㎡

4. 嵌（圖18）

設計階段：2012.1—2012.6

建築面積：606.8 ㎡

5. 悠（圖19）

設計階段：2012.7

建築面積：131.57 ㎡

圖 9

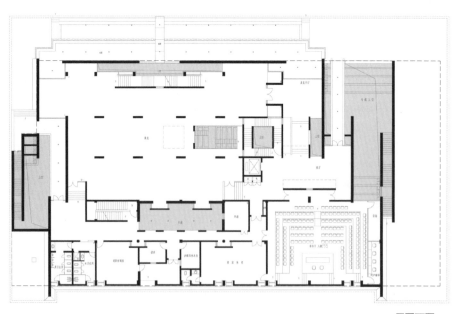

圖 10

一层平面图
FIRST FLOOR PLAN

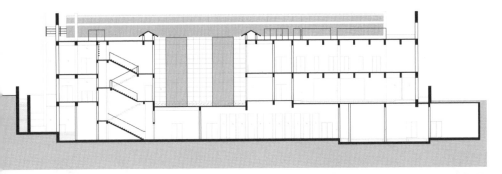

B-B剖面图
SECTION

圖 11

圖 12

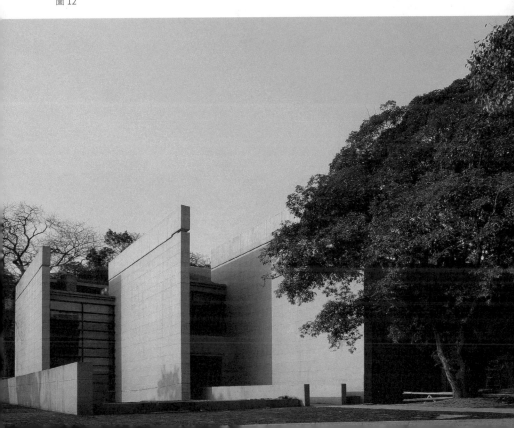

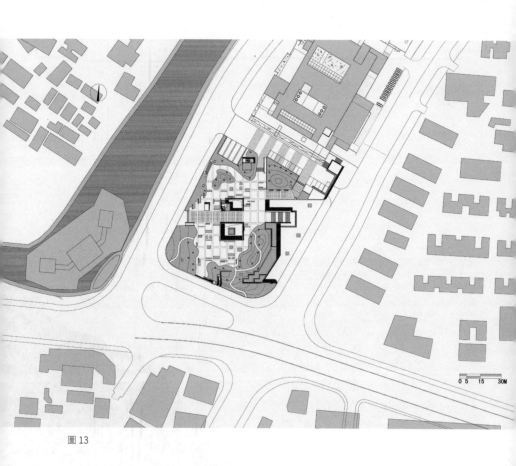

圖 13

圖 14、15

圖 16

圖 18

圖 17

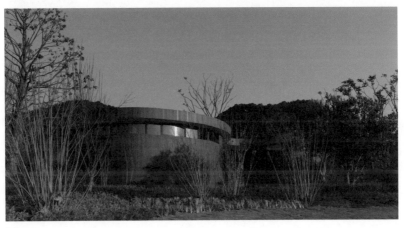

圖 19

12／3 工作坊演講討論

主持人：宋立文
與談人：肖毅強／吳志宏／魏春雨／黃聲遠

宋立文：

　　幫各位做個結尾，今天第一場演講是類型與分形，台灣翻成」碎形」，很多書理論在談這件事，在台灣通常是談理論，或電腦做很多模型，但講者實際上用許多案例證明了他的看法，因為有實際案例，會有很多反饋跟心得，讓我對這件事理解更深了。

　　第二場我們吳老師那聽到很棒的全球在地化觀念，雖然有大量資訊，但都有許多的思考，最後他用黃聲遠老師的建築思想做結尾，待會也想聽聽黃聲遠老師的看法。

　　最後從肖老師的演講中發現某些看法好像不太一樣，但這是大學最美妙的地方，學者都有不同意見，彼此有很好的激盪。剛剛幾個案子我們看到他在回應在地性，但是用建築技術回答當地的環境與機能，能對學建築的同學有很多啟發，簡單說是質量非常高的演講，那同學應該有些問題，趁老師在的時候請教他們，開放幾分鐘給同學。

同學：

　　我想問吳志宏老師，剛剛提到具有地方特徵的建築，不一定就是地方建築，但魏老師在他的建築實踐裡，運用傳統的建築元素來進行創作，想問老師覺得魏老師的做法算不算是地方建築的實踐？

吳志宏：

　　同學給老師之間製造一個矛盾。我們說地域性創作，它有很多視角語境，我說的事實上是基於一種地方的現實存在感，思辯性的東西，而幾位老師在創作上都是前輩，那些思考有多種語境，剛才的是現代主義和當地特徵的一種，以歷史學家來說，是尋找一種在地化的現代語言表述，是沒問題的。而就中國大陸現在狀況，大量建築師蓋出不思考的普通建築這種，還是有進步空間，是這意思，所以魏老師絕對是在地化建築，只是是某種面向的。

魏春雨：

　　其實如果我不放前面那些民居照片只放後面，不知道你還覺不覺得我在做地方建築？如果不放民居，就有一個圖形的強制關聯，反正我在湖南做，不管怎麼做，我就覺得我是在地的。

　　我原來研究所時，癡迷過類型學，後來有點做不下去，十幾年做了建築後，不是刻意的做民居。我

如實交代，其實我對湖南民居研究少，學校很多教授研究更深，我相對功利一點。

我用一些這種形式的類型在我建築中，有有意為之也有不經意，後來發現在有當地地域特徵情況下做，有時候你繞不開，所以不是那麼學術。今天交流是長江以南跟台灣，交流也很順利，即便如此，我在湖南跟肖老師做的就不一樣，比如湖南建築因為隔了南嶺，氣候都不太一樣，冷起來很冷，每年冬天基本上會下雪，所以可能我對一些東西看了會封閉一點，甚至那個架空是反著的，跟別人架空在下面相反，我架空在上面，湖南有更多丘陵地嘛，像這些你繞不過去的，可能也是建築魅力所在吧。那這位同學，套用我們那邊文革的話嘛，就是挑起群眾鬥群眾，謝謝。

宋立文：

還有沒有同學想請問三位老師，平常要把幾位老師湊在一起很不容易的。

同學：

我想請教講類型學的魏老師，我之前看過妹島的一個方案，她在方案中再造了日本枯山水，用白石子再用抽象方法去表達那些石頭，以前我會覺得那是很明確的做法，抽象化傳統的東西，但經過大學五年，現在覺得妹島做的跟日本傳統相比相差太遠了，已經抽象到非常單調，沒有任何精神，所以會不會用類型學去做建築，迴避了建築的複雜性？看似很像回應地域性回應傳統，其實只是回應了那個形，而沒有傳統空間給人的感動和精神。

我家鄉在蘇州，在我大二經驗中，我試圖用垂直和水平的片牆，去模擬傳統園林的廊道，那種通透空間，後來我就覺得自己做錯了，如果不用瓦片做，只是回應空間形態，空間特質缺少了太多太多，已經沒有空間精神了，所以可能空間精神是依託於他那個傳統的東西。

還有個問題，雖然園林是幾百年前的東西，但還有人在使用，說明它還沒退出歷史潮流，所以為什麼要用那些抽象方法去抽解空間，而不是具象的模擬，因為我們抽象是為了跟傳統有關，希望接承傳統的感動，但如果用具象方法操作，更能達到我們要的效果，謝謝老師。

魏春雨：

我如實講，類型學我沒全搞懂，因為它涉及的太多，但我至少做到一點就是沒有用簡單形式去

clone，我用一些空間的形態，這中間有很多形，但這個「形」是廣義的，不是造型的形，是形成空間的元素。有個研究類型學的奧地利學者 Colquhoun，是 80 年代讀書看到的，他強制認為一定要把形式類型和功能類型分開，他認為現代建築糾結這個問題，糾結不清，形式功能完全不考慮功能的獨立存在意義，就是不能太極端，但現在我們很多高大上的評論者，很忌諱說這個，說這個問題好像就低俗了。

譬如剛剛吳老師講的第五元有學術爭議，第五元應是一種形式上的直白表達，個人認為我還沒有，所以我說如果我不放前面傳統圖片，你應該不知道我在湖南做，但我要去解釋我那個空間，譬如說空中邊亭是怎麼回事，以前是曬穀現在人不去曬穀了，你就有一個這樣的形態，讓環境乾燥就行了，只能說我比形式上簡單的 clone 稍微做了空間的，至於怎樣把文化融進去，你提供一種方法，你認為不太可能，只能回到原來的形去做，我有時也同意，我對一些仿古建築，有些道地的我都很認同，覺得比抽象好，但是，真的回不去了，就是工藝達不到，我們現在這些農民工，做不出以前匠人那種東西，而空間和功

能都變異了，以前的禮儀空間倫理這些，我們真的回不去，今天第一次聽同學講要大膽回到原來形式去，這還挺深刻，我要回去再想想。

宋立文：

還有些時間，想自私的問一個問題，黃聲遠最近在台灣做一個案子雲門舞集在淡水，大家都知道他是國際化的舞團，以中華傳統文化為思考編舞，但淡水是非常在乎在地化的城鎮，淡水居民非常刁，甚至要求建築師要呼應淡水的一些問題，所以非常難做，過程中有一些挫折，所以我想請他花幾分鐘時間解釋一下，實際上遭遇的問題？他如何處理全球在地化思考？

黃聲遠：

其實我早上才從雲門回來。老實講工作中也沒想這些事，宋老師的問題我第一次想過，我原來也不認識他，他來找我的原因我想大概是因為台灣吧。

我們工作時候其實都在面對工匠或施工順序的問題、品質要求，所以這是個蠻好玩的問題，到底什麼是全球，什麼是在地？就是不斷循環的角色，不斷調整，台灣黃永洪建築師，大家都知道他可以做品質很好的高級住宅，我們大家以為

那很偏向商品化，但在基地上他教了我們不少事，很多收邊，比如那些分離的 decoration，怎麼弄準，其實受益良多，好像在處理一個非常台灣狀態的建築師，但出手時又是全球品質，所以真的有點複雜。

我當時想的是，你知道建築師在工地是很有權威的，但我懂得不多，大家都看不出來我是建築師，但在所有工班、各種經理理論上我還是一個頭，我今天一直非常安靜，最近也蠻安靜，回想起來，在那狀態裡，大家所追求的事情，好像都蠻有道理的，我也很想學，那是什麼呢？是一種絕對的品質，你知道經費都是台灣 GDP100 那些人捐出來的，所以這有個弔詭的議題是他希望非常樸素，因為他是草根性舞團，可是這些人又習慣一種絕對的品質，要很好的品質可是看起來很樸素，這跟剛才講的也有關係，那到底是什麼呢？為什麼我還是很有興趣學這些，就我上次講的，其實建築師很適合作海綿，我們去吸收所有事情，那些都應該學，但老實講，現場的一大堆人他們其實都忘掉了，太陽花是非常重要的表徵喔，其實林老師找我們，可能跟這有關，只是他不是這樣的說法，就是其實我們很多事沒有很在意，可是我們又很在意了一些事，所以才做出不一樣的東西，這樣東西在歷史上是全球還在地？我覺得不是世代問題，是不斷超越的問題，是全球性的問題，可是處理的時候，力量明明來自身邊的這些年輕朋友們，所以你說它是在地還是全球？

講這麼複雜，想說我最近的體會，在不整理的狀態下跟大家報告，我認為我們所有人，尤其台灣現在狀況，明顯的年輕世代不管思維或價值觀已經在領導社會了，這件事大多數人不想談不想面對，因為我泡在那裡，所以我們用了一個非常地方的手段碰到非常全球性的事，這個 quality 可能沒有太大差別，這樣回答不知道有沒有清楚。再講最後一個例子，昨天你們去宜蘭，晚上我跟同事報告，誰的車到哪個點，誰換了車，一個接一個的時候，要回得來。不要以為同學接來接去是很單純的事，它們手上有非常多業務，表面你們看不出來，但非常複雜。我們在辦公室模擬演練一個非常複雜的過程，有同事說同學在山上走了四公里，我就開始不高興了，覺得事情何等嚴重，晚上開始危機處理，有同事跟民政局反應，我們必須先打聲招呼，免得往上處理他會覺得沒受到尊重。

第二件事我得去釐清，我們警告半天他還是照這樣開的原因，遊覽車之所以一意孤行是因為GOOGLE，因為它們公司強制它們用GOOGLE來計算，後來發現好像不是，是台灣遊覽車業者大部分是獨立掛單，不像大陸有品質控制，他想要很省錢，反正這過程又變成一場study，我們得了解遊覽車的雇傭關係，學校跟遊覽車簽約關係，然後馬上得處理，要上到縣政府的層級，他必須跟GOOGLE講清楚，以後有沒有可能在導航系統上標誌，最簡單是縣政府必須馬上責懲警察單位，今天下午在等這個消息，警察單位必須通過道安會匯報去解決這條路，到底有沒有負責，就算國際系統沒解決，宜蘭縣是不是有能力跨過，解決國際的事情，這就是個挑戰，根本道安會報就不準搭遊覽車上去，怎麼在這系統裡建立。上次日本人來也是，從蘭博出來硬跑到那邊，遊覽車一意孤行，你說這事到底是國際還是在地的呢？我唯一能做的是很努力的去面對很真實的事，也是托很多外地朋友才有機會去處理我們身邊的事。

兼容＞開放：談當下的地域交往空間

華僑大學建築學院

薛佳薇　副教授

摘　要：閩南傳統社區中的交往空間具有鮮明的地域特點，針對計劃性社交和隨機性社交兩種交往模式進行調研，得知舊日的社交以家和宗祠為主要場所，現況中已發生公共化、城市化、戶外比例提升等轉變，分析廈港片區和塔下村傳統社區中的交往空間，包括廈港以廟多為特色、商業街多元融合、工廠轉型戶外潮地等措施，塔下村主商業街的優化途徑及空間舒適性提升等方法，得出相容、動態的適應性調整的策略是閩南傳統交往空間融入現代生活的法寶，是提升社區活力和人群滿意度的良方。

關鍵字：地域、交往空間、相容、廈港、塔下村

交往空間是討論已久的話題。行走在傳統與現代拼貼的城鄉環境中，能分明的感受到傳統交往空間的優勢，現代境遇中的某種缺失或不足，除了現代的尺度過大、交通主導等問題外，首當其衝的是對地域性與人性化的失控。於是重拾話題，方法是向現實中的傳統尋求答案。

按馬斯洛「人的五種需求」理論，人在滿足了生理需要和安全需要，也就是解決基本的溫飽問題之後，人的情感需求就凸顯出來，社交就是情感需求的一種表現，由此形成交往空間。多數情況下人們都樂於追求富有生氣的交往空間，除

了悅目或特色的環境外，人氣是形成空間生氣的又一重要因素。提升交往空間的吸引力是設計中的關鍵問題。

閩南是一方具有濃郁地域特色的區域，交往空間作為建築或城市的一個組成部分，更是明確的體現這一屬性，本文將聚焦閩南地域交往空間，吸收其中的寶貴經驗。

一、閩南傳統社區交往空間的特點

（一）閩南傳統社區的交往場所

我國許多文學作品、影視劇集中關乎人們交往的場景，常發生在茶館、酒肆、澡堂等處，如老舍的《茶館》、魯迅的《孔乙己》，而閩南卻鮮有相應的交往空間（澡堂是南北方差異除外）。針對「計劃性社交」和「隨機性社交」的兩種交往狀態，筆者在廈門和泉州兩地進行43份問卷調研（年齡50—80歲，男女比例1.53：1），閩南老一輩（傳統社區）交往發生的場所，迥異於其他地區的經驗，茶館成為冷門（表1）。在計劃性社交中，家中串門和宗祠（廟宇）的比例占絕對優勢，成為居民

有計劃進行社交的主要場所；在隨機性社交中，街頭巷尾是主要的發生場所。

（二）閩南傳統社區交往空間的特點

首先，閩南交往場所具有不同的空間特徵，計劃性社交常發生在以室內空間為主，延續至室外；隨機性社交常發生在以戶外空間、尤其是街道，也包括灰空間層面；戶外空間範圍緊湊，且多功能混合使用1，本文稱之為相容。同時，交往空間在閩南城鄉有別，例如計劃性社交場所中，小賣店茶聊的交往方式，在農村是非常普遍的，常常隔不遠就有一家小賣店，店門常開，簡單的小茶几及茶具，卻有著極高

表 1 閩南傳統社區中的交往場所

	場所	家中	宗祠（廟）及其廣場、戲臺	小賣店	公園	茶館	大排檔（餐廳、小炒）
計劃性社交（多選）	行為	親友串門聊天泡茶或飲酒	祭拜、集會、看戲、打麻將撲克	鄰居泡茶、閒聊	朋友聊天	親友聊天	親友聚餐聊天
	比例	70%	37.2%	32.6%	27.9%	11.6%	7.0%
隨機性社交（多選）	場所	街頭巷尾、路上	家門口	菜市場	田間地頭	井臺溪邊、塘邊	
	行為	出行途中碰面、問候、會話	與鄰居出入戶招呼、坐著聊天	買菜途中碰面、會話	種植、碰面及閒聊	洗滌及閒聊	
	比例	76.7%	34.9%	25.6%	18.6%	14%	

的人氣，村裡村外的各種消息在此交流融匯；又如隨機性社交場所中，井臺水邊及田間地頭的閒聊，基本發生在農村，而城市則更多是在街巷或菜市場。再者，交往空間的場所男女有別，大排檔、茶館基本是男性空間，而菜市場、井臺邊則是女性空間。

（三）形成閩南傳統交往空間的社會背景

表 1 中的宗祠、家、街巷是主要的社交場所，反映出閩南傳統的交往空間並不獨立設置，緊密結合日常的生活空間，多功能相容，一方面確實可以說閩南民宅與街巷具有很緊密的、有機的互動關係，另一方面還沉澱著背後的社會原因，歸納調研訪談可概括為三點：

1 閩南家庭觀念重，各類事物緊密圍繞家庭的生活及發展進行，於是社交行為也大都與家庭的、宗族的關係靠攏。

2 閩南因為地理條件不算理想，山多、海多、地少，生存壓力較大，所以在工作掙錢、養家糊口上面所消耗的時間及體力都多，專門劃撥的計劃性社交的時間就較少，通過進行必要性活動（往返、務工、務農）在街巷裡、井臺等處順帶、隨機發生的交往來溝通感情和訊息。

3 貧窮、匱乏的歷史階段，人的交往活躍度受社會背景限制，低調內斂成為當時的主流思想。

二、閩南傳統交往空間的現狀分析

（一）現狀

針對傳統空間現狀使用調查，筆者繼續在廈門和泉州分發 56 份問卷，從 20—80 分佈各個年齡段，男女比例 1.6：1。從表中場所活動現狀（壯大、減少或者維持）看出閩南傳統交往空間的「變」與「不變」。

（二）變化之處

表 2 的現狀歸納可以看出，閩南傳統交往空間呈現以下幾個變化：

公共化：串門聊天的比例大幅下降，公共空間如餐廳、茶館（飲品）、公園廣場等比例顯著上升。究其原因，一來現代社會中家庭小型化，且因工作或合作形成的交往取代原來街坊親友的熟人社會交往，家庭隱私要求增加；再者，年輕人喜歡到家以外的公共場所，交往更加自由，不受家庭約束。

城市化：沿海開放地區，房地產開發帶來大幅度拆遷，鄉村被安置房取代，村民有工作機會而務農者減少，曾經伴隨村民的交往空間不復存在，如草根而熱鬧的小賣店、井臺、田間地頭的閒聊，只剩下孤零零的宗祠存留於新安置區中。山區的交往空間相對保存較好，但中青年普遍進城務工，出現物是人非的蕭條現象。

戶外比例升高：調研物件中，喜好戶外活動的人占全體的76.8%，現代人工作節奏加快，健康與休閒意識隨之提升，公園、廣場及其他閩南城鄉為數不多的戶外公共空間中，集結承擔了居民多種的需求，如體育鍛煉、廣場舞（少量街舞）、會友聊天散步棋牌、幼兒嬉戲、戀人約會、輪滑、遛狗等，上述活動對空間的圍蔽程度要求不一。

（三）不變之處

正是有所不變，閩南傳統交往空間至今依舊散發著濃濃人情味：首先，在緊湊有限的範圍內，以相容的方式多功能的使用著，騎樓既是通道又是茶攤會客、更可以擺設爐灶作為室內的延伸；宗祠的廣場祭祀、打籃球、唱戲，八面玲瓏；其次，雖然公園、廣場等現代的交

表2 閩南傳統社區中的交往場所現狀

計劃性社交（多選）	場所	宗祠（廟）及其廣場、戲臺	家中	大排檔（餐飲、小炒店）	小賣店	茶館（飲品）	公園
	比例	23.2%	33.9%	42.9%	37.5%	25%	51.8%
	現狀	基本維持	減少	壯大	維持	壯大	壯大
隨機性社交（多選）	原因	祭拜依舊受重視	小家庭化、外出交往	外出交往的生活方式	老社區習慣	外出交往的生活方式	外出交往的生活方式
	場所	街頭巷尾、路上	家門口	菜市場	井臺（溪邊、水塘邊）	田間地頭	
	比例	91.1%	17.9%	17.9%	3.6%	3.6%	
	現狀	活躍	減少	維持	式微	沿海式微、山區減少	
	原因	必要活動的衍生	老一輩的交往方式	必要活動的衍生	洗滌場所回歸家庭	經濟發展沿海務農者銳減、山區有所減少	

往空間在人們使用比例中有所增加，但街道仍然是閩南人民不可或缺的交往空間，線性的空間被高效的使用著、收納著各種活動，散步、兒童嬉戲、聊天會友等。

（四）閩南傳統交往空間的現代意義

閩南傳統交往空間具有多重意義：當下片面追求物質環境，歷史記憶被發展掩蓋，人情疏離，交往空間是改善人際溝通的媒介；並且，傳統交往空間聯繫的大都是社會中低收入人群，優化其交往空間體現人性化關懷；另一方面，資訊時代不斷刷新著人們的交往方式，虛擬世界的交往越加繁榮，現實世界的交往空間就越具有意義：增進人與人在物理空間裡「面對面」交往的幾率，促進情感交流而更人性化。閩南傳統交往空間面臨生活方式變遷及觀念、人口組成改變等時代挑戰，不適應變化則淘汰於進程，唯餘一聲歡息；經由組織者、設計師、使用者等攜手，採取集思廣益的途徑適應性調整的傳統交往空間，在時代發展中孕育新機，充分融入當代生活。吸收其經驗策略，對相關設計和維護具有指導意義，本文試從閩南城鄉兩個範例來分析。

三、閩南城鄉交往空間適應性調整範例分析

（一）廈港片區

位於廈門島西南角的廈港片區是城市文明的搖籃，發祥於明代，歷史上幾度在漁港、軍港、商貿港之間切換，幾百年輝煌的崢嶸歲月與歷史財富。1800 年清嘉慶年間漳州阮、張、歐姓漁民遷居於此，之後陸續大批漁民、造船業等手工業者聚居，山海夾峙的有限地塊內見縫插針建設，逐步形成高密度、形態複雜的廈港片區前身。

五方雜居的人群背景帶來文化和需求的多樣性；高密度形成壓迫感，這兩個因素作用下很多空間都呈小而精的複合緊湊狀態，交往空間亦然。調研得知，在廈港傳統社區充當交往空間角色的廟宇、商業街、街頭巷尾、住戶門口地等處，在 2008 年廈港片區開始進行文化轉型的期間，內省加外援，形成現有以廟宇、商業街、文創改造區為主的交往空間，居民、遊客、學生、藝術家、設計人員等共存，廈港動態調整的狀態，讓人每去一次都有新驚喜。

（二）廟宇遍佈、生活化

　　滿地叢祠、相容並蓄是廈港片區的特色。漁民來自漳州九龍江、晉江甚至廣東，船業手工者來自惠安，不同職業和鄉土背景帶來了多樣的信仰，曾經多達40餘座廟宇3。留存至今有大小9座廟宇，分別是華嚴寺、龍王宮、龍珠殿、安武廟、田頭媽宮、會福宮、邱王宮、集福祠、媽仔宮（圖1），逢年過節人聚情融，許多已外遷的信眾返回廈港，與老街坊、親友共同祭拜，溝通感情。除了數量多，廈港廟宇還有另

圖1 廈港區域基本概況示意

圖2 龍珠殿送王船儀式

圖3 頂層龍珠殿底層咖啡

一個特別之處，多數不專門開闢地塊，沒有廣場，規模很小，神聖空間生活化，緊密結合民居，低調融入社區。與廟宇結合的民居常年開放，是街坊聊天的客廳，看護廟宇的人也是待客者，居民或是有計劃的前來聊天，或是在祭拜過程中隨機的進行交流，比逢年過節人頭攢動的熱鬧多了幾分細水長流的溫情，龍珠殿、安武廟、邱王宮屬於此類，是典型的廈港味道，在轉型中獲得了強化。除了沿襲傳統的祭拜習俗，廈港廟宇在文化轉型中出現了一種積極的配合，龍珠殿是其中的範例：重拾「送王船」儀式，吸引人氣，擴大影響面：龍珠殿的送王船儀式有悠久歷史，在文革期間曾經被當成封建迷信取締。在兩岸建立連接後，尤其政策明朗後，送王船活動續辦並申請了世遺。活動對於交往空間的補益體現在：第一，吸引與該信仰相關的各方人士前來廈港，包括臺灣信眾（廈港龍珠殿分支）、廈港外遷的老信眾、遊客、廈大學生、藝術家、學者、旁觀居民等，老親友、新面孔，彼此增進交往；第二，因龍珠殿送王船儀式在廈港片區的小廣場舉辦（圖2），設定了環繞社區、途徑大學路、蜂巢山路、思明北路到達海灘的遊行路徑，這種由點至面的擴展，與周邊社區、

機構都取得間接交流。進一步舍宅為寺，與時尚商業結合，提升廟宇接待空間品質，增加來訪的人群類型：龍珠殿置身商業街騎樓民宅頂層，是高密度形態產生的「立體佈置」，早年除了一層沿街開闢為茶店外，二三樓自用，外訪人員由小樓梯自由上頂樓；如今一二樓開設精品咖啡，包括岸邊小徑搭建為觀景露臺，空間品質提升利於吸引各類人群，廟和咖啡廳形成優勢互補，強化交往功能（圖3）。

廟宇的經驗體現為，充分發掘本地優勢——多元小型宗教作為現代交往空間的有益補充，強化神聖空間生活化的處理，宗教與優勢商業融合互補，提升廟宇接待空間品質，增加對多種人群的吸引力。

（三）商業街業態對象多元化、公共化

早期的商業街有魚行口巷、太平橋街，服務漁業及漁民生活；民國後，大學路至民族路取代之前的小街巷，逐漸發展壯大，成為漁業一條街；1980年代，部分漁業管理機構轉移至蜂巢山路，形成海洋水產一條街。傳統社區裡的商業街都只針對漁港居民開闢單一或者某幾個漁業相關的商業，物件單純。2006

年成功大道修建，影響了大型船隻的進出廈港，漁民社區隨之外遷，人員減少，漁港衰敗，多方的打擊，使得廈港如美人遲暮。2008年廈港的文化轉型扭轉了上述境況，有計劃針對各類人群，包括本地居民、遊客、學生、文創設計人員，相容各方需求入駐了多元的業態，主次商業街分工（圖1）：在主商業街大學路上形成正規店面，主要針對外來人群，開設文創門市店、特色餐廳、酒吧、咖啡廳（水吧）、茶店、食雜小賣、書店合計94個店家，提供人們公共交往空間，占整條街道163個店家的比例高達57.7%；尤其面向避風塢的狹長堤岸上被精品店搭建的灰空間利用成觀景平臺，如雨後春筍般生長，是遊人和居民駐足交流好去處（圖4）。在與主商業街T字交叉的蜂巢山路作為片區內次要商業街，針對本地居民輻射周邊的生活需求，採用「分時利用」的方法形成跳蚤市場，早晨提供居民路邊棋牌、下午是遠近皆來的平價海鮮市場、晚上地攤夜市（圖5a、b）。

圖4 避風塢創意店觀景平臺

圖5a 蜂巢山早晨流動棋牌點

圖5b 蜂巢山傍晚臨時海鮮市場

1. 工廠變身戶外潮地

　　沙坡尾是廈港片區發展較晚的地方，迄今不及百年。1950年代在沙坡尾避風塢彼岸建設了許多與漁業相關的工廠，如魚肝油廠、造船廠、水產加工廠（冷凍廠），大廠房及其戶外空間相對疏朗，與對岸

高密度居民區形成鮮明對比。隨著漁業的蕭條，交通不便等不利因素，工廠外遷，廠房閒置。在廈港文化轉型的期間裡，針對來訪年輕人居多的特點（背包客、大學生、藝術家），這些曾經的漁業工廠積極進行華麗的變身。其中冷凍廠改造為藝術區，建築內部提供藝術家工作室或設計室，戶外空間針對多項使用需求設計：用 12 片混凝土牆形成半封閉的廣場、留出通往周邊居民區的通道；冷峻光滑的介面、圓弧的接地，形成滑板、小輪車為主要活動，演出、創意市集、居民活動等多功能複合的交往空間，以相容的方式滿足不同人群，適應日益增加的戶外交往需求（圖 6a、圖 6b）。

2. 閩南周莊：南靖書洋塔下村

位於漳州南靖書洋的塔下村，一條河水呈 S 形潺潺流過村落中央，兩岸土樓沿河而建，山、水、土樓人家相映成趣，由此獲得「閩南周莊」美譽。在山水夾峙的兩塊扁弧形用地上建設民居，有計劃的將僅有的兩座圓土樓放置在 S 形河道拐彎處，於是村落整體形態有如太極，又稱「太極水鄉」。塔下村因河得名，因河而具有凝聚力，塔下村交往空間的討論也沿河展開（圖 7）。

塔下村傳統的交往空間有岸邊主街道（生活街道）、宗祠（德遠堂）、橋（主橋雪英橋、亭橋）、河邊洗滌區、田間地頭等。因為山區地理位置偏遠，又是經典的旅遊區，村落較完好的保留。然而中青年普遍進城務工，村裡以老人小孩居多，人群結構不合理，活力不足，這不只是塔下村的問題，很多土樓村落以及閩南鄉村都有類似的情況。塔下村通過合理調整交往空間，利用先天優勢，煥發了新的活力，主要表現在對岸邊主街道由生活型向商業—生活型街道轉型處理的方面，包括在空間層次、空間舒適性方面：

3. 水岸商街的交往空間層次優化

早年的塔下村，主幹道是河岸邊的兩條小卵石路面，80 年代初因為通車需要，通過佔用河道的一部分面積，挨著並低於卵石路約 600mm 的地方修了約 4 米寬的石板路——600 高的新舊路高差自然形成「行走」與「可逗留」的兩個空間層次，每家每戶門口基本都多了一塊鵝卵石入戶平臺（圖 8a、圖 8b，圖 9a、圖 9b、圖 9c）；後來，土樓旅遊提上日程，沿街的住戶開放沿街介面，形成商業店面，入戶平臺成為人氣繽紛的交往空間；尤其途徑

圖 6a 冷凍廠變身藝術西區

圖 6b 冷凍廠改造的戶外運動場地

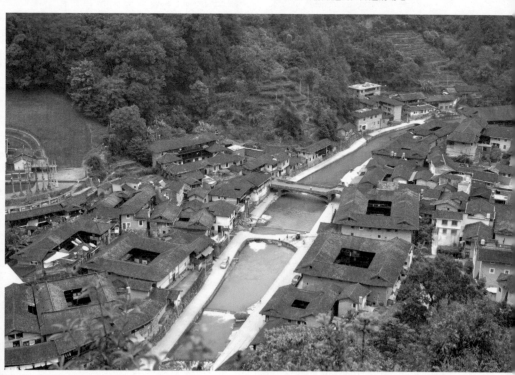
圖 7 塔下村鳥瞰

圖 8a 塔下卵石老路形成的交往空間

圖 8b 卵石老路交往空間 2

方土樓或圓土樓入口時，土樓內院與入戶平臺共同形成擴大的公共交往空間，正吻合了「社會交往將集體空間變成了社會空間」（圖 8a、b）──遊客可以穿行商街並流覽店面，或是逗留買特產，或是進土樓院落一遊，更可以駐足小憩品茗咖啡，看小橋流水，雲淡風輕；居民在此既營業也生活，土樓門口是居民們閒聊及家務的地方，路邊河岸旁有專供洗衣的親水準台。道路順河道呈 S 形蜿蜒，空間變化豐富，核心商街長 100 米上下，尺度合適。此處雲集了村落大部分的人氣，購物者、觀景者、居民、商家、車載旅客。兩岸對望，街頭街尾視線連續，「是有利於交往的空間機制」，人氣互相烘托，購物和休閒行為具有互動性，很多隨機性、計畫外的活動因此發生，活力充分提升。

4. 水岸商街的交往空間舒適性優化

　　村民在使用水岸商街的交往空間時候，針對空間的舒適性存在動態的調整過程，圖 9a、b、c 顯示從 2012─2014 年前後三年時間，商業街核心地段的餐飲店門口，灰空間由少到多，由活動式到固定式，由半遮蔽到全遮蔽，量和質都有所提升：在沿岸卵石地交往空間初期使用時，設置簡易的小茶座，用活動遮陽傘簡單對付中午的烈日，但是在夕陽斜照時以及陰雨天則效果欠佳；第二年及第三年商家改進了做法，現在採用竹棚作骨架，曲臂遮陽棚作屋面的方法，搭建起有農家風情的小竹亭灰空間；類似的民間遮陽棚，悄悄的出現在許多人家門口，呈現多樣的統一。簡單的操作不僅增加室內外的連續感，更是很大地提升

人在空間中的舒適性，契合當地的氣候特點，順應閩南戶外交往增多的情況。

四、閩南傳統交往空間的適應性調整策略

閩南傳統社區的交往空間有下列適應性調整策略，讓老舊社區產生新解，呈現持續的活力、飽滿的人情味、層疊的歷史韻味。

（一）相容、動態的調整策略

廈港片區和塔下村的經驗都說明，以相容的態度讓各種可能的外來文化、人群與本土文化、人群共生，互為補充，是閩南傳統交往空間的養分，交織出新的魅力。相容的態度還體現在除了視覺環境的提升，還應具有多功能，「在宗教、商業和娛樂之間建立聯繫」，吻合多種人群的需求，業態和空間設施配置。調研中當問及對交往空間的需求時，年輕人「有意思、吃喝便利、可觀賞」，老人「座椅、棋牌、衛生間」，中年人「泡茶、風景好」，遊客「可觀可憩」。值得一提的是，交往空間中應充分重視閩南茶文化的設施，大約 35—65 歲的人群，在戶外交往的時候，不約而同的提出「泡茶、茶點」的供應。許多現代的交往空間的環境設計精良，開放性很高，但是缺乏人氣，某種程度上是因為過於簡約而少了相容的魅力。

同樣，廈港和塔下村的交往空間都不是一蹴而就的，急功近利的大手筆容易形成明顯的斷層和異物感，「動態的、持續的改進優化」是他們又一個良性的調整策略，廈港從 2008 年開始，迄今 5 年；塔下村 2000 年以後逐步開發旅遊，整個動態的改造過程已持續近 15 年，08 年世遺獲批後，獲得較好的成長，「任何改變，都是小規模的，漸進的」。

（二）利用並強化地域優勢

具有廈港傳統特色的廟宇和街巷空間、塔下村風情的卵石老路和土樓院落，在交往空間的調整更新中，獲得了充分的尊重和新的詮釋，豐富了地域交往空間的層面，成為吸引人氣的籌碼。

這一做法也有利於突顯和保護地域特色，抵禦在城市化大潮中「現代化」的改頭換面而形成全世界趨同而單調的現代感，增加識別性和歸屬感。

圖 9a 2012 年塔下核心地段店鋪遮陽棚

圖 9b 2013 年塔下核心地段店鋪遮陽棚

圖 9c 2014 年塔下核心地段店鋪遮陽棚

（三）優化空間舒適性

　　調研中，當問及「戶外交往空間的優化建議」時，更多的使用者提出了空間舒適性的需求，例如「多種樹」、「有樹」、「有亭子」、「遮陽，有人捐款搭建了遮陽布棚後人明顯多了」、「活動陽傘」，這些建議充分說明遮陽的重要性；並且，塔下村主商業街小竹棚增加人氣、廈港避風塢岸邊創意小店灰空間日益增多等情況也都說明，交往空間要能逗留人氣，必須提升自身的舒適性，其中很重要的一點就是適應氣候條件，加強遮陽增加陰涼感、也可改善雨天的使用。這對於戶外交往空間使用人群和頻率都增加的閩南交往空間來說十分必要。關注可持續發展的馬來西亞建築師楊經文則直言「店屋前有頂的 5 英尺人行道能最好地發揮它作為一個多功能公共空間的作用。」尊重氣候實則也是地域化的一種隱性體現。

五、結語

　　廈港片區和塔下村分別是眾多閩南傳統社區的一員，他們社區裡傳統交往空間現況良好，在時代演進過程中，利用並凸顯了地域特色，滿足多元的使用者需求，增加社區的人氣和凝聚力，其相容、動態的

適應性調整策略值得關注和思考。

參考書目

1. 繆樸編著. 亞太城市的公共空間——當前的問題和對策 [M]. 北京：中國建築工業出版社，2007：10,15,17

2.[丹麥] 揚·蓋爾著。交往與空間 [M]. 北京：中國建築工業出版社，2002：13

3. 陳複授編著. 廈門疍民習俗 [M]. 廈門：鷺江出版社，2013：122,184—185

4. 政協廈門市思明區委員會編. 思明文史資料（第八輯）廈港記憶 [M]. 廈門：廈門市大東德彩印公司，2013：177—179

5.UED. 老廠房與藝術區——廈門沙坡尾冷凍廠及環境改造 [EB ／ wechat]. UEDmagazine, 2014—10—21

6.[荷蘭] 赫曼·赫茲伯格著. 建築學教程 2：空間與建築師 [M]. 天津：天津大學出版社，2008：135,172

7.[英] 伊莉莎白·伯頓, 林內·米切爾著. 包容性的城市設計——生活街道 [M]. 北京：中國建築工業出版社，2009：63，74

精明營建：朝向可持續的未來

華南理工大學建築學院
孫一民　常務副院長

很感謝這個機會，今年八月份第一次來台灣，所有的東西都蠻新鮮，有些奇怪的感覺，很像到處看一些相似的東西，有些感覺非常熟悉，但其實又有段距離。

我被培養的時候是做體育建築，後來的研究，包括我今天的同學，旭原先生也有來，在麻省理工的時候有機會一起學設計，對我影響蠻大的，談到可持續性有很多的說法，中文有各種解釋，我喜歡永續這詞，大陸還是叫可持續性，這幾天都在討論城市，也解讀我們感受到的台灣像前天宜蘭，與大陸還是有相當大的區別，我感覺基本的比例到整體背景都是相當大的差異。

一、全球化下體育建築現況

這是深圳發展的狀況，然後我們經常分析都會拍這些照片，我們真正建造的基地就是這個狀況，這是在廣州的周邊，甚至北京、南京、上海的周邊都是差不多的，都是一種狀況。所有的規劃都有，（圖1）建設也在做，到底是個什麼樣的國際關係，很多東西都在消失，各種尺度的東西都在集中進行，是我們必須面對的現實，台灣是一個不同

的背景，這兩天我們感受到的是黃聲遠先生的做法跟創作基地，跟我們面對的是完全不同的尺度，也是我今天要講的結合的東西。

在大陸建築業有一些統計數據，這樣 GDP 的比例，我們消耗的資源，我也不想重複了，談大型公共建築，所謂大型一般是講兩萬平米，大陸是公認標準，涉及到很多投入，在大陸來說，公共建築多涉及到建築師敏感的項目，有個比較，嫦娥奔月計畫是 14 億，我們國家大劇院就是 36 億，奧運主場超過 40 億，CCTV 已經超過 50 億，本身大型公共建築有結構技術、材料技術、功能的發展，今天大家津津樂道的知名建築師，成名作品都是公共建築，很多建築師都進入大尺度的設計，雖是建築師最大夢想，但對城市卻是大災難，同樣情況不只發生在我們這，日本有一本經濟的雜誌，談到東京奧運會的建築，主場基地準備把場拆掉做新基地，東京開始有奇奇怪怪大改造，這本雜誌回顧 1964 的東京奧運會，我們看到這樣一個尺度的東西，跟我們平常理解日本建築的水準在不同比例，儘管在做削減。但看到申請的八項方案，找不出替代 ZAHA 的東西（圖2）。

圖 1

　　早在 1964 丹下健三已把當時的日本建築推到了國際上，經過這麼多年我們看到東京還是個混亂的基地，最後造成背後一些內在的關係，這種狀況在發展中國家有些不一的情況，在日本群星建築裡有這樣的作品，哭泣的可能不只妹島，而這情況往前推，中國大陸其實也有這樣的階段，大量作品都是國外建築師在中國完成，有些啟發的作用，台灣建築師這 10 年在大陸的缺乏與流失，同層面我們應該去探討，顯然他們受到好的建築環境，不過往往會發現基本問題，鳥巢從投標方案開始，設計還蠻喜歡的，真正把它放在體育建築層面的話，包括實景的觀察，問題還是蠻多的。這些照片我第一次感受到他的加工方式和人的比例尺度，所有構件都需在現場安裝，滿場都是鋼構架，幾乎把鋼構架的結構原理在現場鋪設起來，目前在大陸施工狀態，可以說必然有鮮血的代價，用低價勞工、農民進來，事實上在奧運工程進行到中間時，我們設計單位也被叫去開會，以另一個名義去開會，那時強調工程安全，因為已經有死亡的代價，從裡邊的角度可以想像，建築要以多複雜的方式實踐，最後換到的是怎樣的代價。

圖 2

　　去年在紐約時報，一個評論提到中國大陸建成的建築幾乎等同於埃及金字塔的狀況，同樣水立方最初提出很新的結構形式，提到材料的先進性，可以防燒，但現場，設計者花很大的精力，非常寬的水池，把觸及到的人員全都隔離開，對有大量人流出現的公共建築來說其實是兩難，原本希望觀眾遇到緊急狀況可以疏散，儘管投標是非常夢幻的結果，但在現場細看，表現材料不像當初渲染的，這是奧運會結束兩個月的狀況，現場我們可以看到在每個氣泡後面都有一個結構，算是非常激進的構件，但看到另外的

管道，這些管道在每個氣泡都有分支，因為要保持氣泡的一個壓力，表示這樣的表皮要持續 24 小時給他壓力（圖 3），否則就是我們表皮沒有充氣的狀況，做為一個標示性建築，背後代價非常高，最後的效果我不知道該怎麼評價，看到非常複雜的管道系統只為了增加氣壓，表面所謂最潔淨的材料還是用人工方式清洗（圖 4）。

　　國外建築師他們來中國曝光只是做建築合作，中國另個項目國家大劇院，巨大水池，觀眾在地表和大劇院是隔開的，要從地下進去，退場也要經過地下，在建設時我在

現場看到一比一覆蓋的材料模型，是副結構的複合技術板，所有保溫都在這邊完成，外面有漂亮的鈦金屬，像蓑衣一樣，既不保溫也不透水，沒辦法防水，旁邊和玻璃面交接，非常華麗，內部結構噴上耐火的隔音材料，是所有美國 MBA 場館常用的材料，善於吸收聲音反射，幾年後我到現場，發現內部的球體

被銅板完全覆蓋，反過來想這些新材料是要做什麼？跟都市環境及內部沒有經過認證就這樣完成，同樣庫哈斯在建築投標時，非常精明把中文放在建築的表面，04 年我在歐洲無意間看到他個展，這建築花了50 億，內部據說超過百億，關鍵是從奧運到結束，08 年到現在原本說08 年完工。

圖3

同樣深圳庫哈斯的一個作品，就是這樣一個尺度，把它懸挑出來，裡面還挑空，我受到的建築教育完全不能理解，但這樣的建築，造成非常大的影響，03 年到近幾年，中國大陸重要的公共投標，這種手法都出現了，初期以致敬的方式中標。其他建築片面的強調標誌性，所有

圖4

建築都希望有標誌性，但更多是庸俗化、和規模上的攀比，最大的弱點是與城市沒有的關聯性，包含功能設置，我的解讀是前期決策的溝通，總體來說，大型公共建築問題，要放在更長生命週期去看，前期決策是非常重要的，早期研究也很重要，這跟體制下的建築師有很大的差別，大陸建築師很努力在前期影響，也有一些研究的角度去做，在我們體制下，建築師對社會也是必須要做的。

二、城市紋理連結

　　談到城市關聯性，台灣背景應該可以談得很清晰，這樣的封面在95、96年的時候看過，中國城市也有特殊的肌理，可惜現在看到完整的也不多了，有時也要看一些日本的，回到中國局部，群體及標誌性能夠建造環境的關聯，即使有些探討東西方實際上是有關聯的，就是合理東西是相似的，差的東西才是千差萬別，好的共同內容應是大家共同去尋找的，我唸書時教授做一個競賽，我個人感覺蠻重要的，學校有條主要道路，他想把空間縫合起來，把橫斷的空間作一系列創作，我覺得這是很有代表性的做法，美國建築師耐心的把這樣肌理留下，

再用新手法縫合，雖手法不同，跟前天在宜蘭看到的做法不同，也包括了很多台灣建築師，包括郭建築師，今年才開始瞭解，我們都在不同地方跟背景嘗試這些東西前年我見到美國老師在中國交流，他說奇怪你還保留我們那麼多圖，因為對我內心影響其實蠻大的，這是他的建築，這張圖我印象蠻深，是個體育場所，最後我們關注的不光是建築形體，更關注整體氣氛（圖5），我們所受的教育大部分是談大型建築本身，所以第一次看到鬥牛場圖片時，我還蠻意外的，因為在7、80年代，大陸使用的外建史課本談到鬥牛場，我們只看到建築形體，所有描述不會談到周邊都市關係，我看到這張圖才知道它其實是在都市裡（圖6），到現場才發現，他和街道城市有密切的聯繫，其實大型建築在北美，很長時間都是一個獨立性的關係，這種方式對中國也一直有影響，同樣十幾年前在美國的實例，克里富蘭的體育中心，他這體育建設可能是為了改造舊城，把這樣的大型建築放回舊城旁，但最後這是由城市設計公司和兩個建築公司聯合完成，其實這兩棟都沒有像我們完全遵守單棟建築本身機能的要求，而是服務於都市整體關係（圖7），這樣的大型建築介入的結果，

圖 5

對美國第一個宣布破產的克里富蘭來說，在城市興起上起到很好的作用，其實單從棒球場解讀上很多形體不需要這樣，但它其實是為了完成周邊一系列城市肌理的吻合，讓疏散的人群消費能在單趟完成，把城市轉為良性循環，這些規劃對我影響蠻大的，因為同樣都是體育中心，大家可以看到我們的模式，87年在廣州舉辦的全國運動會，也是中國大陸第一個在7、80完成的大型體育中心，裡面是體育場、游泳館這樣的空間，這就涉及到政績標誌性的追求，在各種情況下，這是南京、上海、天津的體育中心，有日本美國的，很多看來還是很類似，美國在廣州的作品中，他們沒有把在國外遵從的理念帶來，只帶來一個新物體，然後拿走贏的標書跟設計費，這樣留下消極的空間型態其實對我們城市影響代價高昂，也帶來體育建築設計上惡性循環的狀況，所以下面我介紹幾個我參與的項目。

三、參與項目

(一) 華中科技大學體育館

12年前去參與的投標，他有個現存體育場，新體育館就希望通一條路加一個門，把體育館放在這，但當時解讀現場，覺得可以用別種方式，所以我們改他的規劃，作為建築師投標是有很大的風險，基本上破壞了初始條件，有可能飛標，

圖6

我們是這樣做，我們把道路調整湖留下（圖8），然後把體育館放到這，意外中標，然後完成，項目雖然不是很大，後期設計也交由當地設計院做，改動很多，但教了我們一課，並不是所有條件你都要遵守，你要把視野跟研究擴大到另個範圍（圖9）。

（二）中國農業大學體育館－北京奧運摔跤館

兩年後，又有機會參加奧運會投標，地點離鳥巢不遠，在中國農業大學校園裡，校園旁邊有高程，還有一些老建築，是非常密集的狀態，比淡江校園密度大，我們做一些基本狀況分析，不同設計單位有不同作法，基本上畫總圖大家會把整個校園畫出來，但手法不一樣，有的只表現自己的建築，為什麼？因為畫出來，就會發現形體有問題，裡面建築需要非常收斂的做法，最後效果圖表達時把現場的場景都改變掉了，我們沒這樣做，沒變很多，還是用國外學到的一層層分析，老老實實地去做，推導我們認為建築該有的位置，包括日照分析，這是我們當時投標的總圖，我們把重要的建築關係表達出來，包括陰影（圖10），這一萬人的體育館從視覺角度應該是圓形的，但在現場感覺要一個收斂才能跟群體環境更好些，並

圖7

為同學增加可能的公共空間，投標
現場我們是唯一做校園整體模型的
投標方，幸運是進入前三名，半年
後中標，這是投標後的修改圖，建
成後的形體（圖11），這裡面其實
功能分析上蠻複雜的，包括賽時賽
後轉換，甚至入圍後，每家都在比
拚一點點控制，雖然是做大型建築，
但常碰到最沒錢的甲方，高校都投
入很少，有些地方為減少鋼結構，
要特別處理，包括每面注意無障礙，
都需很細緻的考慮，深化一點一點
降低高度，收縮這個塊間，最後達
到合體這樣的小型空間，能用鋼筋
混擬土我們就不用鋼結構，可以減
低造價，其實它有一個賽後轉換成

圖8

游泳館的可能，這是最後的效果，
我們創造大量天光（圖12），因賽
後需要低耗能但給同學更多使用可
能性，除摔跤比賽外，我們還準備
特奧會坐式排球比賽，天光還要考
慮到正式比賽的遮蔽，雖然有很多
高科技方法，但我們用最簡單的電
動控制垂直窗簾，因為比賽時需把

雜光對調，用專業燈光輔助，是賽後能好好使用的基本前提，場館在比賽前被宣布為奧運會最便宜場館，奧運會結束多年後，一個材料抱獎，北京奧運會的使用效率問題直到倫敦奧運會前才開始被媒體關注，這時大家更多是去找鳥巢的矛盾，很少關心從良好建築裡學到什麼東西。我們自己看，事實上有些內容一定要做超出業主範圍，要自己想，平時要打好基礎，在大陸來說我們這種高校設計師，要花許多精力投入做研究，好處是增加中標可能性，甚至日後評講會更好，另外也是高校應有的責任，教師型建築師這種工作我想都是該做的，也是你做教師與其他商業建築師不同的，商業建築師有很多東西做，但是需要堅持不同的道理，從這角度看，我對

黃聲遠建築師的理解應該就能用不同角度解讀，如果不走那條路，應該走哪條，而作為學生呢？你們經歷跟我們是完全不一樣的，應該要想清楚怎麼做而不是跟著同學。

（三）北京工業大學體育館—北京奧運羽毛球館

同時還投了另外一個標，羽毛球館，同樣剛開始就做很完整，當時現場其他投入單位重複我們沒採用的方式，因為在前面研究的投入，所以最後競標時對我是有的，所以很幸運也中標了，在奧運會這是羽毛球館，是第二便宜的，所以基本上北京奧運最便宜兩場館都是我們完成。（圖 13.14）

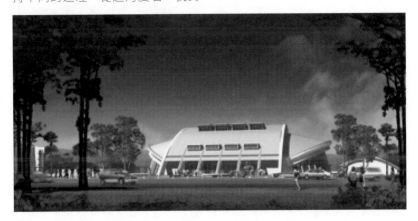

圖9

圖 10

（四）廣東奧林匹克游泳跳水館

同理念，亞運會時也完成了游泳跳水館，是非常簡潔的結構方式，包括簡化施工的技術，並提供天然光跟通風可能性，這是室內使用時的效果（圖 15）。

（五）廣州亞運武術館—廣州南沙區體育館

包括亞運會的另個場館武術館，也是蠻簡單的形體，和代代木平面關係是很像的關係，甚至有審查專家最後說這就代代木，但其實是不同形體上的關係，有內部的天然採光（圖 16.17）。

（六）廣州亞運柔道館—華南理工大學大學城校區體育館

這是我們學校體育館，用不同的鋼混結構，裡面增加了適應氣候條件的天然採光，中間有頂部強制抽排風功能，包括用地形，讓日常使用不用開空調，也能透過通風改善室內氣候條件，增加更多使用，

圖 11

這點得到國際的認可，包括剛才亞運場館也是同樣的結果，奧運會後我們其實還在做，其實體育建築在大陸來說，總體數目還很缺乏，但投標就需在更大範圍裡找更多依據，從城市角度入手是我們一直堅持的（圖 18.19）。

（七）江蘇淮安體育中心

可以看到一個基本型態，兩種可能性都要顧，相對具有標誌性的一種 free standing，同時要考慮都

圖 12

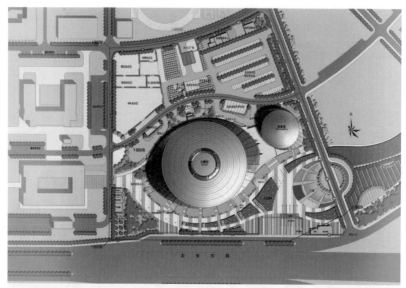

圖 13

圖 14

圖 15

市周邊紋理，事實上，最後草圖分析跟大家做的不太一樣，包括統一周邊地區，設計規劃部門都蠻喜歡的，想說第一次看到做體育建築在做城市設計，已經建成了，最後結果基本上達到了我們對城市的要求（圖 20.21）。

圖 16

（八）廣東江門體育中心

　　最後一個項目是最近在施工的江南體育中心，這地段附近有房地產開發，旁邊是城市的社區，這是直到最後招標的概念（圖 22），據說是當時被政府官員首肯項目，其實主導我們所有參賽單位，大家做法都把建築放在中間，剩下就比型態標誌性，我們其實想到的是除了滿足大型賽事和全民健身體育中心外，還希望把它融入城市的體育公園，探討基本的結構，同時研究類型，得標時我們很多內容在探討功

圖 17

能，建築形體有些微改變，比如這塊我們把體育場游泳館結合在一起，游泳館打碎了布局（圖 23），它和周邊城市肌理很方便，因為靠近小街區，這樣的步行聯繫方便起來，因為游泳館是賽後對居民影響最大

圖 18

圖 19

的,我們改變他的 proposal,最後我們提出中間用各種開放空間形成一個大型公園(圖 24),旁邊場館用非常密集的方式來完成一個小環境,因為很密集雖然體型不大,但標誌性也有一定的突出,最後中標,這項目許多事目前正在協調,我想這些年的實踐,在中國大陸背景下,包括教書跟考慮更多責任性的東西,雖然大家都要實踐,都想中標,但需考慮最後給社會跟都市是什麼狀況,大家回想到前面開頭那幾張,要記得所謂在地是什麼在地,這樣你在另個狀態才會想得更充分,這些東西後來你發現有相似性,我發現我喜歡的老師,做的這種空間,無意中我們作品也出現了,儘管我在北京南京的時候不多,但我們可以找到相似的場景,建築手法可能各種各樣,但我們同在一塊大地與藍天下,如果有共同理念,我們做的將會有更多的相似性,謝謝大家。

深化实施总平面图

圖 20

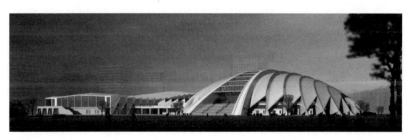

圖 21

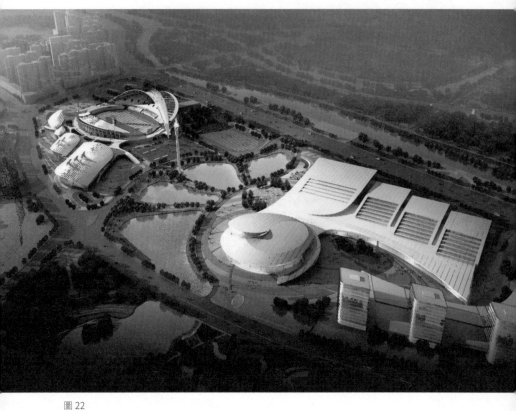

圖 22

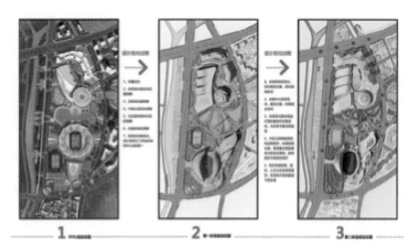

圖 23

圖 24

古村落一夜—金溪古村落解讀

武漢大學城市設計學院
王炎松　教授

「金溪古村落群」是指贛東金溪縣境內保存下來的數百座古村落，數量之多，範圍之集中，建築之精美，被專家指為江西明清古村落的典範。金溪的古村落，是江西鄉土建築的傑出代表，它們宛如遙遠的星辰，孤獨地懸掛在靜謐的夜空。

一、金溪古村落群簡介

金溪乃古臨川文化的發源地之一，素有「大儒故里」、「雕版之鄉」的美譽。自宋代建縣以來，古邑人文蔚起，延至明清成一時文化之名邦。這裡有大儒故里，青田義裡九世同居、闔門百口，名揚四方；有聖賢後裔之鄉，堅守古訓古風，延續忠孝節義美德；有科舉人才之鄉，每座村落都崇尚科舉，且耕且讀，宋元明清，金溪籍進士達 264 名，其中不乏狀元、榜眼，人物輩出、遍佈鄉野；有雕版刻書之鄉，走出田間，信義行商，積累財富營造家園——因此金溪古村落的遺存，絕非偶然，它們格局完整，風貌獨特，保存完好、量大集中，不僅江西罕見，在全國也堪稱絕版，它們是中國明清儒耕文化的縮影，是天地人神在金溪大地上的交集，是中國悠久儒耕文化的明證。

金溪縣域內保存大量的明清古村落群，它們類型豐富，格局完整，建築精美，堪稱當代中國古村落的絕版真品。金溪縣古村落群和民居建築是江西地域建築特色之源，與當地的自然、地理、社會文化等因素融合，沉澱為這個區域所特有的村落風貌和建築形式。金溪古村落群是江西優秀的地域和民族文化的載體，以整個縣域的範圍和驚人的數量展現在給人們 600 年以來中國儒耕文化的廣闊社會場景，是展示和見證地域文明、建築文化的視窗，反映該地區人與自然、社會環境的適宜關係，具有極高的遺產價值。

古村落群內保存大量明清時期的古民居、古祠堂、古書院、古村廟、古牌坊、古井、古橋、古道等，跨越明清以及民國多個時代，其建築技藝精湛、裝飾細膩，尤其是大量明代建築遺存，具有極高的建築技術與藝術水準，代表了中國農耕文化時期不同歷史階段所在文化區域民間建築藝術的最高成就，也是研究中國古代建築技術與藝術的珍貴資料。

走進金溪，既是個人的學習與探索，也是帶領和引導年輕人學習和珍視民族文化的一部分。帶學生

圖 1 褐源的門坊

走出課堂，走向田野，不是我們的獨創－與學生共同體驗生活、感悟文化、體會人生－當代，這種實踐顯得更為必要！

金溪古村落，格局完整，分區明確，路網清晰。以類型化的公共節點和重要建築元素來串聯村落內部空間。如水口、村廟、門坊、祠堂、水塘等，把世俗活動空間與田園勞作空間、神靈祭祀空間以及普通居住空間分配得井然有序。起承轉合，層次分明，空間豐富。並根據各自的地形環境和佈局構思，形成具有共性，且各有章法、個性紛呈的村落肌理。

雖然，在金溪這樣人口不足30萬的小縣，古村落的組織應該有類型化的特點。但是，類同的元素，組合起來，風貌千變萬化。這裡面還有很多奧妙，建築單體類型多元，各種細節耐人琢磨，它們年代重疊，達500年。悠久的年代，豐厚的遺

存，質樸的形象，如何切入，如何閱讀，如何品評？一在格局，一在體系，一在細節元素，一般的研究和分析不外先總後分，但今天我們不妨反其道行之，先從建築元素開始，一一比較，最後再得出它們的全貌。

二、村落主要公共構成元素舉例

（一）村口門樓——城堡的邊界

金溪村落的圍牆雖然大部分已經毀棄，但是幾乎村村留有門樓。門樓是金溪古村落格局中一個重要的構成元素，一般是一村共同的進出口。它擔負著進出一方聚落關口的功能；同時昭示一個村落對外的第一形象，還反映出一個村子的精神氣。這裡說的門樓，只是一個統稱，大多數不一定真正有樓，按實際的做法，其實應該分為門樓、門坊（券）、門屋三種。按照位置，村落的公共門樓又分村口門樓和村落內部裡門兩種。（圖1）門樓和村牆，構成了一個個完整的鄉村城堡，這種城堡不是莊園式的，而是聚落式，或者說這是中國鄉村的城堡。門樓的存在，是古村落整體格局存在的重要標誌。我在其他地區考察古村落的時候，很難見到如此眾多

圖2 印山村的門坊

的完整的古道門樓格局，為什麼？是因為破壞嚴重，還是原本就沒有做到如此完整？不得而知。金溪的古村落，幾乎可以說是反映明清古邑古鄉完整畫面的孤本。（圖2）門樓後面是什麼？是一個巨大完整的規劃空間藝術品，是整個家族的煙火人氣，是鄉紳代表的聚落公共空間建設，是聚集的公心，是個體的回報，是樸野的守禮，是凝固的教化。（圖3）

我們何時能夠再一次收拾起本民族文化的從容和優雅？舊的文化尊嚴被褫奪，新的文化內容還很粗放，反映到居住和建築上。粗糙苟且和弄虛作假，對什麼都缺乏虔誠，成為現實生活的通病。因為這是這裡時已經失去了敬畏，一任欲望膨脹和囂張——這正是我們需要警惕的。

（二）村廟與祠堂——精神的凝結

村廟是民間壇廟的一種，主要的功能是祭祀，但是這種祭祀一般是對於村落以外的某個神靈。竹橋的村口那株四人合抱老樟樹下有一座錫福廟，錫福意思就是賜福，廟

圖 3 竹橋的門坊

的規模不大。印山村泰山廟，它孤立於村外，我們匆匆路過，僅僅看到它是一組很考究的建築，有兩縱院落，並非一幢獨立的房子。（圖4）祠堂的建造緣於村人祭祀、聚會、議事，完全是一個公共場所，其中祭祀是第一位的。凝聚血緣宗親，維繫宗法社會的權威。（圖5）金溪古村落都有祠堂，祠堂在村落之中，一般是建築規制和建築品質最高的，其中很多是保留完好的明代建築。就目前所見到，金溪祠堂的第一方陣，是崇麓鄒氏祠堂，東崗山傅氏祠堂，黃坊車大公祠和竹橋的文隆公祠等，

非止一處建築，彰顯了明代的風度。明代祠堂，清代祠堂，明顯的不同，究竟是什麼呢？就建築本身來說，整體氣象就是樸素，渾厚。那種木構的，是渾然一體。

但是怎麼就能說清代祠堂不樸素，渾厚，不渾然一體呢？個中意味，沒有經過比較，尚不能體會。

（三）牌坊——教化的標誌，領域的界定

據金溪文物所吳所長所述，金溪目前發現有十六座明代牌坊，這些牌坊，絕大多數隱身在村落當中，

是村落格局的一個重要組成部分，它們是金溪古村落「儒耕文化」的重要寫照，不僅代表了當年的榮耀，也在這塊土地精氣神的凝集，透過牌坊，仿佛可以看見，這些崛起於鄉裡的傑出人物，向我們投下他們高大的身影。金溪的牌坊，功能大致分為兩類。一是旌表個人的，一種是旌表家族的。表彰的內容，或是家族高風，或是科舉、功勳以及「忠、孝、節、義」四德。

「名薦天朝」坊位於琉璃鄉蒲塘村，別稱「旌義坊」。牌坊坐落在村落東側蒲池西岸，坐西朝東，高 6.10 米。「名薦天朝」坊是明仁宗朱高熾為表彰該村秀才徐積善捐糧賑災義舉而建的牌坊。牌坊建於明朝洪熙元年（西元 1425 年），距今已有 589 年，是金溪縣現存年代最早的牌坊。（圖 6）

澳塘「大夫文光」坊位於琉璃鄉澳塘村南古道北側，周家宅旁，坐北朝南，高 5.15 米。牌坊建於明嘉靖壬寅年（西元 1542 年），其距今已有 472 年。這座牌坊的特別之處在於正反面都有刻字，牌坊正面額楣正中橫刻「大夫坊」三字，右邊小字書：「知府顧霶」，背面額楣正中橫刻「文光」二字，右邊有

小字：「撫州府知府曾汝檀同知黃思親通判謝適然推官陳知縣馮元縣丞季庭桂主簿黃」落款「嘉靖壬寅年十二月吉旦立」。（圖7）

另外還有道路、池塘、風水林、祖墳等公共元素

三、村落賞析

金溪目前有竹橋（第五批名村）、滸灣（第六批名鎮）、東源（第六批名村）被列入中國歷史文化名鎮、名村。

（一）雙塘竹橋

竹橋是金溪古村落中街巷肌理最完整，空間組織最為豐富的代表，已經被列入國家級歷史名村。（圖8、9）

（二）琉璃東源

東源不僅規模龐大，而且佈局緊湊。村裡有句民謠「上有東源曾，下有水南饒，五湖四港，石板街坊，磚結圍牆」。（圖10、11）

（三）滸灣

滸灣是「江西四大古鎮」之一，因水而興，因書而旺。（圖12、13）

圖 4 祠堂的柱基

圖 5 竹橋文隆公祠

圖 6 旌義坊

圖 7 澳塘「大夫文光」

圖 8 竹橋水塘

圖 9 竹橋總門樓

圖 10 東門坊「龍光祥發」

圖 11 主街

圖 12 後書鋪街

圖 13 前書鋪街「恆門」

（四）琉璃印山

好石頭好風水成就好人家。（圖 14、15、16）

（五）陳坊岐山（柘崗王安石外婆家分支）

辛夷花開處，安石外婆家。（圖 17、18）

（六）琉璃中宋

鬆散的佈局，錯落的空間。（圖 19、20）

（七）合市後林（林家）

著意營造的化外之地一保存完

好的古堡格局，秩序井然的街巷空間。（圖21、22）

（八）琉璃北坑

　　緊湊的古堡格局，巧妙的圈狀街巷路徑。　（圖23）

（九）琉璃月塘（王家）

　　荊國世家、金陵衍派門樓，鳳山為屏的風水。（圖24）

（十）合市龔家

　　「燕翼貽謀」建築的院落佈局，精美的材料施工。（圖25）

圖14

（十一）琉璃尚莊

　　一条溪水環繞，四面門樓進出的整體格局。（圖26、27）

（十二）琉璃謝坊

　　起伏的地形，彎轉的巷弄一疊山節烈後裔，明代四傑揚名。（圖28）

圖15

（十三）合市大耿

　　門內水塘，中心祠堂、內外門樓一麟閣榜眼鼎第，鐘嶺元水耿橋。（圖29、30）

（十四）合市耿橋（徐家）

　　精緻緊湊的小村格局，臨水民居組團一庭院喜臨水，小村一樣美。（圖31）

圖16

（十五）琉璃小耿（徐家）

金溪境內最精美的明代牌坊之一路邊可以看見的「南州高第」。（圖32、33）

（十六）滸灣黃坊

雜姓聚居，組團分佈，大村骨架，磚石精美巷弄。（圖34、35）

（十七）秀穀楊坊（張家，劉家）（圖36、37）

完整的格局，錯落的組團，街巷與水渠的組合。

（十八）黃通鄧家

贛閩古道（商道）串聯的格局，古道上的「忠義世家」。（圖38）

（十九）對橋暘田（鄧家）

千煙之村，向陽人家。（圖39）

（二十）琉璃下宋

圍牆尚存的小村格局，一路邊的邂逅，下泉的行宮。（圖40）

（二十一）對橋太坪（吳家）

風水盡隨狀元去，延陵世第傳千年。（圖41）

（二十二）琉璃澳塘（周家，舉人）

雜姓聚居，各姓組團的整體佈局。（圖42）

（二十三）琉璃蒲塘

兩組水塘，兩個組團，有金溪最美的牌坊一上下天光盡在百池秋水。（圖43）

（二十四）合市東崗

山邊，兩個水塘周圍的整體佈局一藏身山中的精緻。（圖44）

（二十五）合市遊墊

五座門坊引導的巷弄一一橫五縱敘述一個人（明代侍郎胡桂芳）的榮華。（圖45）

（二十六）左坊後龔

古樹、池塘、祠堂的畫面構圖一紅軍去後已荒蕪。（圖46）

（二十七）合市珊珂

臨水的畫意展開面，入村的斜坡，高低的層次，緊湊的格局一美人需藏身，莫怕人不識。（圖47）

（二十八）陳坊城湖（王安石外婆家一支）

環水格局，沿湖展開立面一湖水有情化明鏡，古村遲暮美不減。（圖48）

（二十九）陸坊義裡（陸九淵故里，狀元陸肯故里）

聖賢的故里，井然的佈局。（圖49）

（三十）陸坊下李

村外青田河，團狀建築組團—桂花香書院，青河繞村郭。（圖50）

（三十一）琅居疏口

拂塵的格局，煙雨的池塘—拂塵飛來化淨土，良園美池煙雨中。（圖51）

（三十二）合市鄭家（李家）

牌坊面水的格局—兩面牌坊構成的精緻。（圖52）

（三十三）合市崇麓（鄒家）

串聯的格局，蜿蜒的小溪和石板路—最是一股清泉水，串聯人家入夢來。（圖53）

（三十四）秀穀褐源（鄭家）

面向池塘和田野綿延的展開面，門坊、圍牆包裹的完整組團—撲面而來的宏大展開。（圖54）

（三十五）雙塘（周家）

明代柱徑比的典型—僅存的祠堂不辱沒明朝的氣象。（圖55）

（三十六）合市戌源（周家）

週邊封閉的格局，小橋流水的主街—被圍起來的秩序。（圖56）

三十七）左坊蕭家

小巧整體的格局——荒涼是它唯一的奢侈。（圖57）

（三十八）左坊彭家渡

老街串聯的格局—曾經的清江渡口。（圖58）

（三十九）左坊後車

大村街巷的格局—溪流那邊整齊的街巷。（圖59）

（四十）合市車門（周家）

緊湊的格局—荷塘那邊的愛蓮人家。（圖60）

（四十一）合市杭橋

輻射狀的街巷的格局—進入門樓後廣角的場院。（圖61）

（四十二）合市全坊

輻射狀的街巷格局—弧線路徑通村前，孝義傳家留古村。（圖62）

（四十三）合市坪上

大村的格局—文武世家進士多。（圖63）

（四十四）滸灣中洲

大村的格局—解元舊第憶舊榮。（圖64）

圖 17 大夫第

圖 18

圖 19

圖 20

圖 21

圖 22

(四十五）秀穀人瑞裡（鄭家）

完整的小村格局，精美的村口牌坊一長壽之村也荒蕪。（圖 65）

（四十六）對橋大拓

村口的宋代古橋一古橋那邊的古村。（圖 66）

（四十七）何源孔家

聖裔後人也寥落。（圖 67）

圖 23

（四十八）何源孔坊

大村的格局一名副其實千煙家。（圖 68）

（四十九）合市斜塘

上中下莊，李家傳芳。（圖 69、70）

圖 24

（五十）陸坊橋上

流水穿村、流水穿屋的格局。一象山故里究何處？青田橋上聽濤聲。（圖 71、72、73）

圖 25

圖 26

圖 29

圖 27

圖 30

圖 28

圖 31

圖 32

圖 33

圖 34

圖 35

圖 36

圖 37

圖 38

圖 41

圖 39

圖 42

圖 40

圖 43

圖 44

圖 47

圖 45

圖 48

圖 46

圖 49

圖 50

圖 53

圖 51

圖 54

圖 52

圖 55

圖 56

圖 59

圖 57

圖 60

圖 58

圖 61

圖 62

圖 65

圖 63

圖 66

圖 64

圖 67

圖 68

圖 71

圖 69

圖 72

圖 70

圖 73

12／4 工作坊演講討論

主持人：黎淑婷
與談人：孫一民／薛佳薇／王炎松／郭旭原

同學：

想問王老師一個問題，當你在縣裡看到那麼多聚落的時候，可能有很多相似性，例如材料、結構、空間，你說看過一百個，你看到後面的時候，相似性越來越高，最後你看到的意義是什麼？因為分別的東西越來越少。

另外要問孫老師問題，剛剛你說國家大劇院、鳥巢等，大陸有個紀錄片就是為中國而設計，這些建築師都是被標榜的建築師，大陸很多建築師都在跟權力較量，如果你去採訪市民，不是建築學科的，他也希望城市有這樣的項目，他們在乎新的效應，他們會覺得庫哈斯的大褲衩非常好，中國就需要國家大劇院或國際建築師參與，那你觀點是什麼？或你如何跟市民去交流？

王炎松：

這個問題不只你在問，很多人都有這樣的關好，都會上癮，這是第一點，第二點是我何止看過一百個村子，三萬個都有，福州有 11 個縣，我看到福州另外幾個縣，我今天村子只有 25 個，你看到是他的一樣，我只說一句話概括，我剛剛說我 2011 年垮掉的是吧，殘疾，我感恩我能站起來了，我還要感恩的一條，身體康復讓我更有耐心，更有細節，我覺得每個細節都學不夠，可是你覺得我很自私，只會吸收不會付出，那我覺得孫老師可以看到希望，他們做得很好很細膩，你剛問我回到原來的東西，我說這些老師可以做得很細膩，向我們這樣的中年人，我 2011 正好 40 歲，你喜歡、你珍惜的，你就明白了，你做不到的，你放棄吧，我就做我自己的事，福州這地方我走了兩百多個村子，我恍然大悟，這世界是多麼不一樣，有人鼓勵我沒有最精采，只有更精采，我還有期待，我想我沒有期待的話我就會垮掉，我用這句話回答你，不知道有沒有回答你，不過這是我的一個嗜好，僅此而已。

孫一民：

接王老師的話，我看那些村，都重疊的，分不清楚了，其實你看中國園林也是這樣，園林就那麼多手法，你能分出大陸老師說的千層一面，其實中國園林現在是千元一面，那麼多為什麼你還願意去看？中國跟西方都一樣，除各別幾個外，就那幾個古建築外，是不是都一樣，所以好的東西都一樣的，壞的才不一樣，所以不要怕老百姓，北京人會喜歡更漂亮的建築，例如廣州的電視塔，我還做過評委，我最不願

意聽到評委坐在那邊談，最後老百姓給個名字就叫小蠻腰，這說明老百姓的接受程度，而北京剛好沒有，當然我們不能從形上論，你從形上看，很多東西都在那，目前中國狀況下，你可能要想一些策略，例如像黃聲遠建築師，我佩服的是他的策略在宜蘭的狀況，型態東西每個人的語言都不一樣，很多東西不是老百姓，而是決策者，他覺得他需要這些東西，我覺得台中那建築如果快速做的話，可能選舉就不會是現在這樣，這其實不是跟權力較量是要去協調，所以我在做的時候是這樣想，既然決策者希望得到好答案，設計師希望一個好結果，不能不擇手段，我要給決策者看到他想看的，我剛沒有時間去細分，要什麼形都可以給他，金碧輝煌也是，但我用謹慎的方法，但他們也用另外的方法讓我去做，我做完不用跟他講，不是什麼事都要跟官員講清楚，他有他的價值觀，達到那樣就行，你還有你的，我要超越他，甚至跟廣州市民也一樣，當然我們要聽他的聲音，但是不是什麼東西都要跟著做，這跟台灣經過很多選舉一樣，每個人說的都順應每張票的話，那肯定不是最佳決策者，雖然選上，但做出的決策絕對不是對每個人都好，在一定程度上你要承擔，

承擔責任不代表要討好全部，這裡的領導者也要想，你討好每一個人，做出來就是毀壞每個人，要做個高明的實現者，討好每個人最後是一蹋糊塗，我覺得這是我們共同要解決的一個課題。

黎淑婷：

我們不曾看過一千一萬個聚落，所以我對聚落非常著迷，你看聚落的山門，他是送往迎來，最好的朋友來你會站在山門，沒那麼好的，你會站在你家，這是一種生活，生活會融入他的配置計畫，很多的技術很多工藝都非常的美，我們看到一個個案，大家都想把牆用大理石用的金碧輝煌，我們卻用大陸古技術融入，每次去都有很大學習，像剛剛說的明代建築我覺得非常的美，王老師是成癮，我們沒辦法待那麼久成為一個研究，當下做設計忘掉太多，迷失太多東西，去到老聚落讓我找回感覺，跟都市是不一樣的。要找到人心跟土地的連結，又要找到構築對話，在老聚落或時間軸走下去，可以學得更多。

郭旭原：

這演講我看到知識份子對時代與環境有真正的一個反省，標示性建築也不只出現在大陸，大陸這10

年來比較嚴重，衝 GDP 等等，國家這些形象創造這些成果，同樣問題也出現在另一個領域，我們同樣受到資本主義影響，蓋了大量的房子，房地產公司拿更多的土地，同樣浪費土地資源，是不是真的有人住還是為了創造數字？可能標示性建築我們有辦法有意識地去阻擋，但資本主義洪流下好像沒有力量去阻擋這樣的事，因為他順著時代的演進，更深入這個社會。回到以前的聚落，回到人跟空間的關係去找原型，上星期我剛從北京回來，我已經十幾年沒去北京，我嚇一跳，整個城市發展在快速的改變崩壞，作為一個知識分子或建築師，我覺得關懷與批判是相當重要的，台灣是不是有這樣的力量？不用去找國外的建築師，還聽過一個市長說要不要找明星建築師來蓋一個社會住宅，但明星建築師好像沒有能力解決社會住宅這件事，但政府官員沒有辦法意識到，我問題在後面，建築師要服務開發商，開發商也要找建築師來蓋，我們要怎樣有意識的去操作我們要做的建築？

孫一民：

我們國內的設計院是排到跟清華、同濟大學同樣的，但相對我們是節制規模最小的，設計院得獎我們最多，我們主要公營項目多點，剛才最後案子江門體育中心，其實是房地產代建的，這個項目做法完全改變原來投資方，政府拿出一筆錢，由公營的房地產公司代建，所有決策過程完全變調，原來這個背景我們詳細的分析，擊敗的全是國際的代辦公司，但他們不分析給政府拿出一個單元直接就中標了，因為由政府拿出來，他代設計代建造代運營，大陸慢慢的包括老屋改造、社會負擔的東西強行套在房地產身上，房地產商利潤空間會縮小，但會走向更負責的道路，這變成各地政府大家私下的公認，對他們也有好處，交給房地產，他們就會很簡單，會有各種環節腐敗的機會，而那邊按著房地產。那個代建者改變設計者，政府的影響也變了，政府管這項目的時候會輕鬆很多，他要從心矯正他定位，像我們這樣公營設計單位來說，壓力很大。廣州從去年開始做三大建築，還是公共建築，美術館、博物館、科技園，ZAHA 的方式徹底被否決掉，ZAHA 第一個作品在廣州做掉的，但這次選的是體型簡潔，以科技為主，其實我這次感受是台灣建築師有很多非常好的做法，台灣建築師的地位需要再提高，其實對於普立茲克獎的與台灣這邊做的並不差，為什麼要請伊東，其實

有那個能力，旭原在美國念書之前，李祖原已經北京做設計，但為什麼最近這幾十年台灣建築師在大陸市場見不到？

老師：

每個城市都有審議規則嗎？

王炎松：

我應該是我們那區的委員排第一，我們已經有四年沒有開過會，因為不需要你去開會，很麻煩每一次都是我們否掉的，還是有一些過程，他尊重你是有限度的，你挑戰領導者的耐性，我舉個例子，在城市裡面做一個公園，他們要做一個大遺跡，春秋戰國的，請了很多公司來設計，設計成漢代、清代、唐代的，他們很有想像力，那些設計公司真的太爛了，我非常同意孫老師的意見，我主張的是低姿態，我非常感動黃聲遠做到了，可是領導是想高高在上的，他們說我用宋代營造法式做一個張華台，這不可能，專家都說這不允許，國家不准恢復一個歷史遺跡，領導當時就發火，他說我不叫張華台行不行叫張華樓，於是乎，我四年沒去開會了。還有一個案例是，庫哈斯在武漢設計一個重要的建築，叫國際園林藝術館，我、同濟、還有一個設計院，我們三家進入前三名，搞笑的是同濟大學中標，同濟負責給我賠償，因為他中標，同濟大學現在欠我一筆血債，為什麼不給，因為這案子被否掉了，因為庫哈斯的建築叫做科技與生活館，設計一個兩百米的走廊，這設計被我們否掉了，但他做為主管，他把我們三個設計方案全部幹掉，後來規劃局局長說，這建築跟城市不依的，這兩百米一個走廊，他是庫哈斯阿，比 ZAHA 還要 HIGH，我們被否掉了，領導說他是大師喔，他是大師你知道吧，他在教訓你。到現在為止，我還有帳沒收回來，我很痛苦，學生問我，你為什麼不搞設計跑去村子，我是要找個地方躲起來哭泣。（全場大笑），他有七個項目，我全打勾，我都要做，但都沒中標。孫老師講一句我很感動，我們這種年齡，每個東西都是看不夠的，那些垃圾的東西你煩也煩不夠，只好拿美的東西像個活泉一樣，沖洗自己的心肺，謝謝。

孫一民：

規劃委員會每個城市都不一樣，從廣州開始，今年是第二屆，他做法就是每個月開一次會，然後有 20 多個官員代表，另外是 20 多個市民代表，我們算是學者代表，主任是市長，開到第二次還第三次時候，

我發現我名字在報紙上,登了我說的話,我意識到我們說的話都被錄影下來,他媒體在隔壁,透過視訊,看到過程每個案子,然後我們是無記名的投票,基本上我們沒在當庭否決過,就是說投票不成功,這個原因是市長掌控得比較好,他說今天是不是有些東西我們就不投票了,你們拿回去重新修改,市長承擔了很多辛苦,旁邊不是很聽話的媒體,常常挑敏感字拿出來報導,其實廣州市長做的蠻好的。

薛佳薇:

剛剛說大師殺出了程咬金,我想說我剛剛小小的方案,中間是有殺出一位大師,市政府請藤本壯介來做講座,講座完那些官員發現藤本很 OK,官員想給藤本做,就跟藤本聯繫,他們官員還說,化悲憤為力量可以跟大師學習,到時候他去看基地什麼都拉著我們,過陣子又換了區長,剛才綠化部分我要多剖析一下,其實綠化是不能踩上去的,你做為居民你只能看,不能利用。

同學:

想請教孫老師,剛剛你說遇到政府或像甲方的要求,如何去結合他們要求,並且還有自己想法上的關注,做好設計,你這種說法會想到 BIG 的 yes is more 的營造的方式,對於 BIG 有各式各樣的評價,我想問你怎麼看他們尊重甲方但又把自己烏托邦結合狀態,如何來協調?

孫一民:

從我的角度我覺得我被培養成建築師,並沒對型態那麼著迷,跟業主互動這塊你應該超越他,你要相信你的價值是什麼,對於 BIG 我覺得它們還是有建築形式讓你去接受,對中國現狀來說,形式不是目的,把形式放下後,你去研究其他東西,相對平和很多,奧運工程有 14 個新建場館,我們是唯一靠投標中了兩個場館,入圍了我們最後都沒想過能不能拿到,全都非常強的競爭者,除了我們外,都有個北京最強的,現在普遍來說我們都很急,包括中國建築師,有些素養不錯,有一些我們大陸的說法,沒必要那麼裝吧,直率一點,大家心平氣和一點,包括學習過程中,就問題談問題,結果是很好的,你看每個大師,包括動作都想著大師的話,是成不了的,還有誰要去當大師?你看國外所謂大師,是我們自己把他當大師,他自己並不是這樣,這裡面互相是個循環,意見不一樣,我覺得年輕人看周杰倫的演出很瘋狂我可以理解,但我看到把隈研吾圍在一起簽字,

我覺得真是沒必要，我覺得建築系學生，這是很大的悲哀，我們就是個專業工作者，蠻重要的手工活，用一種最可能的辦法達到人家的要求，當然有的業主有毛病，順便導引他一下，就是這麼個工作，不要想的可以改變任何一個東西，越不這樣想，你慢慢就會感染大家，我覺得這是更重要，也是我在學的過程中的一個想法，謝謝。

耕耘—本土設計思考與實踐

中國建築設計研究院

崔愷　院士

謝謝李大師為我主持講座，說起來和李大師第一次見面是在 97 年日本大阪 IAA 亞洲建築論壇上，有幸與李大師同台講演，那是第一次聽李大師講他的東方建築哲理，昨天去拜訪事務所，又一次完整的學習大師的理念，印象深刻，獲益匪淺。對李大師幾十年自己堅持的理想創作精神深表敬意。

一、本土與自我定位

（一）背景緣由

今天彙報的題目叫「耕耘」，說的是種地事。四十年前我的確當過三年農民，大陸叫「插隊知青」，在毛主席號召下去農村鍛鍊，接受貧下中農再教育。在村裡不僅種地也蓋過房，算是最早的建築實踐吧。77 年文革結束恢復高考，我們在農村中學考大學，於 78 年春天到天津大學學建築（圖 1），以為從此不再種地。建築學教育目標是培養建築師設計自己的作品，自然那時同學對未來追求似乎都是個人價值的實現，為自己樹碑立傳，這樣的想法影響我很長時間，相信在座同學仍會這樣想。但經過三十年工作實踐，我逐漸認識到：建築應該屬於它所處的那片土地，而不是建築師自己。

（二）本土設計的理念

我出了一本作品集在 09 年，取名「本土設計」。之後逐漸把名字變成了一個理念，核心思想是：以自然和人文的沃土為本。強調以土為本的理性主義設計原則，重申因地不同而建築不同的基本邏輯，力求創造地域特色的建築，使之與所處的環境相協調，反對今天全球化時代建築商品化、模式化的現象，希望保持延續地域的城鄉建築特色。想法提出後，有些同行認為是強調本地人設計，顯然不是。我多次說過在大陸許多優秀的地域特色作品是由國外建築師設計的，而大量無特色的平庸建築卻是當地建築師做的，所以建築是否接地氣與建築師是哪裡人並無關係。也有人擔心提倡本土設計會不會回到以前「繼承傳統民族風格」的老路上？我不認同。本土設計強調土地中自然和人文多方面，絕不僅是傳統建築風格和形式。還有人認為這理念與國際地域主義差不多。沒錯我的想法與地域主義有許多相似處。但我認為國際建築學發展過程地域主義似乎是一條邊緣化的支流，而在中國，我希望本土理性主義是主流。另一點是本土設計說的是一種設計理念與立場，而地域主義則強調結果。還有，

圖1

對一般人來說地域主義或批判地域主義很難理解，而本土設計的表述應該更易被理解吧。我試圖將本土設計的理念畫成一棵樹（圖2），它扎根於飽含自然和人文資訊的沃土，通過以土為本的理性主義創作主幹，生出繁茂的分枝葉脈，其多元的發展方向可能是文脈建築、鄉土建築、地景建築、生態建築…等，而不只是所謂繼承傳統民族風格的獨木橋。

以此種理念做設計，就像在大地耕耘一樣。每個專案都從場地踏勘、資料分析入手，以在其中發現具啟發性和典型性的要素，然後選擇適宜的路徑和手段，以建築語彙揭示或闡釋場地潛質，使之自然並具邏輯性，達到建築的呈現。當然這種邏輯一定需建立在業主積極的回應上，這種追求也會在與業主及各方影響下達到某種可接受的平衡。

在本土設計的理念下，過去十年我和我的團隊共同完成許多工程項目，在此做分類與簡單介紹。

二、尊重本土文化

本土設計強調尊重本土文化，將本土文化的要素與當代建築有機結合。

（一）北京德勝尚城辦公社區－尊重城市記憶的建築

這是前幾年完成的項目。位置在北二環路德勝門橋西北側，規劃限高 18 米，以保持與古城樓協調。開發商原來按規劃要求可蓋兩個辦公樓，面積約 7 萬平米。我們應邀到場地踏勘時原來的平房院落和胡同已被拆除，只剩幾棵大樹。作為北京人，我對老城風貌還有些留戀（圖 3），所以特別想在這留下一些城市的記憶。於是我們通過對老地圖的研究和周邊環境的分析，提出拆分地塊，恢復胡同小街，重構院落空間的策略，讓老北京城特有的空間序列———從大街進胡同，穿院子進房子的特色得以再現。因此將原來兩個辦公樓的規劃改為了七座，一條斜街把古城樓的景觀拉進來，還按照原來的位置少量恢復了幾個院子、門樓、屋架和圍牆的片段，由此把北京古城的傳統文化的痕跡留在了現代城市空間中（圖 4、5），而不走那條做仿古建築的老路。

（二）中國駐南非大使館－國家的門臉

位置在南非的政治首都普利托里亞的一片別墅區中。設計中不僅要表現中國文化也要表現對當地文

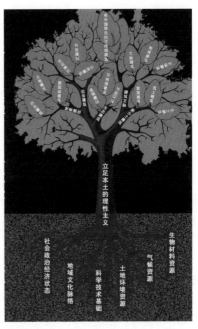

圖2

化的尊重。結合對非洲草棚、英式別墅以及中國古建築木構梁架暴露的共同特點，設計也採用了模數化清水混凝土坡頂框架結構來構建室內外空間和形態，在景觀設計中不僅保留了一些大樹，營造了有當地特色的開放綠地，也引進了一點中國元素，另外還精心保留了一座當地建築，讓場所留下記憶（圖6、7）。

（三）康巴藝術中心—像藏族建築精神致敬

這是為青海玉樹震後重建而設計的文化建築，規模有兩萬平米，包括劇院、電影院、圖書館和文化館等功能，選址在結古鎮中心，旁邊有格薩爾王廣場、紮西河、小學校和規劃中的商業街。我們在 07 年完成了青藏鐵路拉薩火車站，這是第二次在藏區做設計，又是一次學習藏族傳統建築的好機會。我們通過現場踏勘和資料收集研究後，提出了分解建築體量創造開放街區的策略，再以藏族典型的合院模式組合不同的功能聚落空間，在建築材料上原本希望用傳統的毛石和白灰漿，但這裡是三江源頭生態保護地，禁止開山採石，所以最終採用當地僅有的砼空心砌塊進行砌築研究，使其呈現粗獷的肌理效果。另外在內部空間和色彩構成以及光環境的營造上也試圖學習藏式建築的傳統，反映高原建築的地域特色（圖 8、9、10）。

三、本土設計應保護自然景觀

本土設計強調建築與自然環境的和諧，讓建築彷彿從大地中生長出來。

（一）杭州的杭幫菜博物館—在溼地草叢中掩映

它座落在一個有美麗濕地的小山坳裡，規模有 1 萬平米。為了保持這片生態環境的靜謐，設計策略就是儘量弱化建築，為此採用了分解體量、降低高度、綠化屋頂、新舊混搭等手法，主立面用多種綠色的遮陽格柵融入環境，更因為景觀的配置和樹林的遮擋，使人們在濕地棧橋上遊走時，建築時隱時現，成為了自然景觀的一部分（圖 11、12、13）。

（二）北京郊區山裡一座會議酒店—嵌入山體的台地

這個地方和我有個特別的緣分，如開始提到的，四十多年前我曾在這裡插隊勞動，這個水庫就是那時為灌溉山上的農田而修建的。在水庫南岸的坡地上要建一個約 5 萬平米的大建築的確是個挑戰，如何將建築與山景有機結合是關鍵所在。為此我借鑒當年和農民一起修梯田的做法，將體量最大的客房樓呈階梯狀嵌入山體（圖 14），每個客房都有朝向水庫的綠化平臺，而將公共活動空間呈巨石般穿插其間，形成立體的大堂內庭，巨石體外面用仿石 GRC 牆板裝飾，幾可亂真。景觀設

圖 4

圖 3

計採用修復自然生態的方法，在北
方的山野中創造質樸自然的環境，
讓建築更完美地與山景長在一起（圖
15、16)。

圖 5

圖 6

（三）甘肅敦煌的莫高窟數字展示
中心 - 隆起的沙丘

　　它處在機場附近，面對戈壁沙
山，距莫高窟 15 公里 (圖 17)。建
設的目的是通過數位和球幕影院展
示壁畫藝術，從而減少遊客進入珍
貴的洞窟，以保護壁畫不受人體濕
氣侵害。設計仍采取融入自然的策
略，以流動的曲面體模擬沙丘 (圖
18)，而其內部空間的流動性也順應
對客流的組織，在意向上有敦煌飛
天藝術造形隱喻。當然在氣候應對
和節能方面也採取了諸如隔熱屋頂、
地道降溫送風、地源熱泵来暖、內
天井採光通風的技術手段。

圖 8

圖7

圖9　　　　　圖10

四、本土設計應面對現實生活

　　體現時代精神，依附傳統，展望未來。

（一）北京西山腳下的中間藝術工坊—創作與交流的圈子

　　它是個以藝術家和設計師為物件的定向開發產品。這些年大陸當

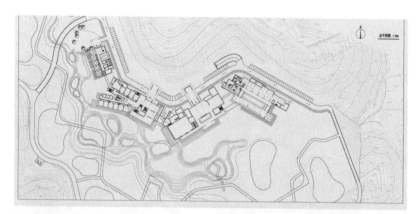

圖 11

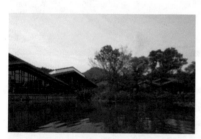

圖 12

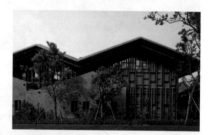

圖 13

圖 14

圖 15

代藝術發展很快，北京也有好幾個藝術特區。這項目也是想利用西山環境優勢，打造北京西部的藝術社區。項目功能主要有藝術家工作室

和休息室兩部分，前者大，後者小，避免成為居住產品。我們在 90 米見方的場地上用集成化工作室組成了一個方院，每個單元工作室在下，

圖 16

層高 6 米，較內向；休息室在上，層高 3 米，較開敞。空間進深下大上小，進而留出了一個室外平臺，一個個平臺串連就成了交流的圈子，（圖 19）這個剖面的立體構成恰當地反映了藝術創作的某種狀態，是一種新生活帶來的新空間。這個項目完成後我們又連續設計了美術館、小劇場、電影院和商業街，希望這個規劃模式能帶來郊區生活的魅力（圖 20、21）。

（二）南京藝術學院校區的改擴建—老校園的復甦

我們為這個項目前後工作近 7 年。南藝的前身是蘇州美專，是中國最早的藝術院校。它原有校園較小，7 年前它南面的南京工程學院搬到新校區去，南藝抓住機會買下南工的校園，於是我們工作就是從兩個校園的整合規劃開始。通過問卷調查和座談我們和校方共同確定了許多需求，通過現場踏勘我們發現了問題現狀和空間潛質，於是我們採用整、改、建的不同策略和不同時序對校園進行動態規劃（圖 22、23），然後展開單體設計，巧妙騰挪，有機銜接，漸次實施。最後在百年校慶前完成了整個校園的有機更新。在大陸近年來的大規模新校園建設中這個校園工程很小，但很成功，最重要的是在老校園中保持和延續了校園的文化。（圖 24、25）

五、本土設計與生態環保

應關注生態自然，以節儉的態度、適宜的材料和技術創作永續的建築。少拆除多利用，延長建築壽命；少人工多天然，適宜技術是最好的節能環保；少擴張多省地，節省土地資源，少裝飾多生態，引導健康的生活方式。

（一）生態保護

生態惡化日益嚴重，節能環保已經是建築行業必須承擔的責任。但有不少人認為節能環保要依賴於

圖18　　　　　　　　　　圖17

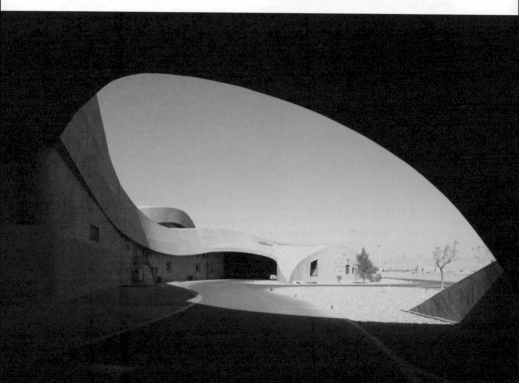

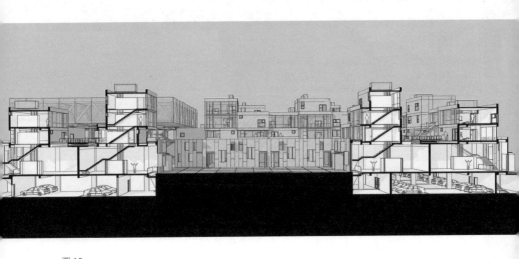

圖 19
圖 20

圖 21

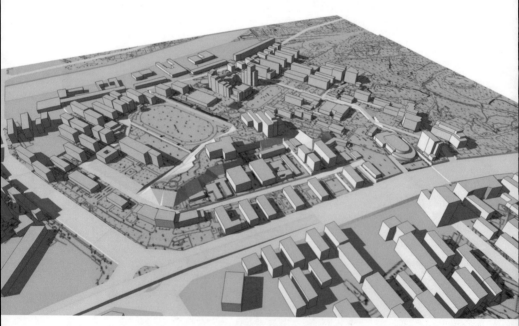

圖 22

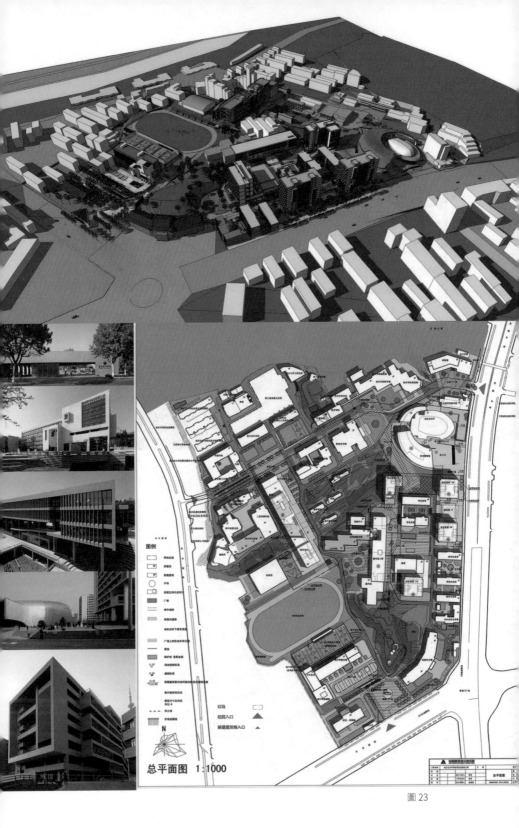

总平面图 1:1000

图 23

圖 24

圖 25

合牆面垂直綠化的處理和落葉樹木的種植，都會達到改善環境的目的，這方面的例子就更多了。

六、本土設計在城鄉規劃

應以善意的態度去保持鄉村風貌，保護田園，改善農民生存狀態。

（一）昆山卓墩村

地處陽澄湖和傀儡湖之間，農民以養蟹和種稻為生，這裡也是昆曲的誕生地，另外還有商代稻作遺址的發現。前兩年這裡準備開發旅遊，搞文博園，做了幾稿規劃都是建一批酒店和旅遊商業設施，把農民遷走。好在公司對市場有些疑慮，並未馬上啟動。我們應邀重新做規劃研究，認為保護這裡的水鄉田園，復興這裡的昆曲藝術才是最好的文化旅遊資源，於是我們放棄一般建設性規劃的思路，而是基本保持水鄉現狀，適當整理完善，利用一個已經遷出的農宅地設計一所昆曲學

圖 26

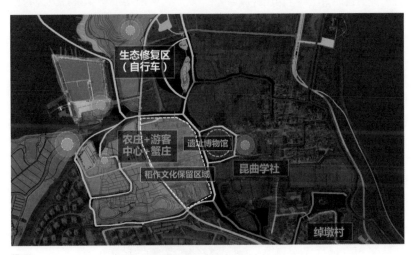

圖 27

校（圖 26、27、28），並根據昆曲
名人顧阿英的《玉山雅集》中對 24
處的情景描寫規劃成景觀節點，希
望讓昆曲在本土環境中由本地人來
學習復興，通過這樣的鄉村文化重

建真正帶動鄉村的發展和農民人居
環境的改善。顯然這樣的思路絕不
是從設計經營上的考慮，而是出於
一種善意。

（二）貴州的黔西南州－保護山水格局，創造田園城市

這裡自然山水很美，是典型的喀斯特地貌，稱為萬峰林。當地政府為引進產業發展經濟，計畫建設萬峰新區，並為此徵集規劃方案。我們提出向鄉村聚落學習，在原有村莊的基礎上採用獨創式的蔓藤式規劃模式，儘量保持原有的農田，盡可能保持原有山峰，讓山在城中，城在田中，營造一種有地域自然特色的「慢」城。這個想法已經得到了政府的認可，不久的將來就能啟動了（圖29、30）。

圖28

七、結語

回顧自己三十年來的創作實踐，我愈來愈從內心感覺到自己與土地越來越近了，也越來越自信地從土地中找創作的思路，發現建築的特質，這的確又有了種地的感覺。去年我的工作室辦了十年展，展示我和我的團隊十年來創作的成果，取名叫耕耘，就是表達自己的這種狀態。實際上這些年來在大陸有一批知名建築師也在做同類的事，不管別人怎麼描述他們的創作，我都認為他們都以個人的方式來闡述建築的地域性，他們那些帶著濃郁鄉土氣息的優秀作品受到國際建築界

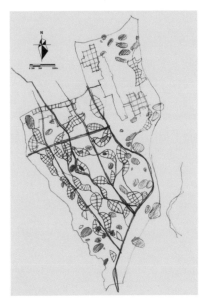

圖29

的關注，獲得國際上的重要獎項，在大陸學生中有廣泛的影響。當然我們也知道在臺灣也有一大批建築師關注「建築的在地性」，積累了寶貴的經驗，黃聲遠建築師就是其中優秀的代表，每次來臺灣我都會去宜蘭看他的新作，收穫頗豐，啟發很大。我希望海峽兩岸的同行通過相互交流，走出一條適合我們腳下這片土地的建築之路。

圖30

Living in Place

田中央聯合建築師事務所
黃聲遠　建築師

圖 1

一、田中央理想

　　主要有三個點，1995—2013 的
案子（圖 1），車程都在 15 分鐘內
到，許多地方你們都去過，台灣做
一個公共建築要不斷的查核，地方
政府、中央、補助單位還有衛服部、
文化部的查核，我們小朋友真的是
在修行，跟你們一樣年紀就要不斷
處理報告書，可是那查核說實在也
有用。

　　那這是鐵道抬高後，如何讓他
成為不是很俗套的道路，那時去跟
台鐵講，以後你們地很值錢，反正
跟他講一堆，他才把土堆留下（圖
2），這塊土堆還在台鐵手裡時，社
區居民才能有公園，那另一個大陰
謀，說法是保護老樹根，如果不這
樣做，13 線道路通過一定通通被剷
掉，我們先引入大量投資把它卡住，
將來一定有機會去詮釋。

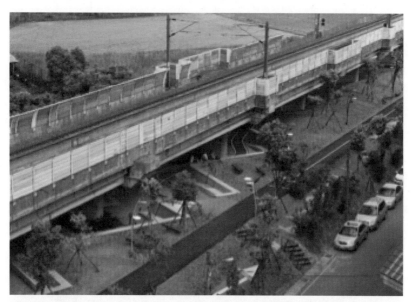

圖 2

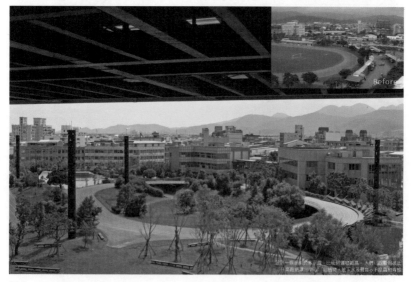

圖 3

圖4　　　　　　　　圖5

二、羅東文化工場

　　羅東文化工場旁的操場，那天你們去天已經快黑，旁邊步道也都成蔭了，營建署的經費給那間學校，水連上後鳥自然生物相連，羅東街廓很小，大家互相去繞境，是個充滿神的地方，宜蘭是站在一個街角，四邊都有樹，那天去文化工場重要的是，拉大家上頂樓再爬下來，這個公共空間永遠都開放的，這條水平線讓大家更容易看到這個地景（圖3、4、5），是一個把大棚架，連結事物介入的一個 plug in，做完操場中間有生態有青蛙，大家都能進來，很多都是同樣的人在做同樣的事，不同階層都能不花錢就欣賞故鄉的樓面非常重要，當時有些舊的房子，保留在地方，旁邊許多路徑變一變，可以跟大的文化工場結合，這個想

跟各位分享，各位在現場不一定能體會出來，這設計必須拆非常碎，一開始都不知道能不能拿到這塊地，因為政權跟土地產權一直變，得把設計拆碎，做一個算一個，先把路封掉變廣場，小孩子可以玩，後來營建署才答應蓋這像大廟的棚子，竟然會先蓋棚子，當時申請很怕被發現要蓋房子，後來他們還是喜歡，所以要感謝的人很多，這操場也是體委會的錢，我們希望利用地形能把不同階層的人縫合起來，試著改變大家審美觀，用最少的材料，不只是懷舊，宜蘭早期的溫潤新世紀還有新的可能性，營造廠其實很本土，什麼都不會就這樣磨過來，中間有辦金馬獎、藤森照信作品、明華園、搖滾樂、畢業設計大評圖，台灣老師選比較有意思，選值得談的作品，不同國家老師用不同角度挑學生，

本來有影片要欣賞美麗島跟島嶼天光，希望孩子對島嶼有不同的想像空間，之前影展有個 73 分紀錄片」黃聲遠在田中央」，江國梁導演的片子，剪後面一小段分享一下。

三、黃聲遠在田中央

王俊雄：他在台北長大，但不斷地對他出身反叛，我想他反叛的是戒嚴的台灣，所以他跟台灣之間有種很有趣的張力，如果問我他公共性哪來，我覺得是他對戒嚴時台灣抵抗力之深，其他人很難看到，就是為什麼他強調房子要有公共性，所以他建築裡很有趣的狀態，就是不能被完成，你會覺得永遠沒有邊界，是做完還沒做完，走到了室內還室外，界線永遠模糊不定。

王增榮：黃聲遠作品最大罩門就是他審美有問題，他很清楚他要審美的方向，但他還沒有能力，把方向馴服到很有韻味的狀態，但放在島內，他只要有這方向存在，就已經打敗很多不敢獨立思考的建築師，有些人作品的審美穩定度遠超過黃聲遠，但還不如說他們只是西方成熟建築環境裡的二線三線作品，如果我們希望跟世界對話，我想黃聲遠作品是拿得出去的，他可以被詬病完成度跟精煉度可能不夠好，

圖 6

但他作品裡隱含尋找新的可能性的潛力，我覺得其他外國建築師會讀得到。

黃聲遠：我也在尋找信心，有時候你不知不覺就用鋼，防水就坐雨淋板，木材耐候就有一些基本的收頭細部，慢慢他就變成一個文化符號，就脫離了，不會那麼原始成長的感覺，我一直想要脫開這個，像農民阿生活在第一線的人，他最沒有包袱，因為他並沒有想把它變成什麼。

如果能讓所有來體驗的人，他至少是輕鬆而不是難過的，不是覺得自己比不上別人，環境就是一個人生劇場的背景，我總希望他不要構成壓力，我覺得一個封閉的美感或封閉的美學系統會構成壓力，我覺得何必呢？

四、櫻花陵園

再來櫻花陵園（圖6、7），蔣渭水先生在最高的地方，渭水先生一生主張台灣是台灣人的，當年這塊整區被薑農破壞，將來希望有一定公共性，年輕人能從這條上山，畢竟未來可能不需要納骨設施了，屋頂陰影的線在植物覆蓋後，會成為自然地景的一部分，最後到最高也是宜蘭一個特別的點，這個岩石被水沖刷後，留下一些時間向度的

圖7

東西留下，這是向自然學習的第一步，我們剛好有個很厲害的日本結構技師，農業單位兩邊差四公尺，把這地方環抱，人走進來只聽得到聲音（圖8），看不到外面，本來算一算也算不出的意外，進來後耳朵會特別敏感，最近附近很多人露營跑馬拉松，我們有時也會種芒草，打破先例，將來人回來掃墓，回到這溫暖人為的地方，不曉得你們看出來沒有，有祖先骨灰的地方其實是為了後代人的聚會，我們以為要給人的地方，其實是要人放掉自己，回到土石，還有第二第三期，看能不能慢慢修好，你們那天有去渭水之丘嗎（圖9），渭水先生真的蠻特別，他在台灣是個藍綠共主，要怎麼表達這精神，也是一個醫生，後來這事在這其實也不得不簡單，用一些幾何，沒有邊界，環抱這個故鄉，渭水先生跟大家面向同個方向，

每年總統回來橢圓的兩個心，大家站在同一邊，不是對一個人行禮，同做這段也遇到很多行政困難。

五、宜蘭的水

同時在宜蘭河（圖10、11），小朋友畫了非常多護城河想法，其實他是水圳，但小朋友喜歡叫護城河，眼睛尖可以發現，他不是江南的河流，他是灌溉的產業地景，小朋友想像真的蠻好玩的，折船阿，划來划去。

圖8

圖9

那田中央開始對下游地區感興趣，剛剛講的是上游，後來發現上游中游弄半天，下游沒弄好，對水的事是沒辦法解決的，台灣所有海防，讓所有民族對水非常懼怕，翻開所有對水的規劃，發現終究少了什麼，還跟社大的造船，推動水岸邊四個水公園，跟國家公園一樣，其實是為了保護沒畫出來的濕地，這種事要推的時候，還是要對地方有交代，有些隱情在。

同樣在新北岸，剛才講的龜蛇島海口，超大的蛇意象在這邊，競圖本來要求是一個地標性遊客中心可以看海，我們很冒險做了一個沙丘，不過這沙丘是長滿草的，希望讓人可以接近海（圖12），這邊有崁溝、牽罟有鰻苗，非常多的農業地景，就是為了讓這事能夠成立，我花了很大力氣把這30公頃非法的農業耕種，想辦法讓他留在那，旁邊也有魚塭，這都要透過政府鼓勵的一些非政府手段，風沙的力量很強，活動的地景怎麼去製造，這非常複雜，要講很久。

六、田中央大事紀 1987—2014

1987 年：解嚴。

1989 年：臺灣大型連鎖書店誠品書店由吳清友正式創立。

1994 年：黃聲遠建築師事務所成立於宜蘭外員山。

1995 年：事務所一號作品「礁溪桂竹林籃球場」完工。（圖13）

圖 10

圖 10

1996 年：台灣舉行首次總統直選，由李登輝、連戰當選。工務經理楊大哥（楊志仲）返鄉加入田中央工作團隊，成為十九年來最重要的營建工務推手。

1999 年：台灣中部發生九二一大地震，造成全台死傷慘重。九二一大地震後遇上全台大停電，事務所沒辦法工作，田中央就跑去東港出海口看星星月亮。（ps：後來好一陣子事務所是開著柴油發電機畫電腦圖的。）

2003 年：台灣爆發 SARS 疫情。台北舉辦同性戀大遊行，是華人世界的第一次。白米炸彈客楊儒門以激進手段要求政府重視加入 WTO 後台灣農民生計問題。宜蘭火車站前面宜興路拓寬在即，大家拼命在三個月內密集開會，為的就是留下火車站前面那片充滿鐵路記憶的場所。（是

大家返鄉回家的門）。（圖 14）

2004 年：「青年樂生聯盟」成立，被拆除危機的樂生療養院院民爭取人權並要求重起環評。世界第一高樓台北 101 正式完工啟用。暑假，工讀生晚會活動第一次在收割後的田地裡舉辦，許多都市來的小孩第一次踩進泥土裡，開啟了「田中央建築學校」的故事。（圖 15）

2006 年：李安《斷背山》榮獲 78 屆奧斯卡最佳導演獎，成為第一位獲得此獎的亞洲導演。全球最長的雙孔公路隧道，雪山隧道通車。王建民以 19 勝的成績締造大聯盟亞洲籍投手單季最多勝投紀錄。

宜蘭縣換黨執政，建築評論家吳光庭宣佈宜蘭經驗終止。

2007 年：高鐵通車。建築師陳其寬逝世，86 歲。羅東新林場高架跑道

圖 12

圖 13

跟大棚架屋頂完工，給正遭遇質疑的田中央一劑堅持下去的強心針。

2008 年：《海角七號》掀起台灣電影復興熱潮。田中央工作群的概念成型。

2009 年：因中度颱風莫拉克及其外圍環流影響，造成嚴重的八八風災。連續輸掉兩件競圖後，終於在環南人本廊道規劃案中拿下規劃權，後來還繼續發展，長出了宜蘭城維管束的三顆美麗的大樹。

2011 年：臺灣人民對東日本大震災展開援助。因「噶瑪蘭水路」規劃案，田中央用夾板製作獨木舟，在辦公室旁水圳試航成功後，來到清水閘門地景廁所旁的冬山河，舉辦划船比賽。（圖16）

2012 年：NBA 籃球員林書豪替補球員上場獲全場最高分，引發美國「林書豪風潮」。第 49 屆金馬獎頒獎典禮在宜蘭縣羅東文化工場舉行。

2013 年：士林文林苑強制拆除，引發都市更新爭議。洪仲丘事件發生後引爆白衫軍運動。臺灣首部以空拍影像製作的電影、臺灣電影史上耗資最高的紀錄片《看見臺灣》正式上映。櫻花陵園的遊客中心動工了，同時也在發展蔣渭水紀念墓園的設計。

2014 年：因政府強行通關海峽兩岸服務貿易協議，發生太陽花學運。反核四大遊行。高雄市氣爆。進行了好久的雲門新家和宜蘭美術館相繼開幕了。

其實這些大事紀畫面，大家可能不容易一下看懂這些空間形式或構造，但當時受到社會運動的影響還蠻明顯的。

圖 14

圖 15

七、雲門舞集

雲門舞集的案子最怪就是不在宜蘭，在很怪的氣氛下進行，淡水坡地很有特色，中法戰爭那時的滬尾砲台，當年砲這樣打所以凹進去（圖17），而後在重建一個，後來中央廣播電台也做在這，同樣挖了個洞，我們做的就是把雲門不同部門 set 滿這塊地，最麻煩是要跟國家劇院一樣的尺寸，林老師心願是能讓台灣藝術家在國際登場前，看到自己的作品，有個草模可以修正，想留空視野實在沒辦法，砲台那可以看到淡水河口，盡量把他空出來，把地形修好，讓他長在樹裡面，這些樹必須存在，清掉後反而會看到淡水那些高樓，其實雲門在表演風光背後很辛苦，舞者跳舞後很痛要按摩，跟建築人一樣，應該更辛苦，未來排練室在通透的環境中，滬尾砲台這可以看到通過的蛹洞，到達一個平台，而雲門行政區，就像在螞蟻的蛹洞裡，包括裁切工廠、做佈景衣服等等，行政跟技術人員在黑盒子裡，我們這次希望老房子與新房子的中間，大家都強制進到必須要交會的新空間，那他們其實很在意休息品質，希望周邊大平台能不能成為休息場所。

八、結語

這是田中央最核心工作團隊，在一起合作十幾年，這是比我大六歲的工務經理，如果沒有他，我現在應該在監牢裡，這是剛剛刷牙那位，我老闆，田中央執行長，十幾年前也是我學生，好多同事學生，都已經很有經驗了。很多人問我對未來有什麼想法，我其實沒辦法回答，只希望自己過去被限制的事不要再發生，台灣的美，希望每個人都有機會自己去奮鬥出來（圖18），而且唯一能夠做的事情就是這樣，一直做吧！謝謝。

圖 16

圖 17

12／5 工作坊學術會後討論

主持人：李祖原
與談人：崔愷／黃聲遠

同學：

我喜歡的兩位老師都在現場，如果說莫言是魔幻主義，黃老師就是虛幻真實，如何以土壤、環境、教育背景，甚麼的閱歷培養這樣的真性情？以及兩位老師的共同點是都在田地裡工作，還是相當長的時間，對兩位成功的建築師，田地工作算奢華吧！所以老師是如何成為大師？田地提供你們甚麼東西？

崔愷：

經歷過文革，雖然不像父輩那樣磨難，我們上學的年代也必須要下鄉，那時候還有革命熱情，我是比較主動的，但很多人是被動的，現在人分析如果過去不採用這個方法，大陸現在恐怕不行了，所以年輕人畢業後就到農村，解決社會就業的問題，但實際上我看過現在回憶過去那時代的小說，包括老之青那些的回憶錄，雖然具體描述的事都有每個人悲慘的經歷，那段經歷對一個人的人生來講，是很難得，經過這樣的磨難，我們可以重新認識一個人是否一定要在優越的條件下成長，才會幸福，還是說，需要一些磨練？我差不多離開農村有 40 年，但每隔一兩年我都會跟我同學一起回去老鄉，現在交通也很方便，以前 3、4 個小時，現在只要一個多小時就能回去了，談到農村的變化，仍然覺得農人不容易，我接觸到的建築工人都是農民，所以他們在幫忙你的作品時，有那種切身的經驗，我們跟工人交流，沒有分你是建築師，我是工人的隔閡，人跟人面對之間減弱，大家可以很高興地一起做一件有意思的事情，這樣的社會體驗給我們這樣的能力。這些年我們看見城市的擴張，對農地的侵蝕，從開始的那種城市化的衝動，使我們想一想對土地的熱愛和責任感也跟這樣的經歷有關，但我想說不一定當建築師就要去農村幹農活，我不認為是這樣的結論，每個人可以用自己的方式認識自己的生活及地域及國家，以及最基層的老百姓，他們對你的期盼是給你另一種責任，不再是你是從城裡面長大或農村裡長大。像是現在幫農村蓋學校、蓋橋，好像也得到海外的支持，所以農村的發展不一定是很奔放的，這對我們的工作有很大的影響，我們對做這樣的事有感而發，我們談到耕耘，我們談到土地，不是一個口號。我每次來到台灣一定會去拜訪黃聲遠，去看他的田中央，真實的令人敬佩，我們農村有一種職業叫赤腳醫生，就是沒有受過專業訓練但有一點醫療技巧的人，我每次看

到黃聲遠都會想到這個詞，我覺得他是真正在地的赤腳建築師，這表示我對他深深的敬佩，謝謝。

黃聲遠：

我其實沒有做過農，我還是外省第二代，這是一個奇怪的分類，所以田中央算是一個蠻救贖的，人生很長，沒有做到的事情很多，雖然我現在有很多農民的朋友，我只能說用剩下的功能成為一個平台，讓這些人做出我做不到的事情，像我很都市人，回到家就看電視，我搬到田中央，我同事冬天腳踩在水裡真的非常辛苦，剛剛問題是說怎樣變成這樣的人，我不知道，但是一路走過來，自己不好自己也知道，像黃瑞茂主任做的事我也很想做，但我也做不了他那樣子，還好這世上有很多人在做這樣的事，我越來越相信我要堅定這件事，請他們都相信，每個人都一樣好，因為那是紀錄片，他們很愛用我的名字，大家都知道，田中央是很多人在做的。

同學：

黃老師在宜蘭在地的經驗，在地建築師或社區建築師，但是又以現在的視覺、鄉土的視覺，大概十多年的經驗。大陸現在正在轉型，黃老師也去過大陸，閒聊的時候，在教科書唸到想像是很大，但是到了卻又很陌生，想要做點甚麼但是又無能為力，我想要問的就是，您在台灣那麼多的經驗，你覺得如果您去大陸有項目，你會怎麼做？除了專業精神、除了很努力，從專業的角度你覺得有哪些經驗，可以跟我們大陸建築師分享一下，謝謝。

黃聲遠：

我應該不會真的去做，但是你問的這是一個假設性的問題，我想辦法回答，我沒辦法用技術的方式回答，我覺得大陸朋友有一種很深的焦慮，其實我也一樣，你們以為我很輕鬆，像我們田中央現在也焦慮的不得了，我辦公室就是一個農舍，但是不曉得要怎樣解套，就像雲門也是一樣，弄了一個很大的房子在古蹟旁邊，同時再犯錯，同時又想把事情做對，很多事情都要微笑以對想辦法，剛剛的演講其實我也不斷的想這個問題，我覺得唯一解決的辦法就是努力，不斷的找方法，反正別人的方法不會有用，只好自己摸一個方法，我自己的體驗，我們從農業體驗學到最重要的事是，先不要有答案，要認真去看，農夫就是這樣，看濕度看溫度，是順著天做事，我覺得我學到最大的事情就是這個，中國有中國的一堆問題，

但是我看到大家都很焦慮這個問題。
技術還蠻重要的，我怕學生會誤會，
我們自己想要有貢獻，在摸索的過
程，有設計費阿，我們會累積一些
技術，技術背後反映一些價值，價
值反應審美，我的審美跟其他人都
不一樣，他確實是有問題，但也不
是那麼壞，技術代表一定程度的自
由，也讓別人省一點力氣，花在對
的地方，方向盤在自己的手裡，但
是要用最好的工具，還是蠻重要的。

學術交流篇

凡塵不凡／邱文傑 　　　　　　　　　　342

建築的「意」與「形」／任力之 　　　　354

都市漫遊者的風景／張瑪龍 　　　　　　364

創新與傳承／桂學文 　　　　　　　　　376

我涼涼的歌是一帖藥／姜樂靜 　　　　　390

家鄉營造 1999－2014 ／吳耀東 　　　　410

文化、環境與空間創意／劉培森 　　　　420

建築師的城市設計實踐／李琦 　　　　　432

兩岸夢、我們共同的創意／陳哲郎 　　　442

凡塵不凡

大涵建築師事務所
邱文傑　建築師

一、鄉愁

　　各位學者建築師大家好，我是邱文傑，今天用半小時跟大家分享我這幾年來的建築想法，跟一些轉變，希望台灣建築在形式或空間上能更進步，演講節奏會快一點。大家其實都清楚萬神殿，台灣建築很大一塊是植根於西洋建築的薰陶，對萬神殿空間的崇敬跟景仰，其實也橫跨了三四十年來的建築歲月，在這樣的一個 image 裡，出現了一種截然不同的鄉愁。非正式的攤販空間是比較亞洲的，不太是日本，中國大陸也不多，反而出現在東南亞香港台灣

　　這些地方，這樣鄉愁的特質也說不上來，其實是偏亂偏髒的（如圖 1），這樣的 image，總在我腦海揮之不去，對這種社會現象的喜愛，跟前面高雅萬神殿的形式，如何去取得協調。

二、求學過程

　　回到 1984 年代，記得我還是學生時，那時有一位助教，叫做季鐵男，帶我們一群學生，做了一個比圖，題目叫做「A style for the year 2001」，是在 1984 年去預測 2001 的世界，那時候雖然不懂，但我們畫得很興奮，我們每個人畫了一塊違章建築，有人畫住宅，有人畫市場，有人畫廟宇，企圖把一種比較自由的、無政府主義狀態的一種精神，要附加在這張底圖上，這張底圖明眼人看大概知道，其實就是羅馬阿波蘿廣場的底圖，我們把台灣的市民精神，無政府的、非正式的、一種自由自在的狀態，強加在西方建築的殿堂。這件事情我大概空白了快 30 年，由於最近有個展叫畢業設計展，去挖以前的資料時，突然挖出了這張圖，所以覺得非常有趣！好像很多事情冥冥注定著，所以這幾年來建築的想法，也反映出學習建築的過程，原來在 1984 年其實就埋藏了一顆種子，在我腦裡，那另外想帶到的是，在整個建築發展史中，不見得是非常主流的一支，但對我個人來講，還蠻喜歡的，就是在 1960－1970 時候的建築電訊（如圖 2），一種非主流、非正式的聲音，他們認為偉大雄偉的建築不應是建築的全部，其實有很多生活性的、平凡的，有活動、有 party，像帳篷、像太陽馬戲團、室內室外、蚊子電影院，帳篷、拖車旅遊、移動住家、行動咖啡館，現在可能還有行動的警察局這些，anyway 他其實象徵了非正式，傳達都市 signal 訊息的聲

圖 1 東南亞城市

音,這些信號跟所謂正統的建築,等量齊觀,他有很誇張的語彙,鋼可以任何長度,氣球任何大小,塑膠可以任何形狀,紙可以任何長度,流水這些,很多怪想法,雖然是 50 年以前,就已產生很多有趣的想法,甚至這些很臨時性的,貨櫃、拖車游牧民族也是那時候很理想的生活想像,而很 party 的,晚上戶外電影院這些,urban action,都象徵一種對都市建築比較輕鬆愉快的看法,裡面沒有太多現代主義的束縛,挑戰的是包浩斯以來的現代主義,還好這個主義,也不全然是紙上建築,他在 1970—1980 年代,在龐畢度終於蓋了一棟,這麼大幾乎是 Cathedral 般的 scale,佔據了整個街廓的一半,一半像大教堂的廣場,另一半像大教堂本身,只是它不是大教堂,是一個現代容器,藝術的殿堂,龐畢度中心,這棟建築相對給巴黎相當大的震撼,全世界也是,對我而言相對於那個歲月,achigram,那種非正式建築,得到一場難得的勝利,

圖 2 建築電訊

這些事在這幾年執業的過程中，整理，回看。

三、做為建築師

　　回國快 20 年，藉今天回顧一下大家熟悉的案子，新竹之心（如圖3），其實是很現代的建築精神，一個長方形廣場，下面有三個 plaza，一是戶外表演區，一是玻璃地板下有古蹟，然後有噴水池，長方形 abc 區面對東門城，其實是個 typical 現代主義的 square，然後在底下有地下道，跟既有的護城河連通，護城河被打開成為人行道，之後不需在路邊上過馬路，由下面串聯，把整個街廓用 under pass，串聯到半地下的 sunken plaza，讓大家以東門城為背景，在那邊有種象徵性的平靜，這樣的空間意涵，其實這是很現代的平面，周圍利用這個圓環做了一個 loop，去串聯兩邊的地下道區，這是地下室平面，盡量利用折線去跳開古典的對稱，可以看到古蹟以前的橋墩跟新建築的結合，上

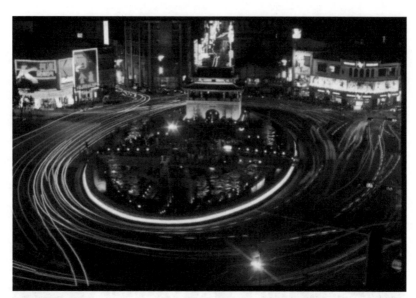

圖 3 新竹之心

面有獅子會的鐘塔，有蔣中正銅像，我們蠻大膽的，建議這些東西都應該搬走，唯一應在地面上的，是東門城，其他全部 sunken plaza，這是蓋好的樣貌，很小的案子，但做了很多事情，把河道的汙水引到兩邊，原河道才有辦法變成地下道。是這樣的一個廣場，蓋完後的一些使用狀況，裡面有一個地下道，但經費有限，所以用一些日光燈管、curve 這個拱，古典的元素，這是日據時代的結構，把它變切線，集合起來成為一個拱，用這樣去呼應現代跟歷史的關係，大概是這樣的一個競圖，可以看到那時候的想法，

是相當現代主義的訓練，包括玻璃地坪，實虛對抗，一個平的對抗凸的，新舊之間一個很強烈的 echo，互喊的姿態。

再來是大家熟悉的地震博物館，這案子我去大陸領過獎，比較多人知道這個我做的公共建築，大概十年前在蓋的時候，他是一個我個人認為很 land form 很地景的建築形式，是沒有任何自己的意願，follow 等高線的形式，與環境的關係，自然生成的形狀，很多其實是幾何、參考線、是座標，然後跟地景的起伏，就生成這樣管狀的空間感，斷層線是我們的主角，所有的幾何中

心線連過去就是車龍埔斷層線本身，整個空間是繞著斷層線去形塑他自己，無論是跑道或參觀的廊道，都由斷層線本身去交織去變化，這角度看得更清晰，斷層線就在這白色薄膜，我們希望薄膜本身不像帳篷，所以把他撐平，更現代性的，像一個水平面的空間，代表斷層線的本身，斷層線因此被保護起來，一個不會淋到雨的地方（如圖4），至於觀察廊是利用這個湖，湖其實是把跑道斷開後，把1／4的跑道 stand up，站起來，變成一個半弧形空間，來看斷層線本身（如圖5），這動作是如果有人問這形式怎麼來，從地景的活化並給他新的意義使它自然生成，包括這些幾何的落柱線，其實是跟斷層線平行，去定位離五米，設定安全範圍用短像切片，像電腦合成一樣，是很理性很現代的，還好基地本身有根深蒂固的肌理，所以看來還是有相當的地域情感在裏面，裡面的空間感可以看到有斷層線切過，我們一樣用紅色的 PU 象徵既有的跑道，所以新舊之間，有一種獨特的新型態空間，相信這樣的空間感，無法在其他國家被複製，甚至是台灣，「它」植根於這樣的 site，因為這個基地，今天才可能有這樣的空間，才有辦法去紀念 921 這樣的歷史事件，紅色 PU 象徵跑道

的既有紋理延續到室內裡，第二期時，漢寶德先生還在時，有人問他場域裡哪些是需要保留的，他說展館不錯有一點吸引力，另外就是那個巨大的腿與破敗的老房子，他認為以博物館經驗來看，破敗的房與斷層館，可能是未來展覽館裡最重要的兩個 object，我們就做了個棚架把它保護起來，一樣的概念，我們用 cable 也是拉到了一棟很平的矮房，企圖讓功能與建築在這種狀態裡結合。

四、展望在地與庶民

這兩個案子，其實地震博物館相對讓我在台灣與大陸增加曝光度，得到一些獎項，但心裡總有一些東西未滿足，我開始又回到了這件事情去，與其說轉變，不如說我本來就是這樣，前面那些案子，去哈佛的訓練也好在外國事務所也罷，是相當內化跟西化的過程，但回到自己的聲音，顯然是比較強烈的，我自己一直在追求的範疇，不敢說有太大太具體的成就，但開始有實驗性作品出現，比如七八年前，南投紙教堂旁，台灣慣有材料 C 型鋼，這些平凡庶民的材料，我們搭起了一個棚子，結構也跳脫了既有柱樑這些觀念（如圖6），其實柱與樑相

圖 4

等，牆也是，連家具牆壁都一起 all in one，一個材料，可以是一個植根於台灣的這種攤販文化的紋理，假設把士林夜市用一個通透的紫外線去看他，把其他東西省略掉，只看到骨頭，再把骨頭浸到熔爐，使他變做鋼，再抽出來，輾成 C 型鋼，剛剛那個案子，是這樣的想法下形成的，有天夜裡，我忽然覺得這件事可以做，就起身翻案，把他做成這樣的構成，可以看到他 45 度的搭接，柱子跟樑，一大堆焊道，很多人批評搞得太辛苦，焊道太多不人道，但畢竟是實現平凡事物的一種嘗試，結構本身也成為展示，坂茂先生是用紙撐住一座教堂，而我用鋼把他做

的很輕柔，他跟 paper 從題目本身就形成強烈的對比，並存於基地中，另外有個我未竟的志業，在 2011 年台北有個大型展覽活動，我做了一個裝置藝術，想去說明台北都更的一種遺憾，近些年，台灣大多拆地建豪宅，老社區他還沒提出具體的方法去延續生命，如果再多給他一些時間，用幾個簡單的動作，就能再延續五十年，但老社區盤根錯節，難以更新，所以我們提出假設場域，有個老街廓、老巷弄，如何再復甦，這個案子讓我回到 archigram，而今天講的很多案子，做的時候沒想到，整理時才發現東西早已內化為自己的一部分，台北那條通，像 ACHI 的

圖 5

提案，他挑戰的是台北精神的再現，
那這個鐵窗文化的案子（如圖 7），
是我認為鐵架鐵窗、鷹架長期被汙
名化，換個角度看，以不鏽鋼做為
材質，是一種永久的肌理，漢寶德
說過台灣有個現象，當我們的美學
還來不及沉澱為一種形式語言時，
就被迅速地俗化了，其實是在經濟
發展中，太不關心生活空間，違章
建築才形成次文化成為顯學，有很
多建築師朋友在這種環境過了 3、40
年，那是不可逆的，而你怎麼消化
那些很真實，甚至平凡、骯髒、危
險但卻是興奮的，你無法把它丟掉，
因為台灣充滿斷代的事實，如何再
現文化就是需要思考的，台北其實

很多後巷，都充滿了活力，大家可
能不覺得台北建築有多美，但會覺
得有很親切的能量、很興奮，是正
面的，希望台北的建築能有更深化
的可能，從市民做起，台北後巷宣
言遍地開花之後，台北就有自己的
image，另外幸福巷弄是想探討除了
拆房子蓋高樓，後巷能否植入一個很
輕的 inferstructure，管道不用再換，
可以直接立這些吊管，吊在後面，
前後的住宅可以走到這個公共空間，
裡面有 tea house，新增的電梯，其
他解決不了的現況，可以用輕鋼架，
解決老舊住宅的問題，一直拆掉重
蓋也不是好現象，我們還研究了合
法的消防系統，下挖消防水池，上

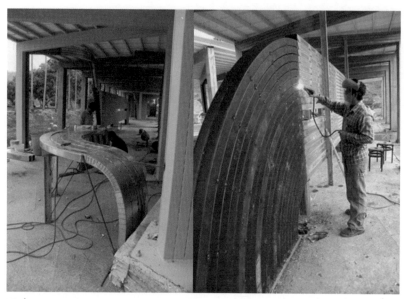

圖 6

面做灑水，輕鋼架也可以用龐畢度
的精神去做很多管線的搭接，事實
上我們已經突破消防灑水系統，用
消防法規，如果最重要這件事突破，
就真的有機會可以做了，街頭與街尾
有資源回收的廣場（如圖8），中間
有一些小樓梯，讓前後的居民有多一
層互動，等於陽台多了一層 1m2 不
到的空中走廊，屋頂可以有空中菜
園（如圖9），透過社區把空間做成
想要的樣子，另外這案子我們用一
個藝術手段，鷹架表現虛體，像竹
籬笆外的春天，或是一種台北鄉愁，
是我對台北的仲夏夜之夢，那個夏
天都在那沒怎麼做設計，還在裡面

開了家小冰館，賣水果，都快倒了，
秘書每天都去幫我開門，開始都沒
人來，我說我要堅持下去，好險最
後受到好評，留下甜美的回憶，過
兩年又來一個案子，很多同行以為
我要去搞藝術，其實是這幾年做了
比較多 conceptual model 的東西，
另外是台灣農業博覽會，在農業重
鎮雲林，算是比較偏遠弱勢的角落，
在這樣地理環境下，我第一個想法
很簡單是想壯大它們，題目叫時尚
伸展台，但不能是古典，在想有沒
有一種像巴黎水晶宮的那種意象，
而台灣的辦桌棚架，有沒有辦法跟
農業活動結合，一個布袋戲的劍法，

圖 7

一種比喻，擬人化，這些框架的單
位開始在空氣中起舞，起舞到一個
平衡狀態再做模型，有點不按牌理
出牌，有點結構表現的狀態，但不
是一開始的企圖，是必然的結果（如
圖 10），是台灣傳統棚架的一個演
繹，蠻有趣的實驗，謝謝大家。

圖 10

- 餐容器
- 保鮮膠容器
- 廢紙、紙容器及舊書籍
- 舊衣物
- 廚餘

圖 8

圖 9

建築的「意」與「形」

同濟大學建築設計研究院
任力之　總建築師

建築的意義包含了功能實現和文化意指兩個層面，其建築的內向化含意正是區分現代建築抽象化外形的本質所在。因而建築的意義與形式具有不可割裂的共時性，正如英國藝術評論家貝爾所說，「藝術的本質規定性是有意味的形式。」

與人們所熟知並批評的「形式主義」的思想與作風截然不同，「形式主義」美學思想源於二十世紀初俄國的文學與繪畫領域，並對建築學產生了不可小覷的影響。「俄羅斯形式主義」作為一個多樣化的運動，囊括了聖彼德堡的詩歌語言研究學會和莫斯科的語言學派。其核心要義是將物件從其正常的感覺領域移出，通過施展創造性手段，重新構造對物件的感覺，從而擴大認知的難度和廣度，不斷給讀者以新鮮感的創作方式。「形式主義」反對把藝術分為形式和內容的二元論，主張形式與意義的渾然統一，這也正是我們所強調的建築設計中「意」與「形」主客統一的設計思路。建築的形式指涉意義，而意義引導形式，二者的相生關係可以符號學中的能指與所指關係加以理解。這在某種程度上也是黑格爾將建築歸為「象徵型」藝術代表的原因所在。因此，建築作為抽象形式與內在意

義相互作用下的產物，其外在形式往往承載了隱喻、象徵等主體意識層次的表意功能。同時，「形式主義」之所以成為現代建築的重要美學基礎，原因之一是其所主張的形式邏輯純粹性和形式技巧重要性對於建築美學的發展始終起到不可忽視的推進作用。可以肯定，在對建築的評價體系中，匠心獨運的造型和簡練有力的體量本身就具有震撼人心的美學價值。

國內對於「形式主義」美學與建築的「形式主義」設計手法，在很長的一段時間裡被曲解，甚至被作為嘩眾取寵、虛無主義的美學觀來進行批判。「形式主義」被片面理解為「注重形式不管實質的工作作風，或是只看事物的現象不分析其本質的思想方法」。而建築業內的「形式主義」甚至成為「忽視功能與結構訴求，只講表面虛假形式」的代名詞。儘管在當前的國際化發展背景下，出現了部分以弱化甚至放棄功能結構合理性為代價的「形式至上」的建築作品，但這種追逐自我彰顯的建築語彙拼貼遊戲，終究只是少數作品在建築市場轉型中浮躁情緒的體現，並不在我們所探討的建築「形式主義」美學範疇之中。

下面將以非盟會議中心、北建工圖書館和米蘭世博會中國企業館三次建築實踐，深入解析建築含意如何作用於空間的生成邏輯以及建築形態如何表徵文化的意韻內涵。

一、非盟會議中心

非盟會議中心是中國國家主席胡錦濤於 2006 年 11 月在中非合作論壇北京峰會上宣佈的中國政府促進中非務實合作八項舉措之一，是繼坦贊鐵路之後中國投資規模最大、意義最為重要的援外項目，受到了中國政府和非盟各成員國的高度關

圖 1

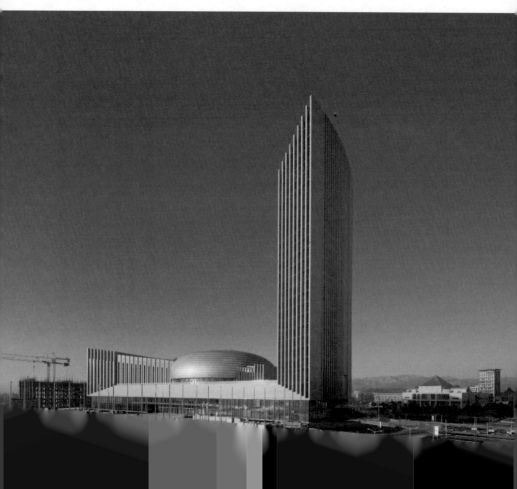

注。該專案自 2007 年初方案競標至 2011 年底竣工，歷時 5 年。

本專案的受援組織非洲聯盟是繼歐盟之後第二個重要的地區國家聯盟，是集政治、經濟、軍事等為一體的全洲性政治實體，以維護和促進非洲大陸的和平與穩定，實現非洲的發展和復興為主要任務。中國同非盟及其前身非統保持著友好往來和良好合作關係，此次決定援建非盟會議中心，是加強中非友誼，提升中國在非洲的影響力的明智之舉，這在政治、經濟和外交上都具有非同尋常的意義。

由於建築承載著特殊的政治意味和莊重的國際形象，具有完整性與簡約感的幾何形體更能詮釋會議中心所代表的國際友誼的團結一體與聯盟形象的氣勢恢宏。如喬姆斯基所闡釋的那樣，「建築的深層結構首先源於幾何形式的規律。」由球體、圓柱體等基本雛形演變而成的建築形式具有本體明確和關係清晰的優越性，柯布西耶亦曾在《走向新建築》中稱其為最美的基本形式。

我們由圓形母題著手，以「中國與非洲攜手，共促非洲大陸的騰飛」為方案理念展開設計。建築形態以 2500 人大會議廳為中心，呈環抱之勢向四周輻射，寓意中非「團結、友誼」及非盟的凝聚力與影響力，並展現非洲崛起的嶄新形象。臺階狀層層遞進的石材基座，呈現一種歡迎的態勢，象徵非盟以開放、寬容的態度迎接非洲各成員國的加入；弧板式主樓造型簡潔挺拔，立麵線條自上而下轉折與基座相接，一氣呵成，建成後的非盟會議中心目前的是亞迪斯亞貝巴最高的建築。（如圖 1）

會議中心以簡明俐落的線條勾勒出硬朗的建築輪廓，以完整鮮明的體量組合成雄渾的建築主體，其莊嚴與動感並重，凝聚與開放共存的建築形象，正是對建築本身所承擔的國際外交職能的具象化表達。

二、北建工圖書館

北京建築工程學院圖書館圖書館坐落於校區的焦點地帶——中央核心景觀區之中，校區的整體規劃為北方城市典型的正交網格街區。圖書館作為高校環境中具有核心影響力和文化輻射力的中心性建築，在保證其「功能本位」基礎的同時，最應堅持的恰是對其「思想本位」

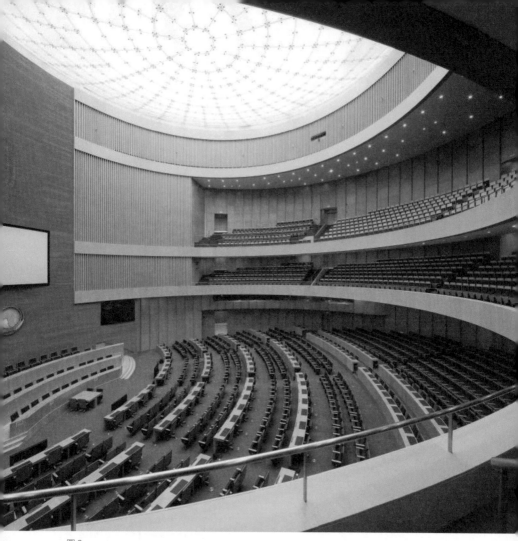

圖2

原則的追求。建築空間「由內而外」的表達過程,便是建築在形式與意義兩極之間不斷調試達到平衡的過程。

因此,我們採取了高度集中的設計策略來實現圖書館的內在文化承載力度,以一個 69mX69mX30m 的半個立方體容納了所有的功能,使建築體量盡可能在垂直向度上發展,而更多地留出寬敞的外部空間。(如圖2)圖書館周邊的場地沿道路邊線緩緩升起,形成平緩的草坡臺地作為建築的基座,草坡的中央是一片平靜的水面,底部經過沖切的方形建築體量輕輕地漂浮在水面之上,形成整個校區的視覺中心。

圖書館相容並蓄的文化屬性意味著更顯著的路徑導引與更頻繁的行為交疊,介於開放與閉合之間的建築介面能更好表徵其文化熔爐的動態屬性與書籍典藏的靜態屬性:圖書館的底層通透而消隱,室內與

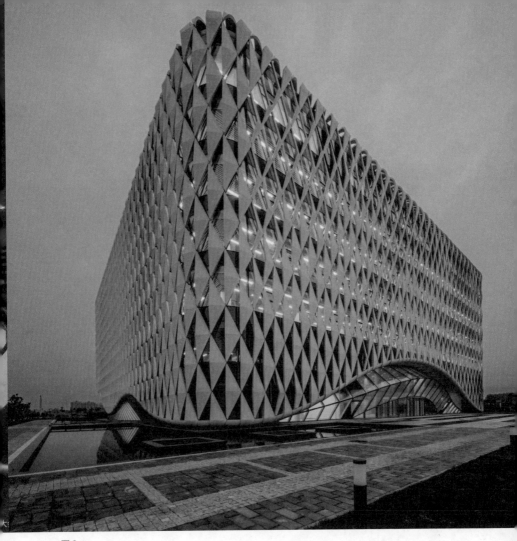

圖3

室外間的區隔被打破，朝向不同方位的大玻璃面依據出入口人流的聚散程度形成各向尺度不等的內凹入口介面，有如緩急不一的水流沖刷巨石形成的自由光滑邊緣。在連續均質統一的菱形網格模數之中，根據不同朝向的日照及遮陽要求，融入中國傳統五行的抽象圖解，是對其傳統書卷底蘊的資訊化回應。底部自由流暢的透明體量與上部方整規矩的半透明體量間的並置釋放了

整個形態的張力，滲透著方圓有致，剛柔並濟、虛實相映的設計哲學。

進入圖書館室內，讀者會發現這是一個「朝天空開放的盒子」。垂直交通和協助工具用房被高度集中地設置在四組核心筒之中，閱覽空間得以自由開放地環繞中庭佈置，是一處既可閱讀又可觀看的場所。

強化交流空間的策略也體現在閱覽室內部的交通流線的組織上。

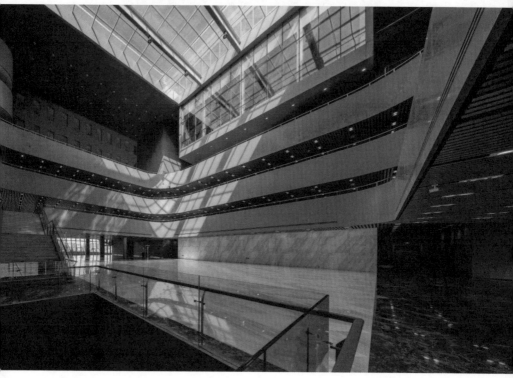

圖 4

讀者既可通過底層的門廳乘直達電
梯到達既定的樓層，也可在環中庭
閱覽區內隨機轉換閱覽樓層，雙重
的交通方式恰好與讀者在圖書館中
的兩種空間體驗行為——有目的的
檢索性與無目的的漫遊性相對應。
（如圖 3、4）

三、米蘭世博會中國企業
聯合館

　　2015 米蘭世博會將於 2015 年
5 月 1 日至 10 月 31 日在義大利米蘭
舉行，我們承擔了中國企業聯合館
的設計工作。米蘭世博的主題是」
滋養地球，生命能源；為食品安全、
食品保障和健康生活而攜手」，旨
在為全人類尋求健康、安全、有品
質的食品保障方案，促進人與自然

的和諧均衡發展。中國企業聯合館在確定展覽主題的時候，選擇「中國種子」的意象，來反映中國企業的發展與成長，展示中國企業重視食品安全，珍惜自然資源的發展目標。「種子」體現了生命力和頑強發展的概念。（圖5）

老子曰：有無相生，難易相成，長短相形，高下相傾，音聲相和，前後相隨，這說明一切事物在相反關係中，顯現相成的作用。它們相互對立而又相互依賴、相互補充。中國企業聯合館的設計通過「方與圓」、「內與外」、「虛與實」、「剛與柔」、「動與靜」等一系列矛盾要素的並置，體現出「有無相生」的傳統中國哲學思考。展館的外形採用「負陰抱陽」的體量，將外部空間引入室內。參觀路線在內外之間轉換，並在不知不覺之中達到屋頂花園，這樣的感受詮釋了相對而相生的哲理。從這個建築的任何角度都可以看到內外空間的自然銜接與轉換，自然的空氣和光線完全可以進入建築最深處，這是中國人傳統哲學的建築解決方案。

米蘭世博會用地非常緊湊，規劃條件相當嚴格，建築高度不能超過 12 米。中國企業館的用地大概900 多平方米，而內部功能要求卻相當齊全，我們最終完成的總建築面積約有 2 千多平方。最終，我們的設計選擇了對相對方正的建築外形進行雕琢，使之更加靈動與自然。在詮釋生命的概念時，我們借用了DNA 的螺旋結構，把這種形式運用到展館內部的參觀與布展流線上。圍繞「橢圓形」的綠色核心，人們被引領到各個展廳。在橢圓形的綠色核心當中設置了一個可容納 90 人的 4D 電影院。這樣一來，建築的構成就成了「長方形」與「橢圓」的結合，「亦圓亦方」。

對於建築形態成因的思辨往往莫衷一是，關於意義與功能在對建築形式的決定性地位的爭論也在自我平衡的過程中從未停止過。更多時候，功能性原則與其說是建築的「形式」基礎，不如說是其「道德」基礎。然而以具象形式表達抽象意義的建築語彙，不僅是一種形式自覺的思想外化表達，更是專屬於建築師的「詩意的智慧」。

圖 5

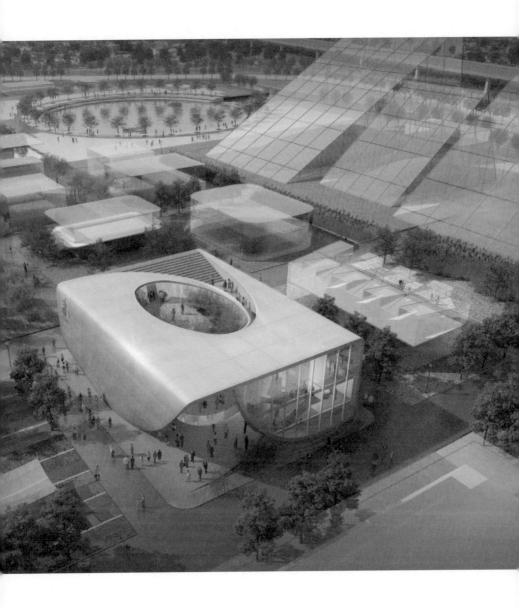

都市漫遊者的風景

張瑪龍建築師事務所
張瑪龍　建築師

一城市既然是人造的世界，就應以最好的狀態存在，要以人為出發點，用藝術來建造城市。

The Image of The City, Kevin Lynch, 1960

一城市是人生活的地方，並不是給機器用的，行動本身可以是一件很有趣的事。Philip Parsons, 2014

一、城市生活的節奏與速度

Kevin Lynch 在 1960 年出版「城市的意象」一書，引導規劃者以建立「意象」來創造都市。而在 50 餘年後 Philip Parsons 提出都市中人與機器的衝突，強調行動的樂趣。

由 1960 年到 2014 年間，這 50 餘年的都市轉變與發展，並未磨減 Kevin Lynch 在規劃上的貢獻，但是都市已經發展成一個龐大的巨獸，無法單由五種意象來整理都市環境。由 Time Squre 的今昔照片對照，就不難發現都市化所帶來的其他複雜課題。其中，尤其以汽車與人的活動衝突，巨大的影響著都市面貌的內在性。（如圖 1、2）

都市面貌的內在性逐漸消失，跟速度有關係。除了汽車的數量佔

據了街道之外，交通的速度也愈來愈快，速度所帶來的副作用也潛在的影響都市人面對事件與物件的態度。當時間被切分的越來越精準，會議或課程被安排的越來越緊湊，所有的事件與物件與性格都將被強烈的外在化。John Berger 在「The Sense of Sight」一書中對曼哈頓的描寫便指出，「每個靈魂都把內裡翻了出來，卻依然孤獨」的現象。所有快速而外顯的語詞，表現主義的態度，由人們的穿著、談吐、到街道的表層在行人匆匆略過的速度下，僅能留下外在性的觀看，缺少了內在性的意義，建構了資本主義中「保留給那些因為過度希望而受度詛咒之人們」的都市。

追求速度已經成為一種必然的結果，在全球化競爭意志下根深蒂固牢牢抓著都市人類的心態。偶而我們可以看見路跑活動封住一整條高架道路，為的就是在活動當天宣示人類還是都市的主宰。但是在高雄（台北當然也有）可以觀察到另外一群族群，矢志以單車代步做為通勤工具，或者在夜間沁涼氣溫下，作為運動休閒工具。類似這樣的變化，其實是居民自我調整都市的速度，與收復都市行走權的一小部份。（如圖 3）

圖 1 Time Square 1950's

（http：//1.bp.blogspot.com/_q_WGHXnqn—Q/TUkJKiT8foI/AAAAAAAAB4A/akmc7TZy55U/
s1600/Times+Square+late+1950s.jpg）

在台南，則衍生出另外一種趨勢。台南是我第二個故鄉，從小時候在神社（當時已改為忠烈祠）的大樹蔭下嬉遊，40歲時做為建築師改造老家附近孔廟文化園區時，經常從地下停車場幽暗的室內，走上耀眼的陽光公園，四周寧靜無人的街道，偶而有蜷伏的花貓懶洋洋的躺在陽光下。這個城市從 Sight 上毫無吸引力可言，然而從 Sense 體驗卻充滿了吸引力。這樣的特質造就了特殊的觀光魅力，假日觀光人潮雖帶來不少商機；面對此，台南並未特意規劃人行空間，而是將人行與車輛並存，或是將街道劃為假日徒步區。近日之台南市雖然在觀光地圖上日益顯目，但逐漸壅塞的車潮與人潮，已經成為在地人的痛苦，並逐漸將舊有的古城感受吸允殆盡。

在「收復行走權」這個議題上，高雄還有一大段路要走。由於公私領域的律法沒有推廣，舊市區公共設施不足等條件之下，私人領域經常被推擠到公共空間中。例如停車或其他私人物品與餐飲佔用騎樓等，都是都市的惡瘤。

圖 2 Times Square traffic on Saturday May, 2009, pre—pedestrian mall

（http：//www.nytimes.com/imagepages/2009/05/26/arts/26clos_CA0.inline.ready.html)

圖 3

（http：//www.don1don.com/wp—content/uploads/cache/2012/12/5a089b0f3169bd2ae7f87a
afbdfa03591/1962834707.jpg)

　　高雄市的作法很特殊，將車道
重新規劃，配合路外停車場的設置，
減少路邊停車空間，改為人行自行
車共用路，如此可保留騎樓作為彈

性使用的空間，避免衝擊市民使用
習慣，但仍能取得部分之行走權。
　　以前金區自強路為例，在騎樓與車
道之間順應著高低差可以騰出一條

友善通路。而在博愛路與中山路等大型道路邊，則可以在騎樓以外還有非常寬廣的人行道邊，容許未來發展路邊咖啡等可能性。目前這些聯絡通路，以捷運站出口聯繫到各公共建築之動線為主，並未擴及全市。

高雄則有另外一種課題：雖然畫出了人行單車共用道，但是乾涸的人行道環境，缺乏活力予活動，不足的人潮無法引來商機。這樣的現象在城市光廊與駁二特區開始改變，行走變成有趣的，單車是愉快的，市區與自然的邊界，過去與現在的交會，臨時的場景與消費的活動重疊。這是劇場般的歡樂，每個週末在此上演。

二、行走／漫遊作為藝術的可能 (如圖 4)

在收復行走權的過程中，有一個值得來作為旁證的藝術領域「Earth art」，結合表演藝術與當代雕塑藝術，提出藝術反對商業化之議題。藝術家其中之一 Richard Long 持續不斷行走於森林間，創造出一條路徑痕跡，詮釋「行動本身就是一種藝術」的概念。在 Richard Long 的概念中，人之存在是隱喻於事件之後的，對比於大自然的有機形體，直線的路徑是一種幾何形狀，就是人類行動的結果。

在都市中，我們也試圖將行動路徑轉換為藝術本身，行走／行動本身轉化成創作的本體。只有活動的本質才能創造場所的精神，人類的意念投射於空間的連結，才能創造出場所精神（Genius Loci）。基於這樣的認知，設施與活動皆納為創作的一部份，這成為都市漫遊的條件之一，也是設計展開的基礎。

檢視現代都市的條件，都市網路以汽車作為主要思考，設計的條件是如何加速到達目的地，市民被迫學習在紅燈停等，綠燈通行，在水泥叢林的邊緣與鐵獸奔馳的夾縫中生存。如果無法將制度反轉，或許可以另闢蹊徑，創造各種設施來符合不同族群的活動。而且過去的經驗教導我們，矛盾與衝突之處，往往才是創作的基點。芝加哥千禧公園 BP pedestrian Bridge（Frank Gehry）與最近啟用的 Copenhagen Bicycle Snake，創造漂浮於車道與水岸上的人行自行車橋，是良好的案例。（如圖 5、6）

三、高雄市人行自行車橋 的漫遊

高雄市由工業大城重生轉型成為宜居城市，尚有很長的路途要走。然而其最近的努力不容忽視，包括河流污染源的整治、景觀的強化、以及綠色交通運具的提倡等。高雄市除了建構起愛河自行車道、旗津自行車道、蓮池潭自行車線、中正博愛與臨港線自行車線之外，也藉由數座人行自行車專用橋來宣示其發展綠色運具的決心。

高雄的人行自行車專用橋起源於愛河河堤路的三座小橋（2006），這三座小橋的設計不是公園內的景觀橋，而是真實具有機能性的人行橋。串連了明哲路與明華一路，作為跨越愛河上游段的通路，同時也改變了鄰近場域之空間體驗。藉由橋的置入，河岸本體也被擾動，產生高低穿越的動線。行人若選擇到達低層的小廣場，會發現正好在空間中轉了 360 度，瀏覽了這都市空間的全景。

高雄並隨後以「愛河之心」人行景觀橋贏得 FIABCI Prix d'Excellence 世界卓越建設獎全球 2009 首獎。（如圖 7）接著以「翠華路人行自行車橋」與「凱旋路人行自行車橋」贏得 UNEP（聯合國環境規劃署）合作的 LivCom Award 2011 金獎與 2012 銀獎。（如圖 8、9）這些人行自行車橋都是銜接在自行車道跨越主要幹道的交叉點，例如翠華橋橫跨高鐵、臺鐵及台 17 線，將愛河自行車線與蓮池潭自行車線串連起來，創造了一條空中自行車道。在景觀上，橋體本身以流暢之有機形體，對應其周邊之幾何塊體都市元素，類似 Richard Long 概念的翻轉。

台南孔廟園區與高雄大東文化藝術中心的漫遊性（如圖 10、11）

圖 4 Richard Long A Line Made by Walking (1967)

在同樣概念下所發展的建築設計，必然是多孔型、滲透型的平面，以誘發都市漫遊的可能性。台南孔廟文化園區歷史核心區改善計畫，試圖以路徑串連歷史景點，結合歷史建物與庶民生活，以居民與歷史共存的「生活博物館」的概念，搜尋出隱藏於歷史文獻中的歷史步徑並將之重建，將鄰近小學校舍部分拆除以創造滲透型校園空間，原本封閉的街道皮層轉換成為多孔隙的邊界，由改善步行環境開始逐步改善窳陋街區成為市民生活與景觀之焦點。這不是常見的保存計畫或重建計畫，而是透過都市設計工具達成的都市再生工程。

高雄大東文化藝術中心（如圖12－19）則是都市中的一座單一建築，不像造街運動或橋樑工程有強力而且線狀的影響，但是每一個點狀都有其公共性，透過多孔系或滲透型的平面，同樣的可以達成漫遊型都市的特性。大東文化藝術中心將傳統文化中心的建築黑盒子切開，按照街道紋裡排列，相互之間以薄膜構造聯繫，創造出適合炎熱地區民眾漫遊的都市空間，類似波特萊爾後工業時代巴黎都市 Art Arcade 藝術迴廊般的空間。

四、按照街道紋裡排列量體以誘發漫遊

漫遊者的組成份子其實是複雜的：音樂欣賞者、情侶、單車愛好者、攝影狂、外勞與輪椅老人、家庭散步等都是組成份子，但是在其中，人們很自然而然的就會找到主角，形成視覺的焦點。這些主角多半是剛學步的嬰兒到學齡初的兒童、或一場短暫自發的街舞表演。人文的

圖 5 BP pedestrian Bridge （Frank Gehry）

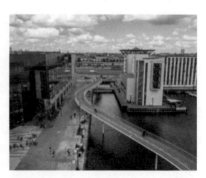

圖 6 Copenhagen Bicycle Snake

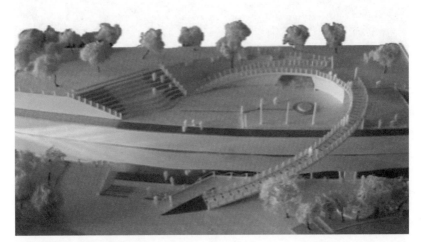

圖 6 高雄河堤人行自行車橋 2006

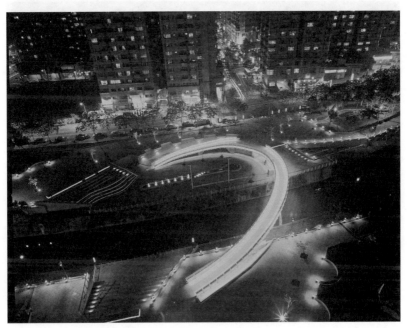

圖 6 高雄河堤人行自行車橋 2006

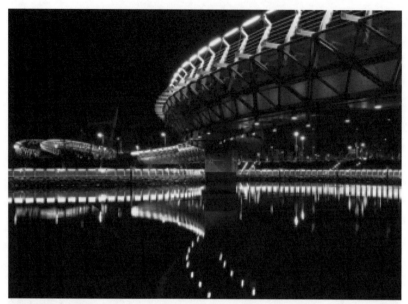

圖 7

圖 7 高雄市「愛河之心」人行景觀橋 — FIABCI Prix d'Excellence 世界卓越建設獎全球 2009 首獎

氣息自然而然注入空間，漫遊型空
間興起代表著都市人文環境的興起，
漫遊者以每小時 4 公里的速度抵抗
每小時 60 公里的競爭。

圖 8 高雄市「翠華路人行自行車橋」UNEP（聯合國環境規劃署）合作的 LivCom Award 2011 金獎

圖 9 高雄市「凱旋路人行自行車橋」UNEP（聯合國環境規劃署）合作的 LivCom Award 2012 銀獎

圖 10

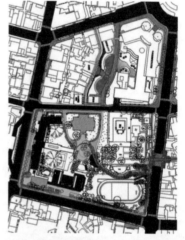

圖 11

圖 12

圖 13

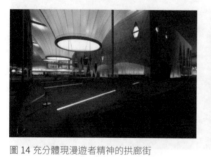

圖 14 充分體現漫遊者精神的拱廊街

圖 15 充分體現漫遊者精神的拱廊街

傳統的文化中心: 單一大量體 大東文化藝術中心: 脫開成四個獨立盒子

| 圖 16 | 圖 17 | 圖 18 |

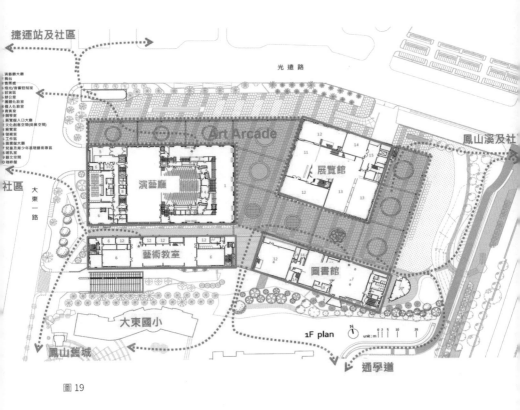

圖 19

創新與傳承

中南建築設計院
桂學文　總建築師

一、何種建築語言

中華民族歷來崇尚自然，重視人、建築與自然環境的和諧共生，不斷追求「天人合一」的理想境界。在結合本土的地理、氣候和自然條件的基礎上因地制宜創造出豐富燦爛、特色鮮明的傳統民居建築，雖然建築形式千差萬別，但無不體現建築與環境的高度和諧。得益於經濟三十年持續大繁榮，城市大發展，建築師擁有做不完的設計既是幸運的，同時也是無可奈何的，全球性的資本流動與網路社會的崛起已成為主旋律，建築風格趨同，城市特色快速喪失是其直觀反映，運用什麼樣的「建築語言」來表達和創作當今時代同質又多元化的城市與建築，既是激動人心，也是充滿挑戰性的。

二、保留與傳承——武漢 萬科潤園（因樹制宜）
（如圖 1—5）

如何在快速城市化的大潮下遵循節地節約資源和實現戶戶有庭院「有天有地，與自然零距離並相互融合」理想的家園？ 2006 年一個很小的項目有了這樣的契機。

（一）項目概況

武漢萬科潤園位於武漢市區二環徐東商圈才華街的原「郵電部武漢通信儀錶廠」，該廠始建於 1958 年，廠區規模不大一總用地 54.59 畝（3.6 公頃）。當初選址的主要原因是因為該區域均為農田，空氣清新，沒有噪音，符合精密儀器的生產條件，廠區總體是緊湊又自然式的佈局，建築多為磚砼結構，造型以現代簡約平房為主，清水磚牆和水刷石相結合，但因年久失修，牆體分化，脫落嚴重，缺少保留價值。廠區內生長著近 900 棵法桐、水彬、香樟等樹木，十分難得樹木成蔭的優越環境和五十年的廠區歷史文脈和難忘的記憶均構成了強烈而樸實的願望：應原真性地保留樹木，保留廠區的路網系統，保留工業文明的痕跡，讓這個廠區的精神和文化能夠得以延續——自然資源和文化資源。

（二）規劃與建築設計：樹下種房 （因樹制宜）

萬科公司希望本項目區別於其擅長的住宅標準化產品，同時也希望最大化保留原生大樹。900 多棵樹木成排成群或不規則地散落在廠區內，

圖1

圖2

圖 3

圖 4

圖 5

如何最大化保留樹木既是規劃設計的目標,也是最大難點。規劃以儘量保存樹木和原狀環境特點為宗旨(最終保留了 668 棵樹木、水塔及原中心花園),低層建築的佈置基本對應原廠區建築,區內道路也對應原廠區道路,中心組團綠地保留並利用了原廠區中心花園和小樹林。為儘量保護樹木,低層建築在不減少面積的前提下局部靈活佈置一層裝置式功能房,以其較輕的荷載(淺基礎)和靈活的佈局來避讓周圍的樹木,因樹制宜、樹下種房的規劃設計思路。高層部分的地下車庫在其範圍內部為幾棵高大的法國梧桐專門留出空間。在建築高密度且還要避讓樹木及市政排污口高度不利的同時,細心研究場地標高和室外管線佈置,巧妙避讓錯根盤節。

1、規劃特點:

1.1 三個「保留」

　　通過使用衛星 GPRS 定位系統,在規劃之初便對潤園地塊內的植被、景觀與建築進行精確定位和電腦系統再生成,以此為基礎,萬科‧潤園採用尊重歷史與自然的方式進行融合與規劃,並將匹配地塊原有樹木尺度的低矮建築植於樹下,最終實現地塊內部 3 大系統的有效保留。

(1) 保留原生樹木

(2) 保留現狀路網

(3) 保留廢棄水塔

1.2 三種「沿承」

(1) 沿承內斂氛圍

(2) 沿承優越環境

(3) 沿承空間分隔

1.3 三步「融合」

(1) 讓建築與樹木融合

(2) 讓庭院與樹木融合

(3) 讓物理空間與精神空間融合

三重融合的結果，是形成低層庭院，一個在城市裡能寄託人文精神的低層宅院，再現了中國傳統的群體院落之美。

2、疊層院墅建築設計

2.1 採用標準與非標準相結合的戶型設計策略：

以標準 Block 基本功能模組（統一性、整體性）為主，非標準院落與淺基礎單層功能用房（個性化、特色）為輔。

2.2 節地與有天有地的都市院墅：

疊層式住宅（豎向分為三戶），每戶擁有庭院、平臺或屋頂花園環境空間。

2.3 戶型標準：

(1) A 戶型（149 ㎡）（底層）平層庭院式緊密型戶型

(2) B 戶型（165 ㎡）1—2 層複式庭院舒適型戶型

(3) C 戶型（198 ㎡）3—4 層複式豪華型屋頂花園戶型

立面造型運用現代簡約式造型，因地制宜，因樹制宜，陶土面磚加仿木鋁合金窗，開窗是內部功能的真實需求與反應，注重品質與內涵，運用天井、庭院等避讓視線干擾，深牆大院。

三、創意與創新 —— 武漢軌道交通 8 號線徐家棚站綜合配套項目

(一) 項目概況

武漢地鐵 8 號線徐家棚站位於城市副中心，隔四美塘公園與長江相望，正對武漢長江二橋引橋匝道口，項目位置較為重要和獨特，用地呈斜向長條形。（如圖 6—8）地鐵站線由地鐵專業設計院 —— 鐵四院完成並準備施工建設。

(二) 規劃設計難點

1. 規劃中的地鐵三線換乘樞紐站，將會有巨大的人流量，對空間的尺度和開敞度要求較大。

2 正對武漢長江二橋引橋匝道，特殊的城市空間節點，具有較高的動態景觀視覺要求。

3. 臨城市主幹道最窄處僅為 35 米麵寬，功能佈局及空間塑造具有較大難度和挑戰性。

4. 地鐵站線等專項建築設計已由鐵四院完成，該設計對地上建築考慮較少，其結構及軌道間結構柱富餘尺寸很小，其上下銜接存在很大困難。

5. 上部建築功能不確定，需要建築師的進一步策劃和設計。

6. 用地內零散的地鐵口部及風塔風井設施因專業性及規範性要求調整較為困難。

（三）規劃與設計

1. 項目定位：城市新節點

　　塑造反映時代特點具有動感形體與開敞透明的體驗式交通建築，結合用地條件，合理進行功能分區和體量控制，採用「前鬆後緊，前小後大，前低後高」的設計策略。

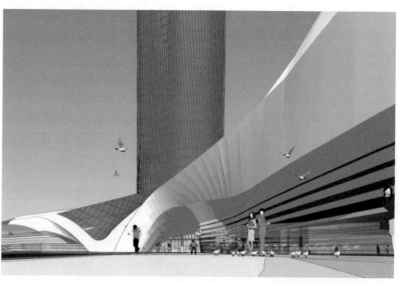

圖 6

圖 7

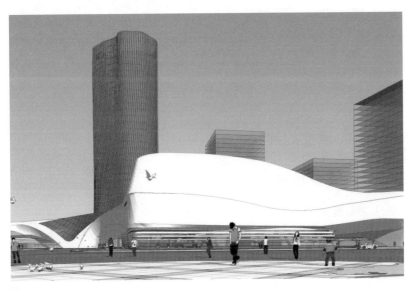

圖 8

2、規劃設計特點：

1.1 統籌相鄰地塊規劃與建築設計，構建協調統一互補型建築形象特色。

1.2 鋼結構架空建築，空間開敞明亮，主入口出挑深遠，導向性強的現代交通建築空間與形象。

1.3 流暢、立體、動感、融合生態時尚的體驗式建築。

1.4 數位建築、數位建構，建築、結構、設備一體化設計，渾然一體（天成）。

1.5 自然流暢的形體與空間是對周邊環境的邏輯反映，空間開闊有度，入口出挑深遠。是對特殊城市節點和地域氣候特點的回應，力求表現現代科技與浪漫氣質相結合。

四、簡約理性的建築，人文感性的空間——武漢保利文化廣場

（一）項目概況

武漢保利文化廣場（Poly Culture Square）地處湖北省行政商務中心，洪山廣場西南側，中南路和廣南路的交匯處，是武漢市內環線上最重要的節點之一。總建築面積142742㎡，地下4層，地上46層。地下 1 層至地上 8 層分別為商業、餐飲、文化展示，9 層至46 層均為5A 級寫字樓。（如圖 9—13）

（二）建築設計特點

1. 大型綜合性超高層建築

武漢保利文化廣場功能配置從上而下依次為頂層（高空）觀景辦公區；商務辦公區（中，上部）；文化休閒區（文娛、報告廳、餐飲等）；精品商業、展示（下部）和車庫、設備服務用房（地下層），形成資源分享、業態多元、層次豐富、形態多樣的商業空間，構成了大規模、大體量、高綜合性及複雜設備系統的 46 層大型綜合性超高層建築。

2. 體量宏大的巨門造型

建築造型正對城市核心——洪山廣場，採取簡潔規整（跨度 45 米 × 進深 25.5 米 × 高（5 層）20.7 米的巨形鋼構）的幾何形體進行有機組合構成巨形「門字」結構，風格簡約，線條精美、清晰而硬朗，建築純淨而永恆，超然屹立在都市中央的門戶。

3. 開放式的「城市大客廳」

「巨門」結構之下為宏偉而透明的「城市大客廳」，採用技術先進超大尺度的 42.5m（寬）X50.6（高）m 索網玻璃幕牆，玻璃採光屋面由配以遮陽格柵構成，形成陽光適宜、尺度巨大、標誌性極強的多功能「城市綜合性四季大廳」。大客廳敞開懷抱歡迎來訪的市民與遊客，強調並突出該廣場文化中心的氛圍及大都市活力與價值的象徵，並發展成為文化中心的一個特殊標誌。

4. 具有動感和活力的一站式體驗型商業

圍繞「城市大客廳」這一巨形創意空間——展開文化休閒主題功能，將文娛、餐飲、精品商業、展示等功能自上而下分層分區配置，合理的分區規模及符合消費人流的「瀑布」式黃金式業態，形成具有動感和活力的一站式體驗型商業。

5. 適宜的（超高層）設計集成技術

武漢保利文化廣場主樓採用經濟規整的柱網（主樓 8.5 米 ×12.75 米）和合適的結構體系（主樓採用鋼管砼柱＋鋼桁架梁＋鋼砼筒體，大跨採用鋼結構），因用地規模、形狀制約，標準層（1784 ㎡／層）採用偏（西）筒體設計，以利朝向與景觀（東湖、洪山）的最優化，

主樓框架柱尺寸控制得當，較同類結構尺寸小，其底部為 ϕ 1400mm，上部為 ϕ 1100mm，混合減震設計，增設非線性粘滯阻尼器。主樓空間開敞，視線遮擋小，平面利用率高。通過採用鋼桁架梁自承式樓板，充分利用桁架空間進行管線綜合，有效增加室內淨高，標準層為 4.0m 層高，完成後淨高為 2.8m，結合單元式玻璃幕牆（1417mm×3200m）形成全景觀視野 5A 寫字樓；同時，先進的電腦優化選層電梯系統（採用高低分區分組電腦選層電梯系統）、寬敞舒適的非標高大轎廂設計（1.6T 大載重量非標高大轎廂設計）為主樓提供了舒適的垂直交通體驗。針對這種大型超高層建築，為貫徹可持續發展戰略，從技術、工藝、材料和設備等各方面進行了節能設計。建築圍護結構方面經科學計算和分析，採用高效、綠色的保溫材料；在國內較早開展 CFD 技術，通過城市大客廳室內熱環境模擬，科學合理地將保利文化廣場城市大客廳設置成具有頂層可開啟式百葉的中庭空間，以自然通風採光及遮陽的適用技術，對巨形空間可持續生態節能策略進行了有益的探索。如何體現建築的現代極簡的風格與高品質，輔助設施與管網綜合是維持正常建築功能不可缺少的有機組成部分，

圖 9

圖 10

圖 11

圖 12

圖 13

通過選擇先進適用的設備系統，進行精益求精的設備用房設計，並嚴格控制建築與室內效果的整體化。通過多方協作，共同努力，才使得武漢保利文化廣場達到了高性價比、高完成度的建築室內外整體設計效果。

五、地域文化的現代表達——武漢天河機場 T3 航站樓

（一）項目概況

武漢天河國際機場作為湖北省的主要門戶，我國中部重要的樞紐機場，在全國的交通網絡中有著舉足輕重的地位。天河機場 T3 航站樓總體規劃與總體設計本著以人為本、交通無縫對接的綠色生態，科技人文、富有體驗性的航空港科學先進的規劃設計理念，近遠期巧妙結合，武漢 T3 航站樓地下一層、地上四層，總建築面積 37.5 萬 m2。（如圖 14、15）

（二）規劃設計特點

1. 總體規劃特點：

結合天河機場總體用地規模偏小及已建成建築較為零散佈局的不利條件，科學合理設計 T3 建築平面構型進行合理佈局，順暢連接 T2 及未來發展的 T4 和衛星島等可持續發展模式。合理規劃 GTC 中心，將陸側交通（含地鐵、城鐵）與 T3 航站樓無縫對接。最小化拆遷現有建築，可操作性強，節約土地資源節省造價。

2. 建築設計：

結合 T3 航站樓國內樞紐機場的定位，採用國際出港旅客分流、國內進出港旅客混流的功能模式，有效方便國內旅客的中轉流線順暢合理，既節約建築面積，又提高商業效率等。充分體現以人為本、科技人文、商務休閒、綠色生態、地方文脈的體驗式的現代交通性建築。根據客貨流逐年遞增的發展趨勢與科技發展，統一規劃設計合理做好功能彈性空間發展及捷運系統的預留預埋工作。積極探索現代科技與本工程的合理結合及運用，綜合運用系統科技和集成技術運用，塑造節能環保、綠色生態可持續交通建築的典範。建築空間「高、大、透」，造型流暢動感，以「星河璀璨，鳳舞九天」為主題，現代簡約的設計手法，體現荊楚文化的浪漫氣質與地方特色。

圖 15

圖 14

我涼涼的歌是一帖藥

姜樂靜建築師事務所
姜樂靜　建築師

一、關鍵字

1 落位　　城鄉野的環境分析後進行改善，過疏或過密調合的策略

2 自明　　發現光與影與獨特性，描述主體找尋標靶與公共服務的對象

3 對話　　針灸刺激的亮點，提供場景形成張力，仍須保障風景的完整

4 縫補　　延續材質，銜接動線，次文化階級的相互滲透，校風梳理與引導

5 翻轉　　由背面轉正面，邊緣轉中央，弱勢族群的照顧，化解冰冷友善化

6 整理收納　　實質功能與活動需求，多功能彈性利用，時段調整

7 營建技術　　支撐與覆蓋，預鑄量產與現場手工，乾濕分離，耐候易維護

8 邊界模糊　　緩衝層次，切割轉成開放，曖昧的鏡面的材質，網格與金屬

9 市民意識　　在地觀念，民生問題保障人民安全，公私領域委員會機構執行

10 宜居城市　　環保綠意，舒緩安靜與隱私，有形無形文化財與家族記憶的依賴

用書寫抒情與勵志，一些社會問題與空間觀察提出憂國憂民的焦慮與願景，正是我執業的解藥。一位醫生友人說「每一個執業的案例都是一個未知的叢林吧！」高風險與高壓力的建築師行業，但冒險去航海登山去開拓新域，具備知識就能擁有過癮的想像與贏得實現理想的先機，也是讓別人羨慕。

我們建築人的創作的靈感，也是來自對於社會的關切，源於自身五感體驗與觀察積累。遊走四方旅行，如同吟唱詩人的民歌手。

二、解藥之一文化社群與跨界立體巢穴成立，為建築更好的生活

(一) 勇氣

即使是在大路邊擺一個麵攤也是需要大勇氣的。大學時曾經與朋友去和她男友在人潮洶湧的逢甲夜市擺地攤，叫賣著一折價切貨下來的各色皮包。面對人群發現自己開著口卻發不出聲來，只漲紅了一張臉……就低頭幫忙找錢。廣場上釘釘咚咚架起一個擂台，踏上肥皂箱

的一場演說，在市集上雜耍或是躍上舞台亮相，先唱名：「我——某某人是也。」篤定的神采、負責任的姿態，喊出「我的麵一碗50塊。」末了還要一句「下次再來喔！」人生不就是推著前面的攤子，煮出精采的麵來。

（二）相聚

1996年開了一個浪漫的店〝法國南部〞，藏在悠靜的市民廣場旁，今天則集結眾人（只差沒有上梁山），跑到台中最大的馬路，在金權囂張的地方，我們卻傳播著人類最好的資產——〝書〞與〝溝通〞。在這立體的巢穴，有讀書人、建築人、詩人、哲學家、農夫、匠師、藝術家。沒有後台與公家補助，要自力生產出精采創意的作品。若能激盪出〝拯救地球之類〞的概念與行動，這一切就值得了。看到默契咖啡店四人組，三十出頭、喜歡攝影蘋果電腦、幫瑪利亞基金會做企劃、年輕且顧家的身影，想起那時〝法國南部〞的設立也是一股傻勁，我擱著我那小小可能與資本社會格格不入的事務所，四個愛吃愛挑剔的女生就一起開店了。那時也是看上了二樓可以有大片窗框住市民廣場的綠地，租下了租金不便宜的角間老房子。第一次自己僱工、搭鷹架、挽起袖子排尺二磚、外牆泥作抿石子染出有普羅旺斯氛圍的黃，開業多年服務他人的我終於有了第一個屬於自己意志呈現的作品。

「為什麼會聚在一起？」因緣際會成就了很多事情，夢想堆疊、累積、沈澱、等待、發酵出創意的酒香………..。有時是一個口號、一件有意義的事；有時是某個時間點一個空間供應者的招呼；就讓彷彿相近、愛作夢，愛讀書，領域與質感接近的人就樓上樓下聚在一起（也可以說結交損友被陷害了）。用會員方式支持一個「獨立書店」的繼續存在，在我們身處的城市裡當然有必要性。就像每一個人就是需要獨立思考，可以自由吸收知識的意志一樣。擁有清晰的價值觀與持續成長的心智習慣，就是集結「讀書人工會」的重要目標。我們太容易受到資本市場、媒體、政治權謀的操弄所蒙蔽。或許靜下心來的一杯咖啡與一本書，就是現今紛亂環境中的餘地與解藥。

（三）巢穴

創業是需要勇氣以及股東們激盪及參與的途徑。所以在進行設計一樓的複合東海書苑與默契咖啡店之間就有了很多的我為你著想、你

為我著想的禮讓。基於租金預算考量以及舊書架再利用的想法，要如何讓愛讀書的人與愛咖啡的人分享著只有 7 米多面寬深 12 米並不大的角間店面空間是最重要的命題。（如圖 1）東海書苑手繪稿舊有磨石子地坪原味的保留、不裝天花板都讓工程上的困難加倍。新的排水、電線、網路管線如何走動，就成了設計關鍵。大動作是靠牆抬高 1 米的書架，形成多層次的藏書空間，與可以觀望全景的高視點。儲藏要足夠、階梯夠寬，可坐下來依傍著書櫃看書。然後整個中心是有點大的吧台，因為很專業（我們主要技術士阿峯是東海食科畢業，已有多年開店經驗，他手作的松露巧克力一定要來吃）。不喜歡用草率的釘槍木作補土虛假裝潢式的木工慣用工法是我們的過敏病；準確表達每個材料清楚的本質特性，也是做我們所設計的室內工程很累人的地方，一群堅持理念的「神經病」，木工阿義友情跨刀，一直幫我們這些好友做一些不錢賺的案子，採用鐵板、鐵件、積層實木、夾板……，他可是有大木作工法授證的匠師。

2006 年 12 月 9 日東海書苑 NO.2（如圖 2）在這裡開幕了。前一天才翻看貝嶺的詩集，今天就見到本尊來到書苑；紀錄片的導演常喜歡經過這裡；剛去原住民部落回來，鄰桌談論著昨天「挺樂生」的活動；而「合樸農學市集」即將開始好好務農好好吃飯好好生活好好讀書的 DM 熱騰騰的在這裡發送與推廣；反正梁山泊裡臥虎藏龍就對了……，還在東海別墅時我就發現徹夜在書苑飄來飄去不是天使就是精靈。

（四）文化

「建築師算不算藝術文化工作者呢？」文建會不照顧我們，因為我們在採購法裡是接勞務案的廠商。剛成立「建築改革社」問卷回收，大部分民眾以為「建築師」是「賺錢的建商。」集合住宅的設計的確經常是建築師的工作內容，偶有轉為成功的建設公司的經營者。但建築師不是建商，會計師不是企業主，律師當然也不是從政的跳板………。我們有著很重要的為公義領域把關與服務群眾、關切都市空間美學的專業任務，比藝術家掌握更大尺度的畫布。

一個城市的面容由不同時期建築所排列、消長而成，所以也是每個時代文化發展重要的場景。我們這個行業替建物簽了名、落了款、蓋了章，當然需要為歷史負責。順

圖1

圖2

應都市紋理脈絡，掌握當代的技術，複合表達出好的成果。不能只聽投資者或是當權者不當的要求，做出有損公共最佳利益的設計。無關心沒人愛的正是我們城市的臉）。

　　是的，我自許是一個文化工作者，1998 年從「二十號倉庫」籌備階段到細部設計到完工，（如圖3、4）然後 921 災區的重建工作，我們團隊開始有機會做一些校園公共工程，許多學校不論平地或山區的校舍，幾乎長得一模一樣。潭南國小學生以布農族為主，當地習慣把運動競賽視為村內外大事，山坡陡基地小因而將校舍蓋在跑道的正中央，就像布農族的大家屋。（如圖5、6）抒發我對〝公領域〞是否真正釋放於民，以及校園友善永續環境的看法。累積這近十年的經驗、人脈好手的培養與加入，一些社造朋友

在農改、關懷台灣的推廣記錄片工作上都有一些成長。事務所原本 2 個建築師 6 個人，也增加成 3 個建築師，加上現場監造人員逼近 20 個人，無法擠在原有巷弄內由 30 坪住家隔間的工作室。大夥就決定ˇ勇敢ˇ的走出來，直搗台中市的核心。付多一點還可以承擔的房租，把著台中港路的脈動，聽金錢豹的心跳，側看文心路上爭奇鬥艷的賣場、接待中心與特立獨行的餐廳，看看我所成長我所愛的台中還能多元耍酷到什麼地步……。

二、三樓新的工作空間提供同事大一點的桌子，堆書本文件圖說打電腦做模型；累積多年的模型疊放成一道豐富的隔牆；更新好一點的廁所與茶水間；有大片窗欣賞中港路的綠蔭與落日夜景，開闊視野培養寬敞的設計胸襟。同事上下班從一樓穿越書苑時，不僅是擦身而過這些歷史的累積，工作之餘若有緣拿起一本書與前人的智慧交流，那是無盡的恩寵。而團隊的價值觀就是與歷史共存與前人並肩，燉煮出精采的設計出來。

（五）救贖

忙著競圖、交發包圖、開會、教書，終於在過年的初四以加入「讀書人工會」的會員優待價買了一本「沙郡年記」。唸研究所時關老師曾影印部分章節，關於「土地倫理」的永續課題。年節時從一月翻到二月的章節，文筆流暢且豐富的生態觀察內涵應該會讀得完吧！有緣從頭到尾，從年輕到老，都可以看得完的書與長長久久的朋友還真不多呢！幸福的滋味就是讀著好書，身邊有著好友，健康的食物、安心可以散步的城市、便宜乾淨的二輪戲院播著非主流的藝術電影，而且還有午夜場。

「苦煉」還在床頭邊，睡眼惺忪時看到 77 頁，隔著幾個世紀去看歐洲宗教與哲學的思辨，農人、工人、商人、地主、貴族的拉扯。卡爾維諾「給下一輪太平盛世的備忘錄」放在背包一直還停在「準」第三章，雖然薄薄一本卻很難「輕」「快」的帶過去。（這學期第一天下課從成大回台中的自強號上，終於看完了最後的「顯」與「繁」。）但意猶未盡好像可以再輪迴一次。

經典的書同時左擁右抱好像左右腦不太夠用。吳爾夫的「普通讀

圖3

圖4

圖5

者」最厚也最想參拜，單看「序」就已經醉了。（我是個愛喝酒但完全沒有酒力的人，也是個愛讀書但沒有能力消化書的人。）已忘記是去年如何一口氣把「我的名字是紅」看完的。年前北上，好友偉林在車上朗讀「黑色之書」附錄的這屆諾貝爾文學獎的得獎感言，一晃

台北就到了。讀聽這篇的「父親的提箱」，因完全沒有看文字而是專心用聽的，記憶比較像音樂，搜尋記憶時也要換到聲音的記憶庫裡去找畫面。要成為一個專業的作家，與專業的建築師一樣，就是要忍住寂寞，長時間伏案在桌燈下把你的想像具體化，如同「我的名字是紅」裡面土耳其傳統的精密畫師也是瞎眼無悔⋯⋯。沒有人可以幫你或是即時分享你的想像，就是要寫出來、畫出來，不厭其煩的嘔心泣血、哀嚎⋯⋯生產⋯⋯去完成，，有時天折或是提早哀悼成了失利的紙上建築，也是值得。

這幾年在建築系兼任帶設計，傳授開業建築師的實質設計經驗；對培養更多優良具美感專業建築師的環境，我有著相當的期許與社會責任，引導學生們公益服務的價值觀，同時也是逼自己再用功成長，並思索建築本質的課題。

在經典文學創作的閱讀裡找尋足夠的養分，能帶給未來年輕建築人啟示與鼓舞的，不一定是所謂建築專業的工具書籍。結識非相同領域的文化朋友，才能讓建築人了解多元異質環境裡不同的思路與生活，以同理心服務各階層的大眾，替公領域把關更好的空間品質。不是只讓建築物更好，而是建築更好的生活，如 2006 年威尼斯建築雙年展的標語」Building your live better.

三、解藥之二安居在我城以在地建築師談近年的 「台中現象。」

（一）細說重頭

旁觀者清，離線已久、多以競圖公共工程為主要業務來源的我也想藉機溫習功課。於是探訪一些在房地產的企劃老手，開解這十年來市場變幻的迷霧。

我所熟悉的是 1987 年以來以雙薪首購、中產階段居家考量三房二廳的產品。因建築的特色能創造附加價值有限，行銷的訴求大多是區位、便利的交通、外觀透視、中庭及公共設施。戰區集中在精明一街商圈形成以前五期重劃區裡。那時建商的成本計算方式，大概是１／３土地成本、１／３造價成本、１／３分擔公司管銷利息與支付廣告代銷費用。因為建蔽率的樓高以面前道路有關，所以臨道路 6 米蓋 5 樓、8 米 6 樓、10 米 7 樓住家公寓產品，

圖6

二十米幹道旁才有機會蓋十二層大樓。樓下臨街多盡量規劃單價達兩三倍的店舖產品，這樣才可以降低樓上大部分住家的單價。集合住宅有管理原則最好 30 戶以上，每月一坪 70 元 ~100 元的管理費才負擔的起三班制的警衛，這是保值的基本條件。當基地規模不夠大時，能否規劃與戶數相當的地下停車數量是設計關鍵、考驗建築師排平面及訂柱距的能力。

　　當建商高利率的貸款買土地以尋求高獲利的推案壓力下，催趕設計圖、跑照、發包手繪透視圖、蓋潦草的接待中心、真有如賽跑般。那

時大概一有土地釋放出來，很多代書或買主就會同時找一堆傻傻的建築師畫圖，並精算投資報酬率。那時每天就是一張地籍圖傳真來事務所，法規檢討一下勾一勾標準平面，馬上回傳提供業主盡快下訂或是繼續觀望議價。還好那時剛有電腦可以設入公式列出小公／大公／建坪、售坪等換算推案風險與投報率。覺得那時自己很像一個熟練的庖丁師傅，可要切出恰當戶數坪數且通風採光，讓每一戶都能保證賣的出去。

（二）七期風雲

當一個產品跳過需求溫飽。而且地段有如寶石般稀有，它的價格就可以如藝術品沒有上限。七期重劃區近年的產品，並不是跟一般自用百姓對話。

明顯角地搭起一棟棟由年輕設計師風格特異如神秘寶盒般的接待中心，表情孤傲不理眾人之姿。只接受預約，偶而看到門前停泊一、兩部的頂極房車。價格不公開也不接受採媒體採訪，低調不與同行往來也不讓同業參觀，連員工及下游廠商都要簽保密條款，這一點也不誇張。一群精明能幹、理性思惟的台灣商人，將他們在世界各地或兩岸奔波所累積財富，轉成投資不動產、存放在比台北更適合人居住、設計一流營建品質好、價格便宜、氣候條件最佳的台中市，可知他們獨到的國際觀點。

九二一地震後台中高樓產品曾經冷靜了二三年，一些透天產品趁著這段縫隙中出清。七八期裡透天別墅從1千六多萬一直上衝到四、五千萬，甚至以億計的誰與爭峰之作。或許與兩岸穩定的發展，彰顯家族財力者就紛紛進入購買，但一開始也有人煙稀少安全不佳的憂慮。

但對稍具規模的建設公司而言，開發透天產品的利潤不高，瑣碎複雜的變更與驗收的難度讓他們紛紛轉戰超大坪數的高樓產品。一百坪起跳一層兩戶，上下打通或左右合併、一次買五六間的大有人在。無店舖雜質的地面層、全挑高五星級飯店接待廳室、圖書閱覽室、日式簡約庭園、桑拿遊泳池、屋頂宴會廳、雙哨警衛加一社區秘書服務住戶庶務，每月高達幾萬元的管理費。所謂有錢人的生活與我們一般人大概少有交集。每次經過七期欣賞這些豪宅特區大概很像搭飛機時，先經過頭等艙往經濟艙移動時的心情，肖想有一天如果能舒服的坐在這裡。

（三）樂活台中

或許因為震災進出台中大量的媒體記者、官員、企業、基金會，感受到中部的溫暖陽光與慢活哲學。周休二日，台北人就先驅車到台中各色 MOTEL 探險、休閒郊區的綠意與美食饗宴。我一直認為台中的天際線與逸樂的面容是民間投資者前仆後繼累積的結果。資金到位、設計人才完善、城市魅力十足。近年由善於辦派對長歌善舞的雙子座市長帶領團康，加上高鐵通車的便捷，台中已成為「樂活」的代名詞。

中港路是脊幹，文心路則是撐開的弧形傘骨。前建蔽率時代提供高獲利更新誘因，填補完成四、五期傘內的中產階級豐富的生活領域。傘外七、八期圍繞著新市政廳是住一住二低容積，保障富人貴族特區的稀有與孤單。台中人的頭上各自有一片天，既享受不夜城的繁華與舒緩的步調，保持適當人與人之間不至於競爭的距離與合理的隱私。有多樣選擇不至於紛亂，安靜不至於無聊。在低租金或近年低房貸的無壓狀態下，既可以享受高架快速路便捷與低停車費。一掛同事朋友都是放著大台北有高薪好差事不幹，帶著妻小就是要住在台中。「自由」無政府存在的狀態是我這個小市民對現任市長的稱讚。一個好的政府本該隱藏在大家生活的背後默默支撐、打掃乾淨的街道、提供整齊的市容、無害飲食及舒適的環境。八大行業只要不囂張，有需求有供應，市場平衡互不侵犯。

（四）喜新厭舊

「喜新厭舊」也屬於台中人的膚淺。這本來是資本家促銷手法；一直用各種媒體通路、廣告文案、灌輸大眾丟掉舊衣換時尚新衣，不斷推陳出新的手機、電腦、汽車都是消耗品。賣掉家傳土地或出租舊殼，追求更文明的異域，或迎向新的階級、新的生活圈。那到底房子算藝術品或是消耗品？我們會不會不小心「消費掉自己存在的價值，抹滅掉前人累積的歷史。」阿拉丁神話裡當把舊油燈換一個新燈，那連結著土地、親情、記憶的神力就不見了。軟件有時也是家族力量的來源，如何攜帶著這分情感住進新的社區，裝進新硬體建築裡？

一棟棟或低調奢華或古典俗豔的城堡、座落在富人特區內。或強調國際團隊聯手打造，或堅持華麗石材的雕砌、媲美紐約曼哈頓大樓新藝術風格的立面。選用鋼筋續接器防震、隔音中空樓板、雙層窗，保全設施層層保護帶來的安全感。連新加坡、香港、都要來台中學習。把財富累積在自家的裡裡外外，中外自古皆然吧！

（五）如何生活

還是想回到如何生活這個主題吧！我個人比較依戀於老街、老店、或是傳統手工匠師的人情味；整理有人文氣息的舊屋是我比較想替這個城市做的事。「為什麼一定要換屋、搬離具有社區感的老家呢？」把自己的老房子整理很有個人特色、

保持熟悉的家鄉的味道。舊衣穿起來才舒服，在老地方與老朋友見面才舒坦。並非退縮。在設計中思索一種新舊交陳、保存地域風味的手法。避免陌名奇妙的「新」如同「太空船」般降落我們的城。某些社區主義高漲的國家，連改變住家外牆油漆的顏色都要經過社區會議的同意，守舊是為保障原有居民的視覺權。民主的界線與城市美感的認定，創新的價值及討論，還是要繼續經由教育推廣與溝通。

（六）慾望城市

聖嚴法師說：「我們需要的不多，是想要的太多。」一切都是慾望作祟吧！物質加上領域就是房契加上地契。提供居住權、工作權、就是人們群聚在一個城市的基本渴望吧。不管是毛澤東的「看江山如此多嬌，引無數英雄盡折腰」的豪語，或是詩人杜甫在茅草屋頂被吹走後的感慨之言。或許命中屬於帶兵打仗格局的將領就是風塵樸樸往返駐地所的工務。在半成品階段的工地裡穿梭，或爬上鷹架指揮工種的順序與材料的運送。百萬民兵在北京投入國家建設是受到何等的尊重與榮耀。最後回到杜甫在寒舍裡發出的小小的願望：「安得廣廈千萬間，大庇天下寒士俱歡顏」。這麼多工人的汗水所建築的環境，希望打造的是沒有貧富階級之分、可以全民居住共享的城市。

（七）大學商圈

街道的混亂或一致，是地方人民普羅美學或是公民道德淪喪的表現。台灣是全世界大學生密度最多的地方，但大學商圈附近如東海、逢甲的攤販卻也是最髒亂。未經管教買賣的雙方製造大量的垃圾不斷湧出在街道兩旁及校園內。我喜歡市集的豐饒有趣，在通風良好薄薄的雨棚下，人與人之間親近的尺度。但無法忍受塑膠杯袋、不衛生及讓排水溝污染的氣味。那應該可以被設計與被改善與被鼓勵。我如果想改行，就是做垃圾減量與清理環境這件事吧！

（八）成功關鍵

房屋市場從座落地點與產品定位設計、市場區隔是重要的成功關鍵，周遭大環境、政府、人民是否擁有向上發展或向下沈淪的動力，或只是附近潛在的買主個人上班工作的方便需要研判與分析。基地夠大戶數夠多的個案。自成一區甚至帶動周邊的繁榮。

（九）江山底定

回首十年前建設公司的成員都很年輕，發包工程的經驗不足，前後期的作品品質好好壞壞不穩定，吸引的住戶水準不一與管理委員會的觀點常有很大落差，影響社區和諧及保值。以往一開始會打知名建築師的品牌來吸引，但後來又常擅改立面材料與外觀的情形讓我個人對於規劃集合住宅的業務怯步。

但這些年下來，沈得住氣、品質控管好、客戶服務好且用刊物凝聚社區意識協助管委會的建設公司知道自己必需用心經營，信任設計師的品味及監督美感的能力。有好的名聲才有繼續推下一個案子的動力。

台中房屋市場經過前期亂世梟雄爭奪時代，炒作短線不負責任賭徒型代銷業也淘汰出局，這都是現今消費者的福氣。目前建設界的江山底定，各領導郡主已有信心與經驗，知道要為忠實的信眾與信任的客戶，推出更好的產品。謹慎細心的蓋自己公司人員慢慢的賣，好的成屋賣出反而有更高利潤，在慎選客戶下價格可以自己掌握、經營品牌的持續力就是存活的競爭力。

（十）品質把關

在建蔽率時代來不及推出先搶建照與土地一起高價易手的個案，搭七期豪宅上漲的順風車，在中港路旁飯店型小坪數，五權西路、忠明南路等 20 米幹道旁推出一坪高達 18 萬到 24 萬行情外的實用產品。但在建材及設計上並無新意，甚至通風採光品質不佳，數百戶圍繞封閉感的中庭。最讓人生氣的就是，對都市沒有善意退縮緊挨著馬路，有如一個粗魯自私的口型胖子佔滿基地。沒有將景觀綠意分享路人，一道十多層樓高的長城圍牆擋住陽光及通行，讓四周鄰居們很不舒服。台中都審的機制顯然沒有善加為城市品質把關。如果在台北同樣對公領域不友善的集合住宅規劃是不會通過都審的。一延再延的建照，通融的法令興建的舊世代產品。如今這樣超出行情的售價，最後還是讓上班族的大眾買單後，揹更多的利息壓力。建議授薪自用家庭先買管理品質良好自住率高的成屋社區，只要一坪不到 12 萬的價格。因為數年後，不管新案舊案都是建蔽率高密度產品，也不用忍受初期進出裝修工程、投資客轉租、因為住不滿收不到管理委員會的紛擾。這種量販出清型的建設公司，也有屬政商、

金融關係良好，但缺乏回饋周邊環境與社區共享的高傲態度。除非認同這樣理念，明智的消費者也應抵制之。

建立一個公平的社會，不管有錢沒錢大家一起居住，自由且多元的城市。最近競圖獲選能為年輕人設計只租不賣的幸福好宅，在公園裡兩百戶十三樓，整齊清潔簡單樸素迅速確實新生活運動再現，希冀能滿足移居陽光台中的期待。

四、解藥之三　認知圖

（一）你如何瞭解這個世界？你的世界有多大？廣博亦或深邃？

念建築研究所有一堂課關於【認知圖】，藉著一張簡單的圖繪協助瞭解我們在某時刻對周遭空間環境的認知程度。關老師讓要修課的同學們回憶念小學時候的生活領域交出一份認知圖，而後貼出來分享與討論。一些在城市成長的同學描繪著這條路的電影院與那條路的冰果室，而在鄉間渡童年的同學則述說著這條小溪的魚與那棵樹下的土地公廟……突然同學們的家鄉，都在自己的腦海裡鮮活起來。有一些領域是你雙腳可及的記憶，有一些是新聞記者倉促報導後殘留的印象，有些是口傳千年所記載的福音，有一些是智者與先知預警所著刻寫的史書。

你要相信什麼？如何走？如何認真的生活。

我很貪心地想要瞭解這個世界。很幸運的，在我豐盛的建築學習生涯，考上一個自由的且可以懸牌照執業的建築師資格。讓我藉著不同的案子、不同的對象，可以繼續擴增我的視野與挑戰全新的事物。但自由並不等於浪漫，想像一下野生動物在曠野中的生存的代價，保持敏捷的狩獵身手與承傳而來優美的姿態，機靈地四處探尋自己的領地。除了如何在物競天擇的生態中，自尊榮耀地存活下來，並且保衛環境品質免於惡化的災難。我觀察周遭城市面貌變遷的狀態，也是依照動物的本能與習性。以在地建築師為職志落位這個城市，為成長機制與徵兆把脈。目前興盛的勢力是什麼？近年來式微的產業有哪些？官員們在想什麼？居民們又在期待什麼？我慢慢剝開這個迷霧的世界，一層層地接近核心，發現人性與權力、私慾與近利、怠惰等負面因子時，如何再鼓足勇氣，找回自己的信仰。

小市民可以作夢嗎？東海可以留下相思林，台中的河川可以不加蓋嗎？而有人在準備要拆除的摘星山莊挖土機的前面跪了下來。

【二十號倉庫】就是這樣義無反顧的執著，以及「只許成功，不許失敗」的叮嚀，交織而成 1998 年夏天的汗水與回音。舊建物利用的案例，鐵道藝術網路的串連，台中文化薪火的再次點燃，如果我們有夢，就應該號召同好響應來一場漂亮的革命。暫且忘掉台鐵沈重的包袱以及公務體系的繁瑣與無味，在一些縫隙中勉強呼吸與前進，提醒自己，沒有不可能的任務；眾志是成城的，有夢還是要大步去追。這樣的信念滾動著，讓我又認識許多文化推動者，社會運動的改革者、鐵道迷、愛鄉愛土的年輕人，原來好人是不寂寞。不計酬勞地只想把生命中覺得受感動、美好的事物保留下來。於是在舊山線保存的聯盟中，二十號倉庫、綠川保存、生態保育的議題及事件，你會看到熟悉疲憊但無怨的面容。你願意走進這樣有生命光輝的世界嗎？還是繼續盯著電視，吹著冷氣，坐視外在環境的崩落與內在活力的僵硬，無動於衷。

現代的戰爭已不是槍砲的來去，而是國際金融數字的遊戲，生態的保衛，心靈的虛無，意念的掌握。不是活不下去，而是為什麼而活。神經質地吸收資訊，無目標地刷卡採購，無止盡地以賺錢為生存的重心，生活品質卻貧瘠地如同沙漠。我們每個人都有責任，在同一條船上，前人的罪孽，現在人來贖還，或是逃避丟給下一代人去承接。我悲觀地看待未來的世界，可是仍積極地為自己而戰，不管是用建築的專業知識，或是信仰的力量，或是本能熱情與學習的慾望。希望每個人繼續耕耘開發我所認知的世界。有時封閉有時開放，一個可以被尊重而且自由決定的人生。

那些美好空間記憶，存留在腦海中。殖民城市大量的木造街屋所營造的親切的閒適的氛圍我再也找不回了，水泥森林冰冷的石材基座不是我要的，只有無視這些不透水的鋪面，自己建立一個可以呼息，可以創造的碉堡與基地，集結更多有心改善環境的朋友們，串連成一個共同的文化認知圖，這是一個無形的，品質的戰爭，不是悲情的緬懷逝去的歲月，而是捲起袖子，彎

下腰，實際參與維護以及改造的行列，試著描繪記憶中的認知圖，檢閱一下它的深度與寬度。

打開人類最珍貴的三種鼓舞：學習的鼓舞、與人相處的鼓舞、追求健康的鼓舞。啟動後的你可以凝聚社區意識，可以組團祇行，可以研讀城市的歷史，可以當舊山線的解說員，可以豐富屬於你自己的認知圖，並且與別人分享。

當城市裡充滿著有魅力與有自信的人們時，這個城市自然會散發出它的品味與氣質，台中的魅力在哪裡？在你在我，在願以此地為故鄉的人們，我們繼續加油了！

五、解藥之四同理心

（一）「機構從對生活的鼓舞發展而來，今天，我們的機構僅僅微弱地表現這種鼓舞。」— Louis I. Kahn

建築師經常要替各行各業不同年齡族群文化背景的人解決空間的問題，「同理心」是很重要的橋樑，可以幫助參與者深入一種共通者情境，替機構重新想像與定義。

幼稚園的空間經驗，是我們從小開始對於「機構」的第一印象。它是人生中很重要的過渡經驗，從家跨入社會的第一步，但少有單位去關心的三不管地帶。早期幼稚園多數由宗教慈善團體本著社會服務及教義傳播的心意在做，或是公家機關及小學附設；而近年又成了有利可圖熱門投資機構，商業及媚俗的取向濃厚，實非大眾之福。

幼稚園在兒時究竟帶給我們什麼樣的環境衝擊？唸東海建研所時某課堂關老師要同學們一起回憶20多年前各自的生活體驗，希冀從中找出共同或特殊的空間記憶，可供彼此檢索與參考。從十四個研究生回溯性文章中，找到可以解讀的訊息，我依人、事、時、地、物來大致的分類便於歸納整理。這是一種有效的研究與資料收集方式，佐以「同理心」的投射，可以幫助設計者感應孩童的尺度與心理，與我們久久遺忘的童心互動及對話。

1.「人」的觸覺

感官的感受是最直接的。吃各種東西的滿足感、生病或是皮肉的疼痛、濕襪子、拉褲子的不適；睡眠不夠被叫起來的不願，怕天氣寒冷的動物本能反應。違反慾望時，以哭鬧賴皮的方式對抗強勢的大人，或發出求助的訊息。

與他人關係的建立，也是以身體的接觸最為印象深刻，牽手、擁抱、天冷加衣裳，被女生偷親吻的窩心記憶，還有打架、互推擠、罰站的痛苦與等不到家人接送的恐慌，老師對上下課行為的約制，吃力握筆寫作業的陰影，點點滴滴都有影響到行為的發展。敏感的同學已經可以分辨母親叫喚時的輕柔與老師午覺時搖喚大家起床的不耐了。好人、壞人、喜歡的人、不喜歡的人、對自己好的人、對自己不好的人；強勢或弱勢已經開始在小腦袋裡區分與辨識了。

嗅覺的記憶比較有趣的是設立在菜市場內的幼稚園；聽覺的記憶有使用三角鐵與木魚樂器，舞曲的旋律及鐵鍋鐵勺的碰撞聲背後的期待，視野在教室常是受阻礙的（一般的窗台多高於孩童的視野），只剩下畫畫勞作課時色彩的創作與揮灑了。

2.「事」的記憶

每天較重複的課程當然也潛移默化的教導大家很多知識。印象深刻的常是一些非課堂上的遊戲與發現。遊戲內容有單純體能的運動，盪鞦韆與溜滑梯的快感，也有模擬戰爭的攻城謀略。拍橡皮圈的輸贏，有賭博意味的遊戲，還有到雜貨鋪抽號碼換玩具的交易。與孩子的尺度最接近的低空間，例如插座孔；居然也成為孩子們危險遊戲工具之一。對於好奇心強、創造力高的孩童而言，遊戲是不限於狹義的玩具或遊具的，任何物件與場所都可以轉換成冒險犯難鬥智的對象，所以安全或是危險的定義在有些人的眼中是無趣與有趣。抓老鼠記、同學受傷記、或是節慶特殊的活動如：聖誕晚會、慶生、運動會。老師們的忙碌，同學的排練，教室或禮堂特別的佈置，讓大家參與共享社群的一份子的榮耀與興奮，是在成長過程中很重要的養份，特殊才藝、領導能力的開啟，被關注與被稱讚的成就感，都深刻的替這些未來的菁英們打好基礎。另一方面，也應減少一些容易造成的挫折感與弱肉強食競爭下的逃避、羞愧等造成學習的因子。

3.「時」的感受

起床、上學、上課、中午休息、放學、回家、天黑、睡覺，一個會叫的箱子告訴媽媽時間。

時間觀念在幼稚園應是粗略的，藉著鐘聲與陽光而有一種頻率與步調。過年了，放假了，難得有

一位同學記得民國六十三年，今夕是何夕？都市裡的生活是沒有四季差異，對於日子的感受最深的時候，已經是畢業典禮了。

4.「地」的回憶

　　有一些屬於夢境與想像的不可度量的空間常會與真實相疊，可度量的最直接就是被窩內的溫暖、床上空間的依賴、自己的玩具所佔領的範圍。家裡是安全受保護的，漸漸離家愈不安愈不熟悉相對的也愈有趣，上學的路徑經常等於領域擴張的途徑，每個人都不盡相同。有些人自己走，有些人跟姊姊哥哥走，有些人爸媽接送。媽媽騎單車飛快的經驗，貴族式人力三輪車的接送，叔叔騎鐵馬接送時，在路上的機會教育。在娃娃車上欣賞窗外景致，或是在車內爭奪坐椅，或是擠沙丁魚式的被老師叫上叫下的使喚。從同學不同的過渡過程中，也可看出不同個性的養成。有較早獨立探險開發勇氣的，也有不適應新環境依戀家庭或自閉內向的。但經由脫離家裡的較圍閉尺度，開始有了速度與方向趕以及對於遠近的認知狀況。路途中的小河、臭水溝、雜貨鋪、街巷、招牌，都成了一幕幕空間經驗的重要場景。在園區內的共通記憶例如，遊戲場、操場、高聳的教室，被禁止進入樓上的禁地，合唱表演窄小的台階，晦暗令人不安的廁所……，都在說明了以往的幼稚園設計極少考慮兒童的尺度與視野及心理感受。對於燈光不足的教室有很多著墨描繪，而光亮的來源即是出口的特殊感受，比較像是宗教空間而非適合教學空間的場所。把幼稚園想像是城堡的概念，不知是否在建築造型上有城堡般的裝飾，或是建物包圍形成及大門高聳的效果，還是同學們玩攻城遊戲後的聯想。還有一些在樹下空間乘涼，在大桌上畫畫，在鐵門縫等家人接送的張望，這些都是使我們與場所緊密相連的感情因素。

5.「物」的擁有

　　從家到第二個家（幼稚園）的適應過程，老師取代父母，開始有了群體的價值觀。

　　玩具的擁有，我的、你的、他的、學校的、開始分辨物件的擁有者。對新奇新事物的好奇像是路上有哪些動植物，以及在河邊與同伴拯救鳳梨的有趣行為。關於植物昆蟲的記憶歸納有蝴蝶、蚱蜢、瓢蟲、蝌蚪變青蛙的過程，錯認蚯蚓為白蚯蚓，抓蟋蟀的方法，幼稚園中的

魚池內的鯉魚。難得的是同學們的童年還算與大自然有相處的機會，心想再過幾年的小朋友就無福享受了。只能從光碟片上的資料告訴他們，這叫做蝴蝶。擔憂的是視訊媒體衝擊下，廣告的洗腦、物質化與商品化左右大眾的思維，明牌及明星的崇拜等…。孩子們早熟對父母真不知是喜是憂？

畢業照片像是停格的記憶，紀念著照片框框以外的那一個世界；教室拆除改建，學校遷移或是停辦的變動因素，或多或少帶給大家情感的失落與記憶的空虛。

「人」是建築中最重要的卻也最被忽略的課題了。常用「同理心」去替各種弱勢的使用者例如孩童，老人，病人，遊民，候鳥，青蛙，流浪的動物，路樹的生存為考量，並以「環境與人」為主體，去做任何活動的規劃與空間的設計時，才會有好的活動與空間品質。我們的城市運作是不是病了，公務體系經常是本位思考，方便管理而非服務他人。學習的鼓舞、與人相處的鼓舞與追求健康的鼓舞。或許建築師要像醫師一樣，有俠客之心與醫德，預測未來的「超能力」感應一些隱而未現的問題，熟知社會發展的趨勢，才不會房子還沒蓋好就已經不合用了。

人類學所探討的「同理心」，需要建築人經常省思，將有助於溝通分享。無論是商界的、家族內的待人處事之道，或是設計界的情境模擬與差異文化的轉譯。有愛心的人才會做出感動人心的設計，「同理心」或許就是「大師」的秘方了。

家鄉營造 1999—2014

清華大學建築設計研究院
吳耀東　總建築師

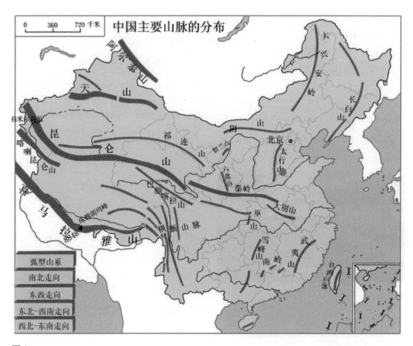

圖1

一、兩岸差異

　　早上散步去了台大看了伊東豐雄台大設計的社科院，發覺台灣建築師及大陸建築師好的設計師差距很大一部分在作品的完成度，工匠的完成度是蠻重要的，我家鄉來自於邯鄲，中國對於都城變遷與山水有關，我家鄉剛好在太行山東邊（圖1），而太行山走向為南北向，就地理位置來說黃河在邯鄲的南邊，太行山在邯鄲的西邊，所有看到的黃河以北的水都會在渤海灣匯流，整個大的山水對於都城的皆有很大的影響。

　　戰國時期邯鄲是當時七雄趙國的首都，反映人類社會的理想就是老子道德經八十篇裡提到的小國寡民，意思是居住地方小人口少，其實可以完全用治理國家的理念來治理，老子的思想裡看到人類社會的一種理想，這理想裡最重要的一個標準就是民風淳樸，其實我覺得民風就是建築，房子是人造的而相由心生，什麼人造什麼房子，所以我

喜歡民風純樸這樣的概念，台灣有這樣的感觸。

二、家鄉變遷

從 1999~2012 年開始下工地，從北京開車到邯鄲共 5 小時，後來坐高鐵，在高鐵與汽車風景不一樣，汽車上可以看到藍天，而高鐵上漸

圖 2、3

漸地看不到藍天了（圖 2.3），十五年的進展，儘管風景像水墨畫，但藍天漸漸地消逝，回到邯鄲現在的發展，有一條南北向的鐵路貫穿城中心，因為產礦致富，也因而破壞了環境，整個邯鄲的發展我將項目分為教育建築、建築綜合體、公共文化設施。（表一 圖4）

教育建築

1. 邯鄲學院新校區

2. 邯鄲職業技術學院

3. 邯鄲市第四中學新校區

4. 邯鄲職業教育中心新校區

5. 邯鄲市第二中學新校區

6. 邯鄲市漢光中學新校區

7. 邯鄲市特殊教育中心

建築綜合體

8. 邯鄲招賢大廈

9. 邯鄲天琴大廈

10. 邯鄲新業大廈

11. 邯鄲禦景大廈

公共文化設施

12. 邯鄲市科技中心

13. 邯鄲市青少年活動中心

14. 響堂山文化園

15. 邯鄲市文化藝術中心

整個邯鄲最重要的是南北向鐵路，鐵路沿線分佈鋼鐵廠、煤礦場西南邊有戰國的古城遺址，城市沿東西向兩條線發展為人民路，南北向為中華大街，學校建築早期都在市中心，而因土地炒作使學校慢慢遷往市郊，所以我們經手這些學校時通常都在荒地或高灘地，這些學

校遷走後，開發商就會標售這些土地炒高土地價值，早期城市發展就以經濟主導的方向發展，近年才開始回到了新的文化設施建設。

三、教育建築

邯鄲因快速發展而形成老市區往東移，此情況下我們接了一個教育建築的規劃案邯鄲學院（圖5、6、7），當時是做一個教育新城規劃，

表1

教育建築	建築綜合體	公共文化設施
1. 邯鄲學院新校區 2. 邯鄲職業技術學院 3. 邯鄲市第四中學新校區 4. 邯鄲職業教育中心新校區 5. 邯鄲市第二中學新校區 6. 邯鄲市漢光中學新校區 7. 邯鄲市特殊教育中心	8. 邯鄲招賢大廈 9. 邯鄲天琴大廈 10. 邯鄲新業大廈 11. 邯鄲禦景大廈	12. 邯鄲市科技中心 13. 邯鄲市青少年活動中心 14. 響堂山文化園 15. 邯鄲市文化藝術中心

圖4 紅色教育建築，黃色建築綜合體，綠色公共文化設施

圖5

圖6

會報時市長問這個學校的主樓在哪裡，我回答這學校沒有主樓，因我對大學的理解，它是個探索真理的地方，大學重要的是人人平等的教學研究，概念是因為邯鄲是個古城，所以想做成書院的形式，而將行政與辦公設在最旁邊，與校長聊天時發現這樣的定位也使得校長心裡定位開始改變，使得校長把學校的研究教育擺在第一位，接續很快開始做了二、三期工程。

圖 7

接著做了另一個學院，邯鄲職業技術學院，早期做學校設計費非常低，在邯鄲最大的挑戰是費用，一米平方 1100 元人民幣到現在一米平方 3500 元人民幣，這是最大的挑戰，早期開始規劃想法很好想做一個開放的學校，漸漸發現學校沒有圍牆是一件很可怕的事。

接著又做了四周，也按照書院的狀態來設計，周邊都是荒地，利用學校發展外圍，接著二期工程因為省錢，換人替代後來效果差，所以三期又重新回來，三期接著做禮堂、活動中心、食堂，現在大陸學校一個班規定收 45 個學生，但實際上學生大約 100 個。

再來是邯鄲市立第二中學（圖7），早期從市中心遷到市中心北邊，是我的母校，所以就做了這個學校，周邊還是村莊，靠學校把周邊的地產帶起來，遷校的緣故，所以早期上下學的回憶已經沒有了，像是放學出校門回家這樣的感受，現在學生已很難體會了，現在學校都把學生關在學校裡，也帶來許多教育上的問題。

這些年大陸教育轉向，開始關注技職體系或特殊教育中心（圖 8─10），這樣的教育一貫地，從幼兒園一直到高中（義務教育年限）都在一個地方完成，所以設計難度會很大，一開始設計基本上像監獄一

圖 7 邯鄲市第二中學新校區（在建）

樣，便於看到各角落中心有座塔，建築呈放射狀中心，而行政樓設計為弧形，因與校方討論過程中校長喜歡方正的，方正很困難是因為空間分佈會被分區，例如幼兒園、啟聰、啟智都分開，因為設在同區會打架，所以分開兩個區，其他許多作品。

四、文化設施

再來就是文化設施了，設計地點多在新區，政府想把周邊區域帶起來，所以這些案子做了這樣的規劃。（圖 11、12）

接著是有關佛教的響堂山文化園，早期南北朝在山上有些建築及石窟，很多古蹟很棒但皆未好好保存，現在的山已被開採的一蹋糊塗，許多的礦才石材煤、鐵等等皆已被挖空，整座山被破壞的很嚴重，只剩下山脊部分較完整，設計上一開始我不打算接，我希望接的條件是政府第一步要停止開採，有時你會發現，建築師不是你想造甚麼，而是不要造什麼。因為開採太嚴重，已經很難規劃了，政府而後也回應我們的要求停止開採，我想這比我們造房子貢獻更大，接著開始封山種樹，開始調查山區的塌陷區，發現只有山脊是完好的，接續開始研究河北省磁縣的響堂山北齊石窟，從原先的建築樣式開始修復，然後規

劃了常樂寺的周遭保護區，做佛教
文物院與廣場，希望這些規劃可以
恢復山林與自然的面貌（圖13）。

五、結語

最後是家鄉，其實我在國外看
展時，有時看到佛像都能一眼認出
我們家鄉的佛像，其實我們常去各
地尋找家鄉，希望追求全球化、國
際化，在這樣的過程中記得不要喪
失了最原本的事物與感動，其實自
然就是家鄉，如果真的要做什麼，
我想自然的環境要比我們造甚麼重
要多了。

圖9 邯鄲市特殊教育中心（在建）

圖10 邯鄲天琴大廈（2011）

圖8 邯鄲市漢光中學新校區

圖11 邯鄲市青少年活動中心（在建）

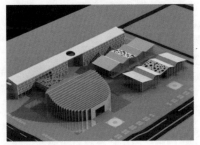
圖12 邯鄲市文化藝術中心（典型案例）

圖 13 響堂山文化園（規劃設計中）

邯鄲招賢大廈（2009）

邯鄲熱景大廈（在建）

文化、環境與空間創意以高雄世界貿易展覽中心為例

劉培森建築師事務所
劉培森　建築師

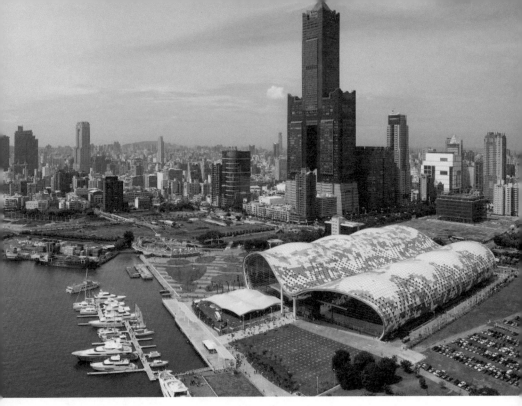

圖 1 高雄世界貿易展覽會議中心位居亞洲新灣區的樞紐位置

一、前言

　　為加強台灣展覽產業競爭力和增加展覽館之容量與設施，吸引更多外國廠商來我國參展，並因應各項產業展覽之迫切需要，藉由發展會議展覽產業，帶動相關產業，增加就業機會。「高雄世界貿易展覽會議中心」的興建，將促進高雄成為展覽會議產業重鎮，塑造符合國際水準之會展場所及完善專業的軟硬體設施，以提供南台灣專業會展場地，並促進國家經濟成長。

　　「高雄世界貿易展覽會議中心」（下簡稱會展中心）位於台灣高雄市多功能經貿園區範圍內，位於成功路以西，西臨高雄港 22 號碼頭，北與新光公園相鄰，南為高雄軟體科技園區；鄰近國際觀光飯店、大型購物中心、港口、國際機場及捷運車站，周邊機能完善且海陸空交通便利。（圖1）

二、設計構想

　　「高雄世界貿易展覽會議中心」的規劃設計具國際性且融合地方色彩，強調綠建築、永續發展與人與水的親密互動，結合船帆與地殼的意象，塑造獨特的造型，建築與城市的自然美景緊密相容，表現出高雄特有的水色山光、優雅的港灣和海洋的波浪，形塑如同重疊的

波浪狀屋頂，將建築與基地和諧地串聯，為高雄建築美學及都市景觀更添風采。（圖2）

這一大跨度的建築結構有利於建築內部空間的佈置，高度彈性的樓面可根據需要劃分為多種較小的空間組合，滿足不同的會展活動需要，確保會展中心功能的營運和持續性的發展。

綠建築是本建築設計的重要理念之一，建築引入自然採光和自然通風，同時選用合理的建材、戶外高密度的植栽規劃以及自然資源的再利用，為參加會展活動的參訪者提供最佳的舒適感受，並減少能源消耗、營運成本和二氧化碳的排放。

三、景觀規劃

「高雄世界貿易展覽會議中心」塑造指標性的建築語彙，更企圖為基地所在的環境規劃出新的空間體系與秩序，將會展中心建築和區域環境緊密地連結。整個基地環境規劃都是將人們的動線和視線導引至水濱，將會展中心中央內街延伸至基地西側水岸步道和北側公園，活絡市民的互動與交流，其將呈現城市的歷史與未來，並透過內街貫穿建築，將建築融入城市，形塑整體都市空間，成為都會活動休憩、親水場所，開創水岸新地標與城市新景觀。

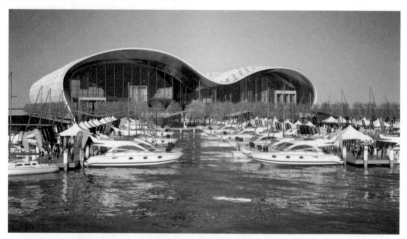

圖2 高雄世界貿易展覽會議中心整體外觀呼應高雄港灣意象

基地留設戶外展示空間及景觀設施與植栽，並對相鄰的 22 號碼頭預留未來發展的可能性。景觀設計的目的為提供一個海濱休憩花園，利用植物隨四季變化之特性，創造不同的氛圍以搭配不同的展覽主題，以襯托這座獨特的展覽會場。（圖3.4)

四、結構特色

世貿會展中心的結構設計在表現其新穎優美之外，並對結構的重要課題提出了創造性的解決方案：

1. 採用重複性的結構形體和構件，易於生產組裝。

2. 使用高經濟效益、可回收的材料。

3. 屋頂結構輕盈，並可發揮最大限度的抗風耐震性能。

4. 展現了建築造型的特殊標誌性。

圖 3、4 高雄世界貿易展覽會議中心環繞綠色景觀並將植栽引入中央內街

本案建築基礎結構均採用鋼筋混凝土，上部結構採用鋼結構，使用傳統高效率的中央鋼桁架結合支撐樑系統，將載重與受力傳導至空間跨距的邊緣，塑造了室內無柱大跨距空間。

屋頂各個方向的跨距達 50 公尺，屋面低點由柱支撐，此柱的設計將確保屋面成為一個有機的整體，使屋面和承重立柱作用力的平穩傳遞，提高整個結構系統的效率。（圖5)

五、自然及人文環境

（一）與海的串連 ／ 主要公共設施的串聯

本區域原是工廠用地，藉由整體都市計畫更新發展，規劃興建展覽會議中心，營造稠密城市中的緩衝空間，作為市民的休閒場所。藉由會展中心的建設，帶動相關產業起飛，增加就業機會，促進國家經濟成長並提升亞太運籌國際舞台空間。中央內街延續既有林森路的街道脈絡，市民直接穿過會展中心到達水岸開放空間，成為日夜與市民共享的公共空間。（圖6) 會展中心周邊近年來陸續開發重要的大型公共建設：海洋文化流行音樂中心、

新光碼頭公園、港埠旅運中心、市立圖書館等，藉濱水海岸遊憩空間公共建設串連，形成高雄完整的水岸公園。（圖7)

（二）都市功能發展彈性

相鄰土地可作為露天停車場，大型活動舉辦時可設置臨時帳棚，也可成為未來會展中心擴建預留地。

5—3 大跨度建築結構改善基地範圍對展場的侷限

大跨度建築結構使建築平面具有高度彈性，可依需求劃分為多種較小的空間組合，滿足不同的會展活動需要，確保會展中心功能的運作和持續性的發展，也突破了基地範圍對展場配置的侷限。

六、文化與藝術

（一）文化背景

會展中心可說是一件藝術品，展露出強烈而獨特的個性。建築外觀造型靈感來自於高雄悠久的航運歷史，優美的波浪狀曲線屋頂反映出高雄港灣城市意象，突顯港都市民與水岸的親密與融合。從會展中心望向北側公園、東側的市區以及面向海洋景觀，這些視覺景觀將周

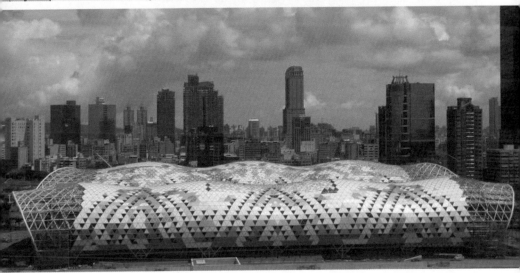

圖 5、 圖 6 採用精密電腦規劃計算三度曲面外觀造型，以單元式多向接頭三角版片構成波浪形屋
頂之特殊造型

圖 7 利用高雄世界貿易展覽會議中心中央內街串連都市與海濱空間

邊的景物與藝術性的建築形體緊密相融，合為一個和諧優美的都市空間。會展中心重要的第五向立面－屋頂，使高雄天際線層次更加豐富。（圖 8、9）

（二）都市尺度意象

呼應高雄港灣海景風貌，並與相鄰之東帝士 85 大樓相互結合，塑造出和諧的都市整體尺度意象。（圖 10）

（三）鋼骨傘架式薄殼結構

屋頂結構配合建築屋面三角形分割之設計，有系統的將屋頂分割成多個平面三角形單元，並組成之鋼骨薄殼結構，於每 27 公尺配置下弦構件支撐屋面薄殼結構，可充分發揮結構力學特性，降低屋頂變形，減少用鋼量，可達到環保及美學之目標。

七、永續環保措施

（一）大跨距彈性空間‧輕量化鋼骨結構系統

位於地面層的南側展示場為挑高 27 米無柱空間，有利於大型機具或船舶等展示，塑造寬敞開放的空間品質與氣氛。

除了地下結構為鋼筋混凝土構造外，地面以上主要為鋼骨與玻璃帷幕構造，具可回收性的鋼結構建築塑造大跨距空間比 RC 結構節省許多的材料，CO2 減量設計值為 0.73，達到建築輕量化、節能減碳效果，成為最佳的環保建築。

（二）綠建築系統設計

可持續生態設計（ESD）。利用屋面的透明部分為室內提供良好的採光，有效降低公共區域和後勤區的人工照明需求。戶外展場空間鋪設植草墊培育大面積綠地，提高

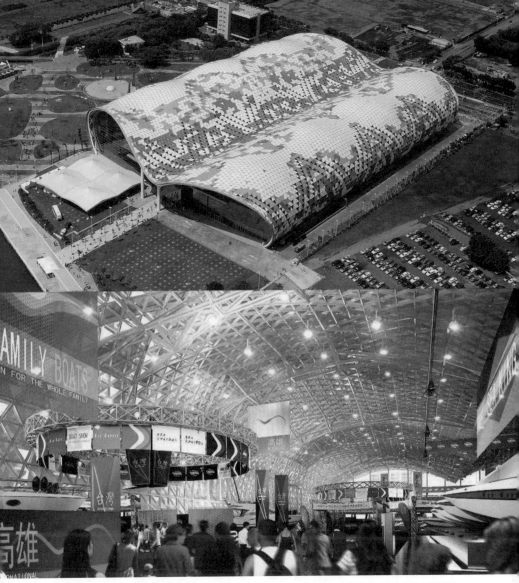

圖8、9高雄世界貿易展覽會議中心屋頂外觀成為優美的都市景觀，內部挑高27米無柱空間呈現屋頂支撐系統之結構美感

地表的含水量；屋頂的雨水回收可達 1,000m3 與建築內部的中水回收系統可達 200m3／天，促進水資源的再利用。（圖11）

1. 建築外殼節能：中央內接通氣口可充分利用自然通風的方式帶走熱氣，藉此幫助整個內街的通風換氣。

2. 空調系統節能：南北展區、會議室各有獨立區域水泵，另設日常區域水泵，供辦公區及內街大廳公共空間之空調使用，並設有備用水泵及變頻系統，以節省能源。

3. 照明系統節能：照明設計選擇高發光效率之光源以及用安定器、照

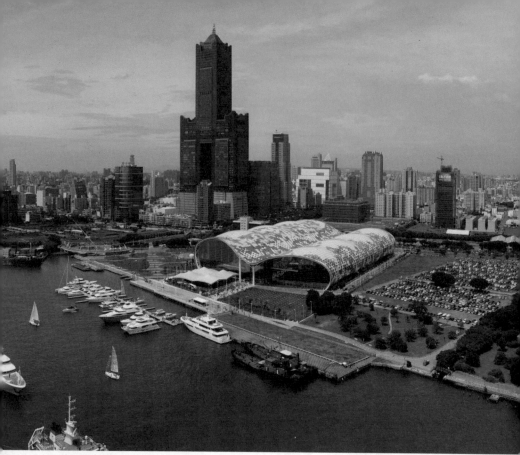

圖 10

明控制及反射燈罩等高效率燈具達成節能。

4. 雨水系統：設置截流回收系統導引至閥基內儲水水箱，平時供應景觀植栽噴灌，也可經系統過濾處理後作為浴廁用水。

八、社區民眾參與

除可提供往後申辦國際大型展覽會議使用外，會展中心於多元彈性使用架構下，包括藝文界、企業界等亦都可能為會展中心潛在使用者；又考量所有活動之舉辦係以滿足一般民眾日常休閒所需，因此如何增加其印象並滿足其真正需求，亦為應注意的重點。

會展中心試圖為建築提供一個有秩序的空間體系，將建築和所在區域緊密連結，體現公共參與、營造會展空間交流的氣氛，以及空間的整體效率。除了成為舉辦多種活動的地標性建築，開放內街供市民活動使用，充分活絡高雄港灣區之開發及帶動周邊人潮。

九、健康生活方式

在會展中心 4.5 公頃的基地中，有超過 1.5 公頃被規劃為海濱景觀公園。我們規劃大面積綠地及複層植栽作為自然環境，綠化量設計值 TCO2=4,432,649.76kg，以增加 CO2 固定量。

為因應會展功能的靈活性要求，會展中心將針對不斷變化的功能和活動發揮最大彈性，滿足會議、展覽、活動設計以及組織和佈展等各種需要。完成後的會展中心將可舉辦包括國際和國家級的會議、展覽、集會、產品發表、婚禮、音樂會等多種活動需求。

會展中心毗鄰的水岸地帶設置 8 米寬海濱步道，是供行人和車輛使用的共同空間，適應多種活動和展覽的需求。室外活動廣場佈置於此，適合利用下午的日光、海面、島作為活動的背景；和室內展廳一樣，室外活動廣場靠近臨水步道及中央大街，其面積為 4,600 平方公尺，活動廣場地面平坦，服務管線按一定間隔設置，可進行多種室外活動。

合理而流暢的空間設計，有利於參訪者對整體空間的掌握。中央內街作為主要公共通道連接會展中心的所有區域，為行人提供連續性的動線指引。內街上空為玻璃屋頂，確保室內光線充足。

十、維護管理規劃

會展中心的維護與經營往往是最大的課題，因此我們選擇中央內街的設計，搭配周圍的綠地環境，無論會展中心是否舉辦活動，居民都可以充分且自由地進行休閒活動。自然採光及通風換氣的設施，在會展中心閒置時期也能保有相當程度的經濟效益，以減少會展中心落成後經營管理者的壓力，提昇會展中心周邊的使用率。

因會展中心基地位於視覺明顯的景觀位置，在興建與施作的過程中有如一部都市更新的表演，從平地上建立起一座造型特殊的藝術作品，也逐漸帶來都市空間結構的變化，向往來的市民、進入高雄港的旅客，或是由高處鳥瞰整個基地環境的人們，預示了新的都市生活願景。這不僅是一個都市生命力絕佳的動態展現，也更加速了一個區域的發展與更新，為城市的生活帶來新的展望。

十一、計畫開發效益

　　未來將可舉辦國際大型研討會議及大規模展示活動，是南台灣規模最大、最完善的會展場地，可吸引更多企業及廠商進駐，預計將創造約 2,000 個就業機會，每年增加 3,100 萬稅收，帶動高雄地區現有產業升級，並促進會展產業的發展，對於提升高雄經濟發展，發揮關鍵性的功能及作用。

建築師的城市設計實踐

中國建築西南設計研究院
李琦　副院長

一. 建築師的城市設計舞臺

伴隨著中國新一輪城鎮化的快速演進，城市發展的問題與矛盾也不斷湧現，城市設計作為跨平臺的交叉學科，關注城市生活與空間特色營造，針對城市問題對症下藥，已成為傳統法定規劃的有益補充，對城市建設起到積極的促進作用。而建築師對城市生活的理解及在專業美學訓練中積累的造型能力充分契合了城市發展中活力營造與風貌特色塑造的需求，使之成為城市設計的中堅力量。由成都市政府牽頭成立的城市設計研究中心即為建築師提供了這樣一個城市設計的舞臺。伴隨快速而複雜的城市化進程，成都的城市規劃管理也進入從粗放到精細、從普適到特色塑造的品質提升階段，城市設計日漸成為重要的城市管理技術手段，得到大量的應用和實踐。作為一個基於規劃管理的創新型工作平臺，中心充分運用建築師的技術力量，為城市建設提供專業設計與諮詢，協調多方利益訴求，深度銜接城市規劃管理，在促進建築師職業成長的同時提升城市規劃管理的品質，在成都的規劃實踐中發揮著日益重要的作用。

二. 建築師的城市設計實踐

作為西部中心城市，成都的城市建設既有著當代中國城市發展的普遍性，也因其獨有的地緣位置與人文傳統呈現出特殊性。城市設計研究中心在此開展的一系列工作即因應成都特色與 規劃管理的不同需求，涵蓋多個層級與多種類型，並始終伴隨著設計理念與實踐上的突破和創新，產生出多樣化的成果，以下是其中較為典型的案例。

（一）從建築到城市—茶店子街區城市設計（圖 1）

茶店子街區位於成都市城北舊城，是未來的城市商業副中心。委託方金牛區建設局希望借城市設計優化控制性詳細規劃以適應新的城市發展需求。這次城市設計實則成為建築師思考並構建建築與城市空間關係的一次機會。茶店子街區的構想，起步於我們對城市更新的思考：城市的核心區不應是空洞的地標，而是精彩紛呈的生活舞臺；城市中的各個場所不應成為孤立的島嶼，而是交流共用的開放平臺。以這樣的思考為起點，城市設計以「公園中的城市」、「超級街區」、「生活與漫遊的舞臺」等一系列多層次、

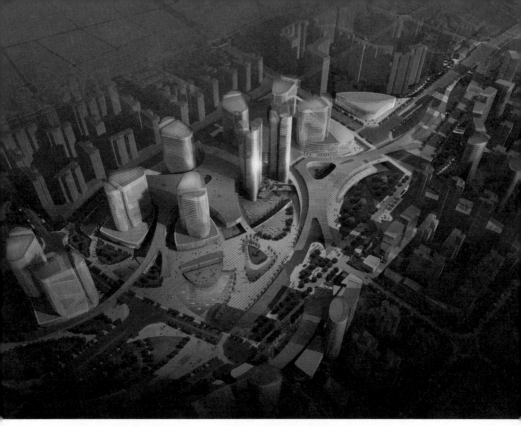

圖 1 茶店子街區城市設計　　　　圖 2 少城片區城市更新研究

D 开放商住街区

沿西二道街两侧地块塑造开放的、具有时尚商业氛围的商住街区。

B 邻里宜居街区

以三道街片区为基础，塑造尺度宜人，生活方便，街巷宁静的邻里住区。

E 复合步行街区

考虑省级机关未来搬迁，塑造空间立体，尺度宜人，步行活动丰富的商业文化街区。

A 创意文化与旅游街区

以宽窄巷子、泡桐树街、小通巷等特色街道为核心区域，辐射周边街巷，营造人文气息浓厚，休闲氛围突出的文化创意旅游街区。

C 邻里宜居街区

以桂花巷片区的成熟居住区为基础，塑造尺度宜人，生活方便，街巷宁静的邻里住区。

分区原则：
基于现状存在的基础与未来发展的愿景

区特征：

业态多元化

功能复合化　　各分区都有各自的主导功能，形成区域层面的功能大复合

各分区与街道内部居住、商业、服务设施多样化，形成街区内部的功能小复合

多向度的空間場所構建出一體化的
開放街區。

　　茶店子街區的城市設計，是建
築師的思考從單體建築向群體建築
以至整體城市空間過渡的一次積極
實踐。以單個建築為設計物件的建
築師，其設計工作的邊界往往受限
於特定建設專案的建築紅線。然而
對於城市和生活在其間的人而言，
這條圖紙上的紅線並非真實存在。
隱形的紅線往往局限了建築師的視
野和思維，使設計建成的個體建築
難於與整體的城市空間環境相融。
在這個項目當中，建築師不再聚焦
於孤立的建築物，而是致力於構建
一個建築與城市空間環境無縫銜接
的場所，在這裡，不同建築之間、
建築與城市之間不再有邊界，而是
由建築、街道、廣場、公園共同構
成了一個「超級街區」。通過這一
專案，建築師真正實現了思維方式
和設計手法對建築尺度和紅線邊界
的突破，得以從城市的角度展開思
考和工作。

（二）關注舊城—少城片區城市更新研究（如圖 2）

　　少城片區位於成都市中心，原
為清朝「滿城」，位於其間的寬窄
巷子歷史街區經改造已成為成都的
著名特色街區與旅遊觀光目的地。
專案旨在通過研究為片區的更新發
展提供引導。

　　少城片區的研究在充分細緻的
現狀調研基礎上，以保護城市空間
肌理與人文價值為核心，以舊城的
活力與繁榮為願景，將科學的有機
更新理念融入城市發展進程。研究
主張循序漸進的持續更新而非大拆
大建，主張小規模插建式的自髮式
改造而非大規模的商業開發，主張
政府主導與自下而生的改造動力相
結合，鼓勵容納原生態生活的發展，
重視民間改造動力的彈性與活力並
予以技術性的引導與規範，從而更
好地保護城市的既有價值並促使其
健康有機成長，促進舊城更新的自
發性、原生性與民主化，並通過合
理的規劃管理最終實現舊城保護與
發展並進的繁榮，體現出建築師對
舊城改造與發展模式的理解和思考。

圖 3 新川創新科技園：從概念性總體規劃到城市設計導則

（三）從概念到導則—新川創新科技園城市設計（如圖 3）

新川創新科技園位於成都中心城區南部，是剛剛獲批的國家級新區天府新區的起步專案，由新加坡與四川省政府聯合投資開發。專案設計過程涵蓋概念性總體規劃、城市設計、控制性詳細規劃與城市設計導則四個階段，編制時間歷時兩年，由 AECOM、盛邦、成都市規劃設計院與城市設計研究中心四家設計機構共同完成，各階段由主導方設計的同時，其他三方也同步配合，確保設計過程中資訊的有效傳遞，使每一階段的規劃理念都能轉化為下階段設計的控制要素，並最終通過城市設計導則落實到用地規劃條

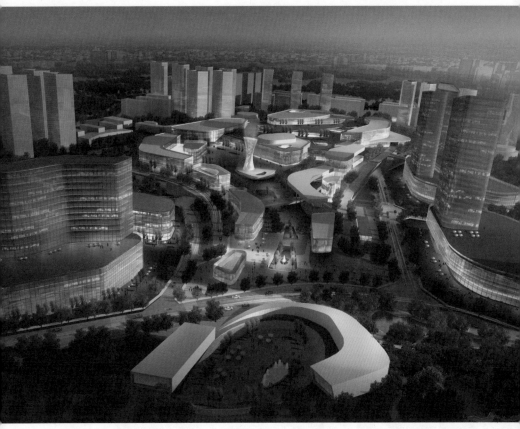

圖 4 紅花堰片區城市設計

件上，為地塊開發提供指引。多家機構全程合作的模式確保了新區發展計畫核心理念的連續性與發展框架的彈性，同時也極大推進了建築師在城市開發建設過程中的參與階段。

（四）實施規劃的機制探索－紅花堰片區實施規劃與夾關鎮災後重建實施規劃（如圖 4、5）

　　2012 年，成都啟動「北部城區改造工程」工程，簡稱北改，旨在實現北部舊城的產業升級、空間優化與城市品質提升。紅花堰改造即是「北改」首批項目之一。由於高架路、鐵路和河流的切割，片區猶如一個城市孤島，城市設計以環形高架車道、立體購物街等一系列方法，解決了由此帶來的交通不達、土地空置、空間獨立等問題，並通過實施規劃機制與控制性詳細規劃結合，實現規劃管理的高效控制。實施規劃是針對北改制定的新型專項規劃編制辦法，將城市設計對形象的塑造與控制性詳細規劃的土地指標有效結合。紅花堰專案依據城市設計修編控制性詳細規劃，明確道路控制指標，土地性質及控制指標，完善配套設施。形態控制導則以控制性規定和指導性建議明確城市形態

現狀	設計策略	实施规划
交通現狀	交通暢通	道路控制
生活現狀	功能联通	土地控制
产业現狀	空间通透	形态控制

圖 5 紅花堰片區實施規劃

塑造要求,與控規修編一併納入法定程式審批。經過嚴格審查、公告、審批及公佈的控規和城市設計導則成為管理城市建設的法定依據,為後續設計與建設工作提供保障。實施規劃使城市設計的理念與意圖得以轉化為具備法律效力的法規條文,從而引導並監督規劃實施過程及實施後的管理,保障北改專案的實施與推進,是在機制上的一次有效創新。(如圖 6、7、8)

2013 年 4 月 20 日,四川雅安蘆山縣發生裡氏 7.0 級地震,四川省隨即啟動重建規劃工作,並委託城市設計研究中心為受災最嚴重的地區之一邛崍市夾關鎮制定災後重建實施規劃。重建規劃以災民有效安全安置為前提,圍繞城鎮綜合持續發展問題展開,解決了近期安置與長遠發展相結合、災民安置與生態及文化保護相結合、災民生計解決與新型城鎮化相結合的一系列難題。由於時間緊迫,任務特殊,規劃設

圖 6 夾關鎮災後重建城市設計

圖 7 夾關鎮災後重建建設現場

圖 8 夾關鎮災後重建入口空間建成現場

計工作在機制與方法上都大膽創新，主要體現在：1. 整合產業策劃、規劃、建築、景觀、環藝、工程等多方設計資源，統一規劃，協同設計，集成展現，保證各階段建築與景觀設計同步、產業復興與災民安置同步、新建建築與老鎮更新同步；2. 兼顧近期安置與長遠發展的雙重目標，分階段啟動，先後解決災民安置、災民就業、配套基礎設施建設與產業發展及城鎮持續發展問題；3. 中心作為整體規劃編制單位，協調並參與各分項設計方案研討，保證規劃目標和核心設計意圖的傳達與貫徹，避免關鍵資訊在不同設計團隊與設計階段間丟失，確保全過程設計控制與連續決策。規劃設計工作從 2013 年 5 月開始，於同年 12 月結束，日前大部分重建工程都已竣工完成並陸續投入使用，高質高效地完成了災後重建任務。

（五）從技術到管理—遂寧市總風貌規劃師（如圖 9）

2012 年，遂寧市人民政府設置總風貌規劃師職位，聘請城市設計研究中心總建築師就任。兩年來遂寧市總風貌規劃師以城市設計的方法開展一系列城市規劃管理工作，包括：1. 宏觀層面：作為政府智囊，為城市風貌建設提供技術諮詢，編制中心城區風貌規劃導則等技術導則，指導重大城市規劃設計工作，提供技術諮詢和審查意見；2. 中觀層面：打造風貌規劃管理示範區，推廣先進設計及管理理念，協助建立更高效的城市規劃管理機制，指導遂寧市重要片區的城市設計和風貌控制；3. 微觀層面：指導擬定重點出讓地塊規劃設計條件，法定化地塊風貌控制措施，指導重點建設專案設計工作等。遂寧市總風貌規劃師的崗位工作是城市設計研究中心首次與政府合作，在全國亦開創建築師切身參與城市規劃管理的先例。

三·結語

以上案例從不同角度呈現了城

圖 9 遂寧市總風貌規劃師

市設計研究中心自成立以來開展的工作類型、重心及關注要點，包括其在理論、方法和機制上的探索和實踐。城市設計研究中心這一平臺實現了建築師的個人成長與城市建設發展需求的結合，一方面通過城市設計銜接規劃管理，提升管理的精細化水準，促進城市建設發展品質；另一方面亦為建築師提供了城市設計的舞臺，使其視野與工作邊界得以突破既有尺度與角度，為建築師的個人成長開拓了空間。成都作為西部中心城市，其城市化進程在西部乃至全國都具有典型意義，建築師在成都的城市設計實踐因應特定時代背景，實現自身與城市的共同成長，呈現出積極的意義。

兩岸夢、我們共同的創意

李祖原聯合建築師事務所
陳哲郎　建築師

一、工業時代的建築創意

在一百年前展開了工業時代，工業革命整個帶來了一百年前天翻地覆的大改變，主要是因為產業技術、生產方式以及整個社會運作的大變革，帶來一百年前整個工業時代巨大的一個進步與發展。相形之下，工業革命也帶來相當多待解決的問題，尤其是整個城市面臨到住宅供應不足、空間及公共設施、整個衛生環境等重大議題的產生，這是因為傳統的設計思維、傳統城市的發展思維未能因應工業革命、工業時代強大的呼喚，所導致的一個狀況，所以工業革命所產生建築與城市的議題，有了 Le Corbusie（勒‧柯比意），Le Corbusie（勒‧柯比意）直接面對工業革命所產生的建築與城市空間的問題，他著重於新的解決方案，包括認為整個能源、公民權是應該均等享有的，整個城市的空間，整個公民應當享有所有的平等權，這也是 Le Corbusie（勒‧柯比意）發表住宅是居住的機器、以及提出陽光城市等影響未來一百年現代建築整個重大的建築創意的一個起源，在同時過了一個階段，傳統的建築教育認為建築就是個藝術，而建築只是個藝術的表達，卻遠遠不能解決工業時代所帶來的新建築新城市

的大需求。所以 Bauhaus（包浩斯）誕生，想針對工業革命巨大的社會需求提出新的建築、一個整體解決方案 Total Solution，嘗試透過新的教育模式、新的設計思維，誕生了一種新的生活方式，而 Bauhaus 的重點在於「整體性」的作業，把建築當作一個平台，容納新的空間設計師、平面設計師及各種生活美學的設計師，一起以建築作為整個產業跨域加值的平台，以一種新的教育方式，直接孵育工業時代社會的強大需求，也影響了往後一百年現代建築的發展，一百年後的今天，時代又發出強大而明顯的呼喚。

二、信息時代的建築創意

信息時代，我們正處於信息革命歷史性的拐點，互聯網的時代、物聯網的時代、移動互聯網的時代整個猶如地震所引起的巨浪，所產生的衝擊波，一波又一波的衝擊著我們現在整個社會及整個產業，預計在五年內 90% 傳統企業，必須要預備轉型，否則勢必式微 50% 的產業也必須根本性的轉性預備跨域加值，放大自己的附加價值及品牌效應，從我們的分析來看，信息時代猶如一百年前的工業時代，將向整個城市建築議題及社會捲起三道一百公

工業時代・工業革命

在一百年前展開了工業時代・
工業革命整個帶來了一百年前天翻地覆的大改變

尺的巨浪，發出三道強大的衝擊波，第一道衝擊波針對商業而來，第二道衝擊波針對產業而來，最後一道衝擊波針對城市而來，將會促成商業、產業、城市一個重大的巨變，我們稱為生活革命。

第一道衝擊波—商業

　　第一道衝擊波，針對商業而來，這個巨浪已經席捲兩岸，尤其是大陸，2013 年阿里巴巴的淘寶網光棍節一天 300 億人民幣的網購量，2014 年今年光棍節高達 600 億人民幣的網購量，600 億這個數字，其實它代表了傳統商場的交易量更加的萎縮，城市的沿街商戶面臨到這樣的競爭，顯然正面臨到轉形甚至消失，這樣的衝擊波直接針對傳統建築師最核心的業務，就是實體城市的商業建築，是危機也是轉機，當這樣的衝擊波席捲而來時，我們的商業業主不管是酒店、商場、城市綜合體這些開發業主不斷地向建築師提出一個強大的呼籲，希望打造一個新的體驗型之商業建築，重新把人群從線上互聯網購物的行為回到城市回到商場，以強大的體驗、強大的建築創意把人留在商業空間

互聯網＋物聯網
的時代衝擊波

這是個互聯網＋物聯網的時代
整個猶如地震所引起的巨浪，所聯動產生的衝擊波
一波又一波的衝擊著我們現在整個社會及整個產業

刺激消費、重新生活，時代及我們的企業發生如此大而明顯的呼喚，這就是我們新時代創意的來源。

第二道衝擊波－產業

第二到衝擊波也已經席捲而至，就是針對產業，幾年前的i－pad及現在的i－phone把整個傳統產業的思維進行了一個大逆轉，傳統產業尤其是台灣大陸是一個強調硬體思維的時代，在 PC 時代強調功能、效率不斷的改進，i－phone 的提出是一個革命性的產業思維，「硬件＋軟件＋服務」三合一才能對整個新城市、新的產品制定一個新的標準，從 i－phone 的商業模式革命性的發展，從此強調硬件的思維轉向強調「硬件＋軟件＋服務」三合一的思維，這導致所有的傳統產業不斷的尋求轉型、不斷的尋求跟其他「硬件＋軟件＋服務」的產業者進行跨域加值，放大自己的品牌價值及自己的附加價值，這一道衝擊波席捲而來，很明顯地兩岸的建築業務不斷地在萎縮，這個原因是傳統企業正在轉型，因為傳統的業務它無法提供自身最大的價值，所以它不斷的找尋或說正在找尋中，在轉型之中當然原有的傳統業務勢必在萎縮，而新的建築業務會在哪裡呢？

我們舉以下二個產業的大變革為例子，第一個產業大變革─現代農業，對食品講求安全、有機以及地球人口不斷增長，農業變成當今產業最重要的一個顯學，我們稱為綠金產業，現代農業的一個科技發展至今已經不僅僅只是在農村土地上進行生產，科技農業的發展更導致，農業已經跟城市緊密的結合在一起，發展成前所未有的「生態、生產、生活」三合一的產業跨域加值整體發展，所以當科技農業植物工廠與住宅結合在一起，形成在地生產、在地消費與城市結合在一起，形成城市也是農業垂直生產基地的時候，住宅即農場，城市即農場等不同空間的建築師、農業專家、科技業者、城市規劃師等等跨域加值的專業人士的一個聚合，這樣的一個產業需求勢必變成未來整個建築創意的最大源頭，我們舉第二個例子─健康產業，因為環境、工業革命之後能源的消耗、二氧化碳的排放，地球暖化以及環境汙染、食安問題、心理的苦悶疏離等，導致二十一世紀誕生了最核心的一個產業─健康產業。健康產業並不是一個單一產業，健康產業牽扯到食品健康、環境健康、身心及心靈的健康，他是由上述第一種產業科技農業串聯到科技產業、文創產業、建築設計、空間醫學、環境養生醫學以及文化療癒產業等不同產業所跨域加值的一個綜合性創新性的產業，從這樣一個的產業衝擊波或商業衝擊波來看所有的信息革命、信息時代已經被建築創意發出強大的呼籲，不管是從我們的業主、開發商、我們的社會、我們的產業都認為建築應該是未來生活型態的載體，未來的每一個建築案，應該是不同產業跨域加值的平台，而建築師更應該轉變成為「軟件和硬件」合為一體整合性的人才。這一切都是挑戰，但也就是我們創意的來源。

第三道衝擊波─城市

第三道衝擊波直接在未來衝向城市從量變到質變，一個未來城市的誕生將在整個三道衝擊波席捲而來後做一個全新的發展及誕生。互聯網的產業不斷的發展加上未來十年最重要的一個龐大產業，物聯網加互聯網再加一個移動裝置後，整個城市面臨到一個強大又多層次的聯結，在兩岸大大陸稱之為這個未來的城市叫做智慧城市。智慧城市尤其是智慧汽車、智慧家居等等都是未來產值最重要的一個核心，也造成整個城市質變最強大的科技力量，不管是 google、apple、大陸的

Haier 都往智慧家居、智慧汽車、智慧醫療這樣的領域正在進行相互的聯結,尋求最大的商機。這一道的衝擊波席捲而來,我們也會做一些概念和創意的思考,如果坷布在一百年後誕生於此時此刻,他針對這樣的一個城市會做如何的思考?難道城市僅僅是無數個 ICT、無數個物聯網相互聯結的一個城市嗎?難道一個充滿智能的城市就是一個智慧城市嗎?一個城市的最終核心價值何在?影響 14 億人口的住宅原形該是如何?我們認為城市跟住宅最終該是個生命價值可以發揮極大化的載體。這也是建築與城市的核心價值,而物聯網的科技似乎並不能解決這個問題,而這就是建築創意更大的一個機會點,所以如果你是一個誕生在一百年後的坷布,你怎麼看未來城市?你怎麼看一個智慧城市?也就是整個創意建築它的一個重要起點。商業、產業、城市三道衝擊波已經在我們身邊捲起千呎萬呎的

巨浪,它導致我們建築師的業務不斷的萎縮,但這也正誕生了全新的業務機會、全新的建築創意的來源,這主要取決於我們願不願意正面以對,願不願意改變建築的定義,願不願意看待對建築案的角色定位以及我們建築師本身是否願意被自己的能力及時代的需求產生質變。

三、New Bauhaus — 兩岸共同未來

我們認為一百年後新的包浩斯必須要產生 New Bauhaus,陳如一百年前的 Bauhaus,針對工業革命的空間建築、美學、生活型態,以新的教育方式、設計方式、工作方式提出工業革命的整體解決方案 Total Solution,新的包浩斯 New Bauhaus 需要有巨大的市場做為實驗基地 Demo Site 透過無數的實踐、理論、產學員合作,快速的調整,從實踐尋找理論、修正理論,也從理論來指導,大陸市場正具備這樣的條件,然而 New Bauhaus 也需要許許多多各個城市中華文化所集成下來的一個體驗實踐,透過相當無數次微觀的一個設計,來體驗生活、創意等軟實力的實踐案例,台灣正具備這個條件,我們期待 New Bauhaus 在兩岸整個建築交流的一

個機會會誕生，我們更期待會從 1.0 版交流論壇進階到 2.0 版的設計分享最終到 3.0 版，兩岸合體共同創作，台灣兩千三百萬人口市場結合大陸十三億多人口市場，十四億人口龐大市場這將席捲一場未來的生活實驗，值得我們興奮，也值得我們面對未來時代提出自己的建築主張，為十四億人口制定標準這應該也是我們這一代或下一代建築從業人員，不管是產學員，不可逃避的責任，也只有兩岸的優勢互補、人才互補、資源互補，才能完成未來生活的大實驗。兩岸夢 · 我們共同的創意，期待大家共同參與、共同建築未來。

兩岸的優勢互補
人才互補・資源互補
未來生活的大實驗工程

也只有兩岸的優勢互補、人才互補、資源互補，
才能完成這一場世人關注未來生活的重大實驗工程

活動篇

第十六屆海峽兩岸建築學術交流會日程　452

2014 海峽兩岸建築院校工作坊行日程　453

2014 海峽兩岸建築院校工作坊演講日程　454

工作坊宜蘭參訪行程　455

活動照片　456

參與名錄　464

學術活動行程表

第十六屆海峽兩岸建築淑學交流會日程表

時間：12／06（星期六）13：30 — 18：10

地點：福華國際文教會館前瞻廳（台北市新生南路 3 段 30 號）

日期	時間	主持人	演講內容
12／06	13：30—13：35	中國全球建築學人交流協會 陸金雄理事長	致歡迎詞
	13：35—13：50		貴賓介紹／貴賓致詞
	13：50—14：15	中國建築學會 周暢秘書長	凡塵不凡 邱文傑建築師
	14：15—14：40		建築的「形」與「意」 任力之總建築師
	14：40—15：05		城市漫遊者的風景 張瑪龍建築師
	15：05—15：30		傳承與創新 桂學文總建築師
	15：45—16：10	中國全球建築學人交流協會 趙家琪秘書長	我涼涼的歌是一帖藥 姜樂靜建築師
	16：10—16：35		家鄉營造 吳耀東總建築師
	16：35—17：00		文化、環境與空間創意 劉培森建築師
	17：00—17：25		建築師的城市設計實踐 李琦副院長
	17：25—17：50		兩岸夢我們共同的創意 陳哲郎建築師
	17：50—18：10	中國全球建築學人交流協會 陸金雄理事長	綜合座談 陸金雄理事長／李祖原建築師／崔 愷院士／黃聲遠建築師

2014 第三屆海峽兩岸建築院校學術交流工作坊日程表

時間：11 ／ 30 — 12 ／ 06

地點：福華國際文教會館前瞻廳（台北市新生南路 3 段 30 號）

日期	活動	內容 / 地點
11 ／ 29	抵達	指導老師工作會議 / 建築系會議室
11 ／ 30	開幕式 基地調研 演講	驚聲國際會議廳 / 淡江校園
12 ／ 01	工作坊	建築系工作室
12 ／ 02	參訪	宜蘭
12 ／ 03	工作坊 演講	建築系工作室
12 ／ 04	工作坊 演講	建築系工作室
12 ／ 05	工作坊 演講	建築系工作室
12 ／ 06	上午	工作坊評圖
	下午	第十六屆海峽兩岸建築學術交流會
	晚上	歡迎中國建築學會代表團及歡送工作坊晚宴
12 ／ 07	賦歸	

備註：工作營工作時間為早上 AM9:00-PM5:00，晚上需至驚聲大樓聽演講。

2014 第三屆海峽兩岸建築院校學術交流工作坊演講日程表

平行於工作坊時程，規劃一系列主題演講擴大師生討論參與的機會，場次表如下：

日期	時間	主持人	演講內容
11／30	19：00—19：40	成大建築系 鄭泰昇主任	建築設計中的科學調查分析方法 合肥工業大學建築與藝術學院 李早 院長
	19：40—20：20		五個武漢城市設計研究的案例 華中科技大學建築與城市規劃學院 姜梅副教授
	20：20—21：00		視知覺下的建築心理空間 浙江大學建築工程學院 羅卿平主任
12／03	19：00—19：40	聯合大學 設計學院 吳桂陽院長	類型與分形 湖南大學建築學院 魏春雨院長
	19：40—20：20		中國的空間故事：全球地域化下的地方建築拼圖 昆明理工大學建築與城市規劃學院 吳志宏院長助理
	20：20—21：00		地域的現代─以設計思考 華南理工大學建築學院 肖毅強副院長
12／04	19：00—19：40	逢甲建築系 黎淑婷主任	走向精明建造 華南理工大學建築學院 孫一民常務副院長
	19：40—20：20		兼容＞開放：談當下的地域交往空間 華僑大學建築學院 薛佳薇副教授
	20：20—21：00		古村落一葉：金溪古村落群解讀 武漢大學城市設計學院 王炎松教授
12／05	19：00—20：00	李祖原大師	立足本土的理性主義思考 中國建築設計研究院 崔愷院士
	20：00—21：00		生活在山水土海之間 田中央聯合建築師事務所 黃聲遠建築師

海峽兩岸建築院校學術交流工作坊宜蘭參訪行程

時間：12／02（星期三） 8：00—21：00

時間	行程
8：00—9：00	車程 台北→宜蘭
9：00—10：10	蘭陽博物館 宜蘭縣頭城鎮青雲路三段 750 號
10：10—10：50	車程 頭城→宜蘭市
10：50—12：00	宜蘭縣政中心／宜蘭縣史館 宜蘭市凱旋里縣政北路 3 號
12：00—12：20	車程 宜蘭縣政中心→宜蘭酒廠
12：20—13：30	午餐
13：30—13：50	車程 宜蘭酒廠→楊士芳紀念林園
13：50—16：00	楊士芳紀念林園 光大巷 社福館 宜蘭河 津海棧橋 櫻花陵園
16：00—16：30	車程 宜蘭→羅東
16：30—17：30	羅東新林場 宜蘭縣羅東鎮純精路一段 88 號
17：30—19：30	宜蘭羅東夜市 晚餐
19：30—21：00	車程 宜蘭→台北

工作坊

宜蘭參訪

學術研討

評圖篇

參與名錄

指導單位：新北市政府

主辦單位：中華全球建築學人交流協會 中國建築學會

共同主辦單位：李祖原聯合建築師事務所
　　　　　　　（上海大原建築設計諮詢有限公司）

執行單位：淡江大學建築系

協辦單位：台灣建築發展協會　　高雄市建築師公會
　　　　　台東市建築師公會　　宜蘭縣建築師公會
　　　　　基隆市建築師公會　　新竹市建築師公會
　　　　　苗栗縣建築師公會　　台中市建築師公會
　　　　　台中縣建築師公會　　南投縣建築師公會
　　　　　雲林縣建築師公會　　台南市建築師公會
　　　　　台南縣建築師公會　　嘉義市建築師公會
　　　　　屏東縣建築師公會　　台灣建築中心
　　　　　福建金馬地區建築師公會
　　　　　台灣建築學會

贊助單位：徐維志建築師事務所　　沈伯卿建築師事務所
　　　　　德盛開發股份有限公司　河岡股份有限公司
　　　　　瑞助營造股份有限公司　和泰興業股份有限公司
　　　　　冠軍建材股份有限公司　和成欣業股份有限公司
　　　　　甲山林建設股份有限公司
　　　　　英威康科技股份有限公司

參加單位：湖南大學建築學院
　　　　　華僑大學建築學院
　　　　　武漢大學城市設計學院
　　　　　華南理工大學建築學院
　　　　　浙江大學建築工程學院
　　　　　合肥工業大學建築與藝術學院
　　　　　華中科技大學建築與城市規劃學院
　　　　　昆明理工大學建築與城市規劃學院
　　　　　台灣科技大學建築系
　　　　　成功大學建築系
　　　　　淡江大學建築系
　　　　　聯合大學建築系
　　　　　中原大學建築系
　　　　　逢甲大學建築系
　　　　　文化大學建築系
　　　　　銘傳大學建築系

召集人：李祖原大師

策劃人：崔愷院士、黃聲遠建築師

指導老師：黃奕智、李　早
　　　　　莊奕婷、吳志弘
　　　　　陳宣誠、孫一民
　　　　　高敬賢、王炎松
　　　　　梁銘剛、姜　梅
　　　　　薛丞倫、薛佳薇
　　　　　賴怡成、羅卿平
　　　　　王本壯、魏春雨
　　　　　肖毅強、宋明星

評審團召集人：李祖原大師

評審團成員：李祖原大師
　　　　　　崔愷院士
　　　　　　黃聲遠建築師
　　　　　　朱文一教授
　　　　　　桂學文總建築師
　　　　　　吳光庭教授
　　　　　　陳哲郎建築師
　　　　　　時匡教授

各校學生參與名錄

華中科技大學建築與城市規劃學院	黃均炎、楊基楠、秦雪川、桂梓期、馮曉康
湖南大學建築學院	劉語瑤、王梓童、李亞運、徐伊含、劉江德
浙江大學建築工程學院	趙曉青、吳杏春、徐嶄青、王曉帆、鄭嘉禧
華僑大學建築學院	鄭　珩、陳亦琳、李傳琛、薛麗娟、田　琪
合肥工業大學建築與藝術學院	王　瑋、楊　燊、宋洋洋、周　茜、劉思敏
武漢大學城市設計學院	顏會闔、薑子薇、田永樂、杜婭薇、向　剛
昆明理工大學建築與城市規劃學院	于超奇、翟星玥、應元波、查竹君、郭駿超
華南理工大學建築學院	許　歡、廖綺琳、林　穎、陳桂欣、馬倉越
成功大學建築系	董睿瀅、陳　雍、劉官豪、陳育崧、黃韋智、李健功
淡江大學建築系	許庭愷、黎詠琳、徐毅佳、蔡俊昌、周一帆
聯合大學建築系	吳東霖、簡瑋傑、賴育珊、胡亞薇、陳惠敏
中原大學建築系	江嶽翰、趙心怡、吳信之、陳思潔、陳　棣、彭子峻

逢甲大學建築系	鄭智謙、謝明璿、葉惠婷、楊乃涵、章希聖
文化大學建築系	黃湘耘、林柏卉、吳汶庭、鄭宇鈞、林　靖
台科大建築系	王亭琦、李昱辰、吳妍緻、鄭喻雲、宗聖倫
銘傳大學建築系	謝獻庭、李瑋哲、呂偉加、周宜蓁、林銘寬

工作人員名單

策 劃 人	陸金雄
	黃瑞茂
執行秘書	茆慧
編 輯 組	游子頤
	廖斐昭
	薛郁盈
工 作 組	廖斐昭 游子頤
	周一帆
攝 影 組	羅慕昕
演 講 組	周一帆 楊士霆
	王威丞 李文勝
	蔡敏仕 方上輔
	葉瀚陽 李明瀚
	黃凱琪

國家圖書館出版品預行編目資料

一起邁向自由 / 陸金雄 , 黃瑞茂編著 . -- 一版 . --

新北市 : 淡大建築系 ; 臺北市 : 中華全球建築學人交流協會 , 2015.11

面 ; 公分

ISBN 978-986-5608-02-6 (平裝)

1. 建築 2. 文集

920.7 104022914

一起邁向自由 Toward Horizon

編　　　著	陸金雄 \ 黃瑞茂
文 字 編 輯	廖斐昭 \ 薛郁瑩
美 術 編 輯	游子頤
發 行 人	張家宜
出　　　版	淡江大學建築學系、中華全球建築學人交流協會
	地址：25137 新北市淡水區英專路 151 號
	電話：02-26215656#2610 傳真：02-26235579
出 版 日 期	2015 年 11 月 一版一刷
I S B N	978-986-5608-02-6 (平裝)
定　　　價	700 元